talk

面對面
與藝術發生關係

透過藝術家的對話，兒時最初的夢加倍具在藝術家的創作中釋放出巨大的力量，
從反抗到嬉笑怒罵，去與理性衝突碰撞中呈現的藝術言語。

高談文化

index 目錄

出版序

　　這本《面對面與藝術發生關係》，是由中國最好的藝術雜誌——《藝術世界》的ART TALK專欄集結成書，收錄了十五組不同藝術領域的非凡人物的對話。讀者可以從他們生活化的對談，探知他們對當代藝術現象的看法。

　　對談是一種非常輕鬆的體裁，讀者不必正襟危坐，興隨所至，走到哪裡就可以看到哪裡，好像自己也加入大師的談話，在其中盡情地揮灑吸收言談的精髓，中國的孔子、古希臘的柏拉圖，都以這種方式為文化留下了許多不朽的思想遺產。

　　從建築、繪畫、小說、詩歌、電影到戲曲、音樂、舞蹈、文物皆有所涉及，有的言語鏗鏘，一語中的，有的含蓄內斂，語帶機鋒，不似教科書般無聊枯燥，言談間幽默生動又有趣，從中窺見大師們對藝術的認真品味及追求，令人回味不已，甚至發見賢思齊之心。

　　在《台北的錯，上海能不能少犯一些？》（阿城ＶＳ.登琨豔）中，帶領我們思索建築與環境的關係；在《音樂批判文字》（崔健

ＶＳ.周國平）中，我們思考音樂與表達自我的問題；在《與崑曲結緣》（白先勇ＶＳ.蔡正仁）中，我們從魅力無窮的崑曲藝術中，感受那只可意會，不可言傳的奧妙。

　　這些對話記錄不像正式的文章那麼講究文句邏輯，但這些未經刻意修潤的記錄，卻完整地展示了大師們的思考過程，有趣的話題隨意穿插，自由來回，新的對話隨時隨地可以開始。透過他們的對談，我們一步步地向藝術跨近，只要你不放棄思考，藝術之美俯拾皆是。

高談文化總編輯

許麗雯

台北的錯，
上海能不能少犯一些？

阿城 VS. 登琨豔

阿城自述

我叫阿城，姓鍾。1984年開始寫東西，署名就是阿城，爲的是對自己的文字負責。我出生於1949年的清明節。中國人懷念死人的時候，我糊糊塗塗地來了。中學未完，「文化革命」了，於是去山西、內蒙插隊，後來又去雲南，如是竟十多年。1979年退回北京，娶妻，生子。大家怎麼活著，我也怎麼活著。有一點不同的是，我寫些字，投到能鉛印出來的地方，換一些錢來貼補家用。但這與一個出外打零工的木匠一樣，也是手藝人。八十年代末赴美，至今寫過多種劇本、小說、傳記類文字。

登琨豔

1951年 生於臺灣高雄，1971年 屏東農專農藝科畢業，1975年 赴東海大學建築系旁聽，師從著名建築文化學者漢寶德先生，1985年 成立個人設計工作室，從事室內、環境景觀、公共藝術等設計工作；陸續創立經營影響臺灣年輕人都市生活文化的「舊情綿綿咖啡館」與「現代啓示錄啤酒館」。1988年 自我放逐流浪歐美一年，想要好好看看世界，卻從世界看到迷失的自己，決定減少工作，尋找自己，1990年 開始臺北工作上海隱居的兩岸往來十年，並在報章雜誌撰寫都市人文文化藝術專欄與散文，並集結出書《流浪的眼睛》、《臺北心 上海情》。1998年 正式定居上海，成立上海環境設計工作室。

登琨豔：我選擇上海作我的設計事業的新起點，是因為個人喜歡這城市的活力與機會。我所謂的機會，不僅僅是說我要去發展的機會，而是包括城市本身的機會與潛力。這城市到底會變成什麼樣？還很難說。這城市鬥志昂揚地想要成為國際都市，但國際都市不是你蓋出許多新的高層建築來就是了。僅就建築來說，最近七八年來，上海是全世界發展史上同時進行多項建設最龐大的工地。但很遺憾的是還沒有蓋出一棟可以在國際上說是代表上海這個時代的建築。這麼多的機會，只要抓住一個就可以把她變成一個國際性的話題。就好像西班牙的畢爾包（BILBAO），一個很小的城市，從來名不見經傳，地圖上都不容易找得到。可是因為新蓋了一個美國古根漢美術館的分館，一夜之間，畢爾包聞名全球。全世界沒有一個城市在這麼短的時間裡蓋出這麼多的文教公共建築，更不要說民間建築了。我沒有見過這樣一個城市，在國外，像日本蓋一個東京新市政廳花了二十幾年。

阿城：體制不一樣。議會體制下，怎麼花納稅人的錢，要討論來討論去。中國是權力集中，結果是可遇不可求。

登琨豔：什麼東西好看不好看，不能僅僅看眼前的，拿現在與二十世紀九十年代前對比，就會覺得城市漂亮了。我們要走出去，要去見識世界。在社會主義權力財力集中使用的優越條件下，這個城市太有機會可以做出國際性的東西，是可以在國際領先的，絕對不是國外什麼樣子我們就跟著學做什麼樣子。拿金茂大廈來說，它跟紐約的高層建築實在沒有什麼差別，幾乎是紐約的翻版；大劇院，風格也跟法國的很像。

阿城：土和洋，已經是種意識形態了。說起來，什麼是土？土就是唯恐別人認為自己不洋。北京、上海，幾乎全中國都有這種

恐懼症,不過上海是掩飾得好的,但骨子裡還是土。我有一次和朋友做一個試驗,就是在淮海路上湊近看有女人大腿的廣告,結果身後路過的上海人屢說「鄉下人」,屢試不爽。

登琨艷:我拿蘇州河邊上海人不要的老倉庫來改成工作室,這在國外一點都不稀奇,紐約的蘇荷就是這樣一個舊倉庫區。原來是紐約人不要的區域,三十幾年前貧窮的藝術家進駐,然後畫廊、時髦商店進入,成為紐約甚至美國現代文化藝術的發源地。它已經代表了紐約,代表了美國開放藝術的象徵。在國外許多都市的發展過程中,都有過這樣將老舊區域建築拆遷的過程。但很多先進國家絕大部分都還保留相當的區域,從紐約到倫敦,從阿姆斯特丹到西雅圖、舊金山,都保存很多這樣的倉庫廠房。這些地方後來都成為了這些都市或國家創新文化的領袖區域。可是這樣的區域,上海比別的地方還要

多,範圍還要廣,因為它過去有太多的工商產業。不止是蘇州河沿岸,楊浦區還有更多更龐大的工廠區域。我在那裡看到一座倉庫,裡頭一座電梯大到可以把一輛大卡車開進去,那是一座一百多年歷史的老電梯,每個細部都漂亮得像藝術品,現在還能用,如果把它搬到美術館、博物館去都可以嚇人的。聽說德國公司願意拿一百萬元買回去,再幫忙裝一部新的給他們。可是這些地方現在正在快速地拆。其實我們完全可以創造一個全新使用功能,來保留這些舊的產業建築,讓它變成一種機會。可是如果你認為它是落後的,它占著這河邊最好的位置,上海地圖上最好的中心位置,要蓋高級飯店、高級住宅,你就會把它拆掉,如果換一種想法呢,你也許可以創造一個上海的蘇荷。也可能在一夜之間,這些產業建築的命運決定蘇州河的命運。就看主事者的文化良知良解了,一念之間而已。

**文明國家的現代化發展過程中
是不是都經歷過這樣的過程：
拆毀、建設、再發現？**

阿城：日本沒有這個過程。英
國沒有，義大利也沒有。法國
有。19世紀的法國大革命，是一
個砸爛舊世界的革命，它影響了
20世紀兩個國家的大革命，一個
俄國，一個中國。我不喜歡巴
黎，巴黎是一個水泥公寓的世
界，我懷疑發明水泥的原因，就
是爲了資產階級造公寓。巴黎的
公寓特有的一種僞古典的樣式，
很像北京擴建的平安大道，沿街
排滿了僞古典的水泥店鋪。在巴
黎轉不了多久，你就能同情當年
老巴爾札克爲什麼總是在挖苦暴
發戶，也就是資產階級的品味。
巴黎的文明和文化是資產階級
的，艾菲爾鐵塔到龐畢度中心，
再到凡爾賽宮前的透明金字塔，
一脈相承。楚浮的《四百擊》，
影片開始是一個長尺度的沿街移
動空鏡頭，從不斷閃過的公寓樓

頂上，始終是那個艾菲爾鐵塔。
我看了也很感動，這是一種很標
準的工業鄉愁。巴黎的迷人不在
建築，而在藝術家。我曾經住過
一個公寓，樓上就是瑪格麗特‧
杜拉，我躺在床上，看滿是裂紋
的天花板，想老太太眞是精力旺
盛啊。法國資產階級大革命之
後，義大利的佛羅倫斯曾經請法
國建築師去改造一下佛羅倫斯，
不料法國就是拆！拆到佛羅倫斯
人驚心動魄，趕快將法國人請
走。告訴我這個故事的義大利人
說起來是痛心疾首，因爲我們現
在看到的佛羅倫斯，只有市中心

是原來的，其他的都被當年請來的法國人認爲是封建舊世界而拆掉了。一種意識形態，一種潮流，如果沒有很強的人文素質，很難抵擋。義大利人還上過英國人一個當。詩人拜倫在羅馬大道上詠歎過一堵殘破的牆，大致相當於我們「西風殘照漢家陵闕」的意思，於是義大利人就將一路上的建築做了舊，人工致殘。我也是看時有疑惑，才問出了這個掌故。

登琨豔：大部分工業革命前如果已經是比較先進的國家，它們的城市大部分不會因爲這種現代

化的過程而被拆毀。都是一些比較落後的國家在發展過程中，爲了要新的東西，不斷拆毀老城區，老的建築。像土耳其，伊斯坦堡爲了發展，不經太多考慮，很多幾百年的老區域就糊裡糊塗給拆掉，然後蓋了一堆很難看的新建築。我這棟房子後面這個區域的人，也許會在一個月內就被動遷，整個搬到南匯野生動物園旁邊，這種變化，是整個居民生態的變化，一夜之間，每天下棋的老朋友你就看不到了。我很喜歡到後面的那片老房子逛，胡亂逛，看看老先生們圍著藏青色圍裙，在屋外弄堂裡坐在太陽下看報紙。我說，人生能這樣子多幸福，一個大男人，穿著一個大圍裙，洗洗刷刷做家事。在台灣哪有男人穿圍裙，根本不可能，那是個大男人主義的地方。可是從另外的角度看，我覺得他們生活得多麼自在，房子那麼小，所有的社交活動就只好搬到弄堂裡頭，大男人大庭廣眾下挑菜洗

荣。沒有幾個國家的男人尤其是老男人是自在的。我在台北住了三十幾年，可是我的父母親就是不肯搬來跟我一起住，他們寧可住在高雄的老家。搬來台北和我一起住，他們會失去朋友，年紀大了，很難再交新朋友的。所以里弄的朋友關係是非常重要的。大夏天光著膀子乘涼，下下棋，多自在。住進新房子，真的很好嗎？這種現代化的建築一開始會讓你很愉快的，可是當你搬進去不要太久，很快就會讓你覺得無趣，想逃的。

阿城：很多上海人對美國的概念就是紐約。舊上海的確有很多地方與紐約相似，例如高樓，廠房，倉庫，港口，所以上海人到紐約，會比較適應。我是死不改悔的平房派，所以在洛杉磯苟且著。我不喜歡紐約的另外原因是它太落後了。它發展過度，工業時代發展得太迅速了，如果要建一個新的建築，一定要炸掉一個舊的。前些年紐約要換掉石棉防火夾層，因為石棉纖維致癌，施工非常困難。凡是檢修、增加新管線，只能將馬路挖開，影響市民生活的工程一直不斷，幾乎使一任市長辭職。電腦網路時代來臨，光纜的鋪設在舊樓裡簡直是災難，眼看著紐約在下個世紀的困境，市政府很頭痛。我的意思是，我們要追求文明的進步，結果很可能不久就是落後的。許多的新電視塔，明擺著就要沒用了，因為衛星傳送的時代已經來臨。我們怎麼避免這些判斷錯誤，而在城市結構中預留空間？這時恰恰是人文的知識、經驗能使我們眼界開闊，來批判技術的發展。

登琨豔：最近台灣有人找我做設計，他迷戀台灣老的傳統三合院，想在城裡建一個理想的三合院，都市裡那麼小的土地怎麼做老的三合院？所以我就把上海的「石庫門」往台灣搬。上海的「石庫門」就是七八十年前老式三合院的現代版，占地很小，二

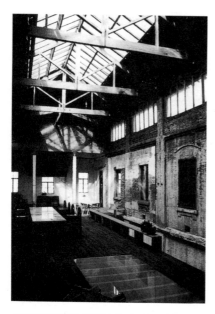

登琨豔蘇州河邊工作室的二樓會議室

層樓疊起來，那個空間很有趣。這樣的房子如果是一家人住，那一定是很舒適風雅的，那裡頭私密空間做得實在太好，繞來繞去，在屋裡院子裡隨便穿著怎樣做什麼都不會有人看見。這是七八十年前很好的都市住宅設計，非常適合我們中國人居住。上海市政府如果做得到，應該盡可能保留「石庫門」的房子。一個城市在現代化的過程中建那麼多的高樓、高架路，只會湧來更多的人、更多的車子，進來更多的商業，很麻煩的。台灣如此，東京如此，漢城、曼谷也是如此，不會因為道路變寬，房子蓋高，交通人流就變好了，幾乎沒有例外。這是個很麻煩的問題，很難解決的。

阿城：最後只好放棄中心。例如紐約，很多人住到紐澤西去，到紐約上班。每天跨州到紐約上班。

登琨豔：比較成功的例子是巴黎，他們政府只允許在老的城區外面發展，規劃出十幾個新的城區。在巴黎你可以看到過去的老建築，也可以看到世界上最新的前衛建築，如果上海有關部門能注意到這樣的問題，那些三四十年代的老上海面貌是絕對可以保存得很好。

阿城：1945年抗戰勝利後，梁思成他們做過一個南京和北京的規劃，就是將行政部門移出老

城，建立新城，留下，也就保留了老城。日本京都就是因為梁思成的意見，美軍不轟炸而保留下來。我小的時候的幼稚園，就在傅作義時期的「新北京」，城牆以西到西山一帶，真的是新的，就是王朔寫的《看上去很美》的那個地區，我們可以看出他寫的那個幼稚園很大，也很新。我在的那個幼稚園，每個孩子都有自己的儲物櫃，細條木板地，操場有兩個足球場大，歐美式的，與梁思成他們的留學區域有關。當年北京南京的規劃圖，據說還在，倒不妨印出來供市政參考。如果按這條路子走下來，五十年來我們可以不動老城。我們這些年拆的，在日本叫「文化財」。為什麼要拆？就是沒有好眼光。

登琨豔：建築是很可怕的，它絕對反映社會時代政治人文與主事者的決策能力和良知，也許今天你不會覺得怎麼樣，可是過了十年八年你就知道，這個是蔣介石主事時候蓋的，這是毛澤東時代蓋的。一點也變不了樣，絕對反映出主事者的態度。建築就可怕在這裡，可是當事人在做決策的當時似乎都不覺得。

阿城：羅馬、米蘭有大量的墨索里尼法西斯時期的建築，墨索里尼搞的是新古典主義，做的建築又非常大。例如米蘭火車站，提著行李到月台，要走很長的一段台階，我這麼好的體力都差點累死。羅馬的議會大廈，羅馬人戲稱為「打字機」，外觀確實像老式打字機，巨大無比。義大利左派知識份子說法西斯的建築應該拆掉，這幾年大家想通了，不要拆掉，歷史上有過一次法西斯，保留這些建築就是保留經歷過的狀態。

登琨豔：今天我一個台灣人跑到上海來，租用杜月笙留下的糧倉，就有我自己的想法在裡面。將來萬一我有什麼成就的話，這個地方就是我曾經工作過的地方。《詩經》裡講過這樣一個故事，有一個小國，住在開發得很

好的農牧區，在它們旁邊有一個以打獵爲主的國家，要侵犯它，他們打不過，就跑。另外選一個地方叫周原，重新開發，把它變成一個更好的地方。這一段，很像我今天當下的心情。我在台灣好不容易打下的基礎，我把它給丟了，一個人跑到上海重新開始，以我這樣的年齡，這樣的心境，在這樣的一個經濟飛速發展的開放的社會，這不也是一個更好的機會嗎？阿城，你也應該回來了，來上海，搬來這裡。

阿城：我不敢回來。美國的日常生活很樸素，在這邊消費不起。美國也很安靜，沒人打擾。這邊總是有人找你談。

登琨豔：像我就逃，我在台灣這種機會多得可怕，在這裡，沒有人打電話找我，我的手機現在關掉。我在這裡過很簡單的生活，我可以慢慢騎自行車上下班。

阿城：你到上海等於我到美國。

登琨豔：在我知道的所有狀態

上海在拆除中的老房子

中，阿城是一個標準的文人，從來不佔有。不像某些現代文人把知名度變成自己的經濟產業。

阿城：我看重的是經歷。前幾個月鳳凰電視曾叫我帶他們走一下埃及到中國這段路，這一段路我走過兩次，一段路一定要走過兩次才開始有發言權，但我實在沒有那麼長的空餘時間給他們，所以謝絕了。

登琨艷：我和阿城一樣，也都是在一個城市裡住下來，少則兩三個禮拜，多則幾個月。這樣見到的跟走馬觀花所看到的是不一樣的。在過去的幾年裡，我們都是跑來跑去的。我有一個老朋友罵過我，說我有這樣的能力卻沒有太大成就，是因為滾動的石頭不生苔，我說生苔幹什麼，我還年輕要吸收更多更新的東西，建築師的成就是五十歲以後的事，我才不要生苔，生苔可就沒有用了，我要磨得光光亮亮的，這樣跑起來才會快。但是我現在快到五十歲了，我似乎應該可以停下

在蘇州河這邊，登琨艷先生的工作室望出去，蘇州河對面的老房子和新房子

來了。

阿城：我屬牛，今年五十了。我從三十歲起就開始著急，盼著五十歲快點來到。我自己知道，五十歲，我這鍋湯才算煲透了。做什麼都得心，出手就是了。人要耐得住，包括年齡。今年我特別高興，終於到了這一年。

登琨艷：五十歲的男人所能展現出來的魅力是非常驚人的，不是一點點的厲害。

阿城：女人是三十到七十多歲非常好，成熟，默契。與默契的人聊天是可遇不可求的享受，無論男女。女人三十歲前可能會漂亮，像玉中的荔枝凍，三十歲後

則會美，像羊脂玉，當然要靠修和養。現在是無論男女，都對年齡恐懼，像動物，再加上自暴自棄。

登琨豔：很少建築師是在五十歲前成大器的。建築師似乎比小說家難，小說家可以在二三十歲時出很好的作品，一個建築師沒有五十歲是不會成就的，這是很奇怪的。

阿城：建築太綜合性了，靠積累。小說有時會因為特質而爆出來。

登琨豔：小說家要寫出《紅樓夢》那樣的作品，我看沒有五六十歲也不行。那種廣度與深度和建築是很像的。

阿城：恐怕他也是到五十歲後才會寫得像建築。「批閱十載」，大概是四十到五十這十載。

登琨豔：《紅樓夢》就是一個建築級別的，曹雪芹要是來做建築，應該是很厲害的。相反，一個建築師（應該說是建築人）要

是不去讀書，一定做不出有深度有厚度有思想的作品。沒有深度厚度思想的建築，光靠美麗的外表是震撼不了別人的。建築可怕的地方就是它站出來的時候，它自己會說話，不用你解釋，你多解釋也是沒有用的，好的就是好的。而你稍微有一點點做不好，馬上就見眞章，人家看得見的。一部電影拍完，兩三年之後人家就忘掉了；建築永遠站在那裡，幾百年之後還在那裡，很可怕的。所以我現在都不敢亂出手。

登琨豔：那區別就好像是一個拍商業電影的和專門拍得獎電影的侯孝賢之間的區別。像徐克，他拍的電影很多人喜歡，我也很喜歡，我覺得他是香港最有創造力的電影導演，但他不得獎，而我們的侯孝賢永遠得獎，卻沒有太大的市場。我自己希望做的是侯孝賢，而不是徐克。我不想成為一個建築工程師，我不喜歡做大樓設計，建築史上很少因為設計高樓而成為大建築師的，可卻

有因為做一個很小的建築而聞名建築史的。就像柯比意在法國鄉下蓋了一個很小的教堂，那個小教堂只能容六十個人左右，小帽子一樣的教堂，卻改變了那個城市的命運。我去過那個小教堂，從巴黎出發，坐七個小時的火車，再坐一個半小時的計程車，然後還要爬山。我剛到山下的時候，看上面，人頭湧動，那麼多的人，就坐在草地上，崇拜地看著那個教堂。一個教堂改變了一個城市的機會，成就了一個建築人。我就想成為那樣一個建築人。那很不容易做到的，癡人說夢而已。需要很多機遇。但我一向落點落得很好，在台灣開始工作時，正逢台灣經濟起飛，所以參與了很多重要的公共建築的設計。我跟阿城最不一樣的地方就是，他不流行，他看起來很保守；而我是非常喜歡流行的，我一向對時髦很敏感，我還覺得一個開發中的國際都市應該有它的時髦敏感度。這十年來我把自己

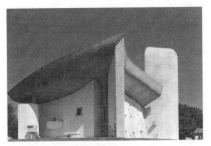

柯比意在法國鄉下蓋的小教堂

閉關起來，到世界各地去住，一半時間住在上海，觀看這個城市的變遷復甦。現在我把自己落點落在上海，我也覺得很好。

阿城：你從建築系畢業，一兩年就可以做建築師，做建築人可不行。

登琨豔：建築師是技術性的訓練，而建築人是需要有深層思想的。建築人的作品都極少，就像張藝謀、侯孝賢一樣。一個建築師一年可以蓋出幾十個專案，在這個電腦時代，會更快。好的建築人都是很有魅力的，一張嘴很會說話。因為建築所需金額太大，一棟建築少則幾千萬，多則幾億，業主怎麼可能把它隨便交

給什麼人呢？做建築師要像貝聿銘一樣，業主全聽他的，他說怎麼樣，業主就只有聽話的份。

阿城：貝聿銘已經到了可以控制別人的地步，他的話有催眠性。

登琨豔：我似乎也有這個本事，業主見我前，本來要講一大堆意見的，可等我開口說完，他通常就沒有聲音了。建築人的修為是非常重要的，建築牽扯太廣，做一個劇院，或做一個火車站，或一個小區，如果沒有很好的學識，讀過很多的書，看過走過很多的地方，怎麼能跟業主談。因為業主很可能就具備相當的專業知識，比如做一個劇院，如果不懂音樂，不懂戲劇，沒有看過國外的很多劇院，怎麼可能去說服業主。做好的建築人是很難的，一所建築學校，十年都很難出一個。我個人不喜歡用建築家那個詞，那個「家」太偉大了。做一個真正的專業的建築人才是我的理想。

上海的建築是不是已經滿了

登琨豔：如果從整體開發來說是沒有滿，可是你問我的話，我就覺得應該停止，不能再做了，暫時停止，要做到郊外去。應該停下來多思考，以後再說。

阿城：上海是1949年瞬間凝固，好像冷凍食品，之後發展不大，這就陰差陽錯地使一些東西保留下來了。解凍時已經到了九十年代，鄧小平南巡。其實我們應該好好研究一下當年凍住的是什麼，具有什麼樣的價值，再去做。上海本來有優勢，就是它比別的地方晚了十年才改變，其他城市的經驗教訓應該可以拿來反省，從容動手。晚十年起碼在建築上是有好處的。

登琨豔：將來回憶起來最能代表上海二十世紀九十年代文化的，可能那幾棟建築都跑不了的。

阿城：這裡有一個建築人對環境的理解。就像巴黎羅浮宮裡深

紅色的牆，畫要是差一點，就比不過它，會垮掉，環境會考驗建築。北京是天安門廣場這個量的考驗，蘇式的人民大會堂和博物館算是對付過去了。上海機會少，忽然空出這樣大的一個量，於是就強調建築本身的意義。我在雲南十年，每天上山幹活，雲南就是山多。我回北京後，那裡改革開放了，有錢了，他們寫信給我，阿城，我們想搞個花園，你來設計個假山吧。老天，周圍都是眞山，爲什麼要搞個假山。視眞山而不見。

登琨豔：這裡有個審美訓練問題。藝術家也有很多美學文盲的，只懂他那一行當。比如音樂，比如繪畫。而美感是一種綜合性素養，也需要很好的悟性。

阿城：我的解釋是你可能是個畫家，但你未必是個藝術家。如果你不是一個藝術家，那麼除了你掌握的語言領域，其他領域你就會犯美學錯誤。藝術家是高的層次。徐悲鴻當年從法國學畫回來，國民政府要他填有何特長，他填「鑒賞」。這個表達厲害，意思是美學這個領域我是通的。

登琨豔：建築可以榮耀一個城市，也可以變成一個城市的恥辱。一個城市的建築的決策者也很需要相當程度的美學素養，這樣他就會想到未來，不敢亂做決定。譬如蘇州河，你可以讓它變成上海未來前衛文化的發源地，像紐約的蘇荷一樣，藝術家在這裡給老建築注入全新的生命，讓老舊文化建築開出新的花朵。上海是有很多這種機會的，只可惜愈來愈少了，台北犯的錯，上海能不能少犯一些？

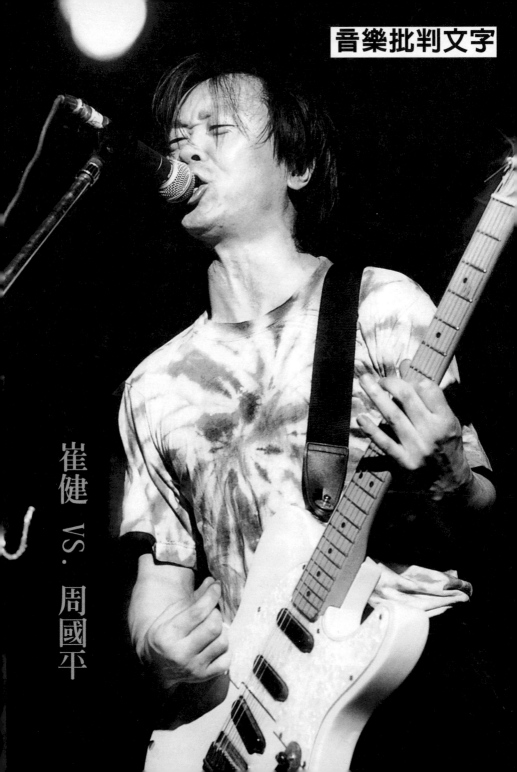

音樂批判文字

崔健 VS. 周國平

崔健

1961年生於北京。1981至1987年任北京交響樂團小號演奏員,後爲獨立音樂人,著名搖滾歌手。1986年5月在北京世界和平年演唱會上首唱《一無所有》,舉國風靡,標誌著中國搖滾樂的誕生。自1989年以來,出版了四張個人專輯,即《新長征路上的搖滾》、《解決》、《紅旗下的蛋》、《時代的晚上》。

周國平

1945年生於上海。1967年畢業於北京大學哲學系,1981年畢業於中國社會科學院研究生院哲學系。現爲中國社會科學院哲學研究所研究員、哲學博士。著有《尼采:在世紀的轉捩點上》、《尼采與形而上學》、《人與永恆》、《只有一個人生》、《今天我活著》、《迷者的悟》、《守望的距離》、《妞妞:一個父親的箚記》、《各自的朝聖路》等,1995年底以前作品結集爲《周國平文集》(1—5卷),譯有《尼采美學文選》、《尼采詩集》等。

周國平序：

2000年2月1日晚上，我在崔健家裡與這位傑出的搖滾歌手進行了兩個半小時的談話。早在十幾年前，我們已在梁和平家裡相識，當時他剛吼出一曲《一無所有》，我剛出版一冊《尼采：在世紀的轉捩點上》，這使我們感覺到了一種溝通。其後，雖然見面不甚多，但他的藝術態度和精神立場的獨特性始終引我關注。這次談話我預想的主題是「藝術家的自我與時代」，可是從談話一開始，我就發現崔健有他自己更關心的問題，而當我意識到他的思考的警示意義時，便甘願讓我設計的問題降為次要話題了。概括地說，他主要關心的是，立足於音樂中發自生命本能的原創性力量，對脫離音樂本源的純文字進行批判，並主張依靠音樂復活文字的表達能力。按照我的理解，這就是他所提倡的「表述能力的革命」的基本含義。作為一個以文字為業的人，我當然在談話中感受到了詰問和挑戰，但我欣然面對。我的直覺告訴我，我聽到的是來自健康的生命本能的一個提醒，這個提醒是值得包括我在內的每一個舞文弄墨的人深長思之的。

周國平：從你的音樂作品，包括你寫的歌詞，還有你從事音樂活動時的那種嚴肅態度，其中所體現的一貫的精神追求，我都感覺你不僅是一個搖滾歌手、音樂家，同時也是一個思想者。從我來說，我對音樂和搖滾是外行，我不是樂評人，我是作為一個哲學家對你進行訪談的。在這個語境中，我們的交流也只能在思想層面上進行。作為中國搖滾樂的奠基人，你在中國當代音樂史、文化史和心靈史上的地位無可置疑。然而，迄今為止，我們還沒有一部研究你的真正意義上的專著，只有一些零星的採訪和報導，我覺得這種情況與你的重要性是很不相稱的。你應該是一個研究課題，應該有人專門研究你。當然，寫這樣的專著的合適人選不但要有開闊的文化視野，還應是音樂和搖滾方面的行家，不是我能做的，我只是想推動一下。

崔健：現在有許多人約我採訪，做口述實錄。我自己覺得有點尷尬，首先我沒有覺得自己戴有這麼多頭銜，我有點尷尬是因為真讓我說的話，我可能說不出什麼來，我全都是隨便說，旁敲側擊的，比較鬆散。我也不願意馬上跨到另外的領域裡。我在生活中只不過是堅持了一下自己應該堅持的東西，所以，如果不談音樂，而談學術，長篇大論，我就覺得自己在做自己幹不了的事。我對這事比較慎重，很多人約我，我都沒有輕易答應。一是因為我還年輕，二是我認為音樂的部分太重要了，如果我不強調音樂的話，等於我說的話都是廢話。因為這些角度本身，包括感性的和理性的東西，實際上都是音樂給我的。如果讓我談的話，我的攻擊性主要在這上面，從音樂的角度產生出一些文字，去攻擊純文字的東西。我還真沒想到許多人願意聽，願意聽來自吉他的一種批判，來自音樂的對文字的批判。如果不談音樂、只是空談文字的話，首先我就覺得空洞，這是第一。第二我會覺得我自相矛盾，我的感染力不應該放在這上面。我要是真的想把我真正的想法表達出來的話，我覺得我主要的東西還應該在音樂上，主要的力量使在音樂上，解決問題的方法也是在音樂裡。有些東西是直接的，只有在直接的形式裡內容還在。我發現做音樂比做文字難，並不是對所有人來說，而是對我來說。如果我跟文字打交道，碰到困難我能跑，因為我是做音樂的，可是在音樂裡碰到困難，我就只能解決它。就文字來說，我只是看到一些我不喜歡的，一些甚至我不懂的恰好我又不喜歡的東西，我就開始去說。

周國平：我們的領域的確很不同，我是搞哲學的，對於音樂是外行，你是搞音樂的，大概很少讀哲學書。不過，我還是想看一看，這兩個領域能不能溝通。其實，哲學也不完全是文字的東

西，更重要的是內心的感悟。而你呢，事實上對於文字的感覺也非常好，我一直覺得你的歌詞是一個奇蹟，用字那麼準確有力，直入本質。當然，可以看出來，你的文字是直接從音樂來的，不是盯在文字本身上下功夫。

崔健：實際上是音樂，特別簡單。按音樂的感覺，一句一句寫，我不知道什麼意思，寫完了一看，哦，是這個意思。

我不相信中國人不愛聽音樂，而是文字過於強大了，文字的終極審判的權威造成了各個感官的關閉

周國平：今天我想和你討論一個問題，就是藝術家的自我與時代之間的關係。一方面，藝術家是敏銳的，比常人更早更強烈地感受到時代的病痛和希望，因此往往被看作時代的感官、測試儀、先知、發言人。另一方面，藝術家真正追求的還是自我表達，是藝術上的完美，因此本質上是獨立於和超越於時代的。這個問題對於一個搖滾歌手也許更加突出。從西方的歷史看，搖滾作為前衛藝術有很強烈的時代感，捲入政治好像很深，往往激起政治風波，搖滾歌手往往被看作街頭造反者的一種旗幟，青年人反抗現有體制的代言人。同時，我認為你是一個非常純粹的藝術家，擁有鮮明的自我。我想知道，你自己感覺這兩方面是否有衝突？

崔健：我覺得所有的藝術家，不說百分之百，就說百分之九十吧，都是願意影響當代人的。我不相信一個藝術家是為下一代人活著，實際上藝術永遠不可能與平行於自己的時代脫離，在願望上也沒有。搖滾恰恰更直接一些，直接得已經不能算是藝術，它以第一速度，腦筋裡不轉彎了，盡可能最快地形成表達。現在我發現搖滾樂也已經腐朽了，有一種新的音樂，黑人的

freestyle，跟著節奏即興說。我覺得中國文化更需要這種東西，雖說是西方的，其實是人體裡的。人有了一個想法，馬上看到它變成事實，這是特別大的快感。爲什麼藝術家說的話別人說不出來，實際上就差一點，就是藝術家想看到這些東西，別人不敢看。藝術家想到的東西，他能把它做出來，他覺得這比有多大的安全感、多大的財產更有快感。這是價值觀念的兌換，在速度面前達到一種做人的標準。這就是音樂的力量，我原來沒有意識到，最近才發現的。一般搞音樂的人也不會理解這個的。

周國平：這和美術界的行爲藝術是不是有點相似？行爲藝術也是這樣，它已經不能滿足於在架上描繪，嫌那樣太慢，想馬上看到事實，所以直接用身體、用行動來表達。

崔健：任何藝術，包括繪畫，它本身的過程是一個理性的過程，不，一個非常非常知識份子的過程。繪畫就是知識份子，只要你一沾繪畫，就是知識份子，它在某種程度上是精雕細刻，必須運用思想，這還不是一種誠實。因爲我發現許多藝術家，行爲藝術家，他們在藝術裡面敢於眞誠，敢於冒險，甚至敢於死亡，但是在面臨藝術之外的危險時一點險不敢冒，不像獻身於藝術那樣獻身於自己應該做的事。

周國平：你覺得這樣不對嗎？藝術家參與社會是有限度的，他應該用作品、而不是用直接的社會行動說話。我甚至覺得行爲藝術也已經越界，不再是藝術了。

崔健：我覺得繪畫是非常理性的東西。在節奏裡，在第一速度裡，在表達的即興敘述中，是不允許你這樣的。這對社會環境是特別大的挑戰，就是我要求言論自由，同時我又是娛樂，我不是搞政治，我也不想搞任何學問，因爲搞學問有特別大的壓力，可能搞得不如你，我就永遠沒有權利說話。音樂恰好防止這個，在

音樂中，不管你是誰，可以用最健康最娛樂的方式表達你的力量。通過freestyle，甚至你身體裡有你自己不知道的一種東西，都有機會不假思索地說出來，使靈魂的力量得到釋放和展示，同時又沒有造成任何暴力。非常暴力的東西卻沒有暴力的結果。這種東西也許不能說完全是音樂的，但起碼我個人能意識到這種東西，這是音樂給我的。節奏對人的生命力量的挑逗，對人格的挑逗，根本不是行為藝術所能完成的。現在西方那些傳統能夠談論的藝術，我更看不下去，陳詞濫調，甚至有些人是在撒謊，真正的社會問題他們避而不談，完全不關注人的生存，包括黑人和少數民族，包括環境意識。社會最底層永遠沒有機會受到教育的那些人，他們身上同樣有特別美的東西，在生長的東西，這種力量可能就是來自音樂。知識份子真的做不到這一點。音樂就像吃飯一樣，是一種本能的東西。你到西方國家看看就知道了，好的音樂一出現，人與人之間的距離就拉近了。這種關係我在中國沒有體會到，中國可能只在好的文字面前才感受到人與人之間的溫暖。我在丹麥參加藝術節，七個舞臺，赤橙黃綠青藍紫，晚上十點鐘，天邊的火燒雲像佈景，到處都是音樂，都是年輕人，這種景像難以描繪。當時我首先感到幸福，馬上跟著就是傷感：這不是我的，不是我們的，不可能和親朋好友分享。我至今認為，中國人是很愛聽音樂的民族，說中國人不愛聽音樂，這是特別大的誤解。你想想，七十年代鄧麗君進來的時候，八十年代我們剛剛出來的時候，我們聽音樂基本上和國際是同步的，和香港是同步的，搖滾樂是超過香港的，現在落後了。所以我不相信中國人不愛聽音樂，而是文字過於強大了，文字的終極審判的權威造成了各個感官的關閉。在西方，因為音樂太強大了，寫文字的人就

有約束，不敢輕易地亂寫。中國文字發展特別快，我是指對搖滾樂的評論，都在炒作搖滾樂，但搖滾樂的現場演出特別差，粗糙之極。唱片製作也是，盜版。是生活環境讓我想這麼多，否則我才不會想這麼多呢。這和音樂實際沒有關係，音樂本身是高興的事情，這些東西跑到我面前了，使我憤怒。

周國平：那麼，憤怒是音樂之外的東西，不是搖滾樂本身的特徵？

崔健：搖滾樂的本能也是憤怒。當我表達憤怒的時候，我感到更大的快樂。我能馬上發現我們的力量，不光是魅力、誘惑力，還有煽動力，它使你受到精神上的鼓勵，感到你是在做一件有意義的事，這當然有膨脹的危險，但的確是巨大的快感。這是一個人知道自己是在做一件對的事情，同時又受到鼓勵，是這樣一種快感。

對於一個藝術家來說，第一位的東西永遠是他的個性，他自己對生命的體驗和他自己對世界的認識

周國平：有好些人把你看作一代青年的代言人，認為你的作品喊出了他們迷惘、憤怒、反叛的心聲。這也許是事實，不過我相信，這不是你的初衷，你不是有意要做這個代言人的。比這更原始的東西是你的生命感覺以及你對自己的生命感覺的表達，你首先是想表達自己，你的表達引起了一代人的共鳴只是一種自然後果，或者說是副作用。我本人比較反感一個藝術家刻意追求社會影響，也不相信這樣的人會是好的藝術家。我不反對藝術家有社會責任心，但對於一個藝術家來說，這只能是第二位的東西，第一位的東西永遠是他的個性，他自己對生命的體驗和他自己對世界的認識。

崔健：我覺得聽音樂的角度應

該完全放在個人的立場上，個人的出發點上，不是因為愛國主義，民族主義，也不是因為政治原因，而完全是出於個人原因，這才可以開始談論音樂。音樂必須51%以上是個人的，否則的話不是音樂，是工具，或者說不是好的音樂。世界上只有兩種音樂，好的音樂和壞的音樂，對音樂家來說是認真做和不認真做的音樂，風格什麼的都不用談。中國人可能因為長期的麻木，他已經不知道自己想聽什麼樣的音樂了，只能是依靠另外的一種東西來安慰。文字真的能夠安慰各種各樣的疾病，中國的文字強大，能夠鑽到各個領域裡。後來我發現，這也是一個政治關係，文學中的上下級關係，高層與低層的關係，就是種政治。有些文人大唱民主，大唱理想，一旦得到某種東西，他們會用那種褻瀆民主的方式去處置後代。一代一代都是這樣。

周國平：我對這種現象也很反感，中國的文人愛唱拯救天下的高調，卻很少想到需要拯救一下自己的靈魂。不過，這不是文學的罪過吧？文學本身就會造成這種情況嗎？

崔健：在中國恐怕是這樣。中國文字有一種腐朽性，它有一種權威性，首先是因為這種權威性，才造成這種腐朽性。我不敢這麼說啊，這話說得太大了。不過中國的傳統文學最起碼是人類的財富。還有中國的傳統哲學。可能中國文化是個人文化，應該正面承認這一點。中國文化的五千年歷史，也許人們沒有意識到，它在往前走。不是惡性地往前走，而是進步地往前走，實際上就是進入環境意識。

周國平：我的理解可能跟你不太一樣。在中國的主體文化裡，個人是沒有地位的，強調的是社會秩序的穩固，等級關係，為了這種東西可以犧牲掉個人。中國人的自私與西方的個人主義不一樣，西方的個人主義是講在這個

世界上我是獨一無二的，是別人不能代替的，所以我得看重我這一輩子，我得照自己的心願活，別人不能強制我。這其實是所謂的個性主義。這種東西中國還是太少了一點。

崔健：理論上少。其實，不管跟誰呆時間長了，你會發現人人都這樣，他自己的活法特別清楚，而且跟任何人都格格不入。

周國平：你剛才談到文字與音樂的對立？

崔健：我沒有說對立，也許是我用詞不當，我是說文字造成了其他感官的關閉。

周國平：尼采有一種類似的看法，他說音樂是最原始的藝術，直接就是本能，詩和戲劇之類文字形式的藝術都是從音樂裡派生出來的，時間一久，與音樂的聯繫越來越弱，越來越沒有生命力了。所以，應該回到音樂的源泉去汲取營養，才能獲得新生。文字本身是很抽象的東西，遠離一切感官，與人的任何一種感覺都沒有相似之處。文字太強大了，的確會導致對生命的壓抑和扭曲。你的提醒是對的。

崔健：中國的文字太強大了，所以說人們到最後都要得到文字的承認，文字的證明。這包括政府，也包括藝術家本身。美術界的評論人地位比藝術家還高，音樂界也快成這樣了，很可悲的。人家說中國真正有學問的人，都是搞注釋的，而不是搞創作的。這是很糟糕的。創造是要有痛苦的，而搞注釋的人沒有痛苦，只有讚美。創造需要付出一些代價。說中國人勤奮，在創造上可真不勤奮。而且任何一個成功的創造者，一旦得到他想得到的東西後，馬上就改變了方向，不繼續創造，開始長肥肉。

所有的記者可能都以為自己想毀誰就能毀誰，開玩笑，誰敢當面這麼說，我必跟他較勁，怎麼可能呢。

周國平：搖滾作為大眾藝術，在大眾接受與個性之間也許會發生矛盾。因為越是個性的東西好像越是難以被大眾接受，可是搖滾，它的確要求現場的轟動，聽眾的熱烈參與，媒體和大眾的議論紛紛，最好是讓每一場演出都成為一個事件，似乎這樣才算成功。在理論上，一切偉大的藝術都是耐得寂寞的，但是在實踐上，搖滾經不起寂寞，寂寞意味著被遺忘，意味著失敗。你的搖滾當然是成功的。那麼，你做音樂時，是不是考慮大眾的接受？

崔健：最多在我做音樂之後，我用百分之二十的精力關注一下就完了，我根本不在乎。我也希望大家都這樣，大家都有演出，但中國人特別喜歡拍媒體的馬屁，他們覺得這是唯一成功的機會。其實不會，你把音樂做好才是成功的唯一機會。所有的記者可能都以為自己想毀誰就能毀誰，開玩笑，誰敢當面這麼說，我必跟他較勁，怎麼可能呢。你

毀不了我，我還有法律保護呢，雖然法律在文字面前還嫌薄弱了一些。都說人言可畏，其實人言不可畏，只要你真正做事，就自然會有人支援你。還有什麼「好話不出門，壞話傳千里」，我不信這個！該怎麼著怎麼著，你把活做出來了，好話傳萬里。真的做出震撼人的東西，一下子人全知道了，你把人全震了，別人都住嘴了。

周國平：就是要靠作品說話。我發現，你和媒體是保持很大的距離的。

崔健：朋友已經提醒我了，說你的姿態變了。我過去不喜歡記者，是因為我害怕。現在我不怕了，我發現挺好。有些人開始提醒我，說你現在對記者太好了。其實我是不怕他們了。不過，如果我不做演出的話，我平常不願意接受採訪。我覺得我還是應該和媒體配合，因為我發現，在中國，媒體和搞文字的一批人確實是最開放的，與其他行業相比較

而言，我還是相信搞文字的人。但是要提醒他們：你們過於強大了，你們應該去多關注，多扶植。我在做這工作。搞文字的人實際上是中國的精英，中國文化的中流砥柱。文字是中國創造的最大機會和領域，誰都能寫東西。而且我覺得中國的文字比任何文字都豐富多彩，我看翻譯的東西，確實不如中文的原創作品。

周國平：那是翻譯的問題。文學的成就，我覺得中國遠不能和西方比，也不能和俄國比。

崔健：哲學呢？

周國平：哲學更糟。中國有沒有哲學，還是個問題，我是指純粹的哲學。中國的哲學與政治、道德聯繫太緊。西方的哲學關心人的生存狀態，問人為什麼活，中國的哲學關心人際關係，問人與人怎樣相處，所問的問題完全不同。文學也一樣，實用性強，精神性弱。

崔健：我還是頭一次聽到這種說法。我一直以為，中國的文科是最強的，理科比較弱。

周國平：關鍵是中國只有文科，從比例來說，文科的確就很強大。

生活中最重要的東西，一是健康，二是愛情，三是事業。事業，就是幹自己喜歡的事兒，又能夠養活自己

崔健：可是，我們都會覺得我們內心有一種說不出來的東西，來自中國的東西，這東西是什麼？我不知道我內心為什麼對中國文化這麼有感情，如果一點沒有的話，那我們生活的尊嚴在哪裡。

周國平：為什麼一定要是民族的尊嚴呢？個人的尊嚴不一定和民族有關。

崔健：我沒有說民族尊嚴。我為什麼轉到尊嚴上呢，因為尊嚴是個人興趣的一個重要組成部分，人沒有尊嚴是沒有興趣生活

的。在國外，中國的護照非常受歧視，可能是這種壓抑使你產生了一種民族情感。

周國平：這我能理解。剛才說到中西方的區別，我覺得，一個重要區別是，西方人把私人領域和公共領域分得很清楚，在私人領域裡，每個人都是獨立的，個人的自由不可侵犯；在公共領域裡，每個人都負有責任，對公共事物的責任不可推卸。一個是私人領域裡的自由，一個是公共領域裡的責任，界限很清楚，兩樣東西都不能缺。中國人在這兩方面都很差，私人的事情自己不能做主，要去麻煩別人，公共的事情又不肯負責，喜歡袖手旁觀。我不知道這是不是中國文化裡固有的東西，至少在漫長的歷史中積累起來了。不少中國人去國外就帶著這種東西，所以惹人討厭，倒不完全是種族歧視。

崔健：我現在能做的事情，我知道就非常簡單了。生活中最重要的東西，我覺得一是健康，二是愛情，三是事業。現在我對事業的理解比較簡單，就是幹自己喜歡的事兒，又能夠養活自己。我堅持自己的活法，盡可能擴大自己文化的那種影響，這就夠了，知足了。我發現我們上路了，就是對個人生存狀態的維護。

周國平：我也覺得，你的作品與其說是社會批判，不如說是最直接地表達一種生存狀態，說得書卷氣一些叫人生探索。你的主題始終是生命的真實，尋求一種真實的活法。我看過一個聽眾的評論，他說你的音樂具有「一種令人不得不檢討自己是否虛度年華的力量，一種令人不得不懷疑自己是否活得真實的力量」，最大的價值是「讓人反省自己的生活狀態」。我覺得說得非常好。不過，你前後期作品的重點好像有所不同。前期主要是表達舊的理想崩潰時期人的精神的迷惘和解放，反對的是虛假。後期主要是表達商業化環境下理想的缺

失，人的精神的孤獨和無奈，反對的是平庸。是否這樣？

崔健：我說過我是四面楚歌，就是：體制的弊病，盜版，媚俗文化，行業內的毒品和江湖氣息。我發現我們實際上有很多問題可以討論，我認為中國需要一個自我表述的革命，而對此肩負最大責任的是藝術家。所以，中國藝術界是世界上最幸運的，還有革命的機會。你瞧，中國有這麼好的語言，卻自己說不清楚自己，越有學問和思想的人越說不清楚自己。

自我表述的革命：從現在開始，每天少說一句謊話，到一百天就是一場革命。我就是想聽你說實話

周國平：你說的自我表述的革命，這個革命怎麼做呢？

崔健：從現在開始，每天少說一句謊話，到一百天就是一場革命。我就是想聽你說實話。

周國平：少說假話、廢話、跑題的話、迴避問題的話。迴避問題的話太多了。你的搖滾倒是一種很直接的表達。

崔健：誰是真的，能感覺到，老百姓也清楚。你們多去聽音樂，找音樂裡能夠讓人的表述能力復活的那種東西。表述這個概念也挺操蛋的，挺知識份子化的。反正別忽視你的精神要求，你要表述的是這個東西，要記住這點。中國人有很好的語言基礎，很豐富，開玩笑都很棒，諷刺，罵人，聽起來很過癮。可是，一說自己的經歷就顯得特別無能，要不就瞎吹。

周國平：中國人羞於說自己，不好意思說自己。

崔健：自閉。音樂是一種力量，中國詩人要有音樂的這種力量，海子就不會自殺了。中國詩人太壓抑了，不是物質生活上的壓力，他們不懂音樂，找不到方式，身體裡有病，發洩不出來。

周國平：普遍的自我封閉。搖

滾能把這個牆打破嗎？

崔健：搖滾已經不行了。中國現在的搖滾已經非常非常落後了，所以，所有成功的搖滾樂你都不用太關注，要關注朋友中有希望出來的。地下的都不行了，都已經形式化了，都是爲地下而地下。中國藝術家生存環境最大的問題是體制，你要是不敢說這個就基本上可以閉嘴了。這是生存環境問題，脾胃不合，什麼樣的病都會出現。藝術家是非常有功能性的，藝術放開了，中國會有天翻地覆的變化。在中國，文化是強項，文化產業是巨大的產業。中國有多少人會講故事呀，中國透過文字的人文關懷情緒特別高。一旦讓中國開放講故事，什麼樣的故事都會講出來。一旦開放，眞是文化大國。就是需要機會，中國需要一場眞正意義上的文化革命，不是政治上的，是眞正人文的，就能出現爲人類做出貢獻的東西。

周國平跋：

談話結束後，崔健要去一個播放freestyle的酒吧，他想讓我感受一下這種音樂，便邀我同行。我坐在那裡，的確感覺到了節奏的挑逗力量，挑逗人自由地訴說。崔健隨著節奏輕鬆地搖晃著身體，不時湊近我說幾句話。他告訴我，他常來這裡，和一些青年人聊，青年人說話往往沒人聽，但他們需要說，音樂就爲他們提供了說話的地方。有一回他湊近我時面帶喜色，說他對於音樂與文字的不同想出了一種說法，便是音樂直接來自質量，文字卻要靠數量的積累。我也覺得這種說法很妙，我表示，今天我的一大收穫就是引起了對文字的警惕。他立刻說，他也是很尊敬文字的，音樂也罷，文字也罷，只有兩種，就是好的和壞的，從自己這方面來說，就是認眞的和不認眞的。走出酒吧，深夜的街道靜悄悄，我對自己說：沒錯，崔健是一個思想者，但首先是一個非常眞實的人，他直接立足於生存狀態，其間沒有阻隔也不需要過渡，他的音樂和思想的力量都在於此。

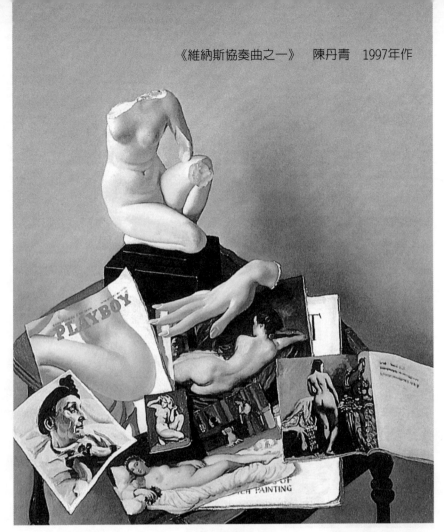

《維納斯協奏曲之一》　陳丹青　1997年作

拿起鐮刀，看見麥田

王安憶 VS. 陳丹青

王安憶

1954年生於南京。1970年至安徽插隊落戶。1972年考入江蘇徐州地區文工團任演奏員。1978年調入上海《兒童時代》雜誌社任編輯。1987年至今在上海專事寫作。出版有《王安憶自選集》六卷，近期著有長篇小說《富萍》，中篇小說《我愛比爾》、《隱居的時代》、《妹頭》，短篇小說《天仙配》、《酒徒》，論著《心靈世界》等共四百餘萬字。

陳丹青

1953年生。1970-1977年在江西和江蘇農村落戶，自學繪畫。1978年考入中央美術學院油畫系研究生班。1980年畢業。1982年赴美遊學。1976年、1980年兩度進藏，創作關於西藏主題的油畫。2000年受聘於清華大學美術學院。

王安憶：我覺得和陳丹青可以談藝術。

陳丹青：我怎麼看王安憶？她長得很老實的樣子。我跟她認識以後，她就給我一本小說叫《六九屆初中生》，我很高興，六九屆還有一個人在寫小說。我們那一屆分配，「一片紅」，百分之百去插隊了。

王安憶：你沒讀過我的小說。

陳丹青：不但沒有讀過，我對整個中國新文學毫無瞭解，我出國前這些事還沒發生呢。1982年我父親寫信告訴我，說上海出了個新作家名叫王安憶，寫了《本次列車終點站》，他看了很感動，說想想你們當時真苦。後來你到紐約打電話給我，我想，咦！這個人真的來了。這都是十七年前的事了，1983年。

個人和時代

陳丹青：我們很幸運，那時出名容易，莫名其妙撞上了。我現在也不太明白：這樣子就算美術史？忽然就給放到那個位置上了。但安憶不同意，她說這是我們很努力，才能……

王安憶：是個人的原因。

陳丹青：當然是個人努力，沒問題，你之所以是你，因為你是「王安憶」。

王安憶：是做了才有的。

陳丹青：大家都在做呀。但我們正好在那個時代，正好十年荒涼，嘩一下，有人扔出一篇小說，有人扔出一套畫來，大家立刻就看到了。今天就不可能有這種情況。我想大家都記得那一段，並不是我如何出色，而是因為那一段太特殊了，都在等一個東西出來，正好給撞著了。然後，我們可以再來細說撞上的原因是什麼，那可能是個人啊、努力啊、才能啊、時代啊，加在一塊兒，在我們身上發生作用，嗨，就是因緣際會。

王安憶：我想我們講的事情不太一樣，你講的是成名，而我講

的是成名之前做出這樣東西的時候，這一定是我們自己做出來的，這時代沒幫什麼忙。

陳丹青：時代幫大忙了。

王安憶：幫忙我們出名而已，它沒有幫你畫畫呀。我還覺得，你大概也是謙虛，我想過，我們那時因為東西少，所以出來的東西特別引人注意。那今天是不是多呢？看起來好像很多，其實都是文字，在裡面撥開來找小說，還就是這麼一點兒。

陳丹青：所以你要借助那個時代了，感謝那個時代給了我們那麼多想要說的東西，想要說，那時沒法說，憋久了的話，濃度一定高，忽然可以說了，然後你說出來了，我也說出來了。

王安憶：我們那個時代，要說好的話，就是它匱乏。

陳丹青：是啊，我講來講去就在講這個東西。

王安憶：你這點我同意，但是它絕對無助於我們出名，只是有助於我們思考。

陳丹青：比方現在寫性，那個時候也寫性，我們那時的性，壓抑的原因很多，政治的、社會的，非常扭曲；現在的壓抑，可能背後壓它的那個東西比我們的簡單多了。另外，我們那個時代一大塊存在我們心裡面，我們把這個東西挖出來，挖著，就發現很豐富，噢，原來裡頭有這麼多東西。可是時代並不總是那麼深刻、那麼有意思，或者，那麼適合藝術家去表達。我們那個大時代，是一個悲劇荒誕劇的時代，特別適合做藝術的人去表達。

王安憶：今天這個時代好像東西太多。聲音也太多。

陳丹青：五光十色。

王安憶：我覺得現在人的思想還不如我們那時候自由呢，我們那時空間大，雖然什麼都被壓抑了，但空間大。現在這個世界充滿了聲音，自己都聽不見自己的聲音。

陳丹青：換個說法，我們那時，內心生活比現在多，因為沒

什麼外在生活。現在外在生活太多了，內心生活相對就少。西方也是一個消費社會，花花綠綠，但人還是自覺抱有內心生活，跟外部世界站開、疏離。我想這是因爲他們的文脈沒有斷過。中國不是這樣，我們每過一段就會追求一種群體的價值觀，忽然「革命」，忽然賺錢……我們那時的價值觀是追求所謂浪漫主義，悲劇性，寫實，精神性之類。現在沒有那麼大的東西讓人可以去抓住它，歸依它，被它籠罩。時代也在找，時代自己都搞不清楚。

王安憶：我覺得一個人太沒有限制是一個問題。比如剛才說到性，性在我們那個年代非常壓抑的，所以在一種非常特定的情況下才可能有性的。一旦眞的有這精神，這就有了愛情，很深刻的愛情。現在的年輕人沒有壓抑，性就是一個很簡單的肉體、身體的刺激，沒有精神。我覺得我們最可怕的是什麼限制都沒有，沒有限制，人們的精神附加就沒有

英文版《荒山之戀》　王安憶　著

辦法實現。

陳丹青：有的，我覺得有。現在年輕人他面對的社會環境雖然沒有我們那個時代的壓力，但他有別的壓力。設身處地想，我在這樣的時代，在他們那樣的年齡，我跟他們不會太不同，每一代人有自己的難處，創作就是找這個「難處」。

王安憶：不，這句話我要糾正

一下，你說你在這個時代，跟他們不會不一樣，但在我們那個時代，我覺得我和那個時代兩樣的，所以到今天來說我一定是和他們兩樣的，就是有一種人永遠是和自己的時代不同的。

陳丹青：藝術家永遠跟別人不同的。隨便什麼時代、環境。

王安憶：我不知道你為什麼特別諒解現在這個時代。

陳丹青：我想瞭解它。我跟你的處境不同，我出國這麼久，然後回來，忽然整個變了，人群也變了。我沒怎麼讀過當代青年小說家的東西，但當代青年畫家的東西看得很多，我很想瞭解他們，他們怎麼會畫成這樣，他們為什麼要這麼去畫。這在他們的畫面上不完全能找到原因，我一次次回來，是在這個陌生的大環境當中慢慢去瞭解。

王安憶：其實我們也不怎麼能諒解我們那個時代，有的時候會覺得它還好，不過是因為拉開距離了，那麼有的東西也可以去看一看。實際上我對我們那個時代也不那麼懷念。

陳丹青：你要知道，我們已經不太可能那麼客觀地去講我們那個時代了。我們已經被自己的作品墊在一個位置上，已經被過度談論了。大家在談那個時代，實際上是在談論那些作品，談我們已經有的那個位置，然後談很多理論、說法，但並不真是我們生活過的那個時代，那個現場，我們已經把它轉化為作品，而這個作品已經被承認了，所以在談的時候比較好談，談出來煞有介事。這個時代的青年，很難有幾個作家獲得這種優越性，被大家這麼尊重地談論，不斷地談，能談出一些東西。他們沒能這樣。

王安憶：那不是他們，時代原則是真正的原因。

陳丹青：什麼叫做「時代原則」？三十年代的作家，大家到今天還在談論他們，蕭紅啊，徐志摩啊……一個老是被談論的時代，是有吸引力的。可是四十年

代，第二次世界大戰後，到1949年這麼一小段時間，文學青年也很多，也很有才華，也在一個亂世，可是大家說來說去，還是說回二三十年代。反過來，我們也是文革後那幾年老是被談論的一代人，正好背著那個時代，談起那個時代，就得數這幾個老掉牙的名字。我同情今天的作家，他們好像沒被談夠……也許在談吧，我不太知道。反正我願意瞭解年輕人。

王安憶：不會呀，他們相當幸運。

陳丹青：那是炒呀！炒的東西，一熄火就會冷掉的。我們那時候懂什麼「炒」啊，糊裡糊塗就出來了。

王安憶：那個時代不需要炒，因為那個時代沒有什麼聲音，這個時代需要炒。

陳丹青：對啊，所以我寧可說我們「幸運」。

真實和藝術有什麼關係？

陳丹青：那時，忽然這一代人開始來講他們自己的感覺了。我的信條，不過就是庫爾貝（Courbet）那個信條：畫你眼睛看見的東西。我呈現的其實不是西藏，而是一個觀看方式。安憶呈現的呢，譬如六九屆，一個女孩去鄉下，她就直接講這件事——可我拐了個彎，要靠畫西藏來呈現這種觀看。我沒畫過知青，也沒畫過我插隊地點的農民。西藏是有點異國情調的東西。可能這正是文學與繪畫不太相同的地方。那時我老覺得人民裝，還有南方農民的模樣、景觀，跟我嚮往的歐洲古典油畫不太合，我在西藏好像看見了那麼一點我假想的歐洲油畫畫面，寬袍大袖，粗獷的模樣，我自以為找到一個理由畫出像法國鄉村繪畫那樣的畫面，那種畫面已經提供我非常典範的儀式性，我可以用來做做文章。

王安憶：你說的這點很好，也

有點像我現在考慮問題的方式。你的考慮從形式上看，好比我寫什麼，必須合乎小說敘述的特徵。畫比較隱蔽，不可能把敘述者放進去，而小說可以。

陳丹青：其實繪畫可以做到。問題是當年長期教條弄下來，畫工農兵，就是中國或蘇聯過去那套所謂社會主義現實主義，那已經告訴你工農兵該怎樣去畫了——我不願老是那樣畫。當時我和羅中立可能改變了一種情況，即我們可以「這樣地」去畫工人農民，但畢竟我們不是在畫我們自己。但有一個人已經做了，是四川的程叢林。他畫了一幅大畫叫做《1978年某月某日夏夜》，一屋子我們這代人，在文革後非常茫然、渴求、騷動，擠在一間大教室裡，上百人在聽著什麼，講臺沒畫出來，但畫出了我們時代的群像，就像文字那樣，直接「寫」出來：失落的一代，憤怒的一代，那時我與叢林都只有二十幾歲。可是這幅畫被全國青年美展拒絕了，落選了。所謂時代錯過了它，它卻沒有錯過時代，緊緊捉住了時代——後來一直宣傳我的西藏畫和羅中立的《父親》，但你要知道，羅中立不是農民，他是工廠裡的工人，我是個知青，可我畫的是西藏。

王安憶：羅中立的《父親》我不是很喜歡，我覺得他是知識份子，而且是小知識份子眼睛裡的父親。

陳丹青：他參考的是美國超現實主義畫家查克‧克羅斯（Chuck Close），他要找到一個參考架構，才能畫出他要畫的農民形象，而我也要找到一個參考架構，比如說米勒，或別的什麼我恰好喜歡的畫家，才能畫出西藏。我們都要有個架構才能去表達。但程叢林不一樣，他參考的還是蘇聯社會主義現實主義，但他用那一套說出了文革中從未被說過的話。

王安憶：他在題材上面有了新的表現。

陳丹青：對！之前沒人畫過這題材，而他同時表達了感受。感受是無法替代的。沒有知識的一代，錯過青春的一代。在那個年頭，我覺得那幅畫了不起。

王安憶：那麼他事實上也不過發揮一個照片的作用。

陳丹青：那時能發揮這作用就很了不起了。我的畫不過也是照片那點作用。

王安憶：那不一樣。

陳丹青：在攝影發明前，西方繪畫就是做照片能做的事：再現忠實複製的，反映論的。照片是西方繪畫觀看方式的延伸。那時他們將我的畫說成是「生活流」，其實西藏跟我的生活沒關係，我呈現的不是「西藏」，而是藝術家再現所謂的生活「觀點」。現在北京有個劉小東，比我小十歲，完全畫他們那代人的日常生活，畫得好極了，很直接，很生猛。我只問他一個問題：你為什麼要讓別人來看你的生活？看你吃飯、看你打獵？但這樣畫在美術史上是有貢獻的，在意識形態統治藝術後，一定會有一個反動：我不要大主題，國家、民族、歷史，我都不畫，我就畫我和愛人，我和我那條狗，我和哥們兒，酒吧、咖啡館、宴飲。西方繪畫也是這麼過來的。

王安憶：我的問題是，事實上你畫你的愛人，畫你的狗、你的孩子，畫你的一切東西，其實你不是畫他們所有的形態，你只是抓住一個形態，那這個形態一定是你經過辨別和過濾的，就是一個審美的形態。如果只是畫出真實，畫現實生活，這是二十世紀藝術的傾向，這種傾向完全拋開了審美的、物件化的……

陳丹青：你說的二十世紀是中國的二十世紀，還是西方的二十世紀？那不一樣。

王安憶：我覺得是從印象派開始，它總是告訴別人，這樣才是真實，問題是真實和藝術有什麼關係？在我看來一點關係都沒有，只有相似性。我覺得從《日

出》印象開始，大家好像在進行非常科學性的話題：怎麼樣才能眞實。這樣子我看眞實，那不對，要變了，要在光裡面才眞實。他們對這個問題一直糾纏不清，好像藝術史上的每一個進步，都是靠和眞實的靠近。這眞是很可怕，藝術是虛無的，我覺得二十世紀把虛無變得特別現實，變得很眞實。眞實又有什麼意義？已經是眞實，大家都生活在裡面，爲什麼藝術家還要來告訴別人，這才是眞，那不是眞的。這很怪，我覺得二十世紀一百年都在糾纏這個事情，而且還要糾纏下去，是美術史開的頭，就是從那個《日出》印象開始的。

陳丹青：我不知道，原來《日出》給你的印象是這樣的！對你這樣來看美術史我倒很有興趣。

王安憶：我覺得再往前我可以追得更早。美術特別要求直觀吧！像最早的原始人那樣，我只要畫我知道的，而不是看見的，

就是一個人可以有兩隻眼睛，在一個側面出現。再接下去的畫就出現透視法；再接下來就是《日出》印象了，他覺得在光的變化裡面模模糊糊才是眞實的，好像每一次革命都朝眞實邁進一步。這使我感到特別氣憤，這就是美術搞的。小說現在也是這樣，就是紀實的；電影，去拍眞實的，也不要演員了。

陳丹青：我喜歡看紀錄片。

王安憶：你喜歡看紀錄片，因爲它提供你素材，你可以運用它，從這個角度我也喜歡看，但如果它是一個作品，我就很難說它好還是不好。

陳丹青：紀錄片是「作品」，絕不是「紀錄」。我是喜歡看素材性的東西，但沒有東西是不帶「觀點」的，所有紀錄片都有觀點，鏡頭就是觀點。

王安憶：我還沒說完，從《日出》印象開始，我看到模模糊糊的東西是眞的，然後大家就說更加模糊才是眞的，然後怎樣變形

才是真的，到後來大家認爲最最真實是在它的形象之外，然後就走向虛無。那麼在這種荒誕也好、虛無也好當中，它的已經完全不真實，和真實沒有關係了，可它的核心是更加真實了。表面上是越來越脫離寫實了，這跟現在的小說很像，它看起來和我們的現實生活完全沒關係，其實它內心是非常真實。

陳丹青：我對這段歷史是這樣認識：繪畫從此開始同媒材玩（顏料、空間、筆、畫布），可能與文學跟文字玩有點相似？小說也在同時期開始玩句子、段落、排列。我稱西方現代主義這一段是西方的「文人畫」，它不再注重歷史的大敘述，它類似中國元代以後的文人畫，講筆墨趣味。直到第二次世界大戰後，西方藝術又開始反現代主義，又將繪畫帶回生存環境。現代主義是界定繪畫的邊界，後現代是模糊繪畫的邊界，文學、歷史、政治、詩，都可以帶進繪畫，繪畫也走到繪畫外面去溜達，文學是這樣麼？據我知道，法國「新小說」大概如此，有所謂「繪畫派」，描述視覺極具體，菸灰、菸盒、菸，一個個細節，不設觀點，讓你一件件具體地看見文字描述的東西，一反巴爾札克那個「全知」小說的敘述傳統，是這樣嗎？

王安憶：我也不要觀點，我的意思是我之所以去寫它，一定是它可以提供某種審美上的東西。比如這個杯子很真實，但是當我去寫它，我就要去選擇它的角度，那寫出的一定是個不真實的東西，我就是要這種不真實的東西。我要這真實的幹嗎？大家都有，生活裡都有。

陳丹青：我不知道你的問題在哪裡？藝術是……

王安憶：我覺得發生了很大的問題，就是每個人都要在自己的作品裡表現這種真實，並且唯恐不真實。

陳丹青：人得表現他感到的那點真實。

王安憶：每個人都要告訴別人他是真實的。

陳丹青：我想一定還有更深的真實，使一件作品更有重量，更豐富，更有意思。會有像你這樣的作家不滿足一點點張三的真實，李四的真實，不滿足桌面上的那點真實。

王安憶：我就是覺得真實和我沒有關係。

陳丹青：我想您也還是渴求真實的，別那麼絕對，你是玩現實主義的，我也是。但現實主義的「真實」不一定是指可辨認的東西，也不僅指中國畫論所說的「狀物」功能。抽象畫也很「真實」，我們有許多「寫實」作品卻一點不真實。

王安憶：現實主義只是，我要用它的材料。我喜歡的是，材料是真實。古典主義就是那種真實，你看托爾斯泰的小說，真實得我們把它當現實主義一個經典，可是它真的很虛無的。

陳丹青：可是你又不喜歡人家描寫的真實。依我看，真實就是真實，真實沒那麼複雜。你看現在太陽照進來，照在這杯子上，你坐在杯子旁邊。我看見這真實。

王安憶：但我就是不要真實，我覺得藝術不是要創造一個真實。如果陽光照進來，我坐在這裡，生活當中是一回事，但如果你畫了，它又是另外一回事情了。

陳丹青：我現在就在做這類事情。我畫畫冊，畫冊上有我喜歡的名畫，但它是假的，是印刷品，但作為畫冊，作為書、紙張，它很真實，我看著它，這「看」也很真實，我又來再畫它一遍，畫得跟那書一樣，但那又不是書，是一塊平面的畫布，又不「真實」了。

王安憶：你那些畫我也蠻困惑的。

陳丹青：我也困惑呀。對「真實」困惑。能困惑多好！哪位藝術家要是對我說他一點不困惑，

我就會覺得很奇怪，很不真實。你能想像嗎？他不困惑？！安憶同志，您很真實，因為您困惑，而且說出來。你有沒有看過福樓拜晚年的小說？《情感教育》之後寫的，是他最後的作品。那部小說被認為是現代小說的先驅，就是他開始用「引文」，很多根本不是他寫的，他模仿各種作品的寫法，然後成為一部小說。到了班雅明，班雅明最大的野心就是寫一部全部由引文構成的作品，而且很難說那個是小說還是什麼。所謂引文，他當中會用一段王安憶描寫愛情的文字，用一段別人描寫沮喪的文字……這樣子，寫作的性質類似「編輯」，但他用一個文學意識來寫。我現在畫畫也是受到類似的影響，後現代有很大一個取向，即繪畫面對的大素材完全變了。從前那個大素材再怎麼變，都還是從「生活」，或你說的「自然」那裡來，哪怕畢卡索畫抽象畫也要有一個模特兒在面前，不管等

他畫出來時，他的第五個情人已經變成一朵向日葵，但那個情人始終在場，沒離開他，一直在他前面讓他看著畫，所以他還是有一個視覺依據，是面對一個真的東西。到後來，第二次世界大戰以後，漸漸地，繪畫的視覺物件就是繪畫，繪畫本身變成素材。

王安憶：這個以前我解釋過很多，就等於第二手不是我的東西。我覺得這是我們時代的問題，就好像什麼東西都是第二手的，好像第一遍都已用盡，都被別人消化過一遍。

陳丹青：問題你對這個第二手的環境，你總會做出反應。你可以不做出反應，但你在這個狀況當中，你跑不掉。你仔細想想，如今我們都要活在間接經驗中。我在美國，不願意畫美國人，我也不願意畫美國的景觀，我也畫不到中國人，我又是這麼一個寫實的畫家，所以自然而然會走到這一步，就畫印刷品，來表達我的源流已盡，我把被人看成是

「結果」的東西——印刷品——認作「源流」。

王安憶：所以說你現在回來是對的，真的是對了。

陳丹青：因為懷舊，我很願意再回到知青時代畫畫的狀態，很單純，什麼「觀念」、「主義」都沒有。我就想一個人跑到鄉村畫所有我看到的那些生動的臉，跟消費社會、工業社會都無關的那種人，你知道我這種趣味。但是今天我再去畫，我很好奇這會變成怎樣一種情況：我要去做，才會知道，我是來找一個夢，以前那個夢。但要是找不到會怎麼樣，我不知道。這是危險的，因為我一廂情願，我還沒有做，等我做了，可能我會知道。

王安憶：但是，我覺得陳丹青你不必這麼顧慮，我也有這種顧慮，人家有的時候也說王安憶只能寫那個時代的人，她對今天的時代不瞭解。那我就很不服氣，我就寫個《我愛比爾》給大家看看，我也能寫。這又有什麼意思

呢？其實沒有意思的啦。你看我現在就寫很多農民，並不是我緬懷我的插隊生活，我不喜歡我插隊的地方，但是我就覺得這地方有它的審美價值，它有精神價值，那麼就放棄這個時代好了，沒有關係的。

陳丹青：不是顧慮，是好奇。我的畫得讓我自己喜歡。我在乎這個。

王安憶：我不太懂畫畫。但是假如要我畫，現在街上一大群小姑娘的那種臉，我一點都沒有去畫她的興趣，因為沒有審美意義，全都是工業化的、化妝品做出來的一張臉。那麼你就到鄉下去，不一定是鄉下，看那些從事體力勞動的人。

陳丹青：走出都市以外，這些臉就會對我說話。

王安憶：上次在虹橋那邊，我看到幾個女孩子，我覺得她們一定是從鄉下來的。她也化妝了，也穿了上海很流行的吊帶裙，但她背上的肌肉說明她是從事過體

力勞動的，這塊肌肉不是很快就能消下去的。上海小姑娘很纖細，她就很粗壯，我覺得非常有戲劇性。

陳丹青：這種人在慢慢消失。現在的藝術也要化過妝、整過容才拿得出來。那時的藝術，不畫眉毛，不塗口紅，本色見人，大家覺得好看，可能就是這個原因。我寫那篇《閒散美人》，想到我小時候見到的人，我不太清楚「她」是否真的美，但那時我覺得好看，一定是跟現在不一樣的，她一定是不化妝的。眼睛好，眉毛好，眉毛沒拔過。

王安憶：全靠實力。所以以前的那種藝術性都是非常日常化的。

陳丹青：眉毛拔過，也蠻好看的。要看是哪張臉。

好的小說和繪畫是什麼樣的？

王安憶：你先要有細節，使你感到一種熟悉的東西。

陳丹青：在我們的小說裡不容易看到表象的真實。

王安憶：小說裡面有，你只要大量去閱讀的話就有。但是我現在發現，那些不知名的倒寫得蠻好。那些有名的人，寫得都有些水了。

陳丹青：繪畫圈也一樣。

王安憶：我前不久看了一篇小說，看了很感動，這人完全無名的。他就寫「文革」當中，他是個團支書，心高氣傲，他一定要找有文化的很高雅的女孩子，因為他是有文化的人，受過教育，出身也比較好。但是他和他們廠裡的女電工在一起，大家都很年輕，在一起非常非常有性的吸引力，男的女的都知道其實他們不同等，不會結婚的。這個女孩子非常普通，等到他經歷了很多，也找到了心目中的老婆，再碰到這個女的，女的已經蒼老，他也老了，兩個都給生活磨得沒什麼感覺了。故事很簡單，但他寫得很好，讓你覺得在那樣一個時代

裡面，沒有人性，沒有正常的感情……

陳丹青：這個就是人性。

王安憶：他們這種情意都很純潔，很感動的。我覺得在那種好像沒什麼名氣的人當中會看到很好的小說。最近我在看蔣韻的作品，她是和我同時期出道，可以說比我出來得更早。她有一篇小說《找事兒》寫得非常好，可是當時沒有發現，因為當時的觀念根本不足以發現它，而現在覺得很好。所以你要是覺得是時代的幸運的話，這個就不能這麼講。這篇小說我今天讀來還是很好，當時沒有人注意，可今天看，我非常感動。我覺得一群人出來還是需要時代的。

陳丹青：余華的小說怎麼樣？

王安憶：余華很特別。《許三觀賣血記》，可能我太冷靜地看那個小說，它有一個特別的情節，許三觀痛苦地養著這麼多孩子，其中有一個是私生子，始終是他的一個痛，是要當自己的孩子呢，還是不當自己的孩子？這個問題始終伴隨著他，他不斷在碰到文明的問題，折磨著他，他不是那種很被動的，說我苦得不得了，去賣血換錢來吃飯，他的問題是，飯燒了要不要餵那個私生子，所以我覺得他吃的苦和別人的不一樣。

陳丹青：這個「點」蠻好。

王安憶：這個點真的很好，就是這一點使他和別人不一樣。

陳丹青：很多就你介紹給我的這些小說，我在聽你講的時候，覺得非常好，可等一看到文字，就看不下去。

王安憶：這可能就是文字的問題。是寫壞了。

陳丹青：是，沒寫好。不寫好，再怎麼好的故事都不發生作用。不管寫什麼，要寫得好。看畫，一筆一筆看下去，都好，構成這幅畫。一看用筆，我就知道你會不會畫畫。當然構成一幅畫還有很多東西。看文學，從第一句開始看，一句一句都好，馬上

吸引我。我不是很在乎這故事、人物有多深刻，我要看他「用筆」，用筆好，故事裡的好東西自會出來。班雅明寫過一篇《說故事的人》，好極了。他用了一非常好的詞，他說，好故事千年流傳，不斷被不同的人說，但故事不會在說的過程中被「消耗」。

王安憶：你說得也對。但是我覺得你對余華還不夠客觀，仔細看，他的東西真好，我不是隨便說他好。還有他的《活著》，真的很好，一個老頭子，一開始是個什麼都有的人，又有錢又有勢什麼都有，可是到後來……

陳丹青：這個故事好。

王安憶：張藝謀沒拍好，他拍成一個政治片了。

陳丹青：沒拍對。整個語氣不對。

王安憶：就是這樣一個人，他所有的東西一件件地少掉，最後他只有一點點東西，就是那個小孫子，連小孫子也沒有了，到最

後他什麼都沒有了，他還活著，他就好像一個裸著的「活著」。我覺得余華是一個很有腦子的人，我很喜歡。

陳丹青：最打動人的東西，是作品最後給你的是絕望。我一看到「希望」就彆扭，不喜歡。

王安憶：我倒是沒有把他作為絕望的東西來看。這個故事是說一個老人對一個采風的流行歌手講他的生平，所以在這裡面不管他多絕望，都是一種教育，我不排除小說的教化作用。他教育了他什麼是活著，這個城市青年身上帶了很多活著的附加物，他就告訴他什麼叫活著，你不就是貪生活貪享受嗎？我來告訴你什麼都失去了，就這樣子，一個人。真的，我看到好的小說就很激動。

陳丹青：《復活》我不知看了幾遍了。每次看都掉進去。

王安憶：畫畫很直觀，限制也大，太直觀。

陳丹青：繪畫要怎麼樣才是

好？目瞪口呆，一直想要看它，就是好！看畫是件很直接，又很神祕的事情。後現代有位義大利畫家叫克萊曼蒂，他說一幅好畫有兩個標準，一是看了之後很難忘，一是你在任何情況下看它，過了很久去看它，都會發現新的感覺，還是想看它，那一定就是好畫。

王安憶：我有時候特別羨慕你們畫家，看到那種畫面特別有戲劇性，可惜我畫不來。

陳丹青：我以後還想試試所謂社會主義現實主義的繪畫。非常舞臺性，有群像，群像中有主角，主角在導引整個場面，有一種戲劇性效果。而這種效果其實是假的，這假東西指向一個意識形態，比方說，毛主席視察撫順煤礦，一群人興奮地圍著。這種創作方式在「文革」就給批判了，沒錯，但這類畫很有意思，不是因為它假，不是意識形態，而是作者在營造這假東西時那種近乎迷狂的、荒謬的、但其實非

常當真的一種狀態。我們現在看文藝復興的畫，誰還注意耶穌受難耶穌復活？我們是在看藝術家怎樣整個掉在裡面，怎樣一五一十地弄得它煞有介事，看那種熱情。

王安憶：我看古典繪畫時是很單純的，就是覺得好看；看現在的畫吧，你就得去想，它到底想幹什麼，它是什麼意思。我覺得這很辛苦，畫就要給你直觀上很好看就行了。

陳丹青：現代主義的畫是畫給畫畫的人看的。中國絕大部分不畫畫的人不喜歡現代藝術，或者他不太敢說不喜歡。我們所說的現代藝術，當然指那些典範，畢卡索、馬諦斯、達利、馬格利特等等，那絕對是好東西。

王安憶：畢卡索的東西，我現在好像特別反感。它需要解釋，你沒有理論，那個東西就不好看。

陳丹青：因為你看慣了自己能夠解釋的東西，一旦看到你難以

應對的作品，你就覺得自己變愚蠢了，你會有抗拒感。每個人在那種自己現有的知識忽然用不上的畫面前，都會懊惱。所以重要的不是畢卡索怎樣，而是你在看到他的畫之前你是被教導怎樣看畫的，是這個東西在起障礙。

王安憶：沒有。其實教導我們的只是生活中的場景，這是一個很自然的東西。

陳丹青：你說的「自然」，是文藝復興到印象派繪畫告訴我們的那個「自然」觀。印象派以後的畫使你所有過去的知識和解釋系統不奏效了，你認同的習慣的那套溝通方式不起作用了，所以你煩。

王安憶：那他的那套認同方法是根據什麼來形成的呢？

陳丹青：你看畢卡索，就得學會看塞尚，看塞尚前，要學會看印象派，它們是一脈相承的關係，是父生子、子生孫的關係，走著走著，繪畫自己會走到這一步。我不知道你是怎樣看現代小說的。

王安憶：我不喜歡。

陳丹青：所以你會停下來，在轉捩點那兒停下來，回頭去看在你的解釋系統非常順暢的那些作品。我想你如果喜歡現代小說，比方卡夫卡、存在主義、法國新小說之類，你可能會對現代繪畫有另一個立場。

王安憶：我現在特別反現代，在藝術方面。

陳丹青：你的意思跟托爾斯泰很接近，他寫了一篇《論藝術》，大罵他當時的新藝術，還罵莎士比亞和尼采。罵得非常誠懇。在中國，大部分知識份子都不明白，也不喜歡西方現代繪畫。喜歡、不喜歡，都是「人權」，你有理由堅持自己的天賦人權。

王安憶：其實現在的東西都很簡單，你一解釋就會發現它簡單得要命。我現在實在搞不懂爲什麼要把簡單的東西複雜化。我覺得古典藝術好就好在它把複雜的

東西變得那麼簡單。現在我們看一幅畢卡索的作品，你在那兒想啊想，好像不用眼睛，在用腦子。

陳丹青：畢卡索的東西一點都不要你去想。他就是叫你別去想。

王安憶：那你叫我去看他什麼？是看他線條、顏色？還是看什麼？

陳丹青：看筆墨，看他怎樣玩布局、玩色彩、玩節奏、玩律動。就像現代音樂讓你聽和聲，聽無調性。

王安憶：自從有了無調性以後，我覺得音樂都相似。

陳丹青：是，你可以這樣說。我只能告訴你，弄現代音樂的人會喜歡聽——當聽了大量大量有旋律的，有思想的，注重傳統結構的東西之後。那麼現在的戲劇你喜不喜歡？破除三一律的。

王安憶：不喜歡。我覺得人不能違反自然，自然是最偉大的。比如音樂，我喜歡有素材的音

樂，是最好聽的。

陳丹青：就是你不喜歡聽所謂純音樂。

王安憶：自然的東西是神給我們的。為什麼古典的東西好，為什麼我們人長得這樣，我們天生就曉得什麼樣的人好看，什麼樣的人不好看。像那個黃金分割率，我覺得它很偉大，它把這種東西總結歸納成一種科學。我覺得現代藝術最可怕是違背自然，我很喜歡生活，如果你畫了一個東西，這種東西我在生活中找不到相似的，我就覺得這東西不好看。所以我們覺得一樣東西好看、好聽，覺得它好，一定是它有著某種自然的屬性。所以二十世紀的藝術我不喜歡，真的很不喜歡。

陳丹青：你有你的道理，你的道理，對你能夠自給自足就好。要知道並沒有一個永恆不變的「自然」擺在那裡。「自然」這句話是人想出來的。沒有文化是真的「自然」的，那是個形容

詞。我想，整個現代文化在中國還沒有足夠形成一個環境來包圍你，跟你的生活打成一片，直接就在你的生活中。在中國，「現代藝術」還是一個事件，是一小群人在做的事，被小範圍議論著，總之現代藝術在中國還不是生活裡的東西，中國還沒變成一個「準現代」的國家——「現代」不是指時間，而是指文化。在西方，人們整個兒活在現代文化的環境裡，在那個環境裡，現代的、後現代的藝術在那兒生長，那倒真的顯得很自然。

標新立異的藝術

陳丹青：其實我很寫實的，這點你我的趣味很接近。可是我一看到畢卡索就喜歡，完全沒有障礙，根本沒有人跟我講他是什麼道理，他的道理要到後來我才慢慢明白。當時我不懂的就是觀念藝術，那真是在出國以後看了很多書、很多觀念藝術，慢慢才明白，然後其中有些東西我非常喜歡。

王安憶：什麼叫觀念藝術。

陳丹青：裝置啊、行為、大地藝術這些。太多了。為「草船借箭」這個作品我還專門寫了一篇文章。有一個現在被認為是做非常豔俗的藝術的人，叫傑夫·昆斯（Jeff Koons），他的東西我就非常喜歡，而且我看他的東西，事先沒有任何準備，就是一看就喜歡。比方他做一個非常非常豔麗的金髮女子的半裸體，而且用陶瓷做，用最鮮豔的顏色，放在那兒。他最令人震撼的作品是，他和那個法國演春宮電影的、他們叫「小白菜」的那個女的，他們倆做愛的照片放得比真人還大；還有他把他們倆做愛的雕塑做成真人尺寸，而且是透明的，玻璃的。還有件作品我也很喜歡，就是在德國的卡塞爾文獻大展他放在門口的，用無數的花朵堆起一個哈巴狗，大哈巴狗呀！在卡塞爾文獻大展大門口，豎在

那裡。看這些我覺得什麼解釋都不要，我真高興人會想出來這樣地去弄這件事情。

王安憶：其實我覺得文獻大展裡面的作品一點不難理解，並且他們把那麼好理解的作品以那樣複雜的手段來表達我真是搞不懂。

陳丹青：這要看你想不想去理解。

王安憶：我能理解。

陳丹青：就像這個時代，我非常想要理解，我不知道理解了沒有。當然有很多作品我非常厭惡，這是不用說的。還有一個例子，也許你能理解。當代澳大利亞有個青年藝術家，叫Ron Mueck，他做了一件作品叫《親愛的父親》，是他父親的屍體，

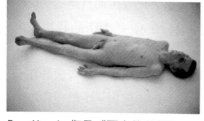

Ron Mueck 作品《死去的父親》

全裸，攤手攤腳躺在那兒——這時觀念就來了：那件超級真實的蠟製人體，也就是他的親爹，尺寸卻做得只有襁褓那麼大，躺在大廳裡，身子底下墊著一塊白板，所有人圍著看。另一件作品叫「面具」，一個巨大的頭，耳朵後的腦袋部分切去，只有顏面，整個比真人臉大二三十倍，一個眼珠有一個人頭那麼大，藍眼珠裡瞳孔的每根絲都做出來，纖毫畢現，可是它放在一個小房間裡，這麼大的腦袋佔據了整個房間，所有觀眾都比那腦袋矮小，擠在那裡看那個腦袋。這就超越了美國的超寫實雕塑，超寫實雕塑告訴我們能夠將人做得像真人一樣，但這位澳大利亞人超越了，他將超寫實雕塑變成手段，來說他要說的話，非常雄辯。視覺的東西一定得非常雄辯，你形容它的任何一句話都不對。你只能在當場看，被震撼。我起先聽說那件作品，就佩服，我不佩服他做得「像」、「逼

眞」，我佩服他這樣地運用逼眞。然後我在紐約看見原作，啊呀，一點沒打折扣，還比我想得更好，目瞪口呆。這樣的作品如果沒有背後的現代主義文化，他做不出來，他不會想到這樣去做。

王安憶：他很直接。

陳丹青：中國的裝置藝術也有非常好的東西，有一個叫黃永的，他最早的一件作品，是把中國美術史和西方美術史兩本書放到洗衣機裡攪拌，攪拌到後來變成兩堆書渣，混在一起了，那個書渣就展覽在那兒，這作品非常非常好，我覺得，一個糾纏我、糾纏所有畫畫的人，那麼長時間的一個問題，他媽的中國美術史，西方美術史，他用一個很粗暴的方式，就這麼扔在你面前。

王安憶：那麼你用別的兩本書呢？也可以的……

陳丹青：馬上濃度就不高了，他這件作品濃度非常高。

王安憶：那你還告訴我這是美

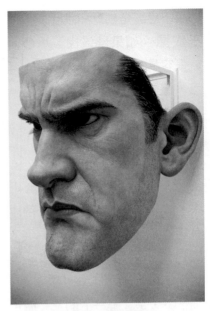

Ron Mueck 作品《面具》

術史，你不告訴我的話，我可以把它理解成兩本別的書嗎？

陳丹青：要看你有沒有誠意。

王安憶：剛才你說的那兩件作品，我也沒有看過，但我覺得好就好在他的創意。

陳丹青：我講的不就這意思嗎？

王安憶：不，你聽我說，這樣藝術就變成一種創意和設計了。

陳丹青：是啊，沒錯。爲什麼

藝術不應該是創意和設計？

王安憶：如果是這樣，那藝術就很容易被複製，別人要學也可以。但是好的藝術，我覺得是無法複製的。

陳丹青：你再去照樣做個「我的母親」，馬上不如他。

王安憶：然後大家就要坐下來，談談誰是第一個。第一個才有意義，第二個就沒有了。

陳丹青：對啊！我們談論藝術史，不就在談論那些「第一個」嗎？不，是「唯一」的那一個！許多「唯一的」、「第一的」，才構成美術史。文學不是這樣嗎？

王安憶：當然不應該是這樣，我覺得第一第二是無所謂的，好東西總是好的，像托爾斯泰，誰能去模仿他？藝術現在變成一種標新立異的東西了。我覺得藝術不是那麼簡單的。

陳丹青：我不是一個喜歡標新立異的人，可藝術總得標新立異啊！你想，一個西方人，他整個活在現代生活給他的空無、焦慮，這時忽然有個作品用極端的、非常鮮明的方式把那種感覺表達出來，人就會認同它。我住在那樣的環境，也會自然而然認同它。加州一位普普藝術家查爾斯‧羅斯，做了一個很小很小的自己雕像，放進一個普通尺寸的酒瓶裡。我不知道他用什麼法子放進去，瓶口是絕對放不進去的。他就穿著牛仔褲待在那瓶子裡，沒法兒說的，不要人來解釋。你看了，心有戚戚焉。

王安憶：可是，它好看不好看呢？

陳丹青：好看！非常好看。你注意到嗎？你今天用了好多次「審美」這個詞。我可不用這個詞，這是個很有問題的詞。英文「審美」裡沒有「審」和「美」的意思。中國很多翻譯詞是在誤導。「審美」意味著絕對標準，不符合這標準，就不好。這是個狹隘的、專斷的詞，一說出來就好像代表「真理」，有一種「行政」權力似的，像是開會時最後

發言的那個人說的話。

王安憶：那我們就不說審美，可是它對我的視覺又提供了什麼呢？

陳丹青：不，不是它提供什麼，是你拒絕了它──這個提問是典型唯物主義思路，認爲美是「客觀」的。記得出國前我和一位堅定的唯物論者爭論，他說晚霞是美的，客觀的，我說美是主觀的，是人覺得它美，晚霞只是雲層氣流和陽光斜照後的物理現象，晚霞沒想要「提供」給人看──你已經有一套現成的什麼是美什麼不美的「審美」意識。你一看到，你審美的那個信號燈就亮了：我不要看，這不美──能不能把這燈滅掉？然後你再去看，別去想它美不美，你看它，記住了，在某個時刻你或許會想起它，啊，那個瓶子，瓶子裡那個人，這就奏效了。幹嘛去想它美不美？現代藝術最偉大的一面就是擴展人的感受力。

王安憶：我覺得你這瓶子裡的人還不如我們小時候玩的玩具，一個蓮花手一推，蓮花轉起來，裡面一個芭蕾舞女演員在跳，那多好玩。

陳丹青：沒錯！這些玩意兒大量出現在後現代藝術中，它們越來越回到淺俗的玩具之類，在日常的、廉價的、次文化的現成品和符號中找靈感，重新看那些玩意兒，認識它的新的可能性。藝術的了不起就在這兒呀。藝術不斷在做的事就是：看啊！請看！傳統藝術也是一樣。誰沒見過風景呢，可自從柯洛畫了他那種風景，樹枝顫巍巍的，從此就有一種「自然」寫上了柯洛的名字。你一看樹枝，就看到柯洛式的「春天」──或者莫內式的「日出」──從此你對春天或太陽的感受和以前再也不一樣了，因爲它已被「指出」。這就是藝術的偉大。再比如你，王安憶，你也「指出」了你的東西：過去男女關係中有種東西沒有被描寫過，你寫了，以後發生類似的情

愛，讀者會想起你，我看見流落的女孩會想起你寫的那個米妮或阿三。王爾德說得真對：人生模仿藝術。有了藝術，人才會「注意」人生，這樣看，那樣看。中國老百姓的人生觀，是世世代代許許多多傳說故事累積起來，弄出中國式的種種倫理觀、愛情觀、悲劇觀，眼淚才會流下來。藝術家獨具慧眼，他看出來，從此所有人才看出來。有句話叫「拿起鐮刀，看見麥田」，我起先不懂，後來想起插隊時砍柴，每人發一把鐮刀，等我拿在手裡，看見什麼都想砍，真的！可在這之前我不會想到要去砍。好的藝術就像一把鐮刀，你忽然發現這東西可以砍，一路砍砍砍。

王安憶：說得很好，但是我還是更加適應古典藝術，不適應現代藝術。那我再問你一個問題，我還是想到畢卡索，我太企圖在他那裡找到一個有形的、我熟悉的東西，假如我不把它當畫看，把它當一塊花布看行不行？

陳丹青：我給你講個真事：畢卡索晚年名氣大得不得了，有人叫他做件事，把他的畫扛到羅浮宮去，和古典大師的畫擱在一塊兒看看怎麼樣。他很當一回事，平時老要睡懶覺，那天一大早就起身了。他先讓人把畫抬到他的西班牙老祖宗蘇巴朗的畫旁邊，那是西班牙第一個重要的畫家，然後又跟德拉克洛瓦、跟庫爾貝的畫掛在一起，在羅浮宮深色的牆上掛在一起，他很滿意，很放心，說我的畫可以同他們放一起看。那是完全不同的畫呀，可是在一起有內在的和諧。老畢其實是很傳統的，他一輩子畫驚世駭俗的東西，心裡卻一直惦記著傳統。他的畫裡是兒童般的、像原始人畫畫那樣的質樸，活力充沛，他很迷人的。

王安憶：那麼你是在教我們一個方法，這樣去看畢卡索？

陳丹青：不是教。等我「教會」你去看畢卡索，你還是沒有看到畢卡索。你得忘記他。你既然不

喜歡，就別去看他。

王安憶：不過你要大家完成瞭解以後才能發言，這是不應該的，瞭解一點也可以發言的，那怕是看了一件作品……

陳丹青：你今天對文學發言，就因爲你對文學很瞭解，大家才來聽你發言呀。

王安憶：你可以不聽的。

陳丹青：你願意聽在馬路上看了幾本書的人，就來對文學發言？我就不敢對現代文學隨便發言。

王安憶：說得好的話，我當然聽。

陳丹青：你說得好，因爲你寫了這麼多，瞭解這麼多，你認眞地去看別人的東西，鑽到人家心裡面去看，而且不是一件二件是十件百件，這樣看下來講下來，講了二十年，所以今天你才講得有意思呀。

王安憶：我們現在在談直觀的印象呀。

陳丹青：直觀的印象是有品質的，一個剛剛開始寫了兩年作品的人的直觀印象，和你今天的直觀印象肯定不一樣。

王安憶：我這個人大概是比較傳統，上海滿街的雕塑好像只喜歡一個，就是國泰電影院門口，打電話的少女，我喜歡那個雕塑。我覺得直觀的東西，還是樸素點去對待。其實我們現在都不自然了。我覺得我們這些人都已經被搞壞掉了。去看一件作品，我們的觀念首先出來說話，它是畫什麼，它表現什麼呀。以前我們家的一個鄰居，那女孩有一次到我家來給我看郵票，她一定要送給我兩枚郵票，我說這種郵票的發行量太大，我不要。結果她說：「爲什麼不要呢？好看，老好看的。」後來我就要了她兩枚郵票，我就覺得他們很樸素的，「好看，老好看的，爲啥不要呢？」

陳丹青：畢卡索也「老好看的」呀！你不要以爲我是畫畫的，就有了許多理論，然後才去看藝

西藏組畫之四《吻》　　陳丹青
1980年作

術。很直覺的，就是瞪著眼睛看。我剛去美國時不太懂觀念藝術，因為眼睛不管用了，看了許多書、許多展覽，慢慢明白了，尤其是在那裡長期生活，你會逐漸「明白」那種生活和環境，然後就沒有障礙了。

王安憶：可能我現在比較偏激，我現在對二十世紀藝術非常偏激。

陳丹青：我們都在情緒中。你很誠實。哪天請畢卡索來同你做個訪談吧。我知道，很多反對現代藝術的人其實是被咱們中國弄現代藝術的人那些作品給攪擾了，而那些弄現代藝術的人又討厭傳統的藝術，因為中國弄傳統古典的人也沒弄好，大家鬧情緒。今天中國要是拿出非常像樣的傳統古典藝術，又拿出非常像樣的現代藝術，情形不會這樣的。西風東漸，劉海粟徐悲鴻就一直吵，一個說為藝術而藝術，一個說為人生而藝術；南邊一派，北邊一派；杭州藝專，北平藝專；自有西畫進來，一直吵，最後變成意識形態，變成一種行政力量，文革後變成整人或被整，所以我說中國現代美術史是一部「行政美術史」。這種情形以別的方式一直沿續到我們這代人，以至下一代人，一直在無謂的爭論中、情緒中。它跟西方藝術一路吵下來的原因是不一樣的。後來我到了西方的美術館：

一切都安靜下來。我睜開眼，看見所有藝術，傳統的、現代的、當代的。關於它們的神話、爭論，全都安靜下來，就像我現在面對你──一個傳說中的當代著名小說家，其實我不知道你是誰，但所有關於你的評論、揣測，都安靜下來，我當面看見你，坐下來講話──就是這樣。就是這樣我慢慢懂得怎樣看待藝術。

藝術資源枯竭了嗎？

陳丹青：一個創作人說出來的道理，其實是說給他自己聽的；他正好寫到這個階段，忽然悟到一個對他來說非常有用的道理，他會特別強調它，不久，他或者又悟到新東西，說法就會改變。我記得你跟我的通信中有好幾次大觀點的變化。八十年代後期，你忽然跟我說，寫作、小說是個非常物質化的東西；其實我不知道你在講什麼，但我知道你當時一定有所悟。然後到九十年代，你又有別的說法。我記得前幾年你來信忽然說，魔幻現實主義不是個好東西，意識流不是個好東西。我想，這意思不是很明白麼，你以前覺得那些個「主義」都是好東西吧？

王安憶：那當然，尤其是魔幻現實主義，曾經覺得很好。

陳丹青：所以你也曾走入歧途。我在紐約，有兩個旅美中國作家給我看他們寫的長篇小說，頭一段都不約而同地學那個馬克斯。

王安憶：現在的前衛小說都是這樣開頭的。

陳丹青：某某某多少年後想起當時怎樣怎樣……。

王安憶：我覺得很多很多小說都是這樣。

陳丹青：我就想──哈哈！安憶說魔幻現實主義不是個好東西。

王安憶：不過這個確實給寫作帶來便利，我就發現很多人沒有

故事、沒有人物，可他實在是想寫，這個方式眞是管用，有了這個開頭，什麼亂七八糟的話都能寫下去了。很奇怪很管用的，像萬金油一樣。

陳丹青：我跟你說，這是很多中國藝術家創作的常態；是找一個成名的，有定論的傢伙，借借光。誰能夠擺脫這習氣，誰就厲害。

王安憶：現在我覺得不管怎麼樣，大家都走到了盡頭，然後，不是音樂就是最好的音樂，不是繪畫就是最好的繪畫，不是小說就是最好的小說。我還是喜歡古典，它的限制非常嚴格。

陳丹青：「古典」這道菜中國人還沒吃夠，所以端上別的玩意兒，就說我還沒飽呢，怎麼就給這個？西方人吃夠了，聽了幾十萬場歌劇，幾十萬場交響樂，他當然要有點別的東西。說白了，所有中國今天前衛的藝術能夠在西方成功，就是這原因——西方人，包括日本人、南韓人、澳大利亞人全都玩過了。玩夠了要冷場……忽然，中國人來了。我給你說一個臺灣藝術家的作品，他叫謝德慶，八十年代在美國做的時候，正好美國這一路藝術開始接近尾聲，讓他給打了針強心針。他做了四件作品，都很深刻。第一個作品，把自己關在一個牢房裡，自囚一年，四周都是鐵欄杆，大家可以來看，三百六十五天，不讀書、不看報、不看電視、不說話，這是一件。第二件作品呢，叫「打卡」，期限也是一年，他每隔一小時就去打一次卡，形容現代人的工作人格，被工作奴役。你想，一個晚上睡八個鐘頭，他要起八次，錯過一次他就痛苦得要命。第三個作品，那時正好我剛到紐約，我去看——他每個作品都是一年，所以形式、範圍很強，每次作品一開始都理個光頭，一年期間再不理髮——第三件作品，就是他到外面去，整整一年不進入任何建築。冬天自己弄個柏油桶睡覺，

拉屎撒尿都在外頭。但有一個劇組一直跟著拍攝，而且半當中舉行記者發佈會。有一次，他進入了不能進入的區域，被警察抓進去，這可違反了他的規定，進入建築了。他急得大哭，結果警察瞭解他在做作品，就放了他，但他還是很痛苦，因為這一段就是白璧瑕疵。第四件作品我全程看了，他找了一個女觀念藝術家，是加州的一個美國人，兩個人以三公尺長的一根繩子繫著，在一年期間，上街買包菸，睡覺，吃飯，或是上廁所，都是兩個人，互相牽著，但誰也不碰誰，考驗性能夠拒絕到什麼程度。這幾件作品，其實觸及人類幾件大事：居住、溝通、性，很濃縮，很有說服力。這些東西，我們看起來可能覺得非常荒謬、無聊、可笑，有的還招人恨。可是在作品後面，被藝術家提出很大、很嚴峻的問題：為什麼我們現在到了這個地步？請大家看看。

王安憶：藝術性也沒有了，反正現在都是資源枯竭的時代，我說的是藝術和想像力的資源。

陳丹青：所以我還是很看重現代，現代藝術，當代藝術，有它很真實的一面。所以當代發生的事情，只要我能見到，我有興趣看它，瞭解它，瞭解它是怎樣面對這處境的。

王安憶：我也有興趣，但看了以後的感受……

陳丹青：有這些新東西擺在那兒，或許我們才能有更多的角度來看你所謂的「古典」的、「自然」的東西。如果只是「古典」，一天到晚「古典」，一天到晚「自然」，受不了的。有人忽然打開另一個空間，會給你好多角度再回過頭看過去的藝術，看你自己的藝術。

王安憶：這和第二次世界大戰以後，物質瘋狂的繁殖有關係，我覺得現在是物質繁殖。

陳丹青：對啊，你想想，物資生活為什麼會繁殖呢……。

王安憶：它和科學有關，和工

業科學發展有關，我覺得就是高科技發展。

陳丹青：不是物質，也不是精神，是人類的智力，有句老話：聰明反被聰明誤。這一百年最重要的事情是什麼？西方人在千禧年做調查，結論是：這一百年最重要的事情是發明了原子彈。你看！人類終於找到一個最偉大的毀滅自己的方法，這是智力的結果。玩火呀！一直玩下去，越玩越會玩。人類終於面對智力的後果。

王安憶：我覺得傳播得太迅速也有關係，把一個藝術的，或者說是一個故事，一個作品，太快傳播到全球去了。然後馬上就消化掉了。大家緊接著都在呼喚第二個作品出來。其實你去回顧我們的藝術史，作品出來得很慢。現在就是太快。還有就是很多格局全都打通了。這都是智力帶來的後果。

陳丹青：智力的旁邊就是欲望。智力就是欲望。欲望的旁邊呢，是厭倦——方便了還要再方便，快了還要再快。在工業革命前，手工業時期的生活是很緩慢的，走路，馬車，然後是自行車，汽車，火車，快了還要快，飛機，飛彈，越來越快，這後果，就是我們今天要面對的後果。但願人類還有足夠的智力厭倦這後果，解決這後果。

王安憶：來不及消化，整個人類消化的腸道發生問題了，不能消化就沒有很好的食欲，體力也下降了。

陳丹青：沒關係，沒那麼嚴重。過去的每個世紀都有人在嘆氣的。沒關係。

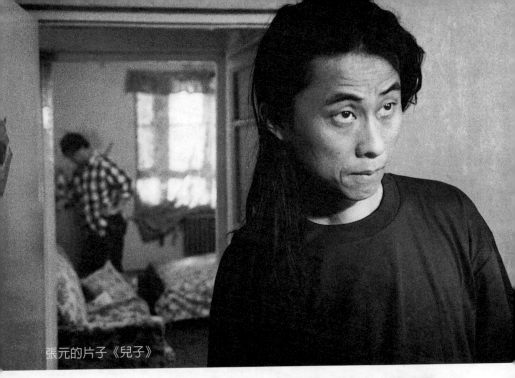

張元的片子《兒子》

藝術有力量嗎？
……有力量嗎？

張元 VS. 郭文景

張元

1963年生。1989年畢業於北京電影學院。第一部影片《媽媽》描寫了當代中國殘疾兒童的生活狀態,獲法國南特三大洲電影節評委會獎和公眾獎,1991年獲柏林電影節最佳評論獎、英國愛丁堡國際電影節國際影評人大獎。同年,開始拍攝故事片《北京雜種》,被認爲是中國第一部搖滾影片,分別獲得瑞士洛迦諾電影節特別獎、新加坡國際電影節評委會獎。1996年完成故事片《兒子》,獲得鹿特丹金虎大獎與最佳評論獎。同年,與布魯塞爾藝術節共同製作了第一部戲劇《東宮西宮》,並攝製完成同名影片。1997年,《東宮西宮》獲阿根廷瑪德布拉塔國際電影節最佳導演等三項獎,在義大利托米那國際電影節獲最佳影片獎,在斯洛文尼亞國際電影節獲最佳影片獎。1998年完成故事片《回家過年》,參加1999年義大利威尼斯國際電影節,獲最佳導演等四項獎。

郭文景

中央音樂學院作曲系教授、作曲系主任。其主要作品有歌劇《狂人日記》、《夜宴》，交響合唱《蜀道難》，交響詩《川崖懸葬》，協奏曲《愁空山》，室內樂《戲》、《甲骨文》、《社火》等。郭文景是具有國際影響的中國作曲家。許多重要的國際藝術節，如愛丁堡音樂節、巴黎秋季藝術節、荷蘭藝術節及倫敦阿爾梅達歌劇院、德國法蘭克福大歌劇院等，都曾安排他的個人作品專場音樂會。近十年來，他接受大量來自世界各地的稿約，其作品不斷地在英國、法國、荷蘭、德國、義大利、波蘭、瑞典、美國、新加坡、香港、臺灣等地上演，為中國音樂和他個人贏得了聲譽。1985、1986、1993、1995年，郭文景先後五次在全國比賽中獲獎。《蜀道難》被評為「二十世紀華人音樂經典」。他個人獲得過「國家有突出貢獻專家」、「文化部優秀專家」、「青年學科帶頭人」、「中國文聯世紀之星」及「中國百名優秀藝術家」等榮譽稱號。

張元和郭文景兩人有兩次合作未遂，張元兩次找郭文景為電影作曲，一次是《東宮西宮》，一次是《過年回家》，兩次都因郭文景對影片有不同看法而作罷，據說郭文景還為此在美國曼哈頓一個飯館請張元吃飯賠罪。看來，對他們所從事的藝術，對他們所看到的藝術，對當今的藝術生態，他們各自有各自的看法。

　　不過兩個人都太忙，老湊不到一塊兒。這天正好張元在拍一個片子，在北京「嘉里中心」借了個房間，705房就成了他們談話的場所。郭文景遲到了，張元在房間裡等他——

郭文景：這裡怎麼那麼多香蕉水的味道？你一直說沒錢拍電影，現在卻住在五星級酒店拍電影。

張元：這不是在五星級酒店拍電影，這是人家臨時在這個地方工作。你看所以人就是不行啊，我們要找一個比較舒適的地方談話，你到了這個地方又在調侃五星級酒店，又擔心這裡的香蕉水味道。

郭文景：這是實際情況，我是說你的變化。

張元：說起錢，我拍第一部電影的時候，也特別奇怪，竟然也得到了贊助，那是我25歲拍的第一部電影。

郭文景：《北京雜種》？

張元：《媽媽》。

郭文景：哦，我沒看過《媽媽》。我看過《兒子》和《東宮西宮》、《北京雜種》。

張元：《瘋狂英語》看過嗎？

郭文景：沒看過。

張元：半個月前我剛做完一個用數位拍的電影，在韓國製作，《金星小姐》。

郭文景：金星小姐？哪個金星？

張元：就是一個跳舞的……

郭文景：啊，那個，那個，那個變性人。

張元：是半個小時的片子。

郭文景：算紀錄片嗎？

張元：紀錄短片。這還是在六年前，金星給我打了一個電話，說：「我現在住在醫院裡，我過幾天就要變成女人了。」他通知我。我就帶著我的朋友，帶著我的35釐米的攝影機，那時候我用黑白膠片，我記得我把幾本膠片「噹」一裝上，他第二天就要做手術，那天晚上我在醫院採訪了他幾個小時，然後第二天拍攝了他在手術台上十幾個小時手術的全過程。拍的時候，我差點暈過去了。

郭文景：在手術室裡拍？

張元：在手術室裡，被割掉的全過程。我拍完之後，自己都沒看過這個片子。我只是整理過他的訪談。我就等著是不是找時間再去拍她的故事。可是她變成女人之後，生活很安逸，好像過得滿舒服的，又開酒吧，又開個人的晚會，我就找不到點再拍她。但是那個膠片放的時間也長了，我一直想，是不是再回頭看看那個膠片，正好韓國方面說，希望

我拍一個數位電影，就是用普通的、家庭都能買得起的數位攝像機來拍，我一想，乾脆把那個東西做完吧。可是我還找不到點，到底怎麼把這個東西做完。在做的前一天晚上，我和金星聊天，她講了她的幾個故事，那幾個故事完全不是現實的故事，我發現我找到一個點了。就把這個片子做完了。

郭文景：你拍了多少部電影了？

張元：拍了……八部吧。

郭文景：只有那個《過年回家》是投資最大的電影吧？

張元：我的電影投資都不大，《過年回家》也才投資三百萬人民幣。大什麼？

郭文景：有的人是少了三千萬就沒法幹活。

張元：你看我的第一部電影，剛開機的時候才兩萬多人民幣，總共才二十多萬人民幣。一個導演經常遇到的問題有兩個，一個是錢，第二個是審查的問題，特

別是中國導演，來來回回談的就
是審查，好像是我們面臨的最大
的問題。實際上導演面臨的最大
問題應該是自己，自己要拍什
麼，才是最大的問題。

郭文景：法國有沒有審查？法
國文化部？

張元：剛才有個記者朋友還打
電話問我國外有沒有審查。因為
去年的《過年回家》到最後沒有
通過審查，沒有參展嘛。然後前
幾年，我的《北京雜種》的問

題，《東宮西宮》的問題。中國
電影局的領導也和我講，國外也
有審查，你說哪個國家沒有審
查？實際上法國和整個西方國家
電影沒有審查制度，它只有分級
制度。

郭文景：不叫審查制度？

張元：不叫審查制度，就是你
任何東西都可以拍。你是想拍什
麼就拍什麼。因為電影、藝術這
種東西，它絕對不是政治宣言，
它不會改變任何人的思想，它也
不會改變任何的社會結構，它不
會對任何人發生實質作用，說到
頭了，它最多就是像個桑拿浴，
讓你出點汗。一個人18歲以後，
思想和精神健全了，能被電影影
響多少？你覺得可能嗎？所以國
外的電影分級制度是很有道理
的。一個人18歲是一條線，17歲
是一條線，就是當人的思想形成
了以後，就是不管什麼樣的東
西，都可以去看。

郭文景：你說電影不能產生什
麼作用，我認為電影能。藝術對

人會產生很大的作用，正因為如此，才要審查。電影能產生的作用……

張元：你認為能產生什麼作用？

郭文景：別的不說了，一部電影引發一次巨大的震動是完全辦得到的。

張元：完全辦不到。

郭文景：完全辦得到。

張元：這一點我絕對不相信。

郭文景：我絕對相信。

張元：你為什麼相信呢？你有什麼例子嗎？你怎麼能高估電影的力量呢？

郭文景：我不是高估電影的力量，我是正確地估計藝術的力量。藝術能夠使社會公眾記住一段歷史。可以使一段歷史或者一個事件變成一個永恆的話題。

張元：這也是在藝術範圍內所發生的作用，比如讓人思考，或者說不去忘卻。可要真正改變社會，改變一個人，甚至剛才你說的變成一種運動，是絕對不可能

的，除非你施加了壓力，有一個政治的推動力，有一個組織的操作。藝術是完全沒有組織的，而且真的是「無能的力量」。我覺得藝術家都是一些小孩，一些嬰兒，一些完全沒有能力的人。因為我最近在拍紀錄片，我在拍阿諾·史瓦辛格。他的岳母在1960年代組織了特殊奧運會，他們希望把這個運動推廣到中國，史瓦辛格希望我拍成一個紀錄片，把他們在中國的情況拍成一個60到80分鐘的片子。我最近去了廣

州、深圳、武漢、上海、哈爾濱，包括北京，我見了很多的弱智人，我發現弱智人實際上喜歡聚在一起，而且他們有自己的語言。我也在報紙上發現有一些聾啞人犯罪的情況，他們進行交談，他們聚會。我突然有一種感覺，我們藝術家也經常在一起聚會，喜歡在一起喝酒、聊天，他們和弱智人一樣，都屬於沒有力量、力量薄弱的群體。藝術家就是這樣的群體，他好像有自己的觀點，好像要決定什麼，但是時間和歷史根本不管你願不願意，就把你放在一個墳墓裡。你有什麼樣的例子能夠說明，藝術能夠改變一個時代？

郭文景：蕭士塔高維契的《第13交響樂》，用了一個龐大的管弦樂隊和男低音獨唱與合唱，他在第一樂章裡面用的詞是葉夫今尼葉夫興科的《巴比雅》。巴比雅是1943年對猶太人進行大屠殺的地方，這首詩是反猶太主義的。蕭士塔高維契在談到他的這首交響樂時曾說：「先是德國人，後來是烏克蘭政府，企圖抹殺人們對巴比雅慘案的記憶，但是在葉夫今尼葉夫興科的詩出現後，這個事件顯然永遠也不會被忘卻了。」這就是藝術的力量。人們在葉夫今尼葉夫興科寫詩之前就知道巴比雅，但是他們沈默不語，在讀了這首詩以後，打破了沈默。藝術摧毀了沈默。你比如說，我現在正在修改我的歌劇《夜宴》，鄒靜之有一首詞寫得特別好，就是李煜那個皇帝呀，他派了兩個畫家到韓熙載家裡，看他在幹什麼，有個畫家暗示說，我要把我看見的畫進畫裡。韓熙載說，「一朝入畫便成仙」，譯成英文是「一朝入畫就永垂不朽」，我覺得這個翻譯是很不錯的。這就不像你剛才說的那樣，被埋在墳墓裡，而是成為有過某種意味的事件，永遠存在了。你說得完全正確，每個人都要進墳墓。都說死神的權力高於一切，死亡是戰勝不了。但是，它戰勝

不了藝術。除此之外，我認為藝術還有其他力量。如果你否認藝術的力量，那你覺得藝術有什麼意義、有什麼價值嗎？

張元：今天的藝術非常多元、複雜，有時候我覺得特別低下的東西反而特別崇高。我接觸了一些行為藝術，前兩年我和一些藝術家比較熟，比如張桓，他現在已經在紐約了，他主要採用摧殘自己的方式。例如他做了一個叫「12平方公尺」的作品，是把自己脫光了，在身上塗上魚的內臟，塗上很多有腥味的東西，然後把自己放在只有12平方公尺的，他們村莊的公共廁所裡，在裡面呆很長一段時間，蒼蠅爬滿他的身體。他還有一個作品，也是赤著身體，他的所有作品都是。他這個作品是用鐵鏈把自己吊在他房子的房樑上，請來醫生，將他的血滴在一個爐子上，滿屋都是血烤糊的味道。

郭文景：我對這些東西的看法很複雜。很多時候，我很難認為

《過年回家》

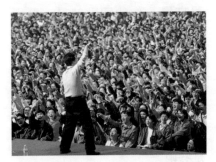

《瘋狂英語》

它們是藝術。我覺得它們有時更像激烈的「政治行為」，因為其中歇斯底里的成份太多了。我想我是理解行為藝術的……雖然我在說它不是藝術，但是這些有意識的歇斯底里行為，又常常是以相當藝術的方式，在表達著一種想法，一種感覺，一種態度。如

果不能容忍這些行為，我又覺得那是沒有藝術的態度。

張元：不管是在什麼樣的位置和狀態下，這毫無疑問是藝術。

郭文景：為什麼呢？

張元：因為他們在做的是一些無意義的東西。不要創造價值，沒有意旨，在實現他們的自我，在表達他們的自我。

郭文景：你的觀點就是，藝術是無價值的，無目的的，自我表達的。

張元：這就是剛才我們提到的主旨問題。我這樣講也是有主旨的，這不見得我不承認，崇高不是藝術。

郭文景：崇高不是指一種形態，它是指所表達的精神。

張元：當然這幾件事情聽起來都有點刺激，我一直就為我的一個片子沒拍感到後悔。因為我拍了一些人以後，哇，一些很怪的事情都要來找我。《瘋狂英語》的李陽也是他自己來找我，覺得應該讓我來拍這部片子。金星在

做手術之前也是他打電話給我。還有一個婦女，不斷地打電話給我，說，她的身世是世界上最時髦的。

郭文景：看來有相當一部分人的生活是相當戲劇化的。

張元：然後呢，有很多這種機會我都失去了。因為一個人的精力有限。有一件我就是很後悔。就是張桓。當時他準備做一個鐵箱子，一米高，一米寬，上面只留了一個洞，他要赤身裸體地把自己關在鐵箱子裡，然後鎖死，他要找人把自己扔在公共汽車上，他要用24小時完成他這個作品。他已經下定了決心，他邀請我來拍這個東西。

郭文景：他那些在廁所裡面的東西，他想表達什麼？

張元：藝術不可能說明它要表達什麼，我拍完了電影經常有人來問我，我要表達什麼。

郭文景：那他要表達什麼？

張元：你等我講完了。

郭文景：不，你先回答這個問

題。

張元：我覺得他的主旨很簡單，我沒有問過他。我不可能問他。

郭文景：你為什麼不能問他？

張元：我怎麼可能問他？如果一個人在炒人油，我怎麼可能問他？我問他，你為什麼要炒這個人油？

郭文景：你就問他：「這是什麼意思。」

張元：我問他是什麼意思，他們會感到很可笑。因為他的行為說明了……

郭文景：你太沒自信了！

張元：不！

郭文景：這幫人就是……

張元：郭老師你怎麼能用「這幫人」這個詞呢！

郭文景：我為什麼要提這個問題？因為我就知道你不敢問「為什麼」！害怕被別人譏笑為不懂藝術。我搞藝術也這麼多年了，這種心態我知道得很清楚，這是一種膽怯的心態。這些人也正是

利用這個，來迴避問題。你問「你是什麼意思」，他就會說你很愚蠢，事實上他是避免回答。但是我覺得我有這個自信問，我覺得你也有這個自信問。

張元：我不認為我需要問，我很清楚他們要做什麼。這些藝術家要做什麼我很清楚。

郭文景：那我要是不清楚……

張元：你可以去問啊！如果你關心他們，已經說明你的態度了。你提這個問題的時候已經說明了你的態度了。

郭文景：說明了我的態度，但是他應該回答問題。對，我表明了我的態度了，從禮貌上來講，你也應該表明你的態度。

張元：不，他不回答也表明了他的態度。

郭文景：當然，不回答也可以說是一種回答。但這有可能是一個騙局，就像那個著名的禪的故事中所講的騙子禪師一樣。一個不學無術的禪師，對所有問道者的問題，一律都高深莫測地伸出

郭文景在作曲

1998年郭文景在倫敦與樂團討論
《狂人日記》的排練

一個手指頭作答。這個故事有幾
種不同版本，故事的其他部分都
差不多，不同之處只是伸出的指
頭數目不一樣。反正你們自己去
想，自己去猜，自己去悟吧，我
這裡就是這麼個回答。這是滑
頭，一種不老實的態度，用滑頭
來顯得高深莫測。我在藝術裡面
最反對的就是這種態度，耍滑
頭，故弄玄虛。這也是很多人在

現代藝術裡混的主要策略。

張元：照我看，這幾個人的滑
頭好像不太容易實現。

郭文景：我不一定針對這幾個
人。

張元：依我來看我為什麼感到
遺憾，我當時最擔心，我缺乏真
誠的勇氣去拍這個電影，我怕我
最後打開蓋兒的時候是拿出張桓
的屍體。我覺得一個人的生命是
無價的，值得珍惜的……

郭文景：也就是說，你不去
拍，他就不做這件事情，是吧？

張元：我要是鼓動他，他就有
可能去做。

郭文景：還是不冒生命危險的
好。

張元：但是他有很多的行為藝
術，是冒生命危險的。聽說他最
近在紐約做的，我看了照片了，
裸體躺在冰塊上，把冰融化。這
不是在耍滑頭，這是用自己的身
體，同時用自己的生命在做這個
作品。

郭文景：我的意思還是 ——

「這是什麼意思？」

張元：有些作品是不能用語言來表達的。

郭文景：沒錯，很多作品都不能用語言來表達，但總要提供一個藝術的形式吧。古典作曲家們的編號交響樂，編號奏鳴曲不能用語言來講它是什麼意思，但作品本身給了一個形式，一個結構。包括它自身的呼吸、節奏，它的聲音狀態的運動。這個作品提供了什麼？

張元：這個，因為我不是這個藝術家，但是我想講的是，剛才我聽你解釋了一下你的歌劇《狂人日記》、《夜宴》，如果我光聽你講，我也不知道你要做什麼音樂。你聽我講，我認為什麼是藝術精神，我認為最崇高的藝術精神應該是寬容，一種真正的平等狀態。

郭文景：但我就是反對對「為什麼」持嘲笑的態度，因為「為什麼」是很真誠的，也是對創作者的一個考驗。你用什麼樣的態度來對待「為什麼」這三個字，這也表明你是什麼樣的人。我們音樂這個行業，它特別要求手藝，你想一想，一百個人坐在那兒，你要每個人都發出聲音，又不能變成一鍋粥，它需要技術啊，需要手藝啊，需要科學的組織啊，由於有這種困難，所以相對來說，不是什麼人都能在這裡混，是技術、手藝要求比較高的行業。

張元：那你說在電影這個行業裡，在繪畫這個行業裡，在藝術這個行業裡……

郭文景：在行為藝術裡，前面提到的「一指」禪師是比較容易混的。

張元：我覺得不是……

郭文景：其實我被所謂的行為藝術感動過。與那些表現形式固定的藝術門類相比，行為藝術不可捉摸和變幻無常的形態，更能使我心中受到出乎意料的觸動，像意外地被燙了一下或蜇了一下一樣。可生活中能給我同樣感觸

的瞬間很多，但它們並不見得都能被稱為藝術。你也必須承認，在這個領域中，確實特別容易有偽藝術在裡面混。

郭文景：你碰到過這樣的困境沒有，你想拍一個電影，可就是無論如何也找不到一個合適的演員，來演你這個電影的角色。

張元：我沒有這種感覺。

郭文景：可是作曲家就會碰到這樣的困境，無論如何也找不到一個人來演唱。這種困境讓人感到很荒唐。

張元：這怎麼可能呢？是不是把你的作品想像得太高啦？

郭文景：不是。純粹只是技術性的完成不了。

張元：你是不是在作品的設計上想得太……例如音域，或者是技術……

郭文景：超過了人的可能性？

張元：它太完美了。

郭文景：不是這樣的。比如說，同樣的作品，出了國，馬上就能找到能完成的人。在國內，

你就找不到。其實這個東西它遠遠沒有超過一個人所能達到的可能性，也許你只用了一個人的可能性的一半，但你就無論如何也找不到這樣一個人。我經常想，這樣的情況會發生嗎？一個導演無論如何也找不到一個合適的演員來演他片子。我從來沒聽說過有這樣的事！

張元：對我來說，這個困難為什麼不是那麼大的一個原因，就是我對自己的作品在形式上要求得不是那麼高。例如我在拍《兒子》，我能夠很充分地復原這一家人過去的那種情況，就已經讓我震驚了。並不見得他們一定要在某一場戲中充分地著眼到什麼樣的程度。而且這對我來講都是超負荷的。我覺得超出了我的想像，就是生活當中，他們自我能夠表達出來的那種形態、語言、動作，甚至他們替我想像出來的細節，超出了我的想像。

郭文景：那我得祝賀你，真是應該表示祝賀。就這個問題而

言，我有困境，你沒困境。

張元：我有困境，我的困境就是，我的想像力是多麼的……覺得我是多麼的弱智，想像力是多麼的狹窄，然而生活和這些人能給我帶來的東西是那麼地刺激我。我就是絞盡腦汁，就是編故事的功力再大，我也不可能編出一個像李陽這樣的人。他說他自己是個很自卑的人，因為害怕被父親打，把大便拉到自己的褲子裡，過去因為害怕接電話，電話鈴聲響了，嚇得不敢接電話。這樣一個小孩，到今天可以在幾萬人面前演講，教大家說英文，跳著舞教大家學習，他的口號就是「不要臉」。所以我再有想像力，怎麼能編出這樣一個人呢？我是編不出來的。所以我覺得我從這個地方拿來的東西，如果我還期望有超越他的，那這個人變成什麼了？所以我覺得你絞盡腦汁做出來的東西，不如生活中的東西更有戲劇性、更誇張、更有趣。

郭文景：我認為一個人能做什麼或者不能做什麼，窮盡你的想像是完全辦得到的。

張元：實際上當你想像出來，已經變成現實了，只要你能想像到了。藝術也是現實，藝術的形式當你完成的時候，已經變成現實了。

郭文景：當然你最大的困境是審查，而這個是我沒有的。

張元：審查的問題不在我，而在於人們把藝術的力量看得太大。

郭文景：因為藝術的力量確實很大。我們最大的困境，不管是你還是我都是一樣的，是你自己和社會之間的矛盾，這是最根本的。但是這個問題在你那兒，在電影這個行業不是特別強烈。你覺得特別棒，特別好，可是人家不能理解。任何東西都取代不了藝術，現在媒體發達，可它取代不了藝術。

張元：媒體就是藝術，你不覺得報紙也是藝術嗎？

郭文景：報紙怎麼能算藝術？

張元：現在網路都算藝術了，叫第八藝術。

郭文景：它怎麼個藝術？

張元：它有豐富的內容，它有互動，有事件、有內容。新聞也是藝術啊。

郭文景：就像前幾年什麼都文化一樣，西瓜文化，豆腐文化，白菜文化……現在什麼都藝術。

張元：有好的報紙你看了它不覺得是藝術享受嗎？

郭文景：什麼叫好的報紙？

張元：我記得在鄧小平去世的那天，我們在紐約，我們找了一條街，找報紙看，把我的腳都走疼了。

郭文景：那一天我印象很深，早晨起來所有的報紙不管是哪種文字的報紙，第一版上都有鄧小平拿著一枝菸，笑瞇瞇的。那個時候才知道什麼叫有影響的人物。他死了，所有報紙都登他的消息。

張元：因為他是政治家。政治家是改變這個社會的，控制這個社會的，影響這個社會的。如果你要說藝術家重要的話，這可能是這個時代最重要的藝術家。

郭文景：什麼都是藝術，一切都要沾它的光，冒它的名，用它來打扮自己，這恰好證明了藝術的重要。

郭文景：有一種觀點特別有害，就是評判藝術的時候，用喜歡它的人數的多少來做評判。

張元：我想問你，你在中央音樂學院教書，你的作品基本上在國外演出，那你怎麼看待和大眾的關係？我來當記者，問你這個問題。

郭文景：對，我經常想這個問題。其實這應該更具體一點，就是我和大眾之間的關係。

張元：包括外國的大眾，因為你的作品……

郭文景：我的作品在國外演出得很多，總的反應是成功的，是肯定的。而且觀眾的面也不能說是小，大大小小的城市，各式各樣的場所，觀眾面不小。和大眾

的關係從這個角度講，沒什麼問題，很正常。事實上你這個問題是說，我和中國大眾的關係，在中國的處境。我認爲目前的情況是不正常的，因爲我的作品沒有更多機會和廣大的觀眾見面。不是我的音樂有什麼不正常，而是這個現實的情況不太正常，有問題。所以現在我還不能說我和中國大眾有什麼關係。在有很多機會和大眾見面的國家，我的音樂是能夠和大眾溝通的，是正常的，甚至可以說是比較成功的。

張元：前幾年我的電影一直沒辦法在國內通過，因此經常有人問我，你是不是爲外國人拍電影。有沒有人問過你，是不是爲外國人做歌劇？

郭文景：暫時還沒有人這麼問我。但是沒有人問我，我自己也要這麼問我自己。我問過我自己，但是我自己的回答是否定的。我曾經找過中央歌劇院的領導，我也找過中國歌劇院的領導，這是中國最大的兩家歌劇院。我第一希望他們能演出我已經寫好了的歌劇，第二是希望他們能約我寫歌劇，都被客客氣氣地、用各種各樣的理由拒絕了。我的作品都是用中文寫的，在世界上任何一個國家演出，任何一個歐洲國籍的演員都得唱中文，我要是爲外國人寫的話，那我爲何不用英文呢？或者用他們的語言呢？這並不是辦不到的，而且會省去我很多麻煩。因爲用中文在外面排練的話，要花很多時間，要額外請語言指導，但是我還是用中文寫作。之所以不能在國內演出，是兩個原因造成的。第一沒有人安排，在國外的演出都是別人安排好的，我只要排練的時候去看，提意見提要求就完了。你在國內演出，作曲家要自己安排，到社會上去尋求錢和贊助，做各種各樣的雜事和應酬，雜到印製節目單、分發門票等，累得人蛻一層皮。所以中國作曲家開音樂會呀，你去看就會覺得滑稽，就好像這個作曲家結婚娶

媳婦一樣，演一個曲目獻一把花，完了花籃一堆一堆的，其中不少是自己買的，各路領導都來了……完全和結婚時的排場和熱鬧是一樣的，讓人覺得滑稽。沒有機制讓演出正常進行，全靠個人的力量。他做這事情就要掉一層皮，大有這一輩子就這一回的感覺。這是一個很大的問題，算是困境之一吧。還有一個最大的困境就是演員。像《狂人日記》這種無調性的音樂，國內是根本沒辦法演的。他們現在唱十八世紀、十九世紀那些有調性、有旋律的歌劇都唱得不成樣子。不管怎麼說吧，我的歌劇不是為外國人寫的。

張元：你剛才談到藝術的力量很大，能產生巨大的影響，那麼你與中國大眾的關係總是這樣，你覺得你的音樂是成功的嗎？因為我特別喜歡你的音樂，尊重你。因為你的音樂到今天和中國大眾還沒有產生關係，你認為它不是一個偉大的藝術嗎？

郭文景：我的器樂作品大部分都在北京上演過，只是歌劇從未在中國演過。不過終究會上演的，就像你的電影一樣。

張元：我一直認為我的東西不需要大驚小怪，《東宮西宮》在中國放一點問題都沒有，《北京雜種》在中國放一點問題都沒有，不會有任何影響。

郭文景：我確信我的歌劇在中國是能夠被接受的，因為我的交響樂《蜀道難》1987年在北京首演時，觀眾反應非常熱烈。但是這只能是假設，要等它和觀眾見了面才行。有一種觀點特別有害，就是評判藝術的時候，用喜歡它的人數多寡來做評判。

張元：我很反對這樣。

郭文景：這在國內非常流行。

張元：因為我是受害者。有人說我的電影好的時候，就會有一些人寫文章說，「他的電影沒人看」，我也覺得挺委屈的。用電影院裡坐了多少個人，用這個來證明你的作品的好壞。

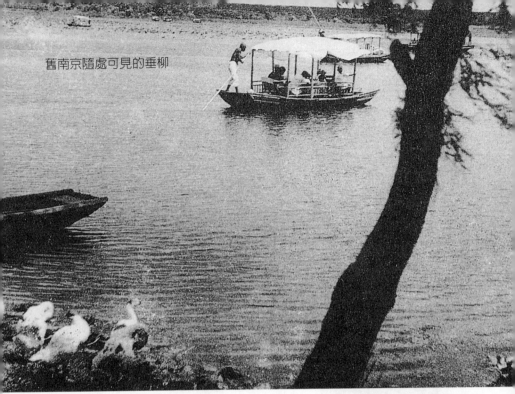

舊南京隨處可見的垂柳

從柳樹開始

葉兆言 VS. 楊志麟

葉兆言

1957年出生在南京。畢業於南京大學中文系。主要作品有《葉兆言文集》七卷本。長篇小說《花煞》、《一九三七年的愛情》、《別人的愛情》,散文集《流浪之夜》、《舊影秦淮》、《葉兆言絕妙小品文》。

楊志麟

1956年生,1978年考入南京藝術學院。1985年前後在南京籌劃了數次新潮美術展覽。1989年為《中國現代藝術展》設計了「禁止掉頭」標誌及海報。1989年後創作以夢為主題的實驗水墨畫。現任教於南京藝術學院設計學院。

葉兆言：我突然想到了柳樹。歷史上的南京有很多柳樹，甚至在我童年的記憶中，柳樹也隨處可見，「無情最是台城柳」，這個城市無論如何變，柳樹還是柳樹。秦淮河畔，各種各樣的水塘邊，都能見到柳枝飄拂。柳樹有一種蒼涼感，一旦發生戰亂，戰後蕭條，只有一樣東西會在不經意間又生氣勃勃地長起來，那就是柳樹。我覺得柳樹的性格某種意義上代表了這個城市的傳統，怎麼都能活下去。進入二十世紀，南京最能看見的卻是法國梧桐。法國梧桐是外來的洋樹，是在修中山陵時，從法租界買的，是法國的樹苗。這幾千株樹，改變了南京的品味，它在傳統的傷感中增加了民國的一點華貴氣。南京有了法國梧桐，給人的感覺和以往就不一樣，用時髦的話說，也是一種斷裂。你不能說洋化都是壞事，你不能說法國梧桐是壞事，對南京人來講，這樹也和日常生活融為一體。我們現在面臨的一個最大問題，是南京的法國梧桐也在消失。砍樹猶如一場殘酷的戰爭，這幾年我最忍無可忍的是草地。樹給人立體的感覺，草地……老是有人在那兒澆水，當然我們人多，我們不惜人力。

楊志麟：你剛才談到柳樹，的確如此，我少年住在秦淮河邊上，柳樹給人帶來的感覺確實非常古典。

葉兆言：和法國梧桐不一樣。

楊志麟：它的姿態，一個是向下，一個是往上長。你講的其實是垂柳，非常古典的中國化，法國梧桐和中國垂柳生長方向是相反的。我看中山陵的老照片，知道中山陵目前這樣是跟很多人去那種樹有關，中山陵原本以灌木叢為主的，現在是以北方雪松為主。諸葛亮站在城市中的五臺山上，這樣描述：虎踞龍蟠。今天我們站在五臺山上，恐怕再也說不出虎踞龍蟠這個句子了。我曾經也想找找這個地形地貌諸葛亮

是如何看出來的，有過一次，很偶然的，一個黃昏，由於光線的原因，南京呈現出一種起伏較大的逆光外形，確實有那麼點影子。南京市中多處的盆地構成一種特殊的環境，確實與周圍城市形狀上形成差異。我想諸葛亮這樣一個來自蜀國的人，他是見慣高山的，經過長途跋涉到了江南，很少再看到城市中的山巒起伏，而南京恰恰是這樣一種地形。當然，今天的南京跟當年是完全不一樣了。

葉兆言：張恨水曾在南京住過很長的一段時間，那時候沒高樓，每天打開東面窗戶，遠遠地能看到紫金山。你想那有多好，穿過一個城市，紫金山就在面前。季節不同，氣候不同，山的變化也不同，像一幅活的畫。這種意象真的很美。我為什麼要對樹一直耿耿於懷，樹有隱藏的作用，把很多矮房子藏起來了，而且樹有變化，不同角度不同季節，都不一樣。

楊志麟：一說南京，就談到樹，談到秦淮河，這就像一談中國，就想起黃河。黃河作為象徵之所以比長江好，可能與它河水的荒茫有關，如果它不像現在這樣荒茫，這個象徵說不定會變的。

葉兆言：歷史上的黃河並不是今天這個樣子。秦國當年得到天下，和所處的自然環境分不開，當時的秦國水利豐富，有非常多非常多的水，大水繞長安，整個西安地區水源非常豐富。秦國能夠得到天下，有天時更有地利，漢唐成為中國的盛世，也是一樣道理，自然條件好，農業就發達，人口就增加。然而，人口驟增是災難的開始，人多了，就要墾荒，結果造成水土流失，沙漠化。人征服自然不一定都是好結局，從大歷史看，黃河流域在很長時間內比長江流域富裕。黃河是中國的一條胳膊，已經廢得差不多，如果長江再被糟蹋下去，可能也得廢。中國再怎麼是偉大

的巨人，沒有了兩條胳膊，天知道會怎麼樣？

楊志麟：古代的秦淮河與今天的差異想必極大。河邊桃葉渡的水流得很急，以至於王獻之每天要在渡口接桃葉。今天的桃葉渡好像兩三步就可跨過去了，水又這麼臭。

葉兆言：我這地方離秦淮河非常遙遠，不知道你有沒有感覺到隱隱約約的臭味，因為今天風太大了。這很遙遠，不是幾百公尺，是上千公尺，這條河散發的氣味在城市的上空像旗幟一樣飄揚。

楊志麟：秦淮河水如今連蚊子也受不了了。

你背叛，才能創新，寫小說就是對小說的背叛。很多從事藝術的人，一開始並不是自覺地去想這個問題，而是出於本能

葉兆言：從秦淮河可以說到南京的作家、南京的畫家。我經常碰到一些朋友，有的是貨真價實的朋友，有的只是第一次見面，他們都會客氣地說你們南京作家很棒，南京作家很好。我不知道你有沒有聽到這樣的奉承話。

楊志麟：當然有。有一些美術史概念的人都會談到南京，尤其是明清以後。應該說有很多畫家都跟南京有瓜葛。

葉兆言：不，我是指當代。

楊志麟：噢！當代……

葉兆言：不知道你對畫界的印象怎麼樣，我對文學界一向持非常世故的態度。這種世故也是南京人的本性，我習慣不置可否。坦白地說，我對南京作家不滿意，這首先也包括對自己的不滿意。我覺得南京作家人數眾多，創作量比較大，只有一種表面的繁榮。南京作家作品中奇異的東西太少了，換句話說，我覺得是創造力不夠。人數眾多不能說明問題，這裡的作家普遍缺少一種奇異。我對奇異非常喜歡，沒有奇異，就沒有創新。也許，你不

由舊南京的戰後看石頭城，近處的水為外秦淮河。現在南京文化人士，多遷至草場的外秦淮河西邊，因此有「河西」之說。

能說它全不好，儘管有相當部分是真的不好，但還勉強說得過去，但是它不奇異，也就是說它不傑出。此外，作品裡沒有真摯的激情，它只是讓你感到這裡有一大堆從事生產的人。有時我也對自己的生存狀態產生懷疑，我想作家一定不是一個手工業生產者。歷史上說到南京，動輒就說六朝煙水。《儒林外史》中，一個賣菜的，一個挑糞的，也說他身上有煙水氣。漢字很有意思，這煙水氣是什麼，煙水和煙火一字之差，味道完全不一樣。我不知道你們畫家怎麼樣，但我認為南京作家煙火氣太重了。

楊志麟：這我也有同感，在那些「清高」的畫背後，有兩種不一樣的生存，都是我不喜歡的。第一種「好死不如賴活」，活著就是目的；第二種「適者生存」，適應得太快，而這種變化又不是從創造力旺盛來的。有人說南京的畫很「溫吞」，這個「溫吞」可能是溫和，也可能還有別的東西。

葉兆言：講溫和，其實是一個讓步句，它已包含不滿意在裡面。

楊志麟：早兩年，中央電視臺把南京畫家拍了一遍。當電視臺把這四五個人、七八個人（我也在其中）放在一起，做成節目播出來，多少流露出一種酸溜溜的氣息，這倒是一個警醒，儘管這

個片子是說南京畫家都很好……有一個北方來的記者，看到我的畫以後，他說，你們這個地方的東西是不是都是長毛的。意思是因為潮濕，就會產生一些非常細微甚至多餘的東西。我跟他講長毛好呀，長毛就複雜了、豐富了。當然，從正面講，願意藝術複雜一些、多變一些，但多餘的、世故的複雜就不一定是好。我對「好死不如賴活」和「適者生存」都有些反感，一種是被動的，一種是主動的，主動的人往往太「要」，用好的詞說是「奮鬥」。被動式的人就太自然化了，這兩種方式實際上強調的都是「適應」，而藝術往往強調的是「不適應」，就是所謂「憤而疾書」，所謂「有感而發」，所謂「詩言志」。

葉兆言：我不太明白，我覺得兩個都差不多，主動和被動有分別嗎？

楊志麟：當然從活著的意義說，生存是必需的。我的體會是，藝術是生命的進一步闡釋和延伸，這從有人類開始一直是這樣的。藝術的主旨不是抱殘守缺，當然人類的歷史一長，東西一多，保守就出現了，越老越保守。保守也是自然生存的一種必然方式，應該說我們身處在南京很清楚，南京的保守不是一般的保守。

葉兆言：當年北大是新文化的基地，中央大學是舊文化的基地，南京保守是有名的。

楊志麟：保守也不是憑空的，保守除了他個人的一種情趣之外，是有完整背景的。就如一個前衛的人，他要有非常的生存觀，才能做得比較好。

葉兆言：前衛應該是種姿態。我們說自己是藝術叛徒，這是從事創作的人都要做的，藝術的真諦就是要背叛原有的那些東西。你背叛，才能創新，寫小說就是對小說的背叛。很多從事藝術的人，一開始並不是自覺地去想這個問題，而是出於本能，某種意

義上有點像農民起義。在一個沈悶的時代裡，只有造反才可以引起轟動，只有這樣才能更快地獲得效果，更快地有影響，背叛往往比繼承更容易引起轟動。我很贊同造反，前衛就是造反。藝術應該是爲造反而造反，造反就是它的目的。我曾經聽你談過變色龍這個概念，在變色龍那裡，造反只是一個手段，造反是爲了招安，農民起義的目的是想撈個一官半職。所以造反浪得虛名以後，很快就回歸所謂的傳統。藝術叛徒可以有兩種，後一種人搖身一變，成了成功者，成了藝術發展的絆腳石。造反給學習寫作的人找到一條終南捷徑。傳統是世故的，你造反時它排斥你，造反弄出一點名堂來，它就會找個理由招安。在今天，我們不能不說畢卡索傳統，如果說畢卡索今天還是造反的，那很可笑。畢卡索已經成爲美術史上的經典，也就是說，談美術史不能不說他，畢卡索不正統，就沒有什麼是正統。傳統就是這樣，傳統永遠世故。因此一個眞心從事創作的人，應該造反到底。但是我們面臨到的更大問題就是，更多的人只是用造反牟利。

楊志麟：是啊，這也是一個叫人不太舒服的地方。任何一次文化運動之初，我們都看到一些激情，或者說在大的方面看到一些可能性。但是往往人一多，品質就產生變化，就是所謂變色龍的變化。變色龍的討厭是把很多東西攪得非常地含混。如果它僅是豐富性，這倒是比較好的一件事情。但是它帶來的不是豐富性，卻清晰。這種變化實際上蠻叫人沮喪的。它在藝術中摻雜了一些成份進去，使它變了質。不過對他本人來說，也許沒有變質，因爲他本來就是變色龍，他在綠顏色樹上是綠的，在紅顏色樹上是紅的。這樣的人就不能說是「藝術的叛徒」，只能說是「藝術的追隨者」。

葉兆言：我們總是說，要豐

富，要寬容，要百花齊放。有時候必須很清醒地認知到一個最簡單的事實，豐富和寬容會掩蓋很多問題。其實寫作本身是不寬容的，作家和作家之間的區別，有時相當於動物和動物之間的區別，譬如囓齒類動物和魚的區別。所以說，一些作家是作家的話，就表示其他類型的作家不是作家。我不認為作家協會的人都是同行。

讓我們激動不已的原因可能在於，我們需要這樣一個東西。如果我内心不需要，一切就等於零

楊志麟：因為心中有很多的問題，我也參加了很多研討會，應該說跟你有同感，研討會上常常是雞同鴨講。我在研討會上堅持幾個原則：多聽，不爭辯，甚至也不闡述。因為差異實在太大，一爭辯，就會浪費彼此的時間，而且會混淆。我們現在面臨的問題非常多。作為一個接觸藝術的人，他必須有一個立場，甚至於必須要有一種姿態。這個姿態反應了他的立場，使自己凸顯在人群之中，也就構成了危險性，姿態於是有了內容，試想，沒有危險性、沒有危機感搞什麼前衛！談什麼創造性！因為生存必須有環境、也必須有態度，不同的環境、不同的物種會長出各種的花來。可能是紅的，可能是黃的，也可能是藍的，它就是不一樣。長居南京會消磨掉很多感覺，出去走走，你會發現：人，彼此相似又那麼的不同。

葉兆言：我只是想表示他們完全不一樣，並不是誰應該，誰不應該，誰對，誰錯。在各種會議上，你會聽到很多關於文學的發言，這些發言對文學的描述，跟我毫無關係。我不能說它是錯的，但是它與我格格不入。我討厭開會，開會是在承受一種羞辱。

楊志麟：參加這些活動也有好

處，就是反觀自己。

葉兆言：我覺得這種活動對我沒有任何好處。你曾經說過，畢卡索最好的作品，在四十公分裡就能解決。對我很有啓發，這讓我回憶起上大學時，初次看到畢卡索時產生的激動。後來我有機會在彼得堡的多宮看原畫，一起去的人都走開了，就像沒看到一樣，我在那兒激動萬分，眞想喊兩嗓子。有趣的是，一幅小的畢卡索印刷品，也同樣讓我產生一種衝動。原作再次讓我們激動不已，原因可能在於我們需要這個東西。如果我不需要，一切就等於零。我突然覺得我比過去更瞭解畢卡索，透過原作，喚起了當年看印刷品時的記憶。也許跟畫畫的人完全不一樣，畫家必須多看原作，更強調原作。但一個外行人就沒有那麼講究，藝術更多是一種領悟，有時候應該使複雜

九十年代以前，沿著古城牆可斷斷續續地走完半個南京。

的東西簡單化。

楊志麟：你內心裡的有些東西，必須由外面的東西才能把你引動起來。

葉兆言：我想說的就是這一點。

楊志麟：我們有時候被藝術打動了，奇怪的是不需要太明確的理由。

葉兆言：我想我們最初都是被印刷品感動的。

楊志麟：當然，我們都有藝術欣賞的簡陋時期，先被印刷品打動，之後又被原作打動。1996年我在荷蘭的「梵谷美術館」看到梵谷去世前的數十幅作品，其中一幅竟像柯洛的畫那樣寧靜，不！甚至柯洛都沒有表達出那樣的寧靜。梵谷最後一年，是精神病頻發的一年，他時刻處於狂躁與平靜的交替之中。那幅畫中有異乎尋常的寧靜，一下子打動了我，我流淚了，說不清是感傷或是悲哀，我覺得這和美感有關，它就是一種美，一種超乎尋常的

美，在我們現在的生活當中實在是太缺少了。為此流淚，也許我內心是有著這樣的懸念，有著對寧靜的願望，所以一下子被它打動了。

葉兆言：我們所以被打動，是內心需要被打動。

楊志麟：所以說觀眾與藝術品是互動的。

不知道什麼是最合適，但應該也可以知道什麼是不合適，是「不行」

葉兆言：我們經常用「這個不行」這個詞。「不行」兩個字很有意思，什麼東西最好，很含糊，我們無法把握什麼是最好。它不像穿鞋子，大也不好，小也不好，怎樣好，穿上腳才知道。要說一個藝術作品是最好的是很難的，最好必須有很多元素，包括你剛才講的，要必須能夠感動人。但是說不行卻非常容易，說不行是低層次的，任何人都可以

做到。譬如玄武湖的一段城牆是很著名的一個風景，過去有外地的朋友來，如果要讓他喜歡這個城市，就讓他在這個城牆上走一圈。幾乎沒有人不驚歎，當時雜草叢生，那種感覺非常奇妙，紫金山，雞鳴寺，玄武湖，盡收眼底。後來一修就慘不忍睹。有關部門讓我給意見，我上去看了以後，沒有草，沒有樹，真是非常痛苦，就像被砍了一刀。結果已經如此，還有什麼好講的呢？後來我非常感歎地說，不管其他怎麼樣，先把上面兩個巨大的鋁合金的亭子去掉。即使對一個不知道南京歷史的人，他也忍受不了，這絕對不行，你們趕快把它拆掉。

楊志麟：這一點也悲涼的，因為不行的東西實在太多了。我們經常接觸藝術問題，藝術中出現了那麼多的不行，還不是繼續在做！

葉兆言：其實講到不行，有時候說白一點，就是人都應該謙虛一點。為什麼他沒有意識到不行呢？就是他太相信自己。人不能太相信自己。譬如說在城牆上建鋁合金亭子，決定的人太相信自己。錢鍾書曾經講過一個笑話，在某個藝術沙龍，一位法國女人裝腔作勢地大喊：「我不知道什麼叫好，我只知道我喜歡什麼，我喜歡的就是好的。」有個藝術家就回敬了一句話，說：「對的，你這想法完全與動物一樣。」我覺得這笑話很有意思，現在很多事情為什麼會那麼糟糕，就是因為自以為是的動物本能在作怪。他覺得這樣就行了，他太相信自己。

楊志麟：是啊。我還是第一次聽到這個比喻，但我覺得非常貼切。因為這樣的情況不僅僅是出現在普通人身上。八十年代，南京藝術學院曾請美國的史論家講現代藝術，其中說到抽象藝術中的「書法派」，這個派別曾受到中國書法在意念上的啟迪，……史論家沒講完，南藝的一位名教

授就站起來說：這些老外一點都不懂中國書法。說這話時他滿臉自信，其實美國人的話是什麼意思他都沒聽懂。現在回想起來，對別人太缺少瞭解是不行的，太盲目也就會導致太簡單，而太簡單的自信只能是愚蠢。

葉兆言：搞藝術的人或許都有荒誕和不通的另一面。我們現在講的，是從做法對不對這個角度，從趣味性上講，我想畢卡索也會做出此種很情緒化的傻事，我覺得情緒化也很有意思。

楊志麟：當然這種行為更像藝術家，很直率，但是，這樣的簡單化也實在叫人難以忍受。

葉兆言：你講的是高層次，一下從低層次抬高了。我想講的是，不行其實有很多還是低層次的。你剛剛說這些人受過美術教育，我講的不行是指完全憑直覺，他腦子裡就是這樣簡單無知。

楊志麟：但是很多建設的權力都在這些人手裡。

葉兆言：所以我覺得一個社會裡不行的聲音多一點是好事。不行也是藝術，自己老得問是否不行，每個人在做事以前，不要不懂裝懂。不管怎麼說，知道不行還是很容易的，不容易的是怎樣才行。我個人認為，對一個從事寫作的人來講，他永遠在尋找新，尋找最合適。最合適是最難的，也許一輩子從事藝術，始終沒有達到最合適，或者說根本就到不了最合適。整個藝術活動就是這種過程。藝術就是追求最合適。一方面明白最合適是不可能達到的，但我想如果心中放棄這種追求，就沒什麼意思。

寫作與畫畫的狀態可能非常重要，這種狀態等待到了，就像跳高運動員一樣，他的狀態一輩子可能就這麼一次，能跨過一個高度

楊志麟：我很喜歡讀小說，讀小說占了我很多的時間。你的小

說去年讀得比較多，長篇就有五六本吧。書中的形象一多，小說就變成一團團的氣，模糊了，但又整體了。比如說什麼是葉兆言創作的形象呢？單個的說眞說不清，但我不管你寫什麼樣的人，都感到很親近，這個親近與南京有關係。也許你的人物生在明朝，是河南地方人，但那些生活中的瑣細，是南京人才能感覺到的。我記得《狀元境》開頭：一個英雄站在橋頭，我立刻覺得那橋就是文德橋。那個英雄形象久久地不散，因爲那形象非常的南京。有英雄氣，但顯然是敗落了，而且是站在一條非常感傷的河上。這種情境就像南京人的處境一樣，它就是在這樣一種情境中……另外一點，我喜歡小說的一個原因是，我非常重視時間。

葉兆言：一個繪畫的人，對時間有興趣，應該說很奇異。

楊志麟：小說的能耐恰恰就是表達時間。

葉兆言：時間是小說的命脈。

楊志麟：繪畫實際上也有。當然，一個不太懂繪畫的人，他一眼就把一張畫看完了。但我去看畫，比如說看畢卡索的畫，我當然先看他的一整幅畫，然後就開始看他從什麼地方畫起的，又在什麼地方結束。眞的可以看出來。我覺得非常有趣。

葉兆言：你講的是繪畫本身的時間，這出乎我的意料。我想的只是畫面中透出的時間資訊，但是你現在說的是做畫的過程，很有趣。

楊志麟：我不談它的色彩，明亮也好，灰暗也好，我們不談這個問題。我們談它從什麼地方開始，到哪裡結束。每個人的節奏感是不一樣的，這裡面是很有美感的。有很多人不重視這一點，他重視的只是結果，他不重視表達的過程。所以有些人畫得累呀！

葉兆言：這實際上牽涉到如何欣賞作品。對待小說也是這樣，很多人只看故事，而故事剛好是

沒有什麼意義的。小說的故事根本不重要。一個寫小說的人，想讓人家知道他怎麼寫，爲什麼這麼寫，而不是爲了告訴你故事，小說無法沒有故事，即使什麼故事也沒有，你仍然在敘述一個什麼都沒有的故事。

楊志麟：這引起我很大的興趣。就是說，你更願意讓人知道你是如何寫作的？

葉兆言：對。這很重要。

楊志麟：那麼你是如何解決這個問題呢？

葉兆言：我常常處於這種狀態，對自己要寫的東西非常模糊。但是，不知道寫什麼並不表示沒什麼可寫。所以我說是在等待。爲了等待到不同的訊息，它可能產生一個自己完全不知道的狀態。寫作本身是一次戲劇表演，所以我寫作特別怕打擾。一個寫作的人是非常可笑的，有很多說不出口的小伎倆，但這又很有趣。

楊志麟：寫作與畫畫的狀態可能非常重要，這種狀態等待到了，就特別的怕打擾。舉個畫家的例子，傅抱石作畫不許人看，有時家人不小心打擾了，他憤怒至極，能把硯臺扔過去⋯⋯

葉兆言：創作的確有神聖的地方，有時候，打擾的後果非常嚴重。作爲普通人，我很難回避被

《夢痕》兩幅　楊志麟　作　日本紙　120 × 40 cm　2000年6月

打擾的尷尬。你正在寫，有人打擾你，他會說，抱歉啊，打斷你寫作了。話雖然這麼講，他其實並不覺得有什麼。我也沒有達到傅抱石那樣能把硯台扔過去的境界，你以為你是誰，但是內心確有這樣的躁動。所以我經常感嘆，說我祖父有一個最大的好處，就是別人不敢打擾他。

楊志麟：有沒有這種可能性，就像跳高運動員一樣，他的狀態一輩子可能就這麼一次，能跨過一個高度，就像當年朱建華跳高破世界紀錄一樣，他跳過去一次，當橫桿掉下來了，他想再跳第二次，但他意識到可能再也跳不過去了。有沒有這種可能？

葉兆言：我想絕對可能。

楊志麟：比如說在一種比較好的狀態下，你完全表達出來了。可能是在非常合適的狀態下開始寫作的，但是非常不幸，你被打斷了。

葉兆言：對。寫作很不痛快的一個最大原因，是你覺得它不是你最好的時候。你本來可以達到最好，但是你被打斷了。

楊志麟：是的，一被打擾，就什麼也沒有了。有時你正在狀態上，下筆如飛，有如神助，但一打擾靈感就消失，好的狀態不容易等來。

恍若隔世，這是個祕密

葉兆言：二十年前，袁運生曾來南京辦過畫展，當時我們正在上大學，那一陣非常瘋狂。繪畫的寫作的，都吃錯了藥似的，非常熱烈。現在回憶這一段，我覺得很溫馨。它雖然很幼稚，卻充滿了活力。我不知道你當時是不是也很瘋狂？

楊志麟：一樣激動。我記得這個展覽，前後去看了三次，並且一直找機會聽袁運生說些什麼，因為太想知道產生繪畫的背後是什麼。

葉兆言：我很喜歡當時的氣氛，那幾天整天泡在那裡，吃在

那裡，一片混沌，很戲劇性。現在回想仍然很有意思，我想不明白袁運生畫的那些怪怪的牛，和我有什麼關係，但當時的確打動了我，我想這又回到剛才說的造反情緒，可能當時正好剛開始寫作，內心充滿了激情。

楊志麟：袁運生當時顯然是英雄。最重要的是他形成了一個參照系。雖然這麼多年過去，但當時的情形我仍記得非常清楚，猶如昨天。後來袁運生出國，袁運生引起的旋風逐漸淡下來。

葉兆言：你曾經講過袁運生現在的情況，我覺得很有趣。

楊志麟：最近接待過一次袁運生，請他講課，再交談。我很驚訝：袁運生在外形上沒有任何變化，過二十年沒見，見到以後，他還是那樣，有一種恍若隔世感。但我心裡還是有些異樣，最後我發現，袁先生的個子好像變矮了，起碼矮了二十公分。我把這個感覺一說，大家都有同感……但一個成年人變矮了，可能

嗎！爲什麼？

葉兆言：我想這是否也透露了一個小祕密：你覺得他變矮了，實際上是我們長大了，畢竟過了二十年。

楊志麟：有可能。

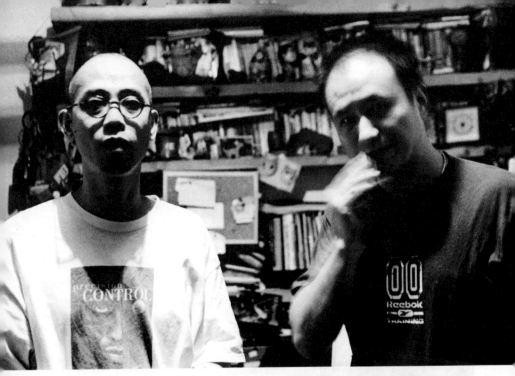

家養的和野生的

吳文光 VS. 朱文

吳文光

1956年10月出生於雲南昆明。1974年中學畢業後到農村當「知識青年」務農至1978年；1982年畢業於雲南大學中文系；在昆明和新疆尼勒克二牧場做過中學教師；後在昆明一電視台做記者。1988年至今，居住北京，拍攝紀錄片和寫作。紀錄片有《流浪北京》、《1966，我的紅衛兵時代》、《四海爲家》、《江湖》；著作有《流浪北京》、《革命現場1966》、《江湖報告》。

朱文

1967年12月出生於福建省泉州市。1974年至1979年在江蘇寶應縣水小學讀書。1979年至1985年在江蘇水中學、寶應中學讀書。1985年至1989年在東南大學動力系讀書。1989年至1994年在華能南京電廠工作。1994年辭職居住南京。寫過電影劇本《過年回家》（1997年），小說《我愛美元》、《因爲孤獨》、《什麼是垃圾，什麼是愛》、《人民到底需不需要桑拿》，詩集《他們不得不從河堤上走回去》等。

吳文光：最想聊電影哪方面？你剛才說到紀實和虛構。

朱文：行，就聊這個。這幾年紀實風格的影片很多，在國際上也算是潮流吧，國內也是這樣。讓我想到一個問題，藝術家所關心的真實到底是什麼？我覺得紀實和真實沒有關係。

吳文光：你這說法比較新鮮。

朱文：紀實風格或者紀錄片手法的電影它們看起來越像真的，其實就越虛假。我是說這種方式本身有它的界限。「真實」、「虛假」這種詞帶有很強的道德判斷的色彩，似乎不適用於藝術領域，或者說要用的話，是用來作一種風格的劃分。很多影片讓我覺得所追求的「真實」毫無意義，有的其實是作者藏拙的方式。我覺得所有的敘述藝術有一點應該是相同的，最好的敘述應該充滿虛構的魅力，它越虛構，從某種角度說它越真實。在這裡紀實與虛構不是對立的。我們可以從這兒開始談，按照一般的劃分，你的工作是記錄，我的工作就是虛構。

吳文光：但你的虛構也有個基礎。

朱文：對，那是另一個問題，虛構也有基礎。

吳文光：你的「基礎」是指哪方面？

朱文：主要是生活體驗，心靈體驗，我覺得這是虛構的基礎。開始寫作以後，我覺得它就是一個虛構的過程，它不受限於這個身體所在的時空範圍感受到的規則和壓力。這與你做「記錄」至少在心情上是不一樣的。

吳文光：我是只盯著實的材料。

朱文：在拍攝過程中，觀察是你唯一的工作嗎？攝影機就是你的眼睛，你在看，你的第一反應是別漏了什麼，你是這樣嗎？

吳文光：我不怕漏了什麼，越來越沒有這種感覺了，就連以前有的那種對抓到的某個素材「心中一喜」的感覺也很少了。原先

我還是屬於有一種什麼是好的或壞的預設，有一個標準。現在我盡可能地丟掉這種預設，因為很多拍到的東西是後來才能體會它的，所以現在基本上心情比較平靜地在拍。

朱文：那是一種等待的感覺？

吳文光：通俗地說，我想是一種和人相處的關係。

朱文：是和平相處的一個過程，這可能跟我的工作不一樣。

吳文光：完全不一樣，你進入你的王國裡就不和人相處了。

朱文：也有相處問題，你要讓這個人物在裡面怎麼樣怎麼樣。

吳文光：那是和你虛擬的人物相處。

朱文：對，它是一個虛擬的。故事正在進行，它進行下去的動力就是虛構。我曾經說過，人活下去的動力也是虛構。如果你能從那麼多條條框框中出來，沒有那麼多必須，沒有那麼多巨集遠目標、人生規劃核心，你就能感受到虛構，它是無處不在的。並

不因為我是小說家，所以用這種角度看問題，而是「虛構」確實觸及到人的某種本質。有一個說法，小說是最綜合的，或者最全面、最深入的一種藝術形式，我覺得從這一點上講是可以接受的。你的《江湖》感覺就像一個故事，它是紀錄片，但我未嘗不可把它當故事一樣來看，只要腦袋中的故事概念不是那麼僵化，你就能感受到虛構的魅力。做紀錄片是不是特別強調絕對忠實於你的觀察物件，強調距離，是不是這樣？什麼都不介入、旁觀的，這樣一個觀察者的角度。

吳文光：沒有，它只是一種方式，也有非常介入的，甚至是擺拍的。擺拍的也非常好，比如美國艾洛‧莫里斯（Erroll Morris）拍的《藍色警戒線》（The Thin Blue Line），是根據兩個白人警察開槍打死一個開車的黑人的案子來拍的。這個案子已經判定警察無罪，但後來莫裡斯的這個紀錄片居然影響了這個案子，然後

重審。

朱文：是否把它稱作紀錄片也不重要了，創作者本身也不用強調這是一個紀錄片，我是用一個新的紀錄片工作方式拍出來的紀錄片，它就是這麼一個影像作品。

吳文光：小說是不是也不應該有一個所謂「紀實的」或「虛構的」說法？

朱文：好小說還是虛構的。有時看到一些小說都可以對號入座，我跟朋友開玩笑說這是報導文學的寫法，但是讀了之後，雖然我熟悉那些事情，雖然是用那種非常紀實的方式，但我還是覺得很虛構。因為作者用的是紀實的方式入手，但是已經超越了這種方式。能進入到更深的層面去挖掘，用韓東的話就是：這種小說是達到分子水平的小說，是特別有力的。在這種時候，文字可能比鏡頭更自由吧。我覺得不管拍電影，還是拍紀錄片或者寫小說，反正和這個敘事藝術沾上邊

的，最有靈魂、最有活力的手段還是虛構。沿用我剛才的那個說法：精彩人生就是特別具有虛構魅力的一種人生。

在中國幾乎看不到夠得上說的電影

吳文光：我記得你說過，現在中國最好的電影解決的是十年前中國文學已經解決過的問題。

朱文：對。還說得比較保守了一點。中國電影是一個很特殊的情況，一個特別荒誕的氛圍，我聽到很多電影工作者對這種荒誕的氛圍都是在背後罵，但實際上所有人還是以他們的實際行動承認了這種氛圍，這種創作環境的合理性，所以牢騷再多也沒有用。在作品上就更集中反映了這種狀況，創造力不夠強大，不能穿透這些東西，就只能悶在裡邊。

吳文光：但在電影這圈子之外的人，至少應該有一部分人，是

非常有創造力的，有能力改變這種局面，但是一直沒看到什麼動作的樣子。

朱文：這跟整個環境有關係的，因為電影對大部分人來說它還是一個特別專業、是跟他沒有關係的東西。不像文學。

吳文光：但這個例子為什麼不會在伊朗出現？

朱文：伊朗因為出現了那麼幾個導演，所以人們對伊朗電影刮目相看。我想中國也會有這個情況出現，一大票非常好的電影人。其實人是決定性的，藝術的敵人不是意識形態。

吳文光：它首先有一種量的創作，比如說文學，早就說文學差、糟糕，但文學很容易介入，你只要有支筆就可以寫，你始終會在某時期有個比較好的東西出來。

朱文：它不陌生，你可以自己完成，需要的條件有限。

吳文光：當代藝術也有這個情況，它沒有形成一個你進不去的堡壘，音樂也是這樣，戲劇都比電影好。

朱文：這與電影高度專業化，高度技術化有關係。

吳文光：原先我也同意這種說法，但現在這種說法不成立，比如說像攝影這種方式，我們是到了DV數位出現，才開始說DV的技術可以和膠片怎麼怎麼樣接近，但實際上在DV沒有出現的時候，像許多國家它們都用錄影，都做出非常不錯的短片，實驗的片子，所以材料對他們是不成問題的。

朱文：以後材料在中國也不成問題，這個局面一定會改變，而且怎麼說？電影的業餘時代，我還挺喜歡這個說法，其實很簡單，所有的藝術都應該先是業餘的，就是誰都可以。

吳文光：我倒是喜歡這種說法。但實際你發現在我們這種環境裡邊一些比你年輕十幾二十歲的人，他們應該沒有那麼多的雜念和想法，但往往他開始做這件

事時，就看到了十公里以外的東西，比如說這個片子怎麼發行，怎麼上電視台，或者他想得很具體了，比如說他要上什麼電影節，他才去拍個片子。

朱文：這個難免，需要找出路。

吳文光：這太普遍地影響了一些人。

朱文：我想這和文學是一樣的，很多人寫東西是想吃這碗飯嘛，人有條件吃上這碗飯，有好條件就吃得再好一點兒，大部分的人的願望是如此。那電影更有號召力，電影感覺上離金錢美女更近一點兒，「我愛電影」是「我愛美元」的另一種說法。但是漸漸地這情況會改變，一個地方的氣候變了，一種植物就可能長出來，就可能存活了；下了一場雨，這種植物可能就茁壯了一些。如果沒有八十年代初的那個所謂思想大解放的階段，可能中國各種藝術的面貌都不會是現在這樣的。像我們這些人都是八十

年代的，叫「386」嘛：三十多歲，八十年代受教育，六十年代出生。所接觸到的那種空氣，這樣種下去肯定會結出果來，所以中國電影特殊就在它，它可能是控制最嚴的一個領域。我偶爾聽到那裡面的情況，覺得就像瘋人院一樣，那麼荒謬的存在，就是能非常頑固、非常正常地存在下去，這個主要是對年輕人有妨礙，對功成名就的就相對比較寬鬆，可以有比較好的條件，那些人享受寬鬆的一面，那年輕人就享受比較緊的一面。

你不亂搞怎麼知道什麼叫亂搞呢？

吳文光：DV數位出現倒是一個非常好的前景，因為DV前期的拍攝品質好了，後期的編輯，人民幣兩萬塊就能解決，從開始到最後都可以一手完成。特別是拍紀錄片的，從開始到結束，一個人就可以做完這事兒。我看的幾

個片子都是一個人來完成的，雖然你看到一個人在工作裡會有些麻煩或什麼遺憾，但因爲你工作的人簡單了，就更能以一種跟人相處的方式拍攝。

朱文：改變了拍攝人與被拍攝人的關係。

吳文光：對，原來是一種工作關係，但現在你就和他們待在一起，好好壞壞全攪在一起。

朱文：可以靠得更近一點兒。

吳文光：有時你都忘記你是拍東西的人，都捲到他們的麻煩裡去了，有時候都懷疑自己是在幹嘛呢。

朱文：是你介入他的生活了。說到DV的方式，不用像底片那樣你拍完要送洗印廠沖洗，你想拍就能拍，就像你寫日記一樣，這肯定會對中國電影產生非常大的影響。

吳文光：估計兩到三年裡，劇情片和紀錄片都會產生一些讓人注意的東西，方式都完全不一樣了，技術的革新讓你能隨心所欲地使用這個工具。

朱文：能解放你的創造力，但是並不是說用「業餘」這個詞就可以否定專業、否定技術、可以亂搞，不是這個意思，只是可以更自由地去做這個事情。

吳文光：但是你這樣說就有點兒含糊了，比如說什麼叫不考慮藝術，什麼叫不可以亂搞。

朱文：不是那個意思，可以亂搞。

吳文光：對，先亂搞再說。你不亂搞怎麼知道什麼叫亂搞呢？那些說「亂搞」的人是有清規戒律、有很多限制的。

朱文：中國電影可能需要「亂搞」階段，我剛才說不要亂搞的意思就像你講故事、寫小說一樣，說它是業餘狀態是指它心態而言的，但是你做這個事情，還是有好壞的區別。如果你用影像來講故事，最專業一定是講故事，它既不是攝影也不是錄音。

吳文光：說到講故事，我知道你指的講故事實際上是指一種敘

事才能，不過一般人認爲「講故事」是要有一個很強的戲劇性，吸引人的程度怎麼樣。

朱文：不是這個意思，這是一個開放的概念。強調講故事經常會和通俗呀或通俗意義上吸引人的東西混在一起，其實不是。

吳文光：我是比較不敢亂搞的人，但拍了幾個短片以後，我發覺亂搞也挺好玩兒。亂搞的概念是拍的時候沒有任何想法，然後面對素材也沒有想法，然後多看幾遍，有時可能會停下來想，要如何把這些材料組在一起，這時原來的那些經驗一點用也沒有。

朱文：這是一個更好的工作狀態，怎樣搞都可以，但是有的搞得比較低檔，有的很好，有這個區別。

吳文光：我們設想：如果現在有一千個亂搞的人，至少有十個搞得不錯。

朱文：這是統計學。統計學有希望，中國電影就有希望了。

吳文光：那首先是沒有那麼多

亂搞的人，一開始出來三五十人，都是要好好搞的人。

朱文：對，現在搞的人一般還是那個系統內的。

吳文光：或者是前一兩年他也不是系統內的，但進去之後，他會說別人是亂搞，他也就好好搞。

朱文：這跟教育有關係，如電影學院出來的會有一些負面的影響，可能和中文系出來的那種負面影響是一樣的，但這種影響對有些人來講可能不是問題，對有些人來說這問題就大了，這是因人而異的。

吳文光：你看我寫的東西有沒有中文系的痕跡？

朱文：你的比較少，你可以說是沒有什麼文學目標，在心態上可能要更開放一點兒。

吳文光：你沒看過我原來寫的東西？

朱文：沒看過。

吳文光：我現在寫東西是清除精神污染以後的寫作，而且還覺

得泥巴很多，在不斷地清洗。

朱文：你做紀錄片，在工作中改造自己，其實都是這個過程。就我自己感受而言，我的好多方面都是在寫作中改造的，是在切實的工作中改造過來的。

吳文光：但你寫作有沒有類似中文系的影響？雖然你沒讀中文系。

朱文：我沒有，可能影響少一點，但是再怎麼樣，這種影響無處不在吧，你說沒有影響也不可能，但我比較幸運，可能我讀過中文系也沒有關係。

吳文光：你敢肯定？

朱文：這個沒法肯定了，但是我猜我讀過中文系也沒關係。

吳文光：我想有關係。

朱文：中文系有這麼可怕嗎？

吳文光：它幾乎就是一個吸毒的過程，以後你要花時間和意志去戒了。

「地下電影」可能是一種製作方式，它應該有對這個現實批判的能力，但是它應該表現出更大的開放性

朱文：中國最早「地下電影」好像和政治分不開，作品當中的傾向好像都擺脫不掉這種痕跡，我想再下去的「地下電影」會更成熟一些。如果繼續沿用這個詞，「地下電影」可能是一種製作方式，它應該有批判現實的能力，應該表現出更大的開放性。

吳文光：我的理解可能和你不一樣，當初所謂「地下電影」或獨立製片，實際上是從原來的體制裡出來的，基本上是在體制內得不到拍片的機會、或者是機會很渺茫的時候，就不願乾等下去。這點跟他們的前輩是不一樣的，他們的前輩是乾等，熬，熬到頭髮花白了，做了很久的副導演之後終於熬到一個正導演。但他們就熬不住，更缺乏耐心，或者說更不安分一點。實際上他們的「不滿」或者說「反抗」並沒有很充分地反映在他們的作品

吳文光拍攝的紀錄片《江湖》現場

裡。我們可以再看一下這些作品，所謂異類的感覺僅僅是一種無奈的選擇，他不是主動一定要來幹這種事。

朱文：創作者心態會有些變化。

吳文光：有些人你再看他後面的片子，應該是成熟了，明白自己想做什麼了，但作品反而弱了，往下掉了。實際上他太明白自己要什麼，反而願意妥協。

朱文：有時對一個人而言，壓力也是好事情嘛，壓力可能會成

為創作的動力。

吳文光：如果能出現好電影這種前提，我想跟行業體制沒有什麼關係，它只是野生的一票人。

朱文：也不一定叫野生，反正人需要有創造性的一票人，而且他們熱愛電影。我想你強調「野生不野生」，是因為看了那麼多年「家養的」，看得比較失望。

吳文光：我覺得好多還是真正的「家花」，沒有真正野生的東西，無非是在外邊先長著，但很快還是希望被當作盆花放回到陽

台上。

朱文：我們說了半天，其實都是藝術家的一些基本素質。

吳文光：我知道有天賦的人可以在寫小說的和搞當代藝術的裡面很容易找到，那種思維方式、結構和敘事能力完全跟電影行業現在的這些人不能比。

朱文：這以後一定會慢慢多起來的。

吳文光：但二十年也是慢慢的，三年也是慢慢的。

朱文：二十年可能感覺長了一點兒，不會那麼久，中國這麼大。

吳文光：像法國的高達他們，當時在《電影手冊》上罵那些爛電影，罵了兩次以後覺得不過癮，算了，罵它幹嘛，我們自己去拍，就拍出來了，那票人就出來了。

朱文：需要這麼一群人。

吳文光：中國不要說一群人，就是一個人也沒出現。

朱文：會出現的。

吳文光：以前我們談過，你說你要拍電影，這當中最大的挑戰是它和小說完全是不一樣的工作，它的工作內容包括和人打交道，甚至和很煩的人打交道。

朱文：需要多方面的能力。和寫作相比需要更多的能力，寫作你一個人就把它完成了，電影需要很多人一起合作。

吳文光：你了解是一種世俗的能力還是……

朱文：我覺得都是一種能力。藝術應該能增進人的能力，包括與人相處。電影它是另一種藝術，我雖然有一些經驗，但我沒有獨立拍過電影，我想等我獨立拍過電影后才會有更切實的體驗。

吳文光：小說的能力哪些可以沿襲過來？

朱文：這個嘛！如果我做了就是延續過來了。

吳文光：小說你在寫下之後知道它是什麼形狀，但電影要等它變成影像放出來。

朱文：一定是不一樣的，我寫小說之前也不知道它是什麼樣的。這是一樣的，電影雖然過程更複雜，當你熟悉了，掌握了，有了經驗的感覺應該是相似的。

吳文光：小說可以隨時停下來，但電影不能停，我是講拍的過程。

朱文：其實這還是一樣的，不能算是一個很大的差別。

吳文光：我倒很想什麼時候我們一起做戲劇去，在劇場工作

朱文：我也有興趣。

吳文光：那種工作方式是兩到三個人一組，沒有明確劃分編劇、導演或助手，但他們共同來掌控這個戲劇。

朱文：這是一種戲劇方式。

吳文光：像阿姆斯特丹那個名叫「狗」的劇團，他們主要是五個人，每個人都有自己的專業，比如音樂、動作、台詞、影像。他們的作品不需要在專門的劇場裡演出，每個作品都在一個新的環境裡上演，比如車站、碼頭、

吳文光拍攝的紀錄片《1966，我的紅衛兵時代》

吳文光拍攝的紀錄片《流浪北京》

小島、廣場或者一個建築物裡。開始大家在一起討論如何利用這個空間，比如他們根據這個建築物的環境和它的地點和功能，開始把他們戲劇的想法放到裡邊去。這個團已經十多年了，阿姆斯特丹人每年能很期待他們。我

去年底在一個碼頭上看他們的演出，演出後的戲你會想跟導演聊或跟舞台設計聊聊，但在那兒，你跟五個人中的任何一位聊都可以。

朱文：感覺上這種氛圍和中國離得比較遠一點兒。

吳文光：戲劇是一個從排練到演出都不斷在生長的東西，所以兩到三個人在一起，比一個人的把握控制要強大。

朱文：戲劇、電影、文學這些藝術有一種自然的分野，一個東西用戲劇來表達可能是最好的，另一個東西用影像來表達是最有力的，還有的只能用語言來表達，是無可替代的，如果一個藝術家有很豐富的表達手段，而且有多方面的表達能力和天賦，就會更自由。那太幸福了。

吳文光：做劇場確實有它更自由舒暢的一面，一切完全是從排練場開始的，可以沒有劇本，開始訓練，做工作坊，由某一個點開始，展開很多即興的交流。

朱文：電影也可以用這種方式。

吳文光：現在你準備拍電影有沒有1998年做《斷裂》時的那種激動？

朱文：有點像，是因為事情有意思，興奮。

吳文光：亢奮？

朱文：不亢奮，亢奮我覺得是興奮過了頭，失去控制了，我覺得我能掌握這種收放，但是很興奮，很高興。我以前寫一篇故事，像在這個故事裡過日子，這是我信賴的一個方式，我寫作的那段時間就活在那個氛圍裡。現在做這個事就覺得戰線拉得特別長，像一個長篇。這個東西很吸引我。

吳文光：你還是體會到那種創造的快樂了？

朱文：是，這是我比較希望的一個狀態，但是和以前寫小說比，這個更開放，有好多感覺是寫小說沒有的。

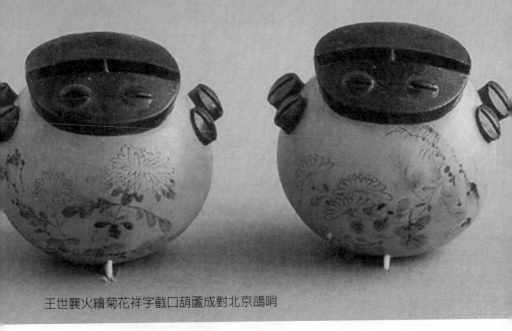

王世襄火繪菊花祥字截口葫蘆成對北京鴿哨

明式家具、鴿子、蛐蛐合奏曲

王世襄 VS. 黃苗子

王世襄

號暢安，1914年生於北京，祖籍福州。小學、中學在北京美國學校讀書，燕京大學文學學士、碩士。曾任中國營造學社助理研究員，清理戰時文物損失委員會平津區助理代表，為國家追回、保護珍貴文物兩三千件，並從日本運回善本書107箱。新中國成立後任故宮博物院成列部主任，中國音樂研究所研究員，第六、第七屆全國政協委員。現任國家文物鑑定委員會委員，中央文史館館員。

王世襄主要著作有：《中國畫論研究》、《中國古代音樂書目》、《髹飾錄解說》、《中國古代漆器》、《中國美術全集‧漆器卷》、《竹刻藝術》、《竹刻鑑賞》、《中國美術全集‧竹木牙角器卷》、《明式家具珍賞》、《明式家具研究》、《明式家具萃珍》、《蟋蟀譜集成》、《說葫蘆》、《北京鴿哨》、《明代鴿經清宮鴿譜》、《自選集》、《錦灰堆》等。

黃苗子

1913年生於廣東省中山市，小時在香港就讀，喜愛詩畫文藝，受家庭影響，8歲習書法，12歲從名師鄧爾雅先生學書。其後在上海從事美術漫畫活動，並任上海大眾出版社編輯。1938年抗日戰爭期間，在廣州和重慶工作之餘，從事抗日文藝活動。

黃苗子長期活動於文藝、美術、書法界，交遊甚廣。所作美術論文及散文詩詞，經常在國內外發表。美術論著有《美術欣賞》、《吳道子事輯》、《八大山人傳》及《年表》、《畫壇師友錄》、《藝林折枝》等；散文有《貨郎集》、《無夢庵流水帳》、《種瓜得豆》、《苗子說林》、《黃苗子散文》等；書法有《黃苗子書法選》、《當代書法精品集——黃苗子》、《草書木蘭詞》。

1950年代以後，黃苗子在人民美術出版社等單位工作多年，曾任中國人民政治協商會議全國委員、全國文聯委員、全國書法家協會常務委員、全國美術家協會委員等職務。

近年小住澳洲，並暢遊美國、法國、義大利、德國及非洲加納。

黃苗子的書畫，曾在北京、杭州、廣州、上海各地舉行展覽，並曾在日本東京、大阪、韓國漢城、臺北、香港、以及德國科隆等地展出。其作品曾被倫敦大英博物館、德國科隆東方美術博物館等公私藏家收藏。

黃苗子：我跟王世襄的交往，1958年到現在，有四十多年了。因為反右之後，我沒有地方住了，他就收容了我。

王世襄：而且在一個院裡住了好久。那時文化部下命令要解散「二流堂」，不可以住在一起，是黑窩嘛。

黃苗子：不光我，戴皓、盛家倫，很有名的音樂家，都不可以住在一起。

王世襄：其實都是很正常的文化人啊，這都成了笑話，我是一個不問政治的，可我也被劃成右派。苗子一來說沒地方住，我說，那好，我那兒還有兩間空房，你來吧。因為我們氣味相投嘛，寫寫東西什麼的，做做詩，挺好。後來，文物局的一個朋友說：你這個大傻瓜，人家躲都躲不開，你還往家裡請啊！將來你非遭殃不可。他出於好心，再三警告我，我說我也沒考慮這些事，我對政治很不敏感。後來好多人來我家玩，什麼傅抱石啊，

唐雲啊都來過，在我那大桌子上畫畫。還有陳少梅、惠孝同等。很多很多畫家，都到我們那兒來。

黃苗子：王世襄是美術世家，他舅舅金北樓金先生在民國初年很了不起的，湖社畫院的頭頭。王老太太金陶陶女士是畫金魚最有名的，王世襄最近替她出了一本金魚集子，很漂亮。王世襄的畢業論文不是明式家具，而是中國畫理論。

王世襄：畫論是我最早寫也是最難寫的東西。後來怕挨批，說是唯心主義，一直到現在未出版。

知識來源於：一個<無>是實物，一個是工匠的製作，第三個是文獻

黃苗子：因為王世襄是明式家具專家，全世界都有名了嘛，我就想起我是怎麼開始知道明式家具的。那時剛剛解放，1950年我

從南方到北京來，一直對各種各樣的美術都感興趣，但沒有一樣精。有一次我在一個書攤發現一本清華大學的學報，有一個抽印本，楊耀教授的一本關於明式家具的圖目，很簡單的，都是手繪的，畫得很準確，我大感興趣。當時琉璃廠等舊書店，都是送書的，知道你喜歡哪種書，他按時給你送來。有一個叫艾克的德國人出的《黃花梨木家具圖考》，我一看，哇，原來中國的家具有那麼多漂亮那麼好的東西，於是開始感興趣。但當時還不知道有王世襄先生，後來朋友盛家倫說跟他很熟，一介紹，我才知道他對明式家具有那麼深的研究。明式家具在1950年代根本就被當作「四舊」，從來沒有人想到中國家具是那麼有價值的，除了艾克這種世界上少數能注意到明式家具的人。王世襄常吭哧吭哧背著一個很沉的木凳子或是木桌子，背到照相館，老頭那時已經有四五十歲了。

王世襄：那時候我有輛自行車，經常買一張桌子、兩個椅子帶回來，很大的家具也可以用自行車帶回來，騎幾十里路。

黃苗子：那時候北京唯一賣舊家具的地方叫魯班館，賣硬木家具的，都是破破爛爛的。被人買了去，把明朝的家具鋸下來，做秤桿，做算盤子。把全世界認為了不起的藝術品中國文化都糟蹋掉了，我當時很感興趣，就常向

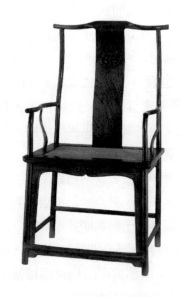

明代　黃花梨木四出頭官帽椅

他請教。到後來才知道他原來藏了那麼多好東西，我們住在一起，他那個房子雖然不算小，但那時的北屋堆滿了家具，人都變成附屬品，家具的附屬品，人要拐彎穿過家具才能走路。王世襄冬天還要生個火爐，又沒什麼暖氣，有時候地震的時候就住在明式家具的大櫃子裡頭，因為這個大櫃子房子壓下來壓不壞。等1980年代，王世襄的《明式家具珍賞》、《明式家具研究》才出版。一出版，好了，各種語文版本都出了。

王世襄：《明式家具珍賞》、《明式家具研究》出版後，各種語文版本風行全世界。中國家具的愛好者、研究者、收藏者、鑑賞者、仿製者、博物館工作者，人手一冊，至今暢銷不衰。我也被海外人士稱為明式家具之父，兩部專著是研究明式家具的「聖經」。兩部書中的幾百幅線圖都是我老伴袁荃猷畫的。

黃苗子：王夫人把它的內部結構畫出來，怎麼拚裝榫頭，不用釘子的，明式家具的特點之一是沒有釘子的。那榫頭是很科學的，尺寸稍微不對，就不行了。這榫頭都是王世襄的研究內容，向魯班館的老師傅請教，加上各方面的實踐，跟理論結合起來，出了這麼一本書。因為這本書出來，同時加上一個重要原因——改革開放，市場經濟，掀起了一個世界性的明式家具熱。

王世襄：所有的人都來仿製，現在我都不懂得鑑定家具了。

黃苗子：別的不說，我說過德國、英國、澳洲都擺著他的書，我住在澳洲布里斯本，一個臺灣人開的「東方家具中心」，裡頭全都是王世襄書裡的作品，照尺寸榫頭安裝，全世界都是這樣仿造的。家具就變成商品了，中國出口的大宗商品。

王世襄：明代的好家具倒完了，就倒民間家具，現在民間家具也倒完了。

黃苗子：一方面是新的仿造，

一方面是老家具外國人搶購，一下子就……

王世襄：我來補充一點，剛才他說到一個楊耀，一個德國人艾克。楊耀這個人很了不起，他出身很貧寒，他父親是打小鼓叫賣的，後來他自學成為一個總工程師。他的經過是怎樣的呢？他幫郵政局畫地圖，畫完地圖之後，剛好蓋協和醫院，公司就發現有這麼一個很小心很仔細的畫圖員，就把他請去畫協和的工程圖。從那時候就學會了工程製圖，所以這個人很了不起，完全是自學成才，一直到後來到蘭州成了總工程師。為什麼他會搞家具呢？就因為他幫艾克畫圖，這家具是從艾克那兒學來的，艾克對明式家具也有功勞。他比較早，他是輔仁大學的教授，我在求學時就認識了艾克。我對家具感興趣也跟艾克有關。楊耀雖然是自學成才，但他的英文底子、中文底子到哪個程度，他的成就也只能到哪個程度，所以他能寫

幾篇文章引起人注意已經是不錯的了。艾克有西洋的眼光，他好就好在大家都還不注意明式家具的時候，他能看到明式家具簡潔的美。不過他是個德國人，他在材料的運用，到民間去瞭解這方面，不可能做到像一個中國人一樣。所以我在他之後，身為一個中國人，我覺得一定要超過他，比他更好。我志願於此，到處搜集，查古書。我認為知識來源於：一個是實物，一個是工匠的製作，第三個是文獻。文獻有時候是不可靠的，有時候文獻會被實際調查所否定，所以要多方面結合才能瞭解真諦。這樣一來，我也沒有想到我的家具書能有這麼大的影響，也正是趕在這時候，大家發現一個新的可以收藏的東西，國外開始收藏，香港開始收藏。可以說，明式家具熱是由我炒起來了，炒出一個全世界明式家具熱。

黃苗子：另外一個是陳夢家。

王世襄：陳夢家研究青銅器、

王世襄自選集《錦灰堆》

甲骨文。他喜歡家具但沒有去寫書。我在《懷念夢家》一文中說，如果他研究家具就輪不到我，他一定會超過我，只是他沒有做就是了。現在我回頭看，出書是功是過還很難說。我的書一出，中國的好家具都被倒出國了。大量的仿製品、贗品、僞劣品也出來了，今後「明式家具」會比過去的還要多，都是新仿的，這也很不好。我研究明式家具、寫專著，也許是千古罪人！

黃苗子：我不認識艾克，不過認識陳夢家。後來我認識曾幼荷，我還不知道她是艾克夫人。她現在在美國。

王世襄：夏威夷。

黃苗子：她現在在畫畫，字她不大寫了。你對古代家具的名稱、術語，下了不少工夫。

王世襄：古代家具的名稱、術語，許多在書中根本找不到，而是流傳在工匠的口語中。我下工夫到工匠中去搜集、記錄，只有一小部分可以和書中相互印證。我爲名稱、術語一一作解釋，編寫成《名稱術語簡釋》，有一兩千條，收在《明式家具研究》。這個工作沒有白做，現在總算有了一個標準，國內、港臺、海外，凡是有關古典家具的圖書，絕大多數都用我使用的名稱。有的沒有用，自創一個，反而被人認爲不合格。

黃苗子：王世襄這一輩子便宜了家具製造商，所有的仿製者都發了財了，倒賣者也發了財了。你的書是怎樣譯成英文的？

王世襄：這還是我翻的，找個

美國人來，我口譯，她記下來，寫成了，再跟我核對一下，就這麼翻的。

黃苗子：那時候沒辦法啊！那時候，我在香港出那本《古美術雜記》，在國內根本就看不見，不敢在國內發行。然後在臺灣被盜版了，現在碰見一個臺灣搞美術的，會說，你那本書當時流行得很啊！大家講美術都拿來做參考啊！

王世襄：現在海外有關中國古家具的出版物，總要我寫個序或題辭等，推不掉。

黃苗子：還有家具店千方百計找王世襄寫招牌。

王世襄：我不敢寫，我跟他們說我現在不懂了。我又不能保證他們不做假。因為現在真假很難辨，你要知道他是否新的，你一定要深入，你賣老資格不行了，你賣老資格非出洋相不可，因為你一定要知彼知己。他們現在出幾千塊配一根木頭都上算，因為他做好了以後能賣好幾萬。他那根木頭可以找個工人慢慢磨，你要不知道他怎麼做假的，你就會上當。你非要知彼知己才行。而且有多少人在那兒做假。你是一個人，他們是一個強大的集團，所以你怎麼鬥得過他們？！

黃苗子：現在假畫技術高得不得了，他可以用電腦，可以用鐳射用各種手法，利用科技來仿古畫，外行人一點辦法也沒有。

保護動物不一定熊貓什麼的才是珍稀動物，常見動物的好品種也必須保護，以免天絕

王世襄：我覺得最大的危機是，許多年輕人沒有傳統文化的底子，不認好壞。我舉個例子，鴿子。中國的鴿子有幾百年的傳統，在明朝就有了專書，《鴿經》在全世界是最早的一部書，記錄了許多種、幾百年來精心培養的好品種，在世界上是最美麗的，可是我們的好鴿子要絕種了。為什麼要絕種了呢？因為養的人少

了，養的人少了跟人生活有關係，都搬到樓房去住了。沒有院子了，沒法養鴿子了。那麼多樓，鴿子也沒法飛了。好鴿子少了，人們就不知道了，不知道中國傳統鴿子什麼樣子了。我舉個例子吧，中央電視臺一台「東方時空」，看升旗，放鴿子，一個白鴿子飛過來，大長嘴，這鴿子是美國的食用鴿，最難看的。中央第一套節目用一個美國食用鴿，真是傷我的自尊心哪！很多歌星啊，唱完歌把手中的鴿子一放，這鴿子還是食用鴿，上海人民廣場的廣場鴿，都是鴿場來的食用鴿，他們眼睛裡沒有中國的傳統觀賞鴿。所以我說不一定熊貓才是珍稀動物，常見動物的好品種也必須保護，以免天絕。

黃苗子：中國人的印象是巴黎的廣場有很多鴿子，英國的什麼廣場有很多鴿子，我們也應該有鴿子，就這樣完了，鴿子什麼品種就不管了。

王世襄：他們的鴿子不好，都是野鴿子，很討厭，傳染病啊，拉尿啊，因為它們不是好好關起來養的，和家養鴿子不是一回事。鴿子有兩大類，一種是信鴿，中國現在養信鴿的人很多，因為住樓上也可以養，是全世界最多的，可是我們的觀賞鴿快沒了。我為了保護觀賞鴿，宏揚中國鴿文化，用了五年時間編寫《明代鴿經清代鴿譜》，已經出版。現在北京也聽不見鴿哨的聲音了。

黃苗子：鴿哨帶在腿上，還是帶在尾巴上？

王世襄：帶在尾巴上，一飛就有聲音。很多外國人寫回憶錄，都懷念北京的鴿哨，其實這也是北京一景。

黃苗子：鴿哨文化不簡單。

王世襄：製鴿哨有名家，有它的歷史。在西夏的時候，宋朝打了個大敗仗，就是西夏軍隊用鴿子打敗的。西元十世紀，宋軍在寧夏和西夏兵打仗，一個副總兵在路邊發現幾個漆盒子裡頭有聲

響，他也不敢動。等總兵來了，說打開看看。一打開看，鴿子飛起來了，是帶哨子的，西夏兵就把他們包圍了，結果那一仗是全軍覆滅，這是中國鴿哨在軍隊上使用的一個最早的記錄。南宋范成大有一首詩，說我每天生活都在聽外邊的聲音，等於報時。他說我先聽打更的，後來就聽和尚念經，接著就聽見鴿哨聲。而且《東京夢華錄》記載，有人作小生意是賣鴿哨，北京有人以做鴿哨維生，過去很普遍，這是北京民間的特種工藝。

黃苗子：將來還可以出口到國外。

王世襄：這只能少量生產，完全是手工生產。

黃苗子：歸根到底，現在的社會，連政治、文化，都可以變成商品。

王世襄：不過壞的是有的人不知道，以為有了食用鴿就滿足了，不知道中國有那麼好的鴿子，有那麼多的講究。中國鴿子嘴什麼樣，眼皮什麼樣，眼珠子什麼樣，顏色什麼樣，閃光什麼樣，都有講究。中國觀賞鴿是經過幾百年的精心培育才能如此美麗多姿。

本來文化藝術都是一種心靈的遊戲，好玩的；但一到商品社會就變了，變得唯利是圖，什麼都打算盤，把好玩的東西擺在一邊，不好玩了

黃苗子：現在賣假畫騙人的多了，所謂的收藏家也多了。

王世襄：現在買文物，一來就講升值。我想只有古玩店老闆才會如此。真正的收藏家買文物目的在欣賞、研究。他熱愛文物，根本不會想到出售賺錢。一有此想，已經很庸俗，不是一個真正的收藏家了。

黃苗子：這可能也是社會風氣的問題，同時也是文化水準的問題，現在想發財的人，就想利用這個來增加財富，因為聽說字畫

黃苗子書法

擺若干年就可以增值，這一來，書畫就變成了商品。

王世襄：這麼一來，真正的藝術也就沒有人認識了，他不是喜歡，他不是對藝術有理解，不是真正認識到藝術的價值，而是只要覺得值錢他就來買，藝術品變成商品了。

黃苗子：所以現在回想一下1950年代，齊白石、黃賓虹、張大千、徐悲鴻這一大批畫家確實踏實認真地在搞他的藝術，而且的確有他的價值。現在這一類畫家少了一點。

王世襄：雖然作品有好有壞，但最起碼態度認真。

黃苗子：是藝術家的態度，不是藝術家使壞的態度。現在不是，一畫畫就想到這幅畫我要賣，一寫字就想到我要多少錢。名片都是什麼超級大師啊，書畫會會長啊，至少來幾個這種頭銜。

王世襄：靠頭銜賣錢，而且一有了頭銜就有人買，也是一種愚昧無知的現象。

黃苗子：他是會長，大師，什麼國家一級美術家嘛。恐怕這個時期這種風氣是沒有辦法改變了。大家都一窩蜂，所以有些真正的畫家在發牢騷，發牢騷沒用。現在家具還保留著你那個明式家具珍賞的外形，慢慢呢，就會變花樣了，它既然是商品嘛，當然要投消費者之所好。畫也是一樣。書法也是，都看不懂，當

然我也不是說新的畫、新的書法一律都是這樣的。但是有很多人取巧，就變成這樣了。我自己也搞新書法，但我總覺得應該從傳統藝術中去找一些用得著的規律，這也是很難說。反正優秀的畫家比較難產生。收藏讓現在整個市場都亂了，有些人怪拍賣行。事實上，拍賣行也有他的難處，來拍賣的莫名其妙，人家拍賣行也就糊裡糊塗地給你亂出價了，哪裡都有假的，所以拍賣行自己毀了自己的招牌，現在真正的行家都不到拍賣行去了。

王世襄：他也是撈一把就算了，以前的都還要他那塊牌子的，現在根本不考慮牌子，賺錢就行。

黃苗子：這就是商品經濟。

王世襄：咱們再說一個東西，從前我玩過的，上海現在很流行鬥蛐蛐，壞到什麼程度你不能想像啊！什麼給蛐蛐吃激素啊，拿電燈烤，其實都是為打勝一次，贏錢。然後那蛐蛐就死了，毫不

愛惜。從前真是愛蛐蛐啊，我寫過一段，就是批評上海的那種壞風氣啊。從前有個陶七爺，還有一位趙先生，他們一個人得個黃的，一個得個白的，都是打遍天下無敵手的蛐蛐，有人就想借到上海去鬥，兩人都沒借，就怕這雙雄相遇必有一傷，為保護蛐蛐，兩人都不借，就要把這蛐蛐養到老，每天就看這蛐蛐，一直到送終，就是這麼愛蛐蛐。現在啊，打完了，這蛐蛐就死了，他

黃苗子書法

毫不可惜，就是爲了錢，從這引出許多的不規矩，打架什麼的。本來玩蛐蛐也是個很高尙的、有情趣的事情，現在弄成了烏煙瘴氣，這也是市場經濟害的。以前有種感情，覺得應該拿人道主義來對待動物，現在是唯利是圖。

黃苗子：我們剛才談到，爲什麼會有這個現象，這可能是個不全面的看法，就是現在科技飛躍地發展，把人文、倫理，全都拖在後面拖垮了，你沒辦法。以後克隆人，誰是爸爸、誰是媽媽都認不出了，那你怎麼辦呢？整個社會都要變，現在電腦啊，通訊，傳媒這麼快，眞的假的滿天飛，就把整個人的生活都……

王世襄：我們還想到一個題目，也許文章寫出來，有人會認爲我這是危言聳聽，杞人憂天，其實是很嚴重的一個問題，就是中國烹飪。中國的豬肉現在不好吃了，吃了跟橡皮一樣，雞不好吃了，都是拿激素來催，幾個月就長到多少多少磅。菜也沒有味道了，從前我是最喜歡講究這吃的，現在我也沒興趣了，巧婦難爲無米之炊啊！將來好的原料沒有了，什麼好菜都做不出來了，還談什麼烹飪啊。

黃苗子：中國現在還好，但將來可能跟其他國家走了，我在澳洲十幾年，從來沒有吃過像樣的豬肉、牛肉、雞，都是一種飼料餵出來的，所以沒有味道，我問過一些人爲什麼都是一種飼料呢？他說早晨麵包都送到超市去賣，賣剩下的，晚上收，收了餵豬，餵牛，餵雞。

王世襄：餵人也是這一種飼料。

黃苗子：人同樣吃麵包。

王世襄：恐怕這不好，如果每天都吃激素。

黃苗子：還有菜，在國內的白菜有白菜的味道，在國外，好多種菜都是一樣的味道。中國爲什麼還好呢？雞還可以在地下吃蟲子，吃雜糧啊，青草啊，在國外不是。

王世襄：從前許多好的菜，現在只能是回憶了。比如香糟菜，糟鴨條，糟溜魚片，現在都沒有了。過去的糟買不到了。現在北京那麼多山東館什麼八大樓，沒有一個館做糟菜做得好。從前想起來，一個辣子肉丁都好吃得不得了，現在沒有了，不能怪他，我也做不出來了，我現在才悟到這是原料問題。現在我不買肉我也不吃肉。

黃苗子：現在的菜只是講究好看。

王世襄：精雕細琢，形式主義。

黃苗子：商品啊，商品沒有包裝不行啊！

王世襄：這是危機啊。我也想我們八九十歲，快到頭了，這世界也沒有多大意思了，有些東西莫名其妙了。其實我們一直也不是有什麼傷感，我們身體也挺好，挺快活，就是好些東西都變了，變得不好了。

黃苗子：本來文化藝術都是一種心靈的遊戲，好玩的，但一到商品社會就變了，變得唯利是圖，什麼都打算盤，把好玩的東西擺在一邊，不好玩了。也許以後好玩也可能，目前這個階段真的不太好玩。

七十九件明式家具的歸宿
——上海博物館

王世襄：我收了四十年的家具，我是為寫書收的家具，後來編了這書。我回國了這麼多年，沒有住過公家一間房，修房也沒用過國家的錢，因為我家有一所四合院。但後來東西廂房都莫名其妙地就沒有了，只剩下北房。

黃苗子：這一溜北房也等於沒有了，因為這個院子你住不下去了。

王世襄：確是如此。私房改造時，我父親出租十一間房間，不符合十五間才需改造的標準。房管所、居委會為了湊到十五間，非要我出租東西廂房不可。我被

迫從命，於是東西廂房連已出租的十一間都化私為公了。文革中，苗子夫婦失去自由，房管所將他們的兒子轟走，擠出兩間房，租給打鐵工人，成天打鐵，使我無法休息。這家還愛揀破爛，堆滿院子，髒亂不堪，中外人士來我家看家具，實在丟人。我向文物局反映，文物局不管。這時我已是全國政協委員，但遇到問題，沒有人管。我收藏的七十九件明式家具都放在北房一溜中，但北房隨時都有失火的危險。因為後院是大雜院，有五家的小廚房都貼在我北房的後牆上。任何一家起火，北房和家具立即化為灰燼。文物局承認我的家具是國寶，但向他們反映這個情況，他們又管不了，送來幾瓶滅火器了事。看來我的家具也不能再收藏了。我不願家具分散，我希望它歸國家博物館所有，能永久保存。但我又捐贈不起，因為我需要住房，可以安居。後來遇到香港的莊先生，他想買我的家具送上海博物館來紀念他的前輩。我說只要你全部歸公，自己一件也不留，那麼我印在書中的七十九件全部奉送，報酬不計，給多少是多少。只要夠我買房子就行了。就這樣，我的全部家具都收藏到了上海博物館。後來，好多親友都說我虧大了。我不以為然。我認為這是為我的家具劃了一個圓滿句號。所得雖低於所值，我卻心情舒暢，老伴也十分高興。因為我們把用了畢生精力搜集到的心愛之物，安置到一個國家博物館，供大家欣賞研究。同時還彌補了長期以來，只有外國博物館裡有「中國古代家具陳列室」，而我國博物館卻沒有的遺憾。

全球化是藝術最大的媚俗

于堅 VS. 陳恆

于堅
1954年生。詩人。著有《人間筆記》、《棕皮手記》、《于堅的詩》。

陳恆自述
1962年生。從小生活於一個有著濃厚傳統生活方式和氣息的大家庭的環境中，做人處事要溫良恭儉讓，各人自掃門前雪。吟唐詩，寫大字，冬天賞梅，夏天聽雨，遊滇池，這就是我的童年。大約十五歲時正式師從中國著名畫家姚鍾華學習素描和油畫。

現代藝術難道僅僅是為那些讀多了西方現代藝術理論的人存在？或者說藝術僅僅是一種革命，一種反抗意識形態的手段？或者藝術還是另外一種東西，一種母親孩子們也可以進入的東西？

于堅：你在北京，我在昆明。但我們離當代藝術的圈子都很遠。

陳恆：我在北京，只是因為妻子在這個城市工作，跟搞藝術沒有什麼關係。

于堅：昆明對我也一樣，只是住在那裡。對於那個城市，我永遠是一個庸人。「二流歲月的忠實臣子」。現在的風氣是，只有到了北京，才能與當代藝術發生關係。昆明許多人都是抱著這種想法跑到北京去的。也真的成了藝術家。今天在外省搞藝術是很難成功的，藝術的標準已經不是藝術，而是成功與否。成功與否成了當代藝術的標準。與藝術家

的經驗、創造力、心靈世界已經完全沒有關係。這個成功，不是在觀眾的成功，中國當代藝術基本沒有觀眾，它的成功只是在西方，在雙年展的主持人那裡。就像諾貝爾文學獎，其實只是在一兩個漢學家那裡成功。只要能夠成功，可以做完全違背自己感受的事。

陳恆：你說到觀眾，今天的藝術需要在觀眾中成功，但觀眾是些什麼人？投好萊塢票最多的人叫觀眾？投港台武打、言情的人叫觀眾？搞現代藝術的人，他們有圈子，圈子觀眾，有點像黑社會，好像有自己一套規則和方式，老實說，我不明白觀眾是誰。前面的不說，後者我認為有個知識化的西方做背景，也可能不是一個真實的西方，而是浮在表面上順風漂過來的西方。我在家裡，要同家人交流，父母、妻兒、叔侄……交流的主體是我，但物件不同，就說明任何一個搞藝術的人，在他的心目中其實都

有潛在的觀眾群，關鍵是他希望對誰說話，捉摸著別人想聽見什麼話而已。不然怎麼會有：觀眾是上帝，或觀眾是兄弟的說法。不要不好意思，對絕大多數搞藝術的人來說，觀眾就是鈔票。1992年方力均他們參加威尼斯雙年展後，因為走紅，一時間，中國大江南北一下子跑出來多少畫大頭人的人，他們就是通過方力均看到了觀眾群。構思作品時，同時也就構思了觀眾了。

于堅：我想到兩三年前你在昆明和另外一個藝術家辦的畫展，當時給我印象最深刻的一點是，你在當天邀請的人裡有你母親、愛人、孩子、親戚……你在昆明也算所謂的前衛藝術家，算是被視為這種人吧。在所有的前衛藝術畫展裡面，我們習慣這種藝術跟母親、愛人、親戚完全沒有一點關係，這些人根本不可能出現在這種場合。但陳恆那一次所展覽的作品，他母親出現在畫展上是很和諧的。那天晚上我就想

「藝術到底是為了什麼」這個問題，現代藝術難道僅僅是為那些讀多了西方現代藝術理論的人存在？或者說藝術僅僅是一種革命，一種反抗意識形態的手段？或者藝術還是另外一種東西，一種母親孩子們也可以進入的東西？我覺得藝術在我們這一代人裡面越來越模糊。我不知道陳恆你這種很自然的狀態，是怎麼想的？

陳恆：一開始我並不是特別有意識的。1980年代、1990年代初我們都生活在過去強大的革命衝擊中，意識形態的影響無處不在，從靈魂深處到吃喝拉撒，我們要反抗的東西太多，各方面都要對抗。現代藝術的潮流又使各種各樣的人團結起來，而現代藝術中提倡一些又冷又硬，又吼又叫，又刺激，堅不可摧的形象和審美方式成為了中意的武器，反抗的武器。這種對抗也使我們自己失去了常態，也表現出一些反人性的東西，可惜這種武器同它

所反抗的意識形態是同樣的東西，只不過一個是右派，一個是左派，一個是執政黨，一個是反對黨，都混在意識形態中。而隨著時間的推移，這種暫時性的東西就淡化了，反而需要反抗這種冷硬藝術，所以我想畫點日常人生，貼近人情溫暖的東西。柔軟也是我人性中的一部分。我是後來才意識到的，是透過知識而獲得的，當時要解放這種天性中的柔軟，是無法透過直覺的。

于堅：我們並不是反對知識，而是知識只是一個工具。它不是根本的東西，它不是本質性的東西。知識就是力量，通過知識獲得解放，它只是工具不是目的。

陳恆：是的，知識是一種清楚的東西，而藝術是一次又一次回到生命的自知自在中，是一種混沌的狀態，在子宮的黑暗裡摸索，是一種不能肢解的整體感悟。它應該把人們帶到未知的陌生人性世界中。雖然最終你的藝術也要成為知識，但那同創作無關。

于堅：知識只是一種解放工具，藝術創造並不是要符合知識，也不是要表達知識，恰恰是透過知識，回到知識所不能達到的東西。

陳恆：今天你如果想去書店買一本關於中東的、阿拉伯的、波斯的……書冊，可能嗎？沒有，難道人家沒有歷史，沒有現代，一眼望去，除了西方一言堂還是西方。

于堅：所以現代藝術真正成了西方知識的一種奴隸。藝術知識的選擇是非常功利的，如果講知識，那麼中國古代繪畫的傳統世界是一種知識，西方世界一種知識，那麼法國是一種知識，荷蘭是一種知識，土耳其是一種知識，立陶宛、越南也是一種知識，你咋個（昆明話，「怎麼」的意思）只選英國的知識，法國、德國的知識，其他知識你就不要呢，中國傳統的知識你就不要呢？談半天，你們那種知識就

是力量，就是選擇了那種力量，使你成功的力量，而不是使你進入藝術的那種力量。

陳恆：希望被殖民的知識，今天，我們曾經是一種文化主體的民族，現在已經失去了自己的價值方向，歡欣鼓舞地融入世界，融入世界潮流，已經成了沒有歷史感的民族了。

于堅：所以他們講的那種全球化，知識共用實際上是一句假話，知識共用並不是所有的知識在一個平等地位上來共用。而是強權的知識，那個可以賣錢的知識。

陳恆：被殖民的知識。

于堅：那些沒有立即價值作用的知識，你根本不認得，不感興趣。譬如說，中國今天這種先鋒藝術家，他們的知識共用，只是在威尼斯雙年展去辦個畫展，他才認為是光榮的，你讓他在越南辦個畫展，寮國辦個畫展，柬埔寨辦個畫展，他可能認為倒楣得很，他不會覺得光榮。譬如說在

《紐約時報》和在《人民日報》登你的畫有什麼區別？我覺得都是主流文化，都是大眾傳媒的東西。為什麼在《紐約時報》上登你的東西，你就相當光榮，坐在酒吧裡到處講。如果你是一個前衛的先鋒的藝術家，就應該反對那種東西嘛。這種東西說到底就是對知識的功利主義的態度。

陳恆：明擺著的厚顏無恥，不過十年看不清他們的本相，二十年總得現原形了吧！今天的一些中國人，從我熟悉的文化人到大街上賣菜的人，除了唯利是圖，是什麼也沒有了，貪婪、無恥，而且危險，那些誠實和良知的精神底線都蕩然無存。我對未來很絕望。

一種藝術家是從生命的主體，他自身對存在的體驗和精神的衝動中，作畫和寫作的

于堅：我比較理解你剛才那種想法，因為我也有類似的經驗，

我在接受西方現代文學、現代藝術的時候，我也是把它當做一個物件來接受，我對人生的感受是另一回事。我不會爲了寫作，就要強迫進入那種我在卡夫卡或者是普魯斯特作品裡的那種狀態來寫作，我的寫作還是從我的人生經驗出發。那麼，現代藝術，現代文學對我來說，只提供我一種方法，就是說，我只是看看那些作家是如何看待世界的，而我不認爲那種東西就是世界本身，我畢竟生活在我自己的世界裡，我沒生活在藝術史、繪畫或文學作品的那個世界裡面。但是中國的當代藝術就有你說的那種情況，很多藝術家的創作完全進入了那種所謂的藝術史裡面，從那裡來出發，我覺得這種東西跟我們，跟我所理解的藝術是不一樣的。

陳恆：前些年，我常參加一些畫展之後的座談會，無論搞藝術的還是搞評論的，都要把自己的生活、創作納入現代藝術史的天然邏輯中，把自己打扮成藝術史

發展中的關鍵一環，承上啓下，不可或缺，都具有歷史性的價值。從我接觸藝術就有藝術是自由的信念，即使藝術史也是在你藝術之外的東西，在你的生存感之外的東西，生存感被決定是狹窄的認識。所以我會覺得任何投其所好、趕潮流、探風向的行爲都是卑鄙的，是小人、告密者，是叛徒。但現實中，事實往往又教訓我，這種人最容易走紅，最容易成功，最易春風得意，我們的社會養得都是這種人。所以藝術史也是在你的生存之外的一種東西，就像我在學校教漢唐藝術一樣，其實它對我來說跟西方今天的現代藝術都是一樣的，一樣在哪裡呢？就是它都是一個物件，因爲那些東西離我們已經遠了。在這一點上，它們是平等的，所以，我對傳統和對西方的某種態度，在這一點上是相似的。

于堅：這裡面就涉及到中國當代藝術，它把物件性的東西當作

一種本體的、存在的東西來看。所以呢，他就要選擇一個入口，能從哪裡獲取利益就從哪裡進入。那麼很多當代藝術家就選擇能直接獲得利益、成功的入口進入現代藝術。比如我認識的一些藝術家，可以對倫勃朗、范寬這些人一無所知，他就直接從威尼斯雙年展進入，他一方面可以對大部分藝術史一無所知，一方面又直接利用那些可以立即兌換爲成功的部分，透過直接的複製成爲一個藝術家，我認爲這種進入方式和我所理解的那種藝術根本不同。

陳恆：一種藝術家他是從生命的主體，他自身對存在的體驗和精神的衝動中來作畫和寫作的，一切聽憑內心的引導。另外還有是我們所說的聰明人，幾年的打滾下來，他就具有了把握風向，迎合展覽要求的本領，作畫的動機是完全不一樣的。

于堅：完全脫離了人對人生活世界經驗存在的那種感受，比如說，中國當代藝術裡有很多作品，你如果從意識形態的角度看，它可能確實表達了對生存狀況的憤怒，但是他所表述的東西跟藝術家的生存經驗之間有多少關係，我看不出來。中國當代藝術有很多作品表達的那種反抗，實際是一種人人都知道的東西。

陳恆：擺出一副持不同意見，揭露社會陰暗面，環境保護的擁護者的形象，做的事卻遠不如一篇社論有用的事。

于堅：非常膚淺，就是某種「文革」以來的政治對人們生命的窒息之類，就像街上一個賣冰棒的老太太，只要上過中學，經過文化大革命的人都曉得，「文革」是一次災難。但它傳達的只是一種非常膚淺的東西，它沒有藝術家自己的人生經驗在裡面，所以現代藝術才會出現很概念化、臉譜化的畫面。比如說，有一段時間，中國當代藝術畫的都是奇形怪狀的人頭，你畫一個歪著嘴大笑如白癡，我就畫個人呆

瞇著眼，正在受審訊的臉。我覺得這種東西表面上它是一種意識形態的反抗，但它的方法及意識形態和塑造那些正面高大英雄形象是一樣的。就是說他們都是從同一種意識形態出發，只不過一個是否定的，一個是肯定的，它們的區別都是用一種漫畫的方法抽象或昇華一種概念，把一種概念形象化，其中並沒有藝術家自己對人生的誠實感受。

陳恆：有意思的是，反意識形態，反政治化的文化，用的卻是政治化的方式來反對，好像敵對雙方，一方指責另一方用暴力殺戮，而他又用相同殺戮來消滅另一方，以暴制暴。但這對建立真正藝術沒有多大幫助。有些七十年代出生的人，他們的人生經驗也在這些政治化的觀念上，我懷疑他們是不是也臆造了人生經驗，或者……

于堅：也不是說他沒有人生經驗，我是說這只是路人皆知的經驗。

人沒有了永恆感，人會去創造那些偉大的東西嗎？沒有了珍惜，沒有了記憶，沒有了投入，沒有了勇氣，沒有激情，那是什麼生活？

陳恆：你發現了沒有，我們周圍搞藝術的人，大家都把自己的藝術當做一個醒目品牌，向商標的方向上搞。比如說，藝術就是創造個樣式，甚至只是個圖式、符號。對我們這一代人來講，這是普遍的意識，是主流意識，成了作畫的最終意圖。在畫面上創造一個樣式、一個符號，當這種符號被某個社會階層接受，他就大功告成了，剩下來的工作就是繼續複製這個符號。

于堅：而且這種符號都是非常膚淺的，A＋B＝C，它暗示的只是意識形態的某一方面，而且，這一個意識形態恰恰符合西方人想像的中國世界，它就能進入國際市場，如果這個符號西方人不能接受，它就沒有市場。比

如說，我認識一個畫家，他以前都是畫工廠裡面非常樸素的日常生活，把一個工廠畫得非常世俗化，工人洗衣服呀什麼的，很樸素的畫面，這也是一種符號，但這種符號一直不被接受。後來這個畫家就畫了一些開會的場面，把會議室的人畫得很漫畫式，很可笑、很荒謬，馬上就在國際上找到市場，這個畫家就成功了。這個畫家以一種主流意識來表現普遍經驗，到以一種非主流姿態來表現普遍的經驗，但作為畫家根本的東西並沒有改變。

陳恆：引伸出來，中國當代這些所謂時髦畫家，實際上就是找一種形式，延用那個膚淺的形式照著做就成了。其實連形式都不是，只是符號。就像Nike鞋的那個勾勾，找到那個勾勾，就是成功。

于堅：中國當代藝術這種符號化的東西，最後導致的結果就是近親繁殖。我們看現在所謂的前衛藝術，好多畫家的畫面其實都很雷同，因為那段時間就是流行人頭，那種人頭就是把中國人的普遍形象作了妖魔化的理解。但說到底，這些畫家有沒自己的母親，自己的兒子，自己的情人，沒有自己生活世界中真實的人物形象，就是在「文革」中，也不是所有的人每時每刻都是在喊口號的樣子吧？要不然後來這些人是怎麼生下來的，「文革」時代人們也在做愛啊，也要「嫣然一笑」的啊。

陳恆：在這點上，我所理解的藝術是生命的體驗，給予你的那種感動、感受，體驗這種衝動，把握這種衝動，你就能在內心中見到一個世界。而這個內在世界在和外界的形象世界接觸中隨時會帶來創作的動力，這是一種生活的激情，看到山、田野、一個人、一棵樹，都能產生我對生命及存在的感受，透過這些形象讓我對世界有所感悟，我才能作畫，我對藝術是這樣看的。以歷史的眼光看，我認為這也是對藝

術的常識性的認識。

于堅：就是創造應該是來自生命衝動的東西，而不是爲了進入市場、美術史、文學史，它們創作的出發點就不一樣。如果藝術的出發點是來自生命的衝動，來自人生的感動，那麼藝術史就不存在傳統和現代，對你來說，石濤的東西或者馬諦斯、塞尙的東西對你來講有什麼區別呢？他們都是傳統，我接受它就是一個平等的態度在接受。但如果你的創造只是爲了尋找藝術市場或藝術上可以投機的時刻，找個時機鑽過去，然後在裡面發生一種期貨的作用，那就是另外一回事。

陳恆：還有一個我覺得當代藝術非常墮落的地方，是什麼呢？它是觀念的圖解化，這是現代藝術非常墮落的一點，在中國尤其普遍。藝術慢慢遠離了感知、感悟有靈性的形象世界，交流變成了讀懂枯燥、平淡、齷齪的符號化。藝術要讓你回到大地，這個大地的回應就是生命人生、存在

的這些東西，重新在裡面獲得生命的體驗，生命才會去追求它的意義，這是藝術應該做的事情。在語言方面，當代藝術有種傾向是走到了反生命的立場去了，打著紅旗反紅旗。

于堅：這個是文學和藝術最基本的東西，我現在有個看法，就是重新強調文學是爲人生的。實際上那種圖式化的藝術，它跟現代化隱含的目標是相近的，就是說，現代化在某種意義上並不管人生如何，它只是一部機器的進步，工具的進步，它並不管這個進步的終極是否有益於人生。現代藝術在某種意義上是呼應這種世界觀。比如說，中國今天的這種當代藝術包括影響著他們這整個世界的現代藝術，在我看來，藝術已經變成一個簡單的劃界問題，藝術家本身的創造根本不重要了。現代藝術的口號就是「怎麼都行」，或者「人人都是藝術家」。就是說你拿一個畫框，把廁所牆上的一塊框起來就是一個

作品。藝術變成這種非常簡單，非常普遍的東西。作為二十世紀解放人的想像力，被經典藝術所窒息的想像力，現代藝術有過積極作用，但是當藝術變成以不斷地創新為目的，實際上它不是和藝術有關係，而是跟革命有關係。西方有一個普普藝術的理論家就說「文化大革命」實際上是最典型的普普藝術，那個時代人人都是藝術家、革命者。當然我們也承認這也是世界歷史發展的一個方向，也可以進行生活和創造。但是藝術並不完全是這種東西，現代藝術成了只要這個人有勇氣和有膽量，他就可以做。比如說行為藝術，有的人跳火坑，或從什麼高的地方跳下去。我覺得在現場看的人固然會非常感動，但是那種感動跟你看到齊白石的繪畫的感動是不一樣的。我覺得這種感動只是黃繼光去堵住槍眼的那種感動。這種行為，只要換一個有勇氣的人，沒有任何想像力，沒有任何知識，他也可

以做這件事情。但是齊白石或者是塞尚，是根本無法取代的。那裡面包含的時間是完全不一樣的。有些中國的行為藝術家（我看一些資料講的）在前一小時他都還沒想到要做行為藝術，還畫著油畫，在一小時以內，忽發奇想，喊來幾個記者，幾個觀眾，他就搞起行為藝術來了。所以，行為藝術是脫離了媒介、傳媒就根本不存在的一種東西。它根本不需要任何觀眾，只要幾個記者在旁，把這件事情傳播出去，這個行為藝術就成功了。

陳恆：你說的就是杜象對中國人的影響，他把小便池搬到了博物館去，在藝術和非藝術之間取消了那條界線，藝術徹底解放了，邊和範圍都消失了。沒有範圍，藝術是什麼？今天這個問題，和幾十年前的認識已經相去甚遠了。感受世界、表現世界的界線是沒有了，可藝術依然還是以傳統的方式發生作用，在精神裡那條線依然還在。他破除的只

是認識藝術的那根線，而不是藝術感受的那根線。

于堅：杜象的這個行為本身在他那個時代具有積極的作用，就是說，他打破了這時代的人對古典藝術的迷信，因為藝術家在那種古典藝術的輝煌面前簡直透不過氣來。那麼，藝術只是在聖殿裡面才有的東西，杜象讓大家看到現代工業文明所創造的這些東西，只要用個畫框，把它放到展覽館裡面，它同樣可以讓人聯想到藝術。古典藝術透過畫布和顏料肯定大地、田園、森林、人類的傳統生活世界。但是現代藝術要肯定的就是使用的藝術材料，像杜象的東西要肯定的是塑膠、玻璃、工具、機器⋯⋯他不是有一個作品叫什麼大玻璃幾號，肯定的是這些東西，那麼這些東西裡面，我覺得它也包含了一種意義，也呼應了中國古代的美學，叫做什麼「天地有大美而不言」，只是說它的這個「天地大美」不是自然的那個天地大美，

而是人類工業文明創造的這個「天地有大美」。我最近看到一篇文章說，班雅明對工業文明時代的複製也無可奈何，他以傳統藝術就是以物的靈光經驗為前提，原作不能取代；而機械複製技術卻全無這種靈光。複製破壞了藝術品「獨一無二的」的影響力，導致了傳統的顛覆⋯⋯班雅明對這種顛覆似乎是肯定的，但凡顛覆就是好的麼？有些東西是不能顛覆的，「靈光」乃是世界賴以存在並值得「我們到世界中去」的基本東西，它不能「過時」或者以過時的藉口顛覆掉，靈光逝去的時代也是死亡的時代。班雅明沒有想到，「迎向靈光消逝的時代」，只令我們離死亡更近。人類今天確實進步了許多，但從生命的質量上來看，不是越來越下降，也就是離死亡越來越近嗎？水都不能隨便喝了。把這個工業文明所創造的一切視為藝術，那麼這種東西有它一定的積極意義，但是我覺得在那個時

代，杜象他不可能看到工業文明給世界帶來的災難性的後果。他的肯定與古典藝術的肯定不同，古典藝術的肯定是基於歷史和經驗，杜象的肯定則是基於對未來的迷信和錯覺，他的肯定沒有對他肯定的材料的批判和懷疑。而今天我們已經看到，現代藝術對玻璃、塑膠、電視機這些物質的盲目肯定，導致古典藝術所肯定的那個基本世界、大地的死亡和災難。難道不是嗎？今天有哪一個藝術家還會認為像巴比松畫派、像巴爾蒂斯那樣畫會成功，不是已經過時了麼？認為古典藝術過時，其實暗含的意思是基本的東西過時，大地過時。我覺得二十世紀，現代藝術是二十世紀藝術的解放，但是現代藝術也同時發生了革命，我們不要忘記，它是從未來主義開始的，歡呼未來，並不是從對工業文明的懷疑出發。最後這種革命導致的結果，大家都看到了。戰爭、原子彈、災難，自然的毀滅、污染，

杜象那些人看不到這種結果，他只是假設未來必然更好。

陳恆：工業文明給藝術、給人的精神帶來的影響是太多了，單說那個可怕的概念「過時」就能令人痛不欲生。我們周圍的一切都被消費，被一次性所包圍，一切都在過時的時限中，它與以生命的本能來追求永恆是背離的，是對這種本能精神的摧殘，人沒有了永恆，人會去創造那些偉大的東西嗎？沒有了珍惜，沒有了記憶，沒有了投入，沒有了勇氣，沒有激情，那是什麼生活？埃及一個工匠，可以用一生的時間，樹起一座方尖碑，而內心蕩漾著充實和滿足，一座方尖碑流傳下來五千多年，至今依然激蕩著人去敬仰去探索，它就像山川、大河，像歷史一樣在人們心中，「過時」這種概念，從來不曾在建造它的人的頭腦中漂過，如果我們的前輩頭腦中有過時的念頭，我們能見到什麼？金字塔？故宮？一無所有。我們會感

受到生命的偉大嗎？生命的價值嗎？工業文明表面上在物質上充分滿足了人的物質需要，實際上對人的精神是種踐踏，把生命視為吃得肥肥胖胖粉紅色的動物，是作踐了生命，是生命質量的貶值。物質發達，精神萎縮。原來我一直認為現代藝術五花八門，花樣繁多，在精神上卻貧弱得很，這不就是生命貶值，只剩下點智力活動、小玩藝兒的結果嗎？想想我們這個時代，又能留給後人什麼？

中國所謂前衛藝術在我看來實際上是最媚俗不過的東西

于堅：德國的那個克里斯多夫，他用布包裹國會大廈，在觀念和感覺上非常強硬，他透過布這種柔軟的材料，象徵性地把這種東西變成一種柔軟的東西，解構了它的堅硬。但是，我覺得他使用這個材料本身也意味著他肯定這些會造成災難後果的「人為」

材料，當然他是無可奈何的。到了今天，比如說威尼斯雙年展上，我們看見現代藝術的材料基本上都是玻璃啊、塑膠這類東西。當然，也會做出一些非常有價值的作品，我不否認，但是這些材料本身的使用，就意味著對大地、對傳統、對古典的那個世界的一種否定。我最近看到你和馬雲的畫，我覺得這些畫非常溫暖。就是當整個中國的現代藝術都往那種尖叫的、喧囂的、醜陋的、反抗的那個方面發展時，你們兩個畫了一些在有些評論者看來很墮落的、那種日常生活的一些場景，很溫暖的東西。這種東西今天看來好像非常不合時宜，但是我個人認為，這種東西恰恰是最前衛的東西。為什麼？我認為杜象發展到今天，一百年以後你不能再說什麼他這種傳統是一種前衛藝術。其實它已經成為一種巨大的傳統，令所有藝術家窒息的一種傳統，他們所要反對的那個古典藝術傳統，實際上在當

代藝術裡已是奄奄一息，像大地一樣可憐巴巴的。現代藝術其實已經是那種「三山五嶽開道，我來了！」那種勢不可擋的東西。所以，我覺得像你們這種東西是一種後退。而在這個時代畫這種東西，我覺得很需要勇氣。因為它不是通往成功，而是從成功的東西中後退。這就涉及到前衛藝術究竟是什麼？中國所謂前衛藝術在我看來實際上是最主流、最媚俗不過的東西，他們那種成功不過就是在西方參加展覽，照片上《紐約時報》，《紐約時報》所肯定的東西難道不是這個時代最俗爛、最主流的東西嗎？威尼斯雙年展是個前衛藝術展？不，我覺得完全是主流藝術展覽，那種全世界二流藝術家都趨之若鶩的一種東西。其實中國的藝術精神，東方的東西，在這一百年一直在黑暗中沉默，從未對世界歷史的發展發生它應該有的作用。行為藝術其實骨子裡面只不過是「一不怕苦，二不怕死」。

陳恆：空的。人從事藝術的目的就是因為熱愛人生、怕死。

于堅：來到世界就是為活下來，為活下來你才來到世界上，人來到世界上最怕的就是死亡，這是人生的正常心理。一要怕苦二要怕死嘛。

陳恆：就因為害怕死亡，人才產生各種各樣創造的衝動，對生的希望，或對生存意義的追求。

于堅：這就是永恆。對永生的渴望。文明的目標就是使人類重新回到那種伊甸園式亞當夏娃的美好中去，世界到處是果子、創造、生殖。

陳恆：這是唯一目的！

于堅：那種藝術把人生變成一種受苦受難。藝術是個人的行為呢，這是現代這些藝術家中非常時髦的說法。自我嘍，個人主義嘍，說到底，真正的大師一點都不自我，但他又是最有自我的！那些太強調自我的、私人化的東西才是最公共的呢。你看看他幾個的東西，哪樣不是對公眾的譁

眾取寵！把自己最隱私的、最沒意思的自我展示出來，行為藝術其實是私人生活的公開宣傳活動。

陳恆：小資本階級心理，加點貓膩。

于堅：撒嬌！撒嬌撒到威尼斯雙年展上去。小姑娘撒嬌嘛是對自己愛的人，這些人撒嬌是撒給那些有錢人看。他的心態就是打家劫舍想一夜之間暴富。中國今天有幾個人願意老老實實守著一個東西做到老死呢。藝術，我覺得藝術是一生的事情，他生下來，他寫作，他畫畫，他死了。這些人把藝術搞成那樣，一個階段性的東西，一時性的東西，孤注一擲的東西，老子成功了，成名了，我就打牌賭博去，再也不講藝術了。還認為講藝術是書生氣，幼稚。巴爾蒂斯畫畫，畫到今天還在畫，是不是人家沒有錢，住不起紐約的大飯店？不是，人家是藝術本身，藝術是他生命的一種呈現。中國的藝術家把藝術看成成功，看成一條可以進入致富行列的捷徑。我覺得中國的現代藝術太低檔了，素質的低下，層次的低下。所以這個時代說什麼都是白說，只能沈默。這跟這個時代的文化有密切關係，與時間關係非常緊密，這個時間觀，急功近利，多快好省。

陳恆：今天不成功，明天咋個整啊。沾點熱氣，人就變了形。

于堅：所以有好多人，中國今天有很多藝術家，沒有自己的家。守了半天，發現自己不能成功，就跑到北京去，最時髦的地方去。如果今天中國能有一個普羅旺斯，有哪個會呆在那裡？你看看哪個會。前年我去西藏，有一個成功的藝術家還對我說，這是什麼時候了，還往西藏跑？我當時聽了就昏掉，西藏都成了會過時的地方，這個世界還有哪樣意義。

陳恆：還有的人說，成功要「緊密地團結在中央周圍」，就是要去北京，這個「中央」就是大

使館、評論家、收藏家、畫展的策劃人。是緊緊地聚在他們眼皮子下，跟他們一起吃飯，一起泡酒吧，然後這個就是他們的機會了，這就是他們認識藝術的環境。

于堅：一旦他畫的那個模式成功，他就不敢亂畫。人家訂金已經給了，他怎麼敢亂畫，哈哈。那個東西已經有市場了，創造根本不存在，他就像Nike公司一樣，須與不敢離開他的那個鉤子。前兩天我聽到一個笑話，說是某個自以為要得諾貝爾獎的詩人悲壯地說，反正獎都給了別人了，胡亂混了。哈哈！一百年了，西方文化就像一筆訂金一樣，使許多搞藝術的不敢亂來，不敢創造。永遠不停地複製那個鉤子，他才賣得出去。哈哈哈！我那天看了一本清代宮廷的畫冊，裡面有光緒皇帝的馬桶，就想到杜象的小便池，現代藝術搞的神神鬼鬼的東西，在中國藝術裡面可能就是一種「景泰藍」化。中國人的方式是，一個實用的器皿，他包上一層景泰藍，其實也是一種劃界，跟杜象那個用博物館把小便池包裝起來是一樣意思。這個東西本來是一個實用的器皿，我把它包上一個景泰藍，我把它藝術化了，但是，你並沒有喪失實用功能，而且這個包裝那麼人生、那麼日常，並沒有斷裂，鬧到成為一場革命的地步。杜象的小便池拿去展覽館就沒得實用價值，實際上，他是拿日常的東西昇華，就是給它形而上化，變成一種藝術的犧牲。那個東西就是一個犧牲品，把一隻羔羊拿到祭壇上去，把一個小便池拿到博物館去，一樣的意思。中國不是這樣，他把這個杯子用景泰藍包裹起來，它既是藝術，同時還可以喝水。並沒喪失它的實用性，是人生的藝術。

藝術如果無法使生命更美好地活在這個世界上，那就是沒有用的

陳恆：你說的這點，我有感觸。中國是個工藝十分發達的國家，而且普及程度極高。解放以前，只要上三代是殷實之家的，家裡總會有點古玩、瓷器、雕花家具這些修飾生活的器物。從歷史上看，唐以下，工藝器具主要目的就是賞玩裝飾了，唐三彩就是種擺設。中國的工藝很少用於宗教政治等其他非日常性目的，這和別的民族有方向上的不同，他們大多把精美的工藝如犧牲一般獻給上帝和神了，他們那種製造精美工藝的激情跟非日常的體驗有關。從柬埔寨的吳哥窟和拉薩的寺廟中，我就看到了來自神的激情所產生的裝飾情感。而中國人卻把品味人生融入這些工藝的審美之中，在建築、家具中處處有體現，它能深入到耳挖子這樣的小東西上去。還有北京人叫的「玩藝兒」，處處展現著服務人生、精緻人生的目的。把人生藝術化，詩意化，去安撫、呵護

短暫的人生。我小時候在一個舊式院子裡長大，那種溫馨、自然、曲折、抒情的感覺是今天的樓房無論如何裝修也不會有的。

于堅：它是為人生而藝術，這種東西在中國是非常特殊，也非常自然的，我覺得這種傳統有什麼可反的，你說呢！

陳恆：對，中國傳統文化，這一點上十分突出，像《金瓶梅》、《李漁文集》這些東西，只有在這種傳統中容易培養出來。它們可以不厭其煩地去寫今天的人看來是俗而不起眼的瑣碎之事，如果不是在人生的日常生活注入強烈的關注和熱情，這種俗而不起眼的東西怎麼會被創造出來，不可能的。我們今天甚至會把關注日常人生當作罪惡來看，要革它們的命，這才是奇怪啊！這樣的傳統，在任何時候我都是擁護的。我甚至懷疑在如此慘烈的近代史中，中國人還剩下一些中國味，跟這種傳統是有關係的。在「文革」那樣的環境

中，我父親還傾心於如何種菊花，這也是對可怕世界的逃避吧！是可以投入而無危險的出路吧！對現在大多數中國人來說，應該更有理由去熱愛這種傳統。它肯定的是日常人生對普通人的重要性。

于堅：這種傳統實際上是非常人生。對生命有益的東西。

陳恆：像西方藝術那樣搞，跟他們有上帝這個傳統是有關係的，有一個在人之外的絕對的神，還有原罪的觀念。而中國人呢？他只有此生此在，只有個裸露的人生，沒有天堂，沒有地獄，沒有來世的困擾和想像。天堂般的日子只有在地上，在活著的時間裡才能建設。世間萬物是可以互相平視的。要平視人生是很困難的，過去傳統中平視人生的那種文化已經斷了，成了遙遠的回憶了，說到日常人生已經是芸芸眾生、庸俗不堪、墮落虛偽的同義詞了。前幾年見到邢嘯聲編的那本《巴爾蒂斯》畫冊，又

看了他的展覽，是讓我震動了，西方主流意識中的那些東西，也是俗得不能再俗的了。巴爾蒂斯對踏踏實實活過的人來說理解起來容易些，那些熱衷於喧囂的知識、流行的知識，有革命意識的人也許並不能理解，他們也最易生活在別處，就好像明明是在雲南的土林，他會幻覺是行走在美國的大峽谷裡。生活在別處，今天大多數中國人都是如此，吃、穿、用……不都是盜版過來的嗎？連理解一下，消化一下都不需要了。

于堅：我覺得「藝術」怎麼會跟「過時」這個詞聯繫起來。藝術怎麼會過時，藝術就像大地一樣，是沒有時代的。像生命一樣的東西怎麼會過時，大地怎麼過時，喜馬拉雅山和黃河怎麼會過時！這就可以講到現代藝術的時間觀，我覺得它跟古代藝術的時間觀是不一樣呢，古代的時間觀實際上是沒有時間的，它那種時間是你無法拿數字來衡量。而現

代藝術的時間是以分秒來計算的，時間就是金錢，多快多省。已經完全違背了藝術的根本目的，藝術就是要創造那種不會過時的東西，會過時的東西哪叫藝術。

陳恆：藝術只有好壞之分，它在品質上跟時間無關，這是個常識。如今，許多東西你沒有辦法談，一談就回到最起碼的常識上。

于堅：行為藝術它強調所謂一次性，那麼，我覺得，它也可以作為一種東西而存在。你可以搞那種一次性的東西，一次性筷子，一次性飯盒，也可以的。但是，我覺得它跟我們所理解的藝術沒關係，這個要講清楚。我的意思是，你不要渾水摸魚，不要打著藝術這個旗號來「致富」。國王的新衣，你就拉明白講，我就搞那種一次性的筷子，一次性的飯盒。但是，今天的問題是什麼，那些人又在幹那種跟藝術無關的事，又被那些妖言惑眾的理

論家把他們說成是中國當代藝術的代表，這就會埋沒那些真正的藝術。這是一種非常危險的傾向，中國當代藝術實際上已經形成了一種單一的局面，一種直接和經濟利益有關的話語霸權，這種東西變成現代藝術旗號下唯一的聲音。那麼，那些相信藝術是為不過時而創造的人和藝術，就被這種東西掩蓋了。所以，我覺得從這個角度上講，二十世紀現代藝術可以說是已經走到盡頭啦。現代藝術作為工業文明的一個象徵，一個隱喻，在工業文明暴露種種弊端的時候，這種藝術，堅定地肯定為工業文明，那麼，實際上它的老底已經是顯而易見的了。作為藝術家，如果他不媚俗，他有自己的真正立場，有自己的心靈，有他自己的感悟，那麼，他應該看見另外一種東西。藝術說到底它就是為人生的，就像世界的進步，歷史的發展，包括進化，如果它們根本不是為了人生，為了使生命更美好

地活在這個世界上，那就是沒用的，反過來講是對生命的一種摧毀。我覺得，今天，二十一世紀的現代藝術，應當重新思考藝術的方向，不能再跟著過去那種現代藝術的慣性，拾人牙慧，亦步亦趨。實際上那種藝術從來沒有自己的腦袋，根本就沒摸著自己的心思考過藝術到底是什麼。那種東西只不過是拿來主義，拿來、拿來，你當了一百年的學生兒子，你當一次自己的爹自己的老師嘛！你自己發明個公式給我們看看嘛，為什麼中國一百年以來的整個知識構架就老是拿來、拿來，拿來夠多了，學習學習再學習，樣樣都拿來，你還要拿什麼，你自己生個娃娃來看看嘛！拿來一百年，恐怕自己創造的功能都要喪失了。

陳恆：其實，這個拿來、接軌，使我們連做人的尊嚴都喪失了。八十年代，藝術家圈子裡還是有點尊嚴的，至少是理想化的尊嚴吧。從事藝術是件不俗的、

有意義的事，現在不同了，也許是「認識深化」、「大徹大悟」的結果。藝術家，他要是失去了對生命的理解和衝動，他就不配做這項工作，藝術家就是那種堅信而又在實踐著生命尊嚴的人。此次在大理，我覺得我真正理解的和我看重的傳統精神，是在與大地的相互依存中所展示出的那種人性精神，是種簡單而有深厚意義的精神，這對一個雲南人來說，並不是癡人說夢。我們與風、陽光、暴雨、大山、樹林親密之情是刻在我們從小就形成的記憶之中，這一切又左右著我們對世界的想像和理解，不是什麼遙遠的事。我真的不能體會那些歡呼著要進入「現代」的人，他們見到了些什麼？沒有善惡是非之分的大地是能讓我安靜的，沒有憤怒的地方是我喜歡的，我喜歡獨自體驗我和大地、生命、歷史之間的這些關係。像個舊式不出門，開門就是水田的地主一樣生活著。當然，這只是做夢而

已，今天，人被捲入社會中是無可選擇的。現代藝術真的是反傳統，別的都不用說，單說把所有的藝術家都推到了社會的前面，去改造社會這一點就是歷史性的。

大地並不是個抽象的概念，大地就是世界的基礎，就是那種令我們有安全感，使我們活著會熱愛生命，就是那些最基本的感受

于堅：中國當代藝術最缺乏的是哪樣？是那種宏大的精神境界，那種悲天憫人的東西。像雲崗石窟中國古代藝術所傳達出來的那種「神垂目」、悲天憫人的東西，你感受到的是大地上普遍存在的那種感動，那種無助的悲傷。在我年輕的時候，我也反對空洞的抽象的形而上的東西，但我覺得今天我們講的跟那個不一樣，我們講的那種東西是從身體、從大地所感受到的永恆的生命，永恆的哀憐！永恆要消失了，永恆要死了，那種巨大的悲傷，念天地之悠悠，獨愴然而淚下所傳達出來的東西，已經完全超出了政治上的左派、右派，民主自由，極權主義的那種東西。相對於喪失最基本的東西，我覺得這些根本不重要。二十一世紀藝術的主題不能還是意識形態，革命，保守這些觀念。我覺得真正的藝術家關心的是人類和大地的關係，就是大地的命運。人的命運我覺得都是無足輕重呢。二十世紀關心的是人類的命運，但是今天我覺得人類已經戰勝了，人類已經打了個滿分，人類今天無所不能，無往而不勝。在這個世界上，真正可擔憂的不是人類的命運而是大地的命運。它處於被人類完全忽視的狀態裡，我們活著幹什麼？和人生有哪樣關係？人生是個什麼東西？沒有大地來承載人生，你活在這個世界上幹什麼？像我們這種生活在雲南的人，可能會更深切地感受到這一

點。在中原一帶，雲南以下這種世界裡，經過五千年文明的薰陶、開發、利用，那種大地已喪失得差不多了，所以好多人對大地的喪失沒有痛感，怪很。但是雲南不同啊！雲南這個高原，就在二十年前我們還在雲南的山崗裡面看見一個個野生動物，狼、豹子，就在這裡一兩百米的地方，我們還在湖泊裡喝水、游泳，但這些東西都很快地消失掉，死掉。我們深切地感受到我們童年時代所相信的那種永恆，變成一種短暫的，馬上就要死去的東西。我覺得這種東西使你對生存喪失了最基本的信念，連滇池這種東西，應該是最後的，接納一切的，永恆的，所有的人都死掉，它還在最後的那個東西，都居然在我們前面死掉，你說你的存在是不是變成虛無的，不實在的東西？我們搞文學的，說句老實話，詩人藝術家還是相信永恆呢。我還是相信，我的作品不只是現世的，我的東西像李白那樣，像今天讀的李白那樣，我還能感覺到「明日松間照，清泉石上流」，就是他當年寫的那種狀態。在今天，我在他的詩歌面前，同樣會激起內心的激動，我還是希望，我的東西給將來的世界有一種激動。但是我發現這種東西已經沒有希望了。我太懷疑是否還有這種可能性。我們寫的東西，我們十年前寫的東西，可以說今天已作廢，十年前我寫的滇池，今天讀著就是謊言。我覺得自稱是藝術家的人們不關心這些東西，還在那裡一天到晚假惺惺地憤怒，利用這種被迫害的姿態致富是可恥的。藝術從來不是那種歌功頌德的工具，但是藝術家也不是什麼反對派，藝術有另外更重要的比那個偉大得多、永恆得多的重要事要做。但是二十世紀的整個藝術都變成，變成意識形態上的是非之爭。我覺得大地沒有是非，大地不存在對與錯，大地就是我們寄生的東西，天地裡面所產生的東西，它就是

那種使你感覺到為什麼你要去創造的東西。因為大地就是一個創造之母。我們從大地要學習的東西，就是藝術家活著要創造，我們向大地要學習的是這一點。連大地都在死去這個事實，對人來說簡直是太悲哀了。大地並不是個抽象的概念，大地就是世界的基礎，就是那種令我們有安全感，使我們活著會熱愛生命，就是那些最基本的感受，使我們喜、笑、怒、罵、悲哀、痛苦、幽默、信任著天空、風景、陽光……連這種基本的東西都不能信任，都在喪失，這個世界已經處於一種非常危險的境地。

陳恆：你看，一個家庭，一個父親在死之前，他想到的都是傳宗接代，其實這是人性當中最永恆的東西，也說明他跟大地的那種關係。我曾聽馬雲講，他父親死時，在遺言裡寫到，他的命裡看到他（兒子）的孩子，馬雲的孩子，我父親也是這種，他到他生命最後的時期腦袋裡轉的都是這件事情。

這個世界最大的媚俗就是全球化，一個真正的藝術家，一個詩人他要反對的第一個東西就是全球化！

于堅：是。很多人覺得今天中國變化多快，多新，其實都是拿來的結果，拿來還不容易嗎？沒得一樣是自己生出來的呢！從麥當勞到百盛購物中心，哪樣不是拿來主義的結果呢。有人還換個說法，說是什麼國際接軌，資源分享，問題是，人家在創造，你來共享，你的尊嚴又在哪裡？那些藝術家中經常流行一句話，是現在全球化啦，資源分享了，你再怎麼畫，人家都已經畫過啦！你只需要找個東西來照著畫就得！我覺得講這種話的藝術家，不是白癡，就是智商有問題，那麼還要藝術幹什麼，現在的情況是，一些毫無創造力的人成了「前衛」的代表，真是諷刺。

陳恆：虛偽，其實是爲了掩蓋自身的愚蠢，本性又唯利是圖。打著革命實驗的旗號，創新的旗號，在蒙蔽人。

于堅：這種鋪天蓋地的媚俗，最可怕的就是哪樣？它使中國眞正的創造精神無法展現出來，被掩蓋著，被鋪天蓋地地遮蔽。「接軌」這個詞完全是外貿部用的詞，現在是太多的藝術家搞文學的都跟著用！作爲奮鬥目標。接哪樣軌，藝術家本來就在世界之中，藝術家的軌道本來就是通向永恆的軌道，藝術家要接軌只能跟上帝接軌，跟永恆接軌，跟生命接軌，如果你自己不是個生殖器，你一根塑膠，你接到哪樣軌上去！

陳恆：你自己不是個世界，你跟哪個接軌。

于堅：實際上這個是最媚俗的，接軌這件事情連街上掃地的都曉得。不就是他的孩子要送去美國留學，講英語麼。很簡單的一回事，說得那麼玄妙，到現在還大夢不醒，個個都以爲那個東西是前衛。你看看今天的藝術家在一起開口、閉口講的就是，「我剛剛從歐洲回來，我就要去美國了！」齊白石會講這種話嗎！齊白石就是個大石頭！活在中國的坑坑裡面，動都不動，人人都要來朝拜他。我倒不是那種已經被講得俗不可耐的民族主義者，但人的尊嚴還是要講的，我的「民族主義」是由我的身體和母語決定的，是身體的民族主義，而不是什麼意識形態、歷史。我天生就生成黃種人，說漢語，天生就長成這個樣子你咋個整，叫我咋個接軌法，這個軌你咋個接。

陳恆：從事藝術，最初起因無非是愛好，想要表現自己感覺、想法，而一旦眞正從事這個工作，表現自己的所感、所知、所想就會演變爲對眞的追求，這就會涉及到信念、人格的尊嚴等，這些不會被分裂開的。都變成了自我殖民，站都站不直了，搞那

些天花亂墜的事，說白了，就是撈點名撈點利嘛。藝術家，他失去了這種原創的、對生命原始的衝動，他就不配做藝術家！藝術家就是那種堅信生命不落的人。

于堅：藝術在世界上存在的目的，就是要保持這個世界在一次一次原始的創造衝動喪失後，在文明和理智已經僵化的時候，又使它重新回憶它那種混沌的生殖的狀態。這是世界運動的一種動力。世界已經凝固啦，僵化啦，忽然，衝出來一個畢卡索，舞著一個生機勃勃的生殖器一下子就生出好多東西來，世界忽然一下又生出那麼多來，又來了個母親，然後世界又把他接納整合到知識系統裡面去，然後呢，畢卡索又硬掉、冷掉。後來又出來一個，這就是世界生命的動力。要藝術家做什麼，就是要他做這個事情。哦，世界一體化了，圖式化了，你幾個就複製了，那麼你幾個搞藝術跟那些裝修的老闆有什麼兩樣。今天，文學界、藝術界都在講什麼資源分享，全球一體化，我覺得這個世界最大的媚俗就是全球化，一個真正的藝術家，一個詩人他要反對的第一個東西就是全球化！不需要什麼深刻的理解。

陳恆：這個時代就是要回到常識，回到常識，你就是一個有頭腦的人啦。

建築是不適合幽默的

張永和 VS. 栗憲庭

張永和

（建學）非常建築工作室主持建築師。北
京大學建築學研究中心負責人、教授。
1956年生於北京。1981年赴美自費留
學。先後在美國保爾州立大學和柏克萊
大學加州分校建築系分別獲得環境設計
理學士和建築碩士學位。1989年成爲美
國註冊建築師。自1992年起，開始在國
內的實踐。

1987年榮獲日本新建築國際住宅設計競
賽一等獎第一名。1988年榮獲美國福麥
卡公司主辦的「從桌子到桌景」概念性
物體設計競賽第一名。1992年，獲美國
聖路易斯華盛頓大學史戴得曼建築旅行
研究金大獎。1996年在廣東清溪的「坡
地住宅群」工程榮獲美國「進步建築」
1996年度優秀建築工程設計獎。2000年
出版《張永和／非常建築工作室專集1、
2》。自1992年起多次參加亞洲、歐洲、
美洲等地舉辦的國際建築及藝術展並獲
獎；曾作爲唯一的中國建築師參加2000
年在威尼斯舉辦的第七屆威尼斯建築雙
年展。

栗憲庭

1949年生。1978年畢業於中央美術學院中國畫系。1978－1984《美術》雜誌編輯，1985－1989《中國美術報》編輯。1989年後以獨立策展人和藝術批評家的身分活動至今。二十多年來致力於新藝術的推介，有批評文集《重要的不是藝術》，參與策劃1989年《中國現代藝術展》，策劃1993年《後'89中國新藝術展》。曾任第45屆《威尼斯雙年展－東方之路》策展人，《時代轉折》國際藝術展策展人之一，首屆日本《橫濱三年展》國際委員會委員。

現在樓房模仿美國，喜歡用各種淺粉顏色和玻璃，新建成時花裡胡哨，在北京的風沙中只要一兩年就髒了，極其難看

張永和：我注意到後現代建築是後現代主義裡比較早產生的，跟後現代繪畫差不多同時甚至更早，可是發展到後來又是離後現代主義思想最遠的。會這樣發展是有歷史原因，美術這塊兒的情況我不清楚，後現代建築的發展跟現代主義建築的教條很有關係。大家都覺得現代主義建築太拘束了。後現代主義就是要解放建築。結果在中國出現歐陸風情建築，一種不顧地點時代，表面上自由，實際上變成對基本判斷都缺乏的建築。後現代主義建築後來在世界廣泛出現。中國主流建築都是後現代建築，歐陸風情從建築學來看就是……

栗憲庭：文化破碎之後，或者說是沒有文化價值來支撐的各種複雜的建築符號。

張永和：沒錯。它實際上是一種折衷，與消費主義、商業化特別緊密結合的折衷。

栗憲庭：而這種與消費文化有關的文化，事實上是「借助西方消費文化，來召喚或發揚農民式的暴發趣味和現實」。我以為任何文化，都是以一定的價值系統支撐的體系，而近百年，我們在與傳統文化決裂之後，又在西方文化的衝擊中，沒有真正接受西方文化的價值系統，從「中體西用」，到「中體」變為社會主流的意識形態，其中支撐我們文化的，只是注重短期效用的政治功利主義。這種價值標準不可能建設一個相對恆定的文化系統。所謂傳統文化，所謂西方文化，對於今天的現實空間，就只是一種功利主義的態度，隨不同的使用目的，摘取來的碎片。我不知道這還能否稱其為文化，姑且稱之為「習性文化」，也就是在中國這樣的社會結構裡，人是依照個人「殘留的記憶」和「即興的需

求」來選擇「文化」的，文化對於這種人一定是一種沒有系統的碎片狀態。而權力裡的人的農民成分，自然會把現代消費文化變成一種「恭喜發財、8888、大紅燈籠」之類的東西。我們的建築，就是這樣由各種建築符號碎片，按照個別人的意志拼成的混雜建築。就比如色彩，原來北京的色彩挺好看，整個城市的灰色民居在金碧輝煌的宮殿的對比下，既統一又有變化，而且這灰色適應了北京的風沙氣候，颱風下雨怎麼變都很好看。現在樓房模仿美國，喜歡用各種淺粉色和玻璃，蓋好了花裡胡哨，在北京的風沙中只要一兩年就髒了，極其難看。

張永和：當年我在南京念書，暑假回家，最深刻的感覺，就是一出北京站，就兩色兒，灰的房子和綠的樹，特別棒。

栗憲庭：灰的挺好看，經得起風吹日曬。

張永和：老北京就是皇宮那一塊兒有顏色。這次漆三環四環，也很後現代，徹底解放了。

栗憲庭：我住在郊區，真可怕，什麼都弄得特別亮，特別對比的顏色都放一塊兒。而且電視上說是經過多少專家討論的，說北京的主色調是灰。那不是灰，是粉啊，粉紅，粉綠，粉黃……郊區把所有房子漆成白色，然後下面再漆一道藍，據說叫「藍天白雲工程」，醜陋單調得不可思議。包括拆舊房蓋新房，現在繼續在拆。所謂古典保護區，好像是保護實際上還是拆，拆舊四合院蓋新四合院。可新四合院不是歷史啊。而且過去的四合院是不同的年代和工匠蓋的，在統一中有很多的變化，而新四合院是幾個建築隊在短短的幾年中蓋的，單調極了。因為它只有現代人的品味，領導的品味，沒有文化在支撐，只有功利主義。我不知道建築師在這裡扮演什麼角色。

張永和：當官的任期只有幾年，政績能從建築上看到。老栗

北京　中國科學院　晨興數學研究
中心　1998年　張永和／非常建築
工作室作品

問建築師負多少責任，我也說不
上。不過建築師也盡可能推卸責
任。我們最常說：沒辦法呀，以
前是領導意志，現在是開發商意
志，還有什麼市場需要啦。有個
故事：有人有個好朋友是建築
師，朋友們在一起，別的行業有
順有不順，但建築師總是抱怨，

業主、規劃局、施工隊……這人
聽了特別同情這建築師朋友。他
買了一套房子，就請建築師朋友
替他裝修，說你隨便弄，雖然不
是很大的機會，可是給你完全自
由。結果這建築師什麼全用上
了，又有假壁爐，又有古典立
柱，全用上了。原來他喜歡這些
東西。建築師這行業在中國原來
不是很個人化，都是通過設計
院，所以沒有太多自我表現。現
在呢，商業化的操作和自我表現
混在一起，蓋了很多特別怪的房
子。有張揚的個性，同時又很粗
糙。

栗憲庭：長安街的建築是中國
醜陋建築的陳列館。北京的計程
車司機很幽默，他們把海關大樓
叫大褲子，把交通部大樓叫大柱
子，把婦聯大樓叫大肚子，還有
那個中旅大廈，亂七八糟的小盒
子堆砌在一起，司機說它是北京
最醜陋的建築，「群眾的眼睛是
雪亮的」。

張永和：建築學已亂到了極

點。有一個建築師批判長安街上的建築，挨個兒罵。似乎罵得也挺對。全都不行，就剩下一個好的，又有中國傳統又有中國現代，你猜他看中哪個了？就是「大褲衩子」—— 海關。你看這人就夠混亂的。

在建造裡面有藝術，在使用裡面有藝術，而不是另一堆叫藝術或說根本叫美術的東西附加在建築上

栗憲庭：這一百年就沒有建立自己的文化體系，最後就是一些碎片。各種文化體系裡的建築符號碎片，隨便拼貼，加上一下子拆這條街蓋那個廣場，一下子又放小帽子，都是一時的政治需要。如七十年代的毛澤東紀念館，北京蓋了，然後全中國每一個城市都模仿；八十年代要民族化，所有城市的樓房都帶上小帽子；九十年代流行後現代，大樓的上面多了很多架子，像外交部大樓，北海體校的建築，上面有像藤蘿架子的結構，有人說是後現代符號，很瑣碎，像積木，像玩具。我們有自己的現代建築嗎？從教育上看，包括清華大學學的也不是西方現代建築的一套，因為我們反對現代主義意識形態。

張永和：我覺得兩個最重要的問題老栗都說到了，一個是建築教育體系，一個是文化。關於文化，我總覺得中國人對新舊認識很特別，「破舊立新」、「舊貌換新顏」，新舊一定是對立的。也確實沒有很好的新舊並存的實例，因為舊貌換新顏時新的把以前舊的都幹掉了。這種思想方法本來就是反文化的。還有教育體系，如果真是古典主義教育體系，中國的建築教育還有考古價值。可是現在，在古典美術教育基礎上又來一個大混雜大折衷，這東西其實就是亂。所以學生會覺得建築是非常不盡如人意的美術，他想自我表現但建築又說不

了話，缺少自由性。然後對真正的房子怎麼住怎麼蓋態度都很消極，認為是限制自由。本來在建造裡面有藝術，在使用裡面有藝術，而不是另一堆叫藝術或說根本叫美術的東西附加在建築上。

栗憲庭：中國美術教育五十年代基本照搬蘇聯的模式，而蘇聯模式是把十八、十九世紀法國義大利的學院派經過功利主義的改造以後產生的，然後進入了中國。我不知道建築上怎麼樣？

張永和：中國建築教育最早是巴黎美術學院式的，經過美國進入了中國，是梁思成他們帶回來的。到五十年代也是蘇聯的影響。建築系裡也畫素描，都是蘇聯式的素描，只不過畫得常常很差。

栗憲庭：現在還是這樣，那天見你一個學生，我一看，哎呀是美院畫粉彩那一套辦法。這一套對建築有什麼用！

張永和：現在沒有直接的積極作用。當然畫好了又不同。

栗憲庭：對，畫好了是美院的一個好學生。

張永和：素描粉彩等，對他的設計還可能有消極影響。像白瓷磚藍玻璃，這麼難看的色兒是怎麼想出來的。我懷疑還是跟建築師畫粉彩的時候，喜歡把玻璃畫成藍的，結果到最後發現真有這顏色的材料特別高興。

栗憲庭：美術是自我表現的藝術，但也有限制呀。做裝置，材料本身就限制你。水粉、油畫，包括水墨都有限制，用好了就是藝術。

張永和：對對。那個寫《藝術心理學》的阿恩海姆（Arnheim），他談得很有意思——他覺得無聲電影的藝術性更強。現在想想他說得沒錯。如果電影無聲，現在可能不會有特別爛的電視劇。唱歌怎麼表現？因為沒聲兒，真得用蒙太奇。

栗憲庭：現在中國所謂的後現代，怎麼講呢？後現代是對現代的一種pass，pass有在繼承中矯

正的意思，它要先有個基本的「現代」。中國五十年代以後就沒有真的被西方現代建築影響。包浩斯早期的課程，都是搞抽象主義的。比如那體量、方塊兒的比例，這其實挺重要的。有人說中國的建築設計沒什麼細節，我覺得最大的毛病是沒有整體，整體不可看。一個大的形，塑出來都像玩具，中國建築就是放大的一個小玩具，看上去很小氣，就是整體的形處理得不好。這種整體的形就是這條線和那條線造成一種方塊的形，給人的視覺印象，包括街道有多大，人將來在什麼地方走會看到什麼建築，這都是距離和視覺上一些基本的東西，這都是現代建築重點研究的東西。但是我們沒有這套體系，所以現在建築師看到許多西方現代主義建築的表面建一個方塊兒，上面弄個輪子，弄一個架子或者弄個帽子。這些東西整體放在一塊兒比例特別失調，符號太多了，各種各樣的符號，表面上很

像「後現代」，可我們沒現代可「後」，各種建築符號的混雜實際上成了真正的混亂。

張永和：這裡面也有建築跟美術的關係。貝聿銘先生對現代美術非常精通，現在的中國建築師可能也瞭解一點，可是多了就不行。康丁斯基、克利，當時他們研究點線面，還真的很嚴謹地研究透了。

栗憲庭：訓練多了，他腦子裡對這些形就有一個本能的反應。這個形放在這裡就是舒服，放這兒比較大氣。現在的建築師沒有這個訓練。

張永和：對，或者他看過畫，可是沒有分析過。其實像康丁斯基你得看他的書，光看畫不行，他想的東西有時嚴謹得很教條。這些學校沒有，現在整個是考試教育，小學中學裡不培養興趣。他沒機會接觸這些東西，然後在大學建築系又沒有接觸現代美術史。

栗憲庭：現代建築跟現代藝術

關係比較密切，傳統的建築跟藝術當然也密切，如傳統的園林造景跟傳統文人畫。

張永和：我來規劃北京大學建築學，有一年多了。沒設基礎的美術課，因為我們只收研究生，沒有大學部。我索性就讓學生不畫，這裡有一個批判性思維的基本工作態度。如果我要畫就得思想，而不是技能。你要畫你就想為什麼畫，怎麼畫，而不是老師告訴你技能，你反正手一動就是熟練性工作。對畫畫有一個批判性思考之前，我不認為學生應該畫。我的學生幹什麼？就是真的動手蓋房子。最近他們剛蓋了一個木框架。我認為建造是建築學的基本功。我們研究中心在一個小院子裡，老的四合院，門外的房子特別破，清華大學建築系的學生整天在我們門口寫生，畫斷壁殘垣。傳統的中國建築系還培養這種情調。如果他真的有這麼浪漫，就不會設計後來那種房子呀。現在北京大學裡也有一些人在畫，是藝術學系的，考古學系也有一些人畫。

栗憲庭：藝術學系也是研究生。

張永和：我希望有老師開一門很有系統的西方現代美術史，然後讓學生自己建立個人對建築和美術關係的理解，美術對他工作的影響。美國的裝置藝術，就是賈德那幾位的作品，特別有意思。中國現在搞裝置的差不多都是畫畫的。

栗憲庭：不是差不多，幾乎都是在畫畫或者學習寫實主義雕塑的。

張永和：可是美國這批人裡，建築師出身的非常多，如戈頓·馬塔·克拉克（Gordon Matta Clark）和賈德。所謂極簡主義藝術家賈德（Donald Judd）對建築師影響很大，其實是建築影響了他，他又反過來影響了建築。因為他把他在建築學裡建立起來的一個審美體系，不光是抽象的，還有建築的、材料的、建

造的，都帶到了美術裡來。這就很有意思。並不是說大家都畫點畫，有技巧上的共通點。實際上它建立在另外一個體系上，互相交流。現在有的搞美術的也不會畫畫。

栗憲庭：卡德爾是學工程的，為什麼搞建築的搞工程的都對裝置感興趣？因為裝置本來是空間性的，中國很多搞裝置的就太平面化。

張永和：中國當代藝術難與建築發生積極的關係，也許是因為建築現在在中國只是房地產的一個附屬品。

栗憲庭：中國的裝置藝術家與建築一點關係都沒有，都是受學院教育、畫寫實出來的，從架上繪畫轉過來的。

一個城市沒有文化脈絡是挺恐怖的事情。那麼今天建築師能幹什麼呢？

栗憲庭：北京司機有一句話很

精彩，China，拆哪。這一百年，實際上一直在拆。

張永和：在所謂古老的北京，卻很少有機會進老房子。目前很幸運，北京大學給了建築學研究中心一個四合院，儘管從外面看屋頂是彎曲的，我們把天棚挑了，發現屋架是直的，結構已經用了鋼構件，都比較現代。估計是一九二幾年的房子，所以大概有八十年的歷史。咱們最愛說咱們有多少年，中國文明五千年，王府井有七百年歷史，可你現在看到的建築可能不超過七年。

栗憲庭：一個城市沒有文化脈絡是挺恐怖的事情。多少年就一個新城市出來了，過多少年又換一個新城市。這是民族性？！

張永和：我不知道五千年歷史在哪兒割斷了，在哪一條線割開？

栗憲庭：以前有錢人的好四合院，被分配給許多戶城市貧民後，一家一戶的四合院大規模地變成了大雜院，分田分地分房的

北京　山語間別墅　1998年　張永和／非常建築工作室作品

基本理想，爲從物質上徹底剷除傳統的建築模式埋下了種子。七十年代初唐山大地震時，家家在四合院裡搭棚子，所有四合院的建築都被破壞了。大規模拆是在八十年代，很瘋狂地拆。這其中房管單位也是一個破壞因素，我在八十年代初住到後海，這是所謂的歷史保護區。當時我們的大門門樓還有磚雕、木雕和石鼓，八十年代中期，房管局在維修時就把磚雕、木雕和石鼓拆了，抹上灰泥。九十年代，門樓的頂漏雨，就把頂拆了，灰瓦換上了水泥瓦。在歐洲，尤其是義大利，在維護傳統建築上有特別的法律，你不能隨便整修自己的房子，窗戶換一個顏色都要經過有關專家審查。而在我們這個特別嚴密的體制中，它的另一面就是極端自由。

張永和：老東西或眞東西反映

出時間的軌跡與邏輯。真不好意思說，北大修復了一個四合院，門口有一座老石橋。院子新了，就認為老石橋不配了，整個拆了，做一新石橋，假古董。過橋到哪裡去呢？是一個七八十年代蓋的變電站。滑稽極了。

栗憲庭：品味可厭。

張永和：談「品味」的地方，常常佈景似的，裝修特別假，鋪點什麼石板啦……說著就悲觀了。今天建築師能幹什麼呢？我覺得能做多少做多少。我挺欽佩那些保護四合院的人，他們的態度就是，剩下十分之一也玩命保護。我們態度也是這樣，我說不定可以趕上在哪兒蓋多大一個房子，我的實踐就是對它負責。在種種限制裡作多方面的努力。我們在上海蓋房子，基地上原來有一個老房子，可能是二十年代末三十年代初蓋的，不是很精彩，但是是很好的房子，結實，不會塌，品質很好。可跟業主怎樣說他也不想留下來。我們呢，那就

得退一步，保不住這個，那新房子能跟整個花園洋房環境發生一個關係也好，同時又不是做假古董，就是這樣做工作。這跟搞美術，尤其是畫畫很不一樣。畫家是自個兒在那兒畫，他直接創造最終的效果。而我們永遠在類比想像最終的效果，就是說不那麼控制得住。但我不同意說建築師像妓女，因為建築師總在爭取控制。

栗憲庭：裝置和建築都是空間處理，戈頓・馬塔・克拉克，他的東西說建築也可以，說它是裝置也可以。觀念又很明確，大陸介紹得很少，這個人在藝術界影響很大。是美國人，英年早逝，三十七八歲就死了。

張永和：他用鏈鋸在建築上切洞。比如在建築內部空間的一個角落上切割出一個完美的圓洞。

栗憲庭：從五樓一直劈到下面，地基發生沈降，房子就會裂開一條縫。還從三樓到一樓整個打一個洞下去，整個建築空間馬

上發生變化，不是進去一個封閉的房子裡，空間和空間產生很多聯繫。

張永和：裡面有很多幾何的東西，圖與現實發生關係。他的思維方法也挺建築的，不僅是把建築作為媒介。實際上後現代主義正反映了這一代人的思想方法，像羅蘭·巴特，像傅科。可是我覺得這裡面有一個建築的形式語言問題，所以我們常常有一個時差，我們討論建築，用後現代主義的思想來討論，可是形式語言更接近現代主義。因為中國的環境這麼混亂，從我個人來說，反而老想理清楚一個基本的建築語言體系，到底房子是什麼構成的？樑、柱、屋頂什麼的，想在這個層面上做形式的工作，這也是現代主義的思想。剛才老栗說一個形體裡面微妙的差別之間的關係，現在最多的是對方盒子的批判，方盒子成了罵人的話，真是冤枉了方盒子。其實好的方盒子跟差的方盒子差很多。歐洲就有很多非常精美的方盒子。

栗憲庭：新的凱旋門，方的跟中間那個頂棚式的東西，它們的關係很簡單，其實越簡單越難。

好的城市不是一個個單體建築跳出來，而有一個整體形象。

張永和：「千篇一律」，通常是很消極的詞兒，可建築規律性的東西本來就多，如結構等，構成一個系統。因此，城市都應該強調一點「律」。當然這「律」是什麼？白瓷磚藍玻璃那「律」我也無法接受。可如果是原來老北京的「律」，四合院的「律」，越強越好。

栗憲庭：可以細看每個門樓，因為不同的時期不同的匠人，還有不同的空間，比如小胡同就提供斜角，它那門樓做得就不一樣。還有那磚，多了十幾年幾十年，那磚的灰就又不一樣了。這種「千篇一律」變成特別豐富的變化。但現在這種「千篇一律」

呢，我們後海蓋了七八個四合院，一模一樣，一個建築隊做的，還有平安大道，太糟糕了，完全是影視城，是假東西，佈景。我住平安大道，幾次騎車找不到家，走錯了，因為太像了。

張永和：二十世紀七八十年代，施工圖紙有標準圖，可能覺得建築不需要什麼創造力。住宅標準圖集就是給你幾個選擇，不用從頭去想。我不同意上海金茂大廈是紐約摩天大樓的翻版，它是一個後現代建築。一個城市裡肯定有標誌性建築。金茂大廈是一個商業性建築，通常歐洲城市裡的標誌性建築是歌劇院美術館等市政文化建築。它們也許占不到一個城市中建築的1%，99%跟咱們中國四合院一樣是普通建築。現在國內每個城市都做標誌性建築。標誌性建築之所以成為標誌性建築，是因為它少。上海的標誌性建築比北京少，可還是太多，多了就亂，這是一個城市的問題。金茂大廈旁邊本來還有

一個很高的上邊有洞的建築，都快成世界建築博覽會了。上海最難看的是電視塔，腰裡一疙瘩，正頂一疙瘩，顏色選得也極難看，粉紫色。

栗憲庭：一個建築出來，你到對面看它，或過年過節，你看不到建築是什麼。所有建築上全是花裡胡哨的標語呀旗幟呀燈呀假禮花。你看半天都不知道是什麼樣建築，太可怕了。

張永和：我覺得建築不太適合幽默。

栗憲庭：今天的建築還不是幽默，是滑稽，整個中國的城市都很滑稽。中國是否受到拉斯維加斯影響？我到拉斯維加斯去過，那裡人告訴我，很多中國官員去玩過，肯定受到虛假的影響。人家本來是個虛假的東西，人家就是要造出假的氣氛來，一個建立在沙漠中的海市蜃樓嘛。拉斯維加斯不能白天看，白天看太難看了，晚上很漂亮，整個城市像個佈景。但中國有自己文化傳統

的，北京是古城，上海是近代城市，每個城市本來都有特點，現在都消失了，都向拉斯維加斯看齊。這個很要命。建築與它本來的地域文化傳統有關，每個城市有它的特點，建築是其中最重要的因素。

張永和：其實一個比較好的城市，不是一個個單體建築跳出來，而是有一個整體形象。像蘇州，走在老街道上，到處白牆黑瓦，或像很多歐洲城市，走在街上就覺得很有意思，雖然你不會注意單一的房子。當然像老栗講的，你細看又都不同。像現在的城市，就沒了整體性。建築是依賴城市的。

栗憲庭：整個巴黎都很完整，新巴黎在外面。

張永和：本來北京是有條件做到的。

栗憲庭：否則可以與巴黎羅馬媲美，每個城區都很美。五十年代看過一個電影《泉城濟南》，讓我印象很深，水從路上漫過去，石板地，到處是水。後來去濟南，什麼都沒有了。所有的城市都變得一模一樣，那個「千篇一律」是否定一個城市的個性，這個「千篇一律」是全國一模一樣。一個民族的想像力沒有了之後，就憑幾張圖紙和一二十年的功夫，一個個新城市 —— 新北京新濟南新成都……就從地平線上誕生了，可這與原來的北京濟南成都有什麼關係呢？問題是，我們天天向世界宣稱，中國是世界上唯一的一個延續千年的國家。

張永和：建築、城市的問題如此嚴重，是否與缺乏批評也很有關係？當然，批評是另一個大話題了。

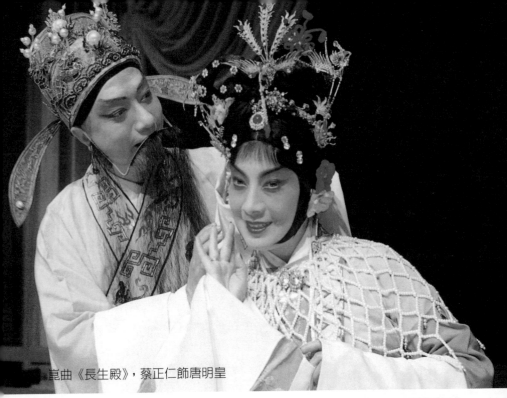

崑曲《長生殿》，蔡正仁飾唐明皇

與崑曲結緣

白先勇 VS. 蔡正仁

白先勇

廣西桂林人。1937年生。台灣大學外文
系畢業。美國愛荷華大學文學創造碩
士。任教於加州大學聖塔芭芭拉分部二
十九年。重要著作有長短篇小說《寂寞
的十七歲》、《台北人》、《孽子》等，
並有散文集《驀然回首》、《第六隻手
指》。其小說有多部改編爲電影、電視劇
及舞台劇，《最後的貴族》由謝晉導
演。白先勇近年來在台灣及海外大力推
廣崑曲，1992年於台北製作《牡丹亭》，
由上崑名旦華文漪主演，影響頗大。後
又與江蘇崑劇團張繼青，上海崑劇團蔡
正仁等人多次座談，引起廣大迴響。

蔡正仁

江蘇吳江人。1941年生。崑曲表演藝術
家。中國國家一級演員。第四屆中國戲
劇梅花獎和第五屆上海戲劇白玉蘭表演
藝術主角獎獲得者。上海市戲曲學校首
屆崑劇班畢業生。工小生，擅長冠生
戲。師承京崑藝術大師俞振飛和崑曲世
家沈傳芷，同時還得到薑妙香、周傳瑛
等名家的指點，能京能崑。現爲上海崑
劇團團長。

白先勇：我跟蔡正仁先生眞是有戲緣。1987年，經過了幾乎三十九年，我第一次重回上海，心情非常激動，到我以前的老家去看看，勾起很多兒時的記憶。但收穫最大，而且影響我深遠的，是看到了上海崑劇團（以下簡稱上崑）他們第一次排演的《長生殿》，兩個小時零四十五分鐘的讀本，那是比較完整的一個晚上可以演完的本子，我看的時候正好他們演最後一場。

蔡正仁：對，首次公演的最後一場。

白先勇：很巧，剛好我聽到了，就拖了陸士清一起去，不看也就過去了。因爲我從小就喜歡崑曲，但是在外面看崑曲的機會不多，那次是很難得很難得的機會看上崑的《長生殿》。出我意料，之前我沒有看過那麼完整的演出，只零零星星地看過一些折子戲。那一次就看到了蔡正仁先生表演唐明皇、華文漪演楊貴妃、上崑那些生旦淨末丑的名角全部上場，我看到那麼精彩的演出，戲曲效果對我的衝擊是不可衡量的。一演完，我站起來拍手拍了十幾分鐘，人都走掉了，我還在拍。我的心情激動，當然是因爲上崑的表演藝術很精彩，第二點是經過「文革」，我們的崑曲 —— 這一表演藝術中的頭號王牌，我們的戲祖宗，這麼一個精緻、有四百多年傳統的表演藝術居然在現代的舞台上還能成活，而且發揚光大起來。我那時覺得，中國的文化，經過大風大浪，給它一個機會，又……

蔡正仁：沒有被埋沒掉。

白先勇：也許它的枝幹被砍掉了，但它的根還在，一下子就發芽起來。那晚我非常非常激動，那是第一次看蔡先生演的唐明皇，太好了，有驚爲天人之感，華文漪跟他兩人相配，那大唐盛世、天寶興衰統統在舞台上演出來，那種感覺實在是一輩子難忘。那是1987年春天，五月，我記得很清楚，我要走了，過兩三

天就要離開上海。

蔡正仁：在這之前他還不想公開他的上海之行，就是看了這個戲，他一定要跟我們見見面，這下就公開了。

白先勇：看完我還意猶未盡，到後台去請教，跟蔡先生他們一夥，編劇、導演，還有些演員，跟他們談這個戲，還跟他們照相。

蔡正仁：他一定要跟我們見面，不僅見面，還要談，促膝談心。

白先勇：從我觀眾的角度，我也提了一些意見。

蔡正仁：我印象很深，他到我們團裡一坐下來，就先把《長恨歌》裡的幾句詞念出來了，我一聽，噢喲，是知音來了，我們之間的距離一下子就近了。打這次起，成了好朋友。他跟《長生殿》，跟上崑有緣。我有時覺得世界上的事情真是很有意思：如果他當時不知道這個消息，也許我們認識要推遲很多年，如果他

晚一天聽到消息，我們演出結束，那他也看不到。

白先勇：而且我還特別愛好，如果看了就走了，也就沒有什麼了。我這個人是熱愛藝術，各方面的，表演、繪畫、音樂、文學，藝術達到某種境界時都會讓我感動，那種感動，是美的感動。崑曲美，它是結合音樂、舞蹈、文學、戲劇這四種形式，合在一起合得天衣無縫，那樣完整的一種藝術形式，我要講一句，不要說中國的戲曲中少有，世界上，也少有。藝術到這種地步的時候，它是可以超越時空、超越文化的。接下去講就很有意思了，這個緣扯得深了。後來跟他們談完了，我興猶未盡，臨時起意，說我做個小東，請大家吃飯，煮酒論詩，再繼續下去。在上海，那時候找個飯館不簡單的。

蔡正仁：我說，我們那個紹興路離襄陽路的喬家柵很近，除了那兒，當時也沒有幾個吃飯的好

地方。可是一到那兒，我傻掉了，全都客滿。哎呀，我想今天這麼一個好機會，找不到吃飯的地方，很遺憾的。我靈機一動，想到了汾陽路的「越友酒家」，是上海越劇院辦的，他們經理認識我們。我馬上一個電話過去，問能不能給弄一桌，他說那沒問題，我很高興，可是我又很擔心，因為這個地方，我們都知道，是白先生小時候住的地方。

白先勇：是我的老家。

蔡正仁：號稱「白公館」，當時我一聽，想會不會……

白先勇：這太好了，也不是有意的。

蔡正仁：真是很有意思，我只是怕把他引到那兒去，反而讓他觸景生情，就問白先生，現在只有那個地方還有座位，我們可以吃，他一聽非常高興，好啊，就到那裡去。

白先勇：這下好玩啦，我心裡想笑啦，三十九年沒有回來，第一次回來請客請到自己家裡面

去。我真的很高興，但是我也不知道他們知不知道，我也不講。

蔡正仁：他以為我們不知道。

白先勇：好玩得很，心裡有數，真是高興極了，就在一個小廳裡，以前我小時候在那裡玩的。三十九年後再請客請到那裡，請的又是戲劇界的人，這人生真是太戲劇化了。我寫了篇小說叫《遊園驚夢》，這下可真是遊園驚夢了。

蔡正仁：所以那天吃飯，白先生特別高興，酒也喝多了。

白先勇：喝了幾瓶紹興酒。一方面是興奮，那麼巧的事，另一方面，這是我第一次看那麼完整的崑劇，這下子就入了腦了，然後對他們劇團真的有一份感情。到今天為止，很愛護上崑，很敬重上崑。

蔡正仁：從此我們的緣分就開始了。

白先勇：對，從1987年到現在，有十四年了。蔡先生到哪裡去演戲，我都要看的。到洛杉磯

我也去看，開兩天車開過去看，每天開幾個鐘頭。

從《長生殿》講起

白先勇：崑曲一寶《牡丹亭》，跟我也很有緣的，我也是大力推行，到處去宣揚《牡丹亭》，在某方面也成功了，現在全世界都知道《牡丹亭》。但崑曲的另外一寶《長生殿》，在很多方面並不輸於《牡丹亭》，在很多方面還有超越的地方。我第一次看的上崑演的兩個鐘頭零三刻的戲，基本上排得蠻成熟了。到日本也去演過，巡迴一個月，日本人反應空前熱烈，日本人太懂了：第一他們對唐朝文化非常有好感；第二他們對唐朝歷史很熟悉；第三崑曲的音樂舞蹈，它的藝術境界，在我看來，是超越了地域和時間了。它不是一個地方戲，它現在是世界的。不光是日本人，我跟西方人一起看崑曲，那西方人之著迷，幾個鐘頭看下來，反

應熱烈。話講回來，三年前，新象文教基金會的主持人叫樊曼儂，她對崑曲特別愛好，經常不惜工本，邀請大陸的演出團體到台灣演出，樊曼儂女士有台灣的崑曲之母之稱。三年前，上崑、浙崑、湘崑（湖南）、北崑、蘇崑（蘇州），五大崑班都被邀請了去台灣，演了十四天，盛況空前，可以說，在某方面這也是一個崑曲比賽。幾代的名角，統統上場，每個人都把壓箱子的功夫拿出來了。蔡正仁先生就把他最拿手的傢伙扛出來了，就是《長生殿》裡的一折《迎像·哭像》。以前我也聽過，也看過錄影帶，在兩個多小時的演出戲本中也有一小折，但三年前的那一次演出，大概是「卯上」了，因為有很多名角，哎呀，我是跳起來拍手的，我們的評分，那天是蔡先生的《迎像·哭像》拿了冠軍。這出戲是崑曲中考你功夫的，做功、唱功，一個人半個多小時的獨腳戲，要把歷史滄桑、

「迎像・哭像」中的蔡正仁

唐明皇退位後那種老皇的心境：悔、羞、蒼涼、自責，種種複雜的感受統統演出來，使觀眾如癡如醉。那是他的老師俞振飛先生的傳家之寶。我就跟樊曼儂女士商量，演一折不過癮，要把《長生殿》全部排出來，排長一點，那兩個多小時的《長生殿》在台灣也演過，連那個也不過癮，那裡面的折子戲都濃縮了嘛。台灣的觀眾現在很有水準，我有一句話，關於崑曲在台灣的表演，後來常被引用的，我說：「大陸有一流的演員，台灣有一流的觀眾。」

蔡正仁：我補充他一句，我一直有這個看法，不是說觀眾是靠演員培養出來的，恰恰相反，我認為演員是靠觀眾培養出來的，只有高水準的觀眾才能培養出高水準的演員。觀眾是水，演員是魚，你想，一條很好的魚，它沒有高水質的水，存活不了，要麼死亡，要麼適應污濁的水，自己也變成污濁的魚。

白先勇：台灣的高水準怎麼來的呢？我要講一下，其實年數也

不多，1992年才開始，華文漪第一次去演《牡丹亭》，幾年間，培養出那麼一批高水準的觀眾。

蔡正仁：不容易，我還是覺得台灣本來的基礎比較好，機會一來，就不一樣。

白先勇：這些年來，在崑曲到台灣去之前，台灣觀眾已經看過世界各國一流水準的表演藝術。有很多是新象文教基金會推出的，他們是頭一個，有二十多年了，他們把全世界第一流的芭蕾舞、第一流的歌劇、第一流的西方表演音樂，引進來，後來又做中國的京劇、崑曲，還有地方戲，經過許多年的培養，所以台灣有一群高水準的觀眾，他們知道進了那個劇場，對藝術家要有相當的尊敬，看崑曲這樣高水準的演出，鴉雀無聲，連咳嗽都不敢。

蔡正仁：氛圍非常好。我覺得我們上海崑曲團去了台灣四次，去年十二月是第四次去。四次去都是大型的演出活動，第一次是去演《長生殿》，在——

白先勇：國父紀念館。

蔡正仁：有兩千多，將近三千個座位。一看那個劇場我就傻掉了，太大了。崑曲從來沒有在這麼大的地方演出過，我非常擔心。觀眾離開太遠，根據我的經驗，這麼大的劇場，肯定會很吵，氣氛不好。還沒上台之前，在後台我還以為下面沒有觀眾呢，因為沒有聲音，觀眾還沒來？幾次有這個感覺，可是出去一看，下面坐滿了，黑壓壓的一片，這個給我的印象非常深。所以在台灣演出你不要擔心有什麼手機的聲音，絕對是沒有的。觀眾欣賞藝術的這種素養和氛圍，讓我們做演員的留下非常深刻的印象，這種時候演員的壓力反而大了。有時候我們演員在氣氛不佳的場所是沒辦法充分發揮的，比如講原來我要把戲做到這份上，可是一看下面根本不當你一回事，我就不可能這麼做到，會隨便地一帶而過，或者我馬上跟

同台演員說：我們趕快演，演完就算了。這種情況我也碰到過。但是在下面觀眾這麼投入的情況下，你就會把自己所有的看家本領都拿出來。

白先勇：那時候還有一些台灣觀眾飛到上海來看他們的預演。到了台灣以後，怎麼蔡正仁就不一樣了。台灣的觀眾要求高，你要是唱得不足、不夠，他會不滿。而且還有點麻煩，你們越唱，台灣那些觀眾胃口越大，下一次你還要「卯上」，現在這樣的表演已經不足，你下次再來，我要你更好。

蔡正仁：這就是高水準的觀眾促使演員不能隨隨便便，如果你經常在這樣的觀眾面前演出，那各方面水準就會提高。

白先勇：是這樣子的，尤其是我說的崑曲觀眾。因為崑曲在台灣已經建立了一個觀念：這是一種非常精美高雅的藝術，來欣賞就得好好的聽、好好的看。台灣的崑曲觀眾有幾個特性，第一很

奇怪，年輕觀眾很多，不像京劇，二十到四五十歲這個年齡階層最多，反而是六七十歲的人不多，這表示很有希望。大學生、研究生、年輕知識份子、老師、教授，許多許多人喜歡崑曲。

蔡正仁：白先生講的是，為什麼台灣會有這一批高水準的一流的觀眾。剛剛說，在大陸，產生了很多優秀的演員，這也是一個事實。因為大陸那些非常優秀的藝術家大部分都在，他們培養出了一批學生，潛移默化，一級演員的產生就有基礎了。反過來講，一流的觀眾大陸有沒有，有，但不像給我感覺在台灣那麼集中，印象那麼深刻。比如說去年十二月這一次，咱們十一號演《長生殿》的上本，十二號演下本，十號你還記不記得，我們搞了一次《長生殿》研討會。

白先勇：是中研院主辦的，等於這邊的社科院。

蔡正仁：主持了一天的研討會，從早晨九點一直到下午將近

六點，下午是白先生主持的。說句實話，對這個研討會我印象非常深。首先參加會的人，至少讓我吃了一驚，怎麼那麼多人來參加，研討會最多一百餘人，來幾十個人算是很不錯了，可是那次來了三百個人。

白先勇：坐滿的。

蔡正仁：座無虛席，更使我吃驚的，大部分是年輕人。

白先勇：都是年輕人，大學生、研究生。他把這個當作研究的題目。

蔡正仁：主持會議的人說，我們還不敢做太多宣傳。

白先勇：是啊，怕人來得太多，大廳座位不夠，來了上千人怎麼辦？

蔡正仁：我注意到這些人從早晨到下午，沒有一個人提早走的。我非常坦率地講，我們這兒這種現象比較多。開一天研討會，不說一天，只是下午，兩點開會，到五點，你看，至少走掉三分之一。可是《長生殿》的研討會沒有人走，人只會增加不會減少，這讓我感觸頗深。我覺得台灣有那麼一批年輕的包括中年的知識份子特別喜歡研究，對各種知識，他們的求知欲很強。有些年輕人可能會說，《長生殿》關我什麼事，它是多少年前誰誰誰寫的，它是用崑曲演的，崑曲我根本沒看過，根本不感興趣。為什麼他們就那麼認真，做筆記，還紛紛提問題。提的問題也是行家問題，有些問題使回答的人反而有啟發，這個很了不起。因為有了這種氣氛，他們到劇場裡來看戲，就是兩個目的，欣賞藝術和求知識，絕對不是來湊熱鬧的。這就可以解答什麼才叫一流觀眾。作為一個演員，我期望的就是能有這樣的觀眾，這是非常幸福的事，這個比得獎還要有感覺。

白先勇：我還是要插一句，這不光是蔡先生的感覺，每個崑劇團到台灣去演出，都覺得受到尊重、得到欣賞，他們突然覺得作

為一個藝術家本身的東西出來了。在所有兩岸各種專案的文化交流中，崑曲在台灣生根最深、影響最大。剛才說的中研院是台灣最高的學術機構，它有一個文學哲學研究所，有幾位專門研究傳奇的；有一個女孩子，她的博士論文就是《長生殿》。那天那幾個學術報告也很有深度和看法，準備很充分。我主持的那場，就是《長生殿》的藝術表演，生旦淨末丑他們幾位都上去了，每個人講解、表演一段，觀眾開心極了。我瞭解你的心情，你跟那樣的觀眾交流，你曉得他們的開心，你的開心。

蔡正仁：所以我說句實話，有很多戲在我們這兒已經很久不演了，原因很簡單，就是知音不多。《長生殿》上下兩本，如果不是到台灣的話，我們就不可能排。

白先勇：我想這有一個原因，當然是有像樊曼儂等一批熱心人在推廣，我自己也是搖旗吶喊

的，但是呢，你推廣它，它不到氣候也不見得能成功。

蔡正仁：對！

白先勇：台灣的觀眾受過許多西方一流藝術的洗禮。當然世界級的東西都很好，但總覺得有種不滿足，我們自己的文化在哪裡？自己那麼精緻的表演藝術在哪裡？崑曲到台灣真正第一次演出是1992年，華文漪演《牡丹亭》，是我策劃的。把華文漪從美國請回台灣，再跟台灣當地的演員合起來演的。那是第一次台灣觀眾真正看到近三小時的崑劇，是上崑演過的那個本子。還有史傑華，也是上崑的，從紐約請回去。那個時候，國家劇院1400個座位，我宣傳了很久，說崑曲怎麼美怎麼美，提了七上八下的心，擔心得不得了，想我講得那麼好，華文漪的藝術我是絕對有信心的，但整個演出效果，觀眾的心我就不知道了。台灣觀眾只是聽我說好，他們來看，等於押寶一樣，把我整個信譽押在

上面。國家劇院連演四天，那時台灣一方面還沒看過這麼大型隆重的崑曲表演，其次對《牡丹亭》這個戲也有相當的認識了，我也講了好多年了，一下子，四天的票賣得精光。我進去看，大部分是年輕人，有百分之九十的人是第一次看。看完以後，年輕人站起來拍手拍十幾分鐘不肯走，我看見他們臉上的激動，我曉得了，他們發現了中國自己文化的美。就從那時開始的。台灣還很有心，他們有基金，請蔡先生，請很多上崑浙崑蘇崑的老師，不斷地去教崑曲，很有意思，那些學生風雨無阻，還有教授什麼的，統統來學唱做，起勁得很。

蔡正仁：這批學生認真執著得很，他們都是有工作的。那些二十七八歲的女孩子，都是大學畢業，研究生碩士生都有。我去了兩個月，跟她們熟了，就問：你就不找男朋友，不想成家了嗎？這麼老大不小的。她們回答我一句話，我真是想不到，她說：我嫁給崑曲了。

白先勇：哈哈，迷的。

蔡正仁：這個話我一想，是啊，非常生動，她所有的業餘時間，除了吃飯，睡覺，上班，剩下的時間都交給崑曲了。

白先勇：有些還跑到上海來學。

蔡正仁：對，跑到上海，一有空就去學。所以那時我跟蔡耀先兩個人在台北，一天忙到晚，到晚上十一點才剛可以停下來。

白先勇：給學生纏的。

蔡正仁：就是，這種氣氛是很難能可貴的。

白先勇：哎，你去中學演講，中學也是熱烈得不得了。

蔡正仁：是啊，我們到花蓮中學，講《琵琶記》……

白先勇：中學課本裡選了一則《琵琶記·吃糠》。

蔡正仁：所以我們去演。崑曲在我們這兒還算是比較寂寞的藝術，當然談不上什麼追星族來追我們崑曲演員。可是我們這些人

到台灣中學去講了之後，嘗到了被追的滋味。

白先勇：他們追完了外國歌劇之後才回頭的，聽完了多明哥，看完了《阿伊達》，覺得啊呀，我們怎麼還有東西比他們更好，才回頭。

蔡正仁：多明哥這樣的人，藝術層次還是高的，我們這裡還談不上追。

白先勇：追rock style，那些搖滾。

蔡正仁：真的！我可能把題目扯開去了，你看今年那個春節晚會的節目，我實在是沒興趣看，大量的篇幅是唱歌跳舞，然後就是小品相聲，當然它要面向全國，但有一條，整個藝術水準應該是逐年提高的。現在的問題是，白先生你不知道，這些個唱歌，我稱它為唱歌是抬舉它了，那是叫，哪是唱啊！當然有些歌唱得還不錯，不能一概而論。但我們現在的青年只喜歡這個，比較淺的，或者是比較刺激的，刺激到感官他就感興趣了。

白先勇：台灣也有rock一族，但整個來說，台灣一直對於傳統藝術相當尊重。

蔡正仁：這個我認為是冰凍三尺，非一日之寒，像剛才白先生說的，它一定是一個積累。像我從小學戲學了幾十年，就累積了幾十年。有時候非得要到一定程度，才看上去有感覺。比如《迎像・哭像》，三十年前你要是看我演，那是很膚淺的，完全是模仿老師的。慢慢經過幾十年滄桑，才到今天這個地步。說句實話，小時候剛開始跟老師學時，不懂，見老師出場，哎，我想這有什麼難的，一抖袖，一走步，坐下，然後念，認為很容易。所以我們有句行話，叫初學三年，走遍天下；再學三年，寸步難行。舉個例子，《太白醉寫》，我老師俞振飛最拿手的戲，他演李太白，喝醉了酒，一種醉態，整個戲只有兩句唱，其他全是表演、念白。老師跟我說：我二十

歲左右就學會這個戲了，可是一直不敢演，到四十多歲才敢演。我一聽，怎麼這麼難？當時也不懂。學校領導要我們解放思想，要有大膽往前闖的精神。怎麼闖呢？譬如講，「蔡正仁，你跟俞振飛老師學習，你能不能趕超俞振飛？」當時提出這個口號，我想要我趕已經比較那個了，還要超啊，這個有點夢想。可是當時有種氣氛，要敢攀高峰，學校老師就提出來，要我把俞振飛最難最高的《太白醉寫》攻下來。我當時才十八歲，不知哪來的勇氣，就跑去問俞老能不能教我《太白醉寫》。我那個老師正是個好好先生，修養也蠻高的，他不會讓你滿腔熱情一下子被冷水澆滅。他當時跟我說，這個戲難度是比較高的，我當然可以教你，不過，我的老師（俞老的老師，孫月泉老師，他是我的啟蒙老師，孫傳芷老師的父親），也是你的老師的父親，我們的路子都差不多，這樣，你先跟孫老師

學，學完了我再來加工。我就花了一個禮拜把這個戲學下來，再到俞老師那裡讓他給我加工提昇。就這麼花了一個多月時間，把這個戲學會了。當時學校領導說：蔡正仁，好，有成績，演出！我也不知天高地厚，十八歲，我記得很清楚，我真的連酒都沒喝過，卻去演酩酊大醉。那時不懂，反正模仿老師，就把戲演了。可是後來到了二十八歲以後，「文革」結束，我們崑劇團開始恢復演出，就想別忘了這出戲，把它挖出來演。可是我真的是感到寸步難行了，我怎麼演都覺得不行，自己都不滿意自己。這時候我就寫了一封信給老師（我們到外地演出），我說，「文革」前我演了不少場不知天高地厚，我怎麼感覺越演越難了。老師給我回信，這時候他說了，你終於明白這個道理了。哈哈！

白先勇：三年後寸步難行。

蔡正仁：你明白了，說明你長進了。

崑曲的美學

白先勇：再回到《長生殿》這個題目。三年前蔡先生演的《迎像·哭像》那麼動人以後，我就跟樊曼儂女士商量，我說，這個戲大有可為，可以把它擴展。因為《長生殿》裡有幾個折子戲，像那個「定情」、「小宴」、「酒樓」啊，那些都排過了的，都是很傳統的，台灣那些觀眾已經變得內行了很多，要看足了折子戲才過癮。所以我們商量下來，這個《長生殿》要演出兩天，六個鐘頭，把這些折子戲翻成兩本，統統按進去，統統保留。這次演出在台北。

蔡正仁：《長生殿》研討會是十號，十一號就登場。

白先勇：結束了以後，我的很多文學界朋友，像施叔青啊李昂，都是有名的女作家，還有朱天文，看完了以後跑過來，哎，我說你們眼睛幹什麼，眼睛都紅紅的。這些女強人，都感動得流淚，跟我說，哎呀，太感動了，眼淚都掉下來了。我記得在終場時，演完了，許倬雲先生，研究院的院士，很有名的歷史學家，也喜歡崑曲，我一走過去，他就拉著我的手：這個《哭像》演得太好了，表演藝術到這種境界，我非常非常感動。好多人感動，海外還有一位朋友說，看了《長生殿》，才知道什麼叫作「餘音繞樑三日不去」。哈哈哈！《長生殿》這個戲是傳奇本子裡的瑰寶，我覺得它是繼承《長恨歌》的傳統，這個大傳統從唐詩元曲一直到清傳奇，這一路下來，文學上已經不得了了，還在戲劇的結構方面，「以兒女之情寄興亡之感」，用李楊的愛情來反映天寶的興衰，這種歷史滄桑雜上愛情的失落，兩個合起來，所以第一它題目就大，是我們歷史上這麼大起大落的一段歷史；當然，你從歷史的角度來看，它要批判唐玄宗晚年怎麼聲色誤國，和楊玉環之間的愛情也不純粹，她是

從壽王的兒子來的，說的是對的。但是文學跟歷史是兩回事，我覺得文學家比歷史學家對人要寄予比較寬容的同情。歷史是支春秋之筆，是非，對錯，是客觀的，但人生是更複雜的，人生真正的處境非常複雜，那是文學家的事，文學家可能更重情。《長生殿》最深的關切還是在李楊之間的情，而且它最精彩的是在下半部，楊貴妃死了以後，唐明皇對她的悼念、對整個江山已經衰落以後的一種感念，這後面是越寫越好，越寫越滄桑，這個傳奇的面目已經出來了。到《迎像‧哭像》，又是在蔡正仁先生身上展現出來，他一上來念的兩句詞：「蜀江水碧蜀山青，贏得朝朝暮暮情」，一下子氣氛就出來了，那是唱做俱佳。我這一生看過不少好戲，但那天晚上給我很大很大的感動。難怪我那麼多朋友都「泫然淚下」。還有一位企業家的太太，她是國文系畢業的，她看過《長生殿》本子，對李楊的愛情是持批判態度的，說不道德。而且，這位女士很堅強，她說她很少哭。但沒想到，看這《哭像》，居然感動得哭，在歷史的批判與藝術的感動上，她說寧取藝術上的感動。那就是蔡正仁演得好，這個戲演得不好，對她來說就不能看。

蔡正仁：沒什麼好看。

白先勇：不能看的，你說一個老頭子在台上自怨自艾，唱半個小時，怎麼得了呢！那天晚上，他的一舉一動都是戲，你看，老皇，把花白的鬍子抖起來，「唉——」歎口氣，你那兩下真好，袖子抖一抖，「唉呀」，一切盡在不言中，起駕回宮。那麼一折，是唱服了。崑曲的藝術，我要說，它雅在，第一，它是文學作品，文學性、詩意特別高；第二，音樂美，笙簫笛，雅得很；第三，它的舞蹈，身段細膩、繁複，無歌不舞。它的戲劇編得好，都是很有學問的文人編的雜劇和傳奇，經過幾百年的錘煉，

糅合得那麼好。我們有個很大很大的誤解，崑曲到今天之所以推展不開，就是這個問題，認為崑曲是曲高和寡，只是給少數知識份子看的，一般人看不懂，大謬不然。不錯，可能在明清時代，到後來崑曲沒落的時候，的確是，像《牡丹亭》、《長生殿》，詞意很深的，所以你要會背、會唱，你才懂。但別忘了，為什麼崑曲在20世紀末又會在台灣那麼風行起來，我以為很重要的一個原因是，現代舞台給了這個傳統老劇種新生命。為什麼，它有字幕啊。中學裡大家就看過、背過《長恨歌》，你能夠看懂《長恨歌》，就應該看懂《長生殿》；第二，現代的舞台，它的燈光、音響，它整個的舞台設計，讓你感覺這個崑曲有了新的生命。

蔡正仁：接近現代的觀眾，他就感覺到了視覺上的美。

白先勇：現在什麼戲台很重要啊，像新舞台什麼的，那是台灣最現代的舞台，一進去氣氛就來

了。我在紐約也看過《牡丹亭》，現代的舞台，外國人坐幾個鐘頭不走，就因為他們的音響啦、燈光啦、字幕啦到位，字幕翻成英文、法文。崑曲在國際上是被接受的。

蔡正仁：我要補充白先生說的，崑曲這個劇種，雖然目前劇團不多，從事崑曲的人也不是很多，加起來也不過五六百人，但是這個劇種的藝術價值文學價值，應該說在中國是最高的。

白先勇：沒錯！

蔡正仁：這是海內外公認的，也是我們的戲曲史文學史上早就公認的，中國戲曲的最高峰是崑曲。因此說崑曲是曲高和寡，確實也有。但反過來講，崑曲也有很通俗的一面。

白先勇：很通俗，這個大家知道。

蔡正仁：舉個例子，《長生殿》「看望」那場，多通俗啊。

白先勇：全是小丑，很通俗的。我講一個武打的戲，上崑有

一個王志全，他教的一批小孩子，女孩子，武功好極了，劈裡啪啦，打得很熱鬧，大家都叫好。浙江崑劇團，有一個叫林爲林，很年輕的武生，他在藝術學院又教了半年，有一群學生跟他學。他教武打身段，他的身段漂亮極了，叫「浙江一條腿」。那天我去看他戲，嚇一跳，新舞台大概有八九成滿吧，很多是學生，他一出場，那些學生就像追星族一樣，叫好的叫好，拍手的拍手，熱鬧非凡。崑曲的小丑很重要的，像那個《思凡》、《下山》。還有重要的一點，崑曲的愛情戲特別多，《牡丹亭》、《長生殿》、《玉笙記》、《占花魁》，愛情戲多觀眾要看。你那個《販馬記》很通俗吧。

蔡正仁：通俗通俗。

白先勇：講夫妻閨房情趣，很細膩，看中國人愛老婆、疼老婆，那個新官疼新婚夫人。

蔡正仁：我小時候聽我們老師說，崑曲中的小花臉，二花臉（白臉），或者大花臉，其中只要兩個花臉碰在台上，要把觀眾笑得肚皮疼。

白先勇：崑曲的丑角要緊，非常逗趣的，一點不沈悶，觀眾眞是誤解。我一直要破除這個迷信，說是崑曲曲高和寡，我說曲崑曲高而和眾。

蔡正仁：我覺得有一點必須要說的，譬如講，外國爲什麼對自己的，像芭蕾舞劇《天鵝湖》、《唐吉訶德》等等，他們把它作爲一個經典著作，引以爲豪，有各種版本，其實數來數去也就那麼幾個。歌劇也是，《羅密歐與茱麗葉》等幾個，現在變成中國人唱外國歌劇都引以爲豪了。那麼反過來講，我們自己有那麼多寶貝，應該大唱特唱。

白先勇：西方人還不知道我們有那麼成熟的戲劇，《牡丹亭》眞讓他們嚇一跳，我們在四五百年前已經有這麼成熟、這麼精緻的表演藝術，這麼大的戲，可以一連演十幾個鐘頭，他們還不曉

得，最近才發覺。所以，這個衝擊很大。

蔡正仁：特別是現在中國加入WTO，這個意味著什麼，我是這麼看的，意味著真正的開放——

白先勇：是全面開放。

蔡正仁：很實質的、非常深層次的開放，這就給我們每個中國人提出了一個新課題，我們既然開放了，就要顯示我們民族特有的東西。你外面的大量進來，我也要大量的出去。

白先勇：出去就選自己最好的出去，不要去學人家，學人家你學得再好都是次要的。當然你可以學西洋音樂、歌劇，但是你先天受限，你的身量沒有他那麼胖那麼大，你唱得再好，他們聽起來都是二三流的。從小生活的環境氣候不一樣，文化不同啊，你這個體驗不對，內心不對。

蔡正仁：我把白先生的話衍生開來，我們作為一個中國人，能夠把崑曲一直保存到現在，我認

為這個事實本身就非常了不起，要保存下去，發揚光大。

白先勇：樊曼儂，她本身是學西樂的，她是台灣的第一長笛，不久前在這裡的大劇院還演出過，在北京、東京也表演過，她是什麼西洋的東西都看過了；我們看的也不少了，憑良心說，西洋的東西不是不好，但人家好是人家的，他們芭蕾舞跳得好，《天鵝湖》好，那是他們的，他們的《阿伊達》、《杜蘭朵》唱得好，是他們的，義大利的、法國的、德國的，我們自己的呢？

蔡正仁：我們可以花三千萬排一個《阿伊達》，我們為什麼就不可以花幾百萬排《長生殿》，把這個排出來我認為它的意義要遠遠超過《阿伊達》。

白先勇：我是覺得你排得再好的《阿伊達》，你在哪裡去排？你排不過人家的。

蔡正仁：場面很大，而且主演都是外面來的。

白先勇：等於借場地給人家

演，花幾百萬，唱義大利文，「啊——」，你哪裡懂？你一句也聽不懂。北京那個《杜蘭朵》我在台北的電視裡看了，那個中國公主嚇我一跳，血盆大口，一個近鏡頭過來，誰去為她死啊。歌劇啊，只能聽，它沒有舞的，歌劇我聽就好了。我去看《蝴蝶夫人》，浦契尼的悲劇，唱到最後蝴蝶夫人要自殺了，那個女演員蹲不下去，半天蹲不下去，啊呀，我替她著急，一點悲劇感都沒有。我寧願回去買最好的CD聽，不要看，破壞我的審美。那個歌劇聲音是美透了，但是沒有舞；芭蕾，舞美透了，但沒聲音，有時候你不知道她跳什麼；我們崑曲有歌又有舞，還有文學，歌劇的文學沒什麼的，唱詞很一般。我覺得我們好比打開前窗，到處去追熱鬧、追那些很漂亮的花花朵朵，怎麼忘了我們後院裡面那麼美的一個奇葩在，就是我們的崑曲在那裡，所以我這些年不惜餘力向全世界推展崑曲。

蔡正仁：其實嚴格講白先生並不是從小就看崑曲的。

白先勇：不是的不是的。

蔡正仁：白先生小時候是崑曲很衰落的時期，那時候是京劇的世界。

白先勇：沒有崑曲，崑曲幾乎絕了。

蔡正仁：快要奄奄一息了。我們是第一批被「傳」字輩培養起來。

白先勇：不錯，我覺得最大的功德是把「傳」字輩老先生找了回來，蔡正仁先生這一批就是崑曲傳人。

蔡正仁：當時俞老他們教了我們這批人。

白先勇：是國寶啊，要供起來的。他們到台灣去，大家都愛惜得不得了，尤其是他們的學生。像那個岳美緹啊、計鎮華、梁谷音等等，他們到台灣去，一群群學生捧他們，照顧他們。上次岳美緹到台灣去，剛到就感冒了，

我那朋友，張淑湘，台大教授，古文教得很好，馬上帶岳美緹去看醫生，買藥給她。華文漪到台灣演《牡丹亭》的時候，我那朋友姚柏芸，天天燉雞湯給她吃，生怕她……所以他們到台灣去，寵他們寵得不得了。

蔡正仁：我的老師說，一個劇種要興旺，靠兩支大軍，一支就是我們的專業隊伍，要不斷地培養一些優秀的、好的演員，還有一支，是要不斷培養高素質的觀眾，這個非常重要的。

白先勇：一定要的。還有，我覺得這邊的文化、媒體，要大力鼓吹自己的國寶，所以我很高興，你們《藝術世界》這次要我來跟蔡先生談，別的，說眞話，我就不費這個心了，講到崑曲，爲了崑曲，我拋頭露面。我在台灣也是，大力推廣，這已超出了我個人的愛好，我看到了、認識到了我們文化裡有這樣精緻的寶，怎麼大家不知道，怎麼可以忽略。

蔡正仁：我現在感覺到一個民族要興旺，如果對自己民族的東西不屑一顧，那麼這個民族興旺有什麼意義呢？

白先勇：旺不起來的。我的看法更深一層，我覺得我們這個民族最大的問題，是從鴉片戰爭以來，因爲各種歷史原因，我們最大的傷痕是，我們對民族的信心失去了。失去民族信心最重要一點，是我們的美學，不懂得什麼叫好、什麼叫美、什麼叫醜，這個最糟糕。你想我們傳統的東西有多美，崑曲的音樂舞蹈有多美，你不敢講這是美，你說崑曲的文學有多美，我們傳統戲劇的服裝顏色，你看，多大膽，紅跟綠，桃紅柳綠，大紅大綠。

蔡正仁：對，你已經把這個問題說到一個非常重要的領域裡。

白先勇：看《牡丹亭》時，那些男孩子們，我想，爲什麼他們這麼感動呢？他發覺了什麼？我有一個看法，後來我就跟他們講，我說《牡丹亭》這個戲啊，

是中國的《羅密歐與茱麗葉》，我講英國的那個羅密歐茱麗葉他死了活不來了，我們這個愛得死去還活來，那個情追得死還不行，還要活過來才算數。所以愛情永久不衰的主題，打動了他，噢，中國人談情說愛也那麼美，你看那個遊園驚夢中的舞，那兩個的眼神，那麼眼神一對，那個袖子一舞，唱那個詞，多美啊，那個是絕境。

蔡正仁：我也有個感覺，我自己是幹了四十多年的崑曲，我真的是深深體會到：有些藝術你一接觸它非常好，可是時間一多，覺得也沒有什麼，或者說不再有什麼了；崑曲在沒有接觸以前，覺得好像很高深，但你一旦跨入門以後，你就覺得她越來越美，簡直其樂無窮，而且你看我唱了四十多年崑曲，可是我一聽到《牡丹亭》的「驚夢」、「尋夢」……

白先勇：那一段我聽到心都碎掉。

蔡正仁：它的旋律那麼美，你難以想像它美到什麼程度。每次聽了以後，我都要感歎一番，我們的老祖宗在幾百年前就有了那麼好的曲子，這種藝術是會越來越使人著迷，而且越來越覺得裡面有廣闊的天地，覺得永遠學不完，這種藝術真是不太多的。像《遊園驚夢》這樣的戲，它的詞、它的曲、它的舞，它的表演的細膩，結合得那麼完美的藝術，到目前為止，我還沒有看到哪個戲劇藝術超過它的。

白先勇：那個才是精品、經典。

蔡正仁：我現在，工作太緊張，或者心情很煩躁的時候，我對付它的最佳辦法，就是聽崑劇。真的很奇怪，什麼煩惱，回到家把帶子一放，我就聽這個，什麼都丟在腦後了。

欣賞崑曲

白先勇：我想再談談蔡先生個

人的藝術，你那個《迎像‧哭像》的確是你老師給你的傳家之寶，是俞振飛先生的拿手戲，這個戲難，我還沒跟你好好談。你自己談了，比如這次演出，你自己說你這次很入戲，感情很飽滿，卯上了，拼老命了，你談談這次的感想，你怎麼演成這樣子的。

蔡正仁：這出戲我小時候就看到老師演出，這是俞老的拿手戲之一，曾經有人說過這樣的話：沒有看過俞振飛的《迎像‧哭像》就不是中國人。

白先勇：這麼嚴重，你講你講。

蔡正仁：當然這個話只是說明俞老的藝術魅力。這出戲是《長生殿》後半部當中非常精彩的一折，他主要是描寫唐明皇逃到成都以後，因為楊貴妃死掉了，他心裡一直思念楊貴妃，他就讓人把楊貴妃雕成一個像，跟她生前一模一樣，把她供在廟裡，這個戲叫《迎像‧哭像》。是唐明皇看見楊貴妃的像以後觸景生情，

聲淚俱下地回憶。這個戲在崑劇中是由大觀生來演這個角色的，年紀七八十歲，整個戲是一個演員連唱十三支曲牌，要唱半個多小時，而且沒有休息時間，一段唱下來，念一句白，再連著唱下去。唱崑劇不像京劇有過門，我記得我剛學好這個戲後，演出時，簡直連換氣都來不及，剛剛一段唱下來，想嚧一下唾沫換一口氣，「篤篤——」，它又來了，是這麼一個戲。它要求演員有深厚的基本功，特別是唱功，你整個的嗓音，通過幾段唱把感情淋漓盡致地揮發出來，這是非常重要的。

白先勇：因為感情很複雜、波動，層次很多，你剛才講了，又有悔恨，又有羞愧，又有感動、蒼涼、自責。

蔡正仁：就是我這樣一個皇帝，我當時為什麼沒有堅持，我拚了命也不讓楊貴妃死；我一個皇帝也保護不了自己心愛的女人，這個唱詞很感人，我總是會

越唱越投入，「……掩面悲傷，是寡人全無主張……」你說它深嗎？不深，很通俗的。

白先勇：靠表演，靠一舉手、一投足，要把感情，獨腳戲一樣表演。

蔡正仁：唐明皇當時這種心情我是很投入地去體驗的，每次演完《哭像》到後台，要花很長時間才能緩過來。到最後，他說到什麼程度：我寧可和你一起死，我死了以後還可以到陰曹地府和你配成雙，如今我獨自一人在這兒，我雖然沒有什麼毛病，可是我活在這個世上又有什麼意義。這個皇帝唱出這種心情……

白先勇：後來楊貴妃的那個雕像迎進去了，看到那個掉淚了，呵———下子，大家都掉淚了，哈——因為說真話呢，看的人都有些水準呢，大家都有自己的傷痛，各懷心事，統統給你這一勾勾起來了。

蔡正仁：有一段：你怎麼不對我笑一笑，你怎麼不笑呢，他一

看，噢，原來是個木頭雕成的像，不是真的人。像這種，我覺得洪深寫得確實好，看過這個戲你就不會說李隆基對楊貴妃的感情不是真的，他是那麼的責備自己，那麼懷念自己的妃子。這個戲在崑劇中是很有名的唱功戲，而且崑劇常常由於成套曲牌，最高腔總是放在最後，這就給演員創造了一個很大的難題，你沒有深厚的基本功，唱到最後你會聲嘶力竭，人家對你的好感美感，你這一聲嘶力竭就全沒有了，因此要求演員始終有飽滿的情緒，要使聲音唱得始終與前面一樣，這個就難了。

白先勇：說真話，演這個《哭像》年紀輕的人還不行，也許嗓子好，但是他的感受、人生體驗不夠。

蔡正仁：講到這個問題，崑曲比較難的是培養一個優秀的崑曲演員……

白先勇：所以我跟那些年輕的演員說，你們入了崑曲這一行，

就要認識到，你們是藝術家，不是一般演員。藝術的追求是寂寞的，是坎坷、是艱難，你要抱了這個心來學，來受苦，而且不見得有很大的報酬，但是你要覺得你自己高人一等，因為你是藝術家，你要有藝術家的驕傲。我要講一句話，在國際上不管是巴黎、紐約、柏林，中國表演站得住腳的只有崑曲。確實如此，不是關起門來做皇帝自己說好，要拿去跟別人比的，它已經老早就成熟到這個地步了，它的藝術，超越國界，超越文化了。我看到西洋人對崑曲的反應，深有所感，看他們看得之入迷。

蔡正仁：這個我跟您有同感，我到德國美國去，他們不知道有崑曲，一旦知道，他們絕對是感到很驚訝，怎麼有這麼精緻的藝術，而且他們能接受。

白先勇：能，完全能。

蔡正仁：非但能接受，而且非常欣賞。因為很簡單，我舉例，崑曲它是個曲牌體，它整個音樂的結構呢，是旋律很美，我們叫做水磨調、水磨腔，它不像其他有些劇種的特點，比較激昂，外國人就不一定喜歡。

白先勇：崑曲它悠揚，所以二三小時聽下來，你一點都不覺累。

蔡正仁：再加上它那麼優美的表演，特別的細膩，那種細膩是任何一個劇種比不了的。舉個例子，兩年前我在德國慕尼黑，演了《遊園驚夢》、《斷橋》，還演了一個獨腳戲《拾畫叫畫》。當時我真是非常擔心，德國人怎麼知道我一個人在唱什麼，而且他們不要我們打字幕，他們說你這樣一打字幕，我究竟是看字幕還是看你。他只要一個人，出來把劇情簡單介紹一下，我就上去一個人唱《拾畫叫畫》，又唱又做，很奇怪，凡是國內有效果的，下面全有。

白先勇：德國的行家多，相通的啦，藝術到某個地方是相通的。

蔡正仁：這裡頭就提出了個問題，他們為什麼能坐下來，而且那麼全神貫注地欣賞你的藝術？而我們現在任何一個大學生應該比德國人更懂崑曲，他還有字幕看，可他就是坐不住，為什麼？你很難想像一個國家物質上非常豐富，經濟非常發達，可是文化非常落後。

白先勇：貧乏。不怪這些年輕人，是教育，你沒有教育他去欣賞美。

蔡正仁：現在我們的青年中比較普遍存在一種浮躁的心情，很少有人能靜下來耐心觀賞一門藝術，或是來鑽研一門功課，他們現在學功課也是比較實用主義的。

白先勇：都能理解，是要有一個時間過程。現在慢慢把錢賺了，幹嘛呢？要欣賞藝術，要有精神上的追求。我們要推行它，台灣要不是樊曼儂……我們幾個人大喊大叫，也不見得有今天的局面。所以也要有有心人，我相信大陸也有有心人，大家合起心來，有這個力量。還有政府要輔助，你看他們外國的芭蕾也好、歌劇也好，都有基金。要特別資助，不能一般的，因為這種高層次的藝術，絕對不能企望它去賺錢的，或者是企望它去賺錢來養活自己，不可能的。世界上都這樣子，芭蕾、歌劇、音樂，都有基金，有政府的支援。所以我想崑曲的演出、崑曲的培養，政府要大力重點的支援。

蔡正仁：現在政府還是比較支援的，特別是上海，咱們崑劇團的經費是絕對保證的。問題是除了這個，這個很重要，還不夠，不是錢不夠。

白先勇：支援不夠。

蔡正仁：比如說，你怎樣使更多的人來欣賞這門藝術，你怎麼來推廣提高這門藝術，我講的提高還有地位的提高。

白先勇：比如說，要在大劇院，在各種音樂節、藝術節的時候，演全本的崑曲。

蔡正仁：最關鍵重要的演出，就要有崑曲來參與。在哪一檔節目中，一有崑曲，你的檔次就提高了。像日本，我把你請到劇場去看能劇，那就表示你是貴賓。

白先勇：是這樣子，看能劇要穿著禮服的。

蔡正仁：那麼作為一個外國人，我今天到中國來看崑曲，也是主人對我們的一種最高待遇，當然這是我的意願。

白先勇：對了，我贊成這個，崑曲應該是在國宴的時候唱的東西，因為它代表最高的境界和藝術成就。義大利文都可以聽兩個鐘頭，沒有理由說不懂崑曲。

蔡正仁：我其實很想聽聽流行歌曲，可是每次被他們嚇跑。

白先勇：唱得好的，也是好的，我也聽，我不排斥俗的東西。我都看、都聽，但是我要分辨出，這個，是最雅、最高、最好的東西，要認識它。這個唐明皇要好好演，趕緊將《長生殿》五十出好好整理出來，編成一個大戲。

蔡正仁：這裡有個習慣問題，要看三天的話，對有些人來說，他覺得是浪費時間。從覺得浪費時間到最後享受生命，這是個境界。

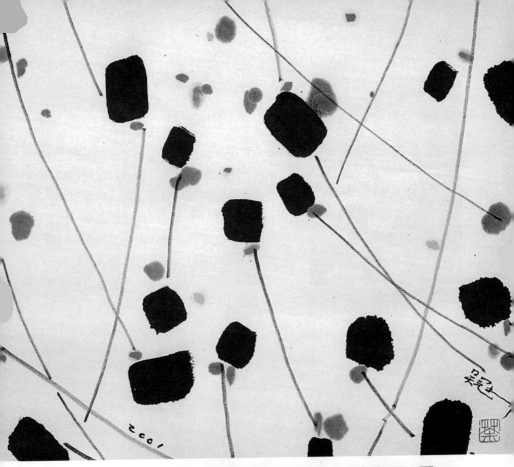

藝術就是錯覺與偏見嗎？

吳冠中 VS. 畢淑敏

吳冠中

1919年誕生於江蘇宜興農村。1942年畢業於國立藝術專科學校，後考取教育部公費留學，1947－1950年在巴黎國立美術學院進修油畫。返國後曾任教於中央美術學院、北京藝術學院，現任清華大學美術學院教授。個展曾於北京中國美術館、香港藝術館、大英博物館、巴黎塞紐齊博物館、美國底特律博物館、新加坡國家博物院、印尼國家展覽館及臺灣歷史博物館等處舉辦數十次。已出版畫集及文集約七八十種。1990年獲法國文化部最高文藝勳位，1993年獲巴黎市金勳章。1999年中國文化部舉辦吳冠中藝術展。

畢淑敏

國家一級作家，內科主治醫師，北師大文學碩士，心理學博士課程在讀。祖籍山東，生於新疆，長在北京。十七歲赴西藏當兵，在高原邊防部隊服役十一年，任衛生員、軍醫。後轉業回北京。從事醫學工作二十年後，開始專業寫作。主要作品有《紅處方》、《畢淑敏文集》（四卷）等，創作共三百餘萬字。

真正的藝術探索，是一個人在荊棘裡面獨自前行；沒有任何人可以幫助你

畢淑敏：我最近在北師大讀心理學的博士課程，然後就寫了一點心理散文。見到吳先生特別高興。

吳冠中：有一次在電視上看到，《畢淑敏如是說——》，你的講話很經典了。

畢淑敏：其實我不喜歡上電視。有時我會答應，因為我媽媽住在外地，我爸爸去世了，她如果能在電視上見到我，可高興了。她那些老姐妹會說：「啊，我看見你閨女了。」她會有一種很樸素的愛女心切吧。

吳冠中：你寫過你第一篇東西發表是為了你媽媽。

畢淑敏：對，她特別在意這些。

吳冠中：最近我畫得不多了，靈感越來越少。不能重複，就必須要有新的感受，不過重複就好辦，不重複就難。

畢淑敏：大師到最後不斷向自我挑戰，他可以不重複別人，但他要不重複自己就難。我想有時候這會不會挺痛苦的。

吳冠中：是，非常痛苦。比方我們畫畫的人，要不斷有新的構思，創造新的形象，像一個小孩子，生出來什麼樣，完全不知道。一個新想法，剛出來時，難看，醜陋，經過好多次的發展融合完善，成功了，有的可能永遠不成功。好了，非常高興，非常滿意，整個形成一個面貌了，到這時候又不願意重覆它了。快樂沒多久，又想到新的東西，所以這個過程非常痛苦。我不願重覆，痛苦的時候就多，所以梵谷講苦難永遠沒有完。你們寫作的恐怕也是一樣。

畢淑敏：對，你剛才說時我一下子就想到在創作過程中，雖然寫作與繪畫是兩個門類，但它們有許多共通的地方，像這種在尋覓當中挑戰自我，而且我覺得有

時候就是那種特別深刻的孤獨感。

吳冠中：那當然是。

畢淑敏：我晚上寫作時，我先生有時候會說，我給你沖點咖啡什麼的，書上總是說這樣就是給你支援。我想家人的支援很重要，但是真正的藝術探索，是一個人在荊棘裡面獨自前行……

吳冠中：沒有任何人可以幫助你，就是這樣一種程度。

畢淑敏：是。我有時候也是說，無論親人們，或是師長還有朋友們多麼好，但我在作藝術構思的時候永遠都是一個人。一個人走並不知道能不能走出來，有時候會越來越迷惘，並且發現是一條死路，這時候又要退回去再走新的路。

吳冠中：我看到你講你織布的故事。

畢淑敏：那年我正在寫我的《紅處方》。

吳冠中：我看了。

畢淑敏：寫那本書時，我跑到石家莊，我媽就住在那裡，每天打太極拳。我覺得那是一個村莊，而且是一個節奏很緩慢很低調的村莊。我就住在那裡，是我爸生前的一個臥室，平時我媽都把房門關起來的。我就把電腦放在那裡開始寫作，從早到晚，每天吃飯的時候我媽敲敲門，然後跟我說「開飯了」。後來我說下次您不用說「開飯了」，敲敲門我就知道了，如果我能夠告一段落，我就出去吃飯。如果不行的話，停不下來，就沒辦法。這樣一天又一天，大概幾十天，我覺得我是在家裡面早出晚歸。後來我媽就說，她看我這樣，特別像織布。一個好女子織布，心情要穩定，她織出來的布鬆緊是一樣的，非常平整。她說你要是心不靜，跑出去玩一會兒，再回來織一會兒，那布不勻稱是看得出來的。後來我就寫了一篇《女兒你是在織布嗎》。而且我媽說，最好的布是要在地窖裡織，地窖裡比較潮，不容易斷，如果在很乾

燥的地方織容易斷，要打很多結，布的品質不會好。

吳冠中：所以創作的心態是完全可以相通的。去年我到上海看魯迅的故居，許廣平在魯迅用的茶壺上套一個棉手套一樣的套子，怕他寫到夜裡茶涼。套子上許廣平繡了花，是葡萄葉子和藤，極其清爽，也是講究心態。也許寫作，比繪畫還好一些，繪畫比舞蹈可能還好一點，舞蹈更不可能中間停下來。我偶爾也寫一些散文，但我主要是作畫，我覺得更辛苦的是作畫。因爲畫畫的時候，中間不能斷，有時連著十個小時八個小時，不吃不喝不撒尿，什麼生理運作都停頓，千眞萬確。所以我從沒睡午覺的習慣，青年中年幾十年我都在野外工作，室外寫生，當場綜合創作，因此一早出去的話，一整天都在野外。畫畫很緊張，像打老虎一樣，你不打到是停不下來的，中間坐不下去。作畫的時候，蚊子咬也好，都沒感覺，也不餓，勉強吃東西下去，胃就疼，不消化。因此水也不喝，尿也沒有了。那麼在家裡畫畫好一點了吧，沒有室外的風雨？也很緊張。中午時我老伴說：你喝點

稀飯。也不能喝，非得把大魚網住了才放心。幾十年下來，中午根本不睡午覺，現在睡也睡不著了。還養成一個特殊的生理功能，中午可以不吃飯，一天兩次，像西方一樣，主要一餐是晚上。

畢淑敏：這個讓我特別感動，當您投入藝術創作時，您的生理機能也爲這個事業作了調整，生物時鐘已經跟著走了。

吳冠中：完全是這樣。

畢淑敏：因爲要一氣呵成，所以午飯也不吃，午睡也可以減去，保持創作的激情狀態，世界萬物都已經退到遠方，只有這種藝術的創造過程。

吳冠中：有時候我們到海邊寫生，海邊石頭高高低低，畫架都不好支，站都沒地方站。有的時候「金雞獨立」，幾個小時下來，完全麻木了。所以畫畫也是體力勞動，很辛苦。我乾瘦乾瘦，就是這樣弄的。

畢淑敏：但體力很好，沒有血壓高什麼的？

吳冠中：沒有，走路可以。沒有高血壓。

畢淑敏：所以吳老長壽的祕訣就是獻身事業。

吳冠中：但是致命的要害——睡眠不好，老是神經緊張。

畢淑敏：您會緊張起來，卻沒辦法鬆弛下去。

吳冠中：好像遊絲，老是擰緊了。沒有那種寬鬆。

錯覺是偏見，但這偏見是科學的，沒有這個偏見，這個藝術就沒特點

畢淑敏：哎，我想起，我到張家界去，在車上他們告訴我，前面有一個景觀，叫「吳冠中站起地」。原來最早發現張家界神奇風光的是吳冠中先生。您那時去，在車上說，哎呀，很多地方也是說起來怎樣，其實不怎麼樣的。車開著開著，忽然繞進一個地方，吳冠中一下子就從座位上

站起來了，說，哎呀，真是好。我不知道這是民間演義，還是真實情況到底怎麼樣？

吳冠中：這件事很有意思的。原來人民大會堂，每個省有個廳，湖南廳由湖南佈置，要擺湘繡韶山，很大幅，五六米。要有畫稿，請我到湖南韶山去畫。畫完以後，這是在七十年代，問我多少報酬，我說用不著，你給我一個車，在湖南省內跑半個月，我愛看風景。他們就專門派個小車，兩個年輕人，到處陪著我跑，亂跑。有人說張家界好，我不敢相信，那個地方外面看是荒的，一定要拐到裡面去，才是景區。發現這個地方很有意思，我就住下來。就住在伐木工人的窩棚裡。我想畫張大點的畫，沒有畫板，就用他們工人趕麵的板兒，很沈的，好幾個人幫我抬到山裡面，我畫了一張大畫。後來我在《湖南日報》寫了一篇文章《養在深閨人未識》，他們後來作為導遊的前言。張家界一直很感謝我，因為賺錢了，原來那麼苦的一個地方。至於說哪裡站起來，我也不記得了。

畢淑敏：現在是世界文化遺產。

吳冠中：後來他們一直要我去，我還沒去過第二次，他們要鑄我的銅像，我還沒答應。

畢淑敏：這種自然之美吸引人，還有吳老不怕吃苦的精神在裡面。

吳冠中：我去的都是深山老林，風景驚險，沒人到過。為什麼敢探險？就是因為裡面有東西，一定要追，所以苦啊什麼的都忘了。能得到一個好作品，比什麼都重要，把生活都忘了，假使能創造出新的東西來，就覺得太滿足了。好多人現在不寫生，對著相片畫，那是不一樣的，很重要的一個問題是「錯覺」。

畢淑敏：我看過您一篇文章，還包括速度的問題，還有錯覺。

吳冠中：那是在西藏。錯覺很重要，感覺、錯覺是你藝術的酵

吳冠中畫作

母。因為照相，沒有錯覺，而你看的時候有很多錯覺。比如桂林山水，水很平，倒映著很多山，很好看。第一次感覺特別好看，上邊是線，下邊是線，很多線連起來，錯覺是很多線在活動，但你真要照下來，一條線是一條線，沒有錯動的感覺了。所以在自然裡寫生，可以感受到錯動的關係。在家裡畫，根據照片，是定型的，死的。所以錯覺往往在藝術裡很敏感。錯覺是偏見，但這偏見是科學的，沒有這個偏見，這個藝術就沒特點。

畢淑敏：這是特別有心得的，很新的一個天地。我想，這個錯覺在形成的時候，是不是就是創作者主觀的……

吳冠中：是主觀的，你的錯覺和我的不一樣。每個人不一樣，每個心情細節不一樣，錯覺不一樣。藝術很多錯覺關乎個人感情，所謂錯覺是他的感情看見的東西。

畢淑敏：無論科技怎樣發達，它可以把真實的東西不走樣地拍攝下來，但它沒有人那種獨特的依附；可能需要幾十年，甚至更長的一個累積，才能在一瞬間使他們達到的那種感覺、錯覺。

吳冠中：錯覺的美，比如唐代以胖為美，所以一代人畫得都特飽滿，其實未必人人都飽滿，那飽滿有的是錯覺；比如瘦，趙飛燕，瘦得過分，也有錯覺在裡面。藝術上有特胖的，我們叫量感美；有乾瘦乾瘦的，曹衣出水的風格，誇張都是錯覺。所以西

方有些名畫，像莫迪里亞尼畫的，脖子很長的，也是一種感覺，這感覺很舒服，特別有美感。沒有個人錯覺的話，不是藝術家，藝術家一定偏激，我個人感覺，所有傑出的藝術家都偏激。

畢淑敏：您覺得您的錯覺和偏見在哪些方面和人不同？

吳冠中：看見每件作品的錯覺、每個場合的錯覺都不一樣，比方一個小樹林，七八棵樹，大家都要陽光，要生長，因此要協調，這裡空，我往這裡生長，那裡空往那裡長，很自然，所以長得很好，把空間都占滿了，互相競爭生存。因此樹與樹之間，像人之間呼應搭配。這種關係，你要感覺得到。至於講到錯覺，是你要更人情化地感覺到它們之間的關係，錯覺也就是人的感覺。再舉個例子，一個雕刻看著不舒服，很彆扭，等於你人彆扭。我畫的那些白牆黑瓦的形，其實都是錯的，沒有一張是對著原狀畫

的，感覺是錯覺，組合就更是理想。畫畫寫生，走遍全世界，沒有一張不是靠組合，都得靠你的感覺把它拉回來，憑著錯覺，把它拉回來。比方我們看一片生活區，房子啊，菜場啊，很熱鬧，多、密、稠，很豐富的感覺，因此我要拚命把這豐富、稠密表現出來，那這裡面很多都是錯覺。怎麼講呢，有的遠的，在我畫上是近的，如果照一張相來作根據，遠的還是遠的，感覺就不熱鬧。這樣的經驗太多了，這個風景真美，照下來，絕不是你感覺到的，絕不及你感覺到的美。

畢淑敏：這為什麼？

吳冠中：你感覺到美，是你把眼前的東西前後次序都打亂了，好看的都來了，不好看的都去掉了。實際上這都是錯覺，一照相，沒錯覺了，看不見的東西都出現了，占的位置還挺大，好的東西遠，反而看不見了。所以你感覺到的美，是你的感受刺激了你的神經，哪些東西刺激你，你

就覺得它活躍了，沒有刺激你就把它忘了。

畢淑敏：吳老說小說好像比畫畫要容易一點。

吳冠中：你可以思考得多一點。

畢淑敏：有一個緩衝，有的創作沒緩衝的。

吳冠中：像戰爭一樣的，你想舞蹈能緩衝嗎？上了舞台，一氣呵成。

畢淑敏：像歌唱家。我剛才想到，我寫東西，材料用文字語言；您畫畫，寫很漂亮的散文，您覺得，材料和您的創作有什麼關係嗎？

吳冠中：有關係。為什麼我又畫油畫，又畫水墨，這樣的畫家不多，為什麼？就是要追求一些東西。每個工具材料有優點也有缺點，油畫，顏料色塊，表現力比較強，但它黏稠，有很好的表現力，可是不流暢，所以有時候要給它流暢的感覺。水墨相反，流暢，但要表現厚重，色彩深度，它又顯得貧乏。到今天，要找到孫悟空的金箍棒，要大要小、自由自在是沒有的，都有它的侷限，因此我兩個材料都用，適合用油畫的，用油畫表現，適合用水墨的，用水墨表現，看我感情的需要。

詩中有畫畫中有詩，現在詩與畫很密切，我畫畫，你題詩，很通俗，也很氾濫。其實題詩跟畫沒什麼關係

吳冠中：文學情況不同，文學與繪畫，詩與畫，兩者區別在哪裡？所以這地方，中國社會很多誤解，蘇東坡說王維，詩中有畫畫中有詩，現在詩與畫很密切，我畫畫，你題詩，很通俗，也很氾濫。其實題詩跟畫沒什麼關係，詩為畫作注解，畫給詩作圖解，我為你服務，你為我服務，別人習慣了，欣賞了，實際上對造型藝術來講，很不合適。因為繪畫是視覺藝術，不能浪費任何

一個空間，空間要利用得非常充分，這張畫才有力量。等於你寫一篇文章，可有可無的字、句、段，通通刪去，毫不可惜。畫也是這樣，浪費一塊空間，它的整個面積就小了。現在畫呢，沒有好好利用，空的地方寫詩，這是無可奈何的；當然搞得好的也有，詩書畫都絕，這是特例的，一般是互相破壞。但畫裡有詩嗎？畫裡有詩，但詩在畫本身，不是附加上去的，詩裡有畫，詩本身有畫意，也不是附加的。繪畫是空間的平面構成，詩是時間的節律，詩與畫根本的區別在這裡，材質不一樣，不能混淆的。王維的詩裡有畫，「大漠孤煙直，長河落日圓」，我們一看，抽象畫，太好了，大漠，平的一條線什麼也沒有，沒有風，煙是直的，實際上是兩條線，一條直線一條橫線，對照著長河落日圓，長河，曲線，落日，圓點，一條曲線一個圓點，兩相對照，畫意在這裡；詩意是大漠的浩淼，落日的時間的惆悵，結合得非常妙。

畢淑敏：詩畫有精髓上的相通，王維這兩句詩真要畫出來，還不如有個想像的空間。

吳冠中：推敲推敲，不是賈島的苦吟嗎？賈島的詩，都是找到繪畫與詩的交會點。「僧推月下門」，是直線，弧線過去，一個長線與一個圓點對照，前面「島宿」是一個圓點。如果是「敲」，「島宿」是無聲的，「敲」

《血玲瓏》封面　封面繪畫：吳冠中

有聲，是動與靜、音樂與詩的關係。「推」是繪畫與詩關係。推也好敲也好，都很好，都可以對照。

畢淑敏：我當時想，是推不開，才敲；晚上回來怕驚動別人，先推，可以推開就悄悄進去了，要是不行，就沒辦法。

吳冠中：他可能在選擇哪一個更美，他可能沒意識到一個是繪畫，一個是音樂。光繪畫發展不了，必須靠文學靠其他東西來推動，因為旁通啊，門都是一樣的。

畢淑敏：我特別同意吳老說的「旁通」，各行各業技藝高深的階段研究到最後，會有普遍的東西。

吳冠中：不僅藝術之間有旁通，而且科學和藝術之間的旁通都很重要的。

畢淑敏：您在這方面有什麼心得？

吳冠中：這是李政道發起的。李政道更重視兩者關係，他講複雜性與簡單性，最複雜的東西是由簡單的因素構成的，最簡單的也可以構成最複雜的現象。他看到我的一幅畫，畫的是天空，黑的，有各種月亮，圓的，半圓，月如鉤的，還有滿天星星；下面是太陽出來，出半個紅太陽，不知是晨曦還是夕陽，因為很難說，昨天的夕陽就是今天的晨曦。這樣一幅畫，李政道感覺很有意思，他說，屈原《天問》就已經發現天體是圓的，地也是圓的，互相在轉，像個大環。我這張畫，就是《天問》的發展，天地互相在轉，造成各種美麗現象，滿天繁星，科學和藝術的交錯，時間和空間錯位，這麼一種情況，恐怕藝術上很多東西，好像科學解釋不出，只能用心理學解釋。其實它本身還是很科學的，比方我講，透視，就是近大遠小，繪畫上講符合透視規律，就立體了。中國繪畫不講這道理，房子可以上上下下看，看到高看到低，看到裡面外面，可以

在一張畫裡，把這個意思講出來了，本來這也很好，藝術上怎樣處理都可以，但我們很心虛，覺得不科學，因此他們起了一個名字，叫「散點透視」。實際上藝術上的科學，恐怕用心理學解釋更合理。

畢淑敏：對，心理學上說真實不是實際上存在的真實，是我們心裡面的那個東西，那就是真實。因為我就是憑著這個印象才去感知世界的；至於真實的東西，每個人的感知是不一樣的。我們根據自己看到的、感覺到的、記憶的東西來作出判斷，比如您說您特別喜歡畫白牆和窗，您說在畫這些的時候可以表現對家鄉的印象，我想可能還有一種童年的記憶在裡面。

吳冠中：對，我畫過一張畫，白牆占滿畫面，黑門，黑塊，白是橫的，像白雪公主橫臥，有幾個黑門黑窗，直的。黑與白對照，白大黑小，實際這種構成，西方講，是白與黑的幾何構成。

構成之後，看到的是房子，我加了小燕子，叫《雙燕》。從西方人角度看，完全是蒙德里安式的構成，但加了燕子，就完全是東方的、民間的。西方的「構成」，東方的情調。

一個人曾經把他畢生的激情投入地去感受這個世界，然後用一種藝術手段，盡自己的力量把它表現出來，這就是「高峰體驗」。

吳冠中：剛才講到心理學上的錯覺，有次我和李政道還研究到「對稱」，中國講對稱，建築啊，各方面，對稱是一種美的因素，但實際上呢，要有錯覺。對稱裡包含了不對稱，它才美，完全對稱，不美。

畢淑敏：我剛才聽吳老講的，有很多哲學思想在裡面，您覺得一個好的畫家，是否也有好多跟哲學相通的地方？

吳冠中：對，假使他不懂哲

學，自然而然的哲學也會有的，哲學包含著很多內容。

畢淑敏：像你剛才講的《天問》，有好多時間狀態不同的月亮，是一種人生感悟，晨曦夕陽自然界周而復始，它是沒有截然區分的，但人生是一個單向的過程。

吳冠中：所以朱自清也是錯覺，燕子去了，會再來，謝了的桃花再開，哪有的？去年的燕子不是今年的燕子，桃花謝了永遠不會再開。我到草原，野花滿地，四季都開。其實每一朵野花只開一次，只開幾天，永遠沒有了，都是前仆後繼。尤其到我們這個年齡，很有這種感覺，到公園裡走一下，都是老頭老太太，要不就是小孩，就是這兩種人，很有意思，年齡的兩頭相遇了。你們人在漩渦中，還沒有這種感覺。

畢淑敏：我特別喜歡《天問》，可以用來我的書的封面嗎？覺得有一種蒼涼和生機並存，那樣一種東西在裡面。吳老，那您這麼漫長的時間從事藝術，您覺得最大的收穫和體會是什麼呢？

吳冠中：最大的感受，我覺得我把自己的感覺寫出來、畫出來了，儘管不成功，不夠，吃了那麼多苦頭找了那麼多東西，我想找的，基本上也找來了，能夠表達的也基本上表達了，但不完滿。現在的感覺，人老得那麼快，想做的事情做不了了。如果我不是有那麼多東西留下來，我會覺得很苦很苦。我到公園看那些老先生老太太，體力衰了，怎麼辦呢，每天都是熬日子，也沒多少時日了。養花養草打麻將養狗，這樣過日子，我絕對過不下去，因此我很苦惱。我能夠創作、能夠不斷創作的時候，最愉快，一切的疲勞都得到安慰了。老年以後，不能創作了，那麼好，你功成名就，可以享受了，我又不窮，可以要什麼有什麼，但是身體壞了，吃也吃不多少，睡也睡不著，也沒什麼好享受

了，所以我體會很多名人到後來為什麼要自殺，老實說，我經常有自殺的念頭。當我創作不了了，那麼我享受，我享受不了，那怎麼辦？乾脆休息了，腦子裡經常動這念頭，而且很注意自殺的人，他怎麼自殺的。很注意歷史上他為什麼自殺，怎麼自殺，因為我到了和他們相同感受的階段了。而且現在，我一看大師和崇拜的人，無論是畫家文學家，我老看他的年齡，活多少歲。現在我就到了人生苦難的階段了。

畢淑敏：我聽了感受很複雜，我想我能理解，就是一個人曾經投入他畢生的激情去感受這個世界，然後用一種藝術手段，我覺得您是盡了自己的力量把它表現出來，這個在心理學上，有一個詞，叫「高峰體驗」，說是當人非常忘我地投入到他所熱愛的活動的時候，他不會在乎成功、世人怎麼評價，他只是覺得自我怎麼實現，能力得到了非常酣暢的發揮，別人不一定領悟到，但他

自己會知道的強烈的忘我狀態。當一個人到了晚年的時候，這種體驗就越來越少了。因為他的體力，儘管他心裡充滿了表達的欲望，但受到很多條件的限制，我想那種苦惱恐怕不是一般人能體會到的。

吳冠中：所以那確實很苦，可以引發自殺，確實是這樣的。

畢淑敏：我到過美國去，海明威是我很欽佩的作家，他晚年自殺，而且用槍，很勇敢的方式，很激烈的方式。他的自殺有種種說法，我覺得他已經沒辦法再精彩地表達他自己，他覺得生命對他是 ——

吳冠中：完全沒意義了，生活已經完了。

畢淑敏：他覺得作為藝術的生命已經不能作更大的超越的時候。

吳冠中：確實是這樣的，很苦惱啊。過去，一個星期不出一件滿意的作品，是很難受很難受的，必須出一件作品，好，可以

舒服一段時間了。一步一步地要有新的東西出來，沒有創造的時候，這段時間等於白過了，很強烈的感受。當然，生活嘛，不可能家庭裡兩個人都這樣，那活不下去，我的老伴，過去她照顧我，今天，她不能理解，你已經功成名就了，可以了，拚命叫我停下來，不懂你要找什麼東西。到後來只有孤獨，絕對的孤獨。

畢淑敏：精神的特立獨行。

吳冠中：太痛苦了，所以人家說哎呀，你身體好啊，我說，我其實什麼都老了，但是性格不老，別人性格也老了，軟弱下來了。其他都老，但性格不老，那你就痛苦了。

畢淑敏：包括這顆心，依然可以那麼靈敏地感受到這種痛苦，有些人可能沒這種感覺，可以消磨在牌桌上，就打發了。

吳冠中：對，也活得很好。

畢淑敏：那您早年學工對您畫畫有沒有影響？

吳冠中：現在講是有影響的。

過去我家境不好，但功課很好，那時候學工很難考，因為學工的有出路，所以最難考的我也考上了。後來學藝術大家都覺得可惜了。現在講，年輕時學工是好的，工科基本訓練比較嚴格，我腦子裡的邏輯推敲這些東西對我有很大幫助。像魯迅也是學醫的，後來當然功課全忘光了，但方法的構成，訓練啊，有很大影響。

畢淑敏：對思維方式的訓練，做一個醫生也是這樣。特別注意觀察人，一個中醫，「望而知之」，首先要看，我可能不會注意一個人是否漂亮，但我會注意他是否有神，根據一個人的精神狀態可以推斷他睡眠怎樣，他是否有很重的憂鬱啊，這對寫作很重要。包括我現在學心理學，有人問我，是否跳躍很大，我不覺得，裡面有很多共通的，就是研究人，人的各種經歷對我們將發生怎樣的影響，或是人在不同階段，面對不同的環境，會有什麼

樣的反應。我覺得心理學是一個個個體的經驗把它提煉起來變成一種科學，這種學習對我幫助都很大。我覺得人是很寶貴的，每個人都不一樣，他的內心，和外部的聯繫，反應的方式，包括他的孤獨啊苦悶啊，迎接挑戰啊，最後戰勝自我，把很短暫的生命，可以用來做很有價值的事情，然後進入一種永恒狀態，這些都讓我充滿了興趣。

吳冠中：你學過醫，所以從你的文章中感到對人、對生命很重視，很珍惜生命，好像還是醫生沒丟開。

畢淑敏：寫作也是醫生角色的一部分。

吳冠中：我現在看書不多，有的小說翻一翻，但你的《紅處方》我看完了，並不是你畢淑敏的就看完，是這題目、題材吸引了我，吸毒是怎麼回事？很難得看完了。

吳冠中說調色板：

從調色板可以直接看出一個畫家的創作心態。我看過好多調色板，我在西方看到好多博物館，陳列畫的時候，把調色板也陳列出來，一看一目了然。比方一個「柯洛」，畫風景很優美抒情，他的調色板非常乾淨，擦得亮亮的，顏色根據色標排的，整整齊齊，擦得很亮。可見他作畫時，心情很寧靜、沈著。再看高更，他的調色板上一塊藍一塊紅，沒地方下筆，積了很多顏色，有時候他直接到布上調色。

古典的畫你看不見筆觸，很光很圓，印象派以後開始留下筆觸來，筆觸留下來說明創作的時候你心跳留下來的烙印，心跳的過程都記錄下來了，保留了筆觸是保留了烙印。有人說寫字書法不僅可以看出性格，還可以看出年齡。有的講得更玄，講還可以看出長壽短壽，這講得過分一點。但是至少，從你的書法可以看出你的性格品味，這是毫無疑義的，剛啊，軟啊，性格樸實啊，筆觸同這個道理是一樣的，用現代的話講，這就是心電圖，是他創作的心態。

我的調色板換過好幾十塊了。現在是三合板，比較大，上面亂七八糟。所以人家說要拍你作畫的情況，我通常都拒絕。當我作畫的時候，誰都不能來看，我老伴、小孫子都不能來看，我的畫室誰都不能進來，因爲那個時候你在……不知道怎麼樣，旁邊有個人很彆扭。雞下蛋的時候一看就下不出了。畫畫的時候，那個緊張勁兒，一會兒流淚水了，顧不了啊，所以你要看，拍照，都是做的假樣子。國畫家可能瀟灑，這與畫有什麼關係呢？又不是表演，又不好看。也許書法可以看，因爲書法完全是一口氣，等於是一種舞蹈，一種運動，所以可以這樣，有種表演性質。但畫畫不是這樣，只有調色板可以看到隱私。

《花樣年華》

表達是一種願望還是需要

王家衛 VS. 陳丹燕

王家衛

英文名：Kar-Wai Wong

1958年 7月17日生於上海

1963年 移居香港

1980年 畢業於香港理工學院美術設計系

1981年 開始撰寫電影劇本，提名香港金像獎最佳編劇

1988年 處女作《旺角卡門》獲香港金像獎十多項提名

1990年 《阿飛正傳》上映，獲1991香港金像獎五項大獎

1994年 《重慶森林》上映，《東邪西毒》拍竣

1995年 《墮落天使》上映

1997年 《春光乍洩》獲坎城影展最佳導演獎

2000年 《花樣年華》獲坎城影展最佳導演獎 主演：梁朝偉、張曼玉

陳丹燕

1975年，中學時代，開始寫作。1982年2
月畢業於華東師範大學中文系，任《兒
童時代》編輯，開始小說和散文的寫
作。第一部中篇小說《女中學生之死》。
1988年出版第一部中篇小說集《女中學
生三步曲》。1991年，《女中學生之死》
日文版由日本福武書店出版發行。1992
年寫作長篇小說《一個女孩》。在上海東
方廣播電台開設青少年節目《十二種顏
色的彩虹》。1993年，遊歷德國、法國、
西班牙、葡萄牙、波蘭、俄羅斯，沿途
採訪並為東方廣播電台發回報導。1995
年，《一個女孩》德文譯本《九生》在
瑞士出版發行。1996年與陳保平合著散
文集《精神故鄉》。1997年，《九生》獲
聯合國教科文組織全球青少年倡導寬容
文學獎。1998年出版散文集《上海的風
花雪月》。1999年出版傳記小說《上海的
金枝玉葉》。2000年出版傳記小說《上海
的紅顏遺事》及歐洲遊歷系列散文叢書
《今晚去哪裡》，《咖啡苦不苦》。

關於創作

陳丹燕：我寫作，是因為有些特別想傾訴的東西。在我剛剛開始寫作的時候，就先假設了一個很專心的人，他是個讀者，能看懂所有我寫下來的東西。有一些想法非常想講出來，所以我才會寫作。所以我覺得要有這樣一個人看，我才會把它寫出來。是為了一個讀者而寫的。

王家衛：我講出來就是為了自己舒服，不需要一定有人聽。

陳丹燕：我是一定期望有個人來聽，否則就不必表達出來，自己在心裡說就可以了。

王家衛：你一定要想像有一雙閃亮的眼睛在看著。

陳丹燕：沒有想過閃亮的眼睛這樣的人，這也太抒情了一點。我設想這個讀者和我能有很好的心靈交流。他能夠體會到我想要表達的那些東西，可以對世界有共鳴。或者說他能夠懂得，並且鼓勵，使你想要表達更多，做得更好。

王家衛：我覺得我把電影寫成什麼樣，這只是我的版本，至於讀電影的人每個人都有自己的想法，自己的版本。為什麼有這麼多抽象的東西，就是它能夠提供你想像的空間。

陳丹燕：你希望你的電影就像《紅樓夢》一樣，每個人都可以從裡面看到不同的東西。你心裡還是希望一個懂得的人看的吧，即使他們看到的是不同的東西。要是他並不想像，你給他再多的空間又有什麼用呢。

關於生肖

陳丹燕：有人幫我算命，說我是生在冬天的狗，在糧倉外面守夜，一生會很辛苦。

王家衛：那夏天的狗不是更辛苦。

陳丹燕：夏天的狗只不過熱一點，而我在很冷的天裡，半夜裡在糧倉外面守著。

王家衛：為什麼在半夜裡？

陳丹燕：我是在半夜裡生的呀。你是不是特別怕熱？

王家衛：怕熱，我是七月份生的。

陳丹燕：是白天還是晚上？

王家衛：晚上。

陳丹燕：晚上又不熱的。

關於上海

王家衛：上海像香格里拉。

陳丹燕：為什麼覺得上海像香格里拉呢？我覺得它很混亂，沒有天堂那樣的恬靜。

王家衛：可它們一樣神祕呀。

陳丹燕：外國人來中國，回去寫了回憶錄，倒是常常把上海寫成一個你在這裡想做什麼就可以做什麼的地方。有時候連你沒想到的事情都奇蹟一樣地發生在生活中。你說的就是這種神祕嗎？

王家衛：他們國家的宗教很重要，況且連語言裡面都有上等人和下等人的區別，而在東方，可

以做許多在自己國家不可以做的事情。你看以前外國人拍的上海的片子，都把上海拍成一個充滿了機會的地方。

陳丹燕：可以做所有制度限制以外的事情。

王家衛：：每一個到這裡來的人都是一個冒險家，在這裡他們有很多機會。

陳丹燕：我寫了上海的過去，寫過去的人和事，也寫今天還能看到那些過去的遺跡。報紙上的書評就說我對上海的過去十分懷念。但實際上不是，我在北京出生，童年時代到上海，爸爸是廣西人，媽媽是大連人，沒有上海的淵源，很長一段時間不喜歡上海人的生活方式，我覺得我沒什麼可懷舊的，上海的三十年代我

日文版的《女中學生之死》

也沒有看過，實在談不上懷舊。我對上海這個城市有興趣，正是因為我不瞭解它。你是五歲走，我是六歲來的。但我一直生活在一個說北京話的小圈子裡。

王家衛：那你的童年大部分是在上海度過的。

陳丹燕：是的，但是北方的孩子到了上海，不是很能適應，北方的孩子都比較崇拜英雄，但上海的孩子好像都在關心多買一尺布可以多做一條褲子這樣的事。

我對這個城市有興趣的時候，反而是我到國外去的時候。我第一次去歐洲，是去德國，是在我大學畢業以後。在上海一些與我同時代的青年，認為自己很歐洲化的。因為讀的翻譯作品比中國古典的作品要多。但是到了歐洲，才發現自己相當中國。於是，心裡很多東西都被現實打碎了。回來以後，我對自己長大的上海有了很大的好奇，為什麼我一直不認同上海人，卻和從上海出去的孩子有同樣的問題。從那時我才開始對上海有興趣。

王家衛：我為什麼會對上海感興趣呢？我自己看到的上海是我外祖母的家。

陳丹燕：那麼你是懷舊的嗎？報紙上都說你的《花樣年華》非常之懷舊。

王家衛：不是，我也沒有舊可懷。

陳丹燕：那為什麼寫的人沒有懷舊，而讀者卻總是認為你懷舊呢？

王家衛：外界的評價，似乎可以用一句話就把你的電影給評價完了，或說是前衛的，或說是懷舊的，其實不是這樣，這樣很片面。

陳丹燕：我也覺得憑個人閱讀有限的經驗作出評價，是不合適。我的書裡寫的是現在可以看到的過去，但我真正關心的是在這後面的意義。我回來之後就想瞭解這些。想要表達的也是這些體會。

王家衛：我覺得你說的其實正是一個結構。

陳丹燕：你覺得是一個結構是吧，但這個結構是無意的。我自己突然發現的，我印象最深的，就是在五原路附近有一些西班牙式的小房子。我從小在那裡長大，都沒有注意，去了歐洲以後才突然發現它們原來是西班牙風格的小房子。然後看書，才知道原來在四十年代，上海的建築流行過一陣子西班牙風格。我們從小看到的西式建築都佈滿了灰塵和蜘蛛網，和後來在國外見到的是一個強烈的對比。好像是被遺落和忘記的東西，有點浪漫的。有一陣子我最喜歡看上海拆房，特別是拆到一半的房子，家裡已經拆空了，靠近桌子的牆上有一塊髒的，門上有很多斑，我就在想有一個手按在上面開門關門。

關於真實

王家衛：所以要去找這些地方，當時我們找的地方整條街都是空的，房子裡的家具還在，我們戲裡的很多在那裡展開的。以前有個日本的攝影師，去了三百個家庭，每個家庭拍了一張照片，然後編成一本書。每一個空間都是一個故事。可以想到為什麼這個人有這麼多鞋子，那個人為什麼把床這樣擺。電影也可以這樣拍。

陳丹燕：你覺得你能這樣拍出來嗎？

王家衛：可以吧。

陳丹燕：那你覺得真實嗎？

王家衛：真不真實，其實不重要的。我們先瞭解這個空間，看人們在這個空間裡做什麼。你寫小說是怎樣工作？

陳丹燕：如果是寫一個人，這個人已經度過的一生，就已經幫助了你。我要做的事，是儘量真實地還原這個人的故事，使讀者能在一個真實的故事裡找到故事的意義。

王家衛：你怎麼切入一個電影明星家的故事？

陳丹燕：她的整個故事都已經成型，我所要做的事情就是先把其中真實而富有意義的東西分辨出來，這是第一步，也是最難的一步。我最高興的就是不要在虛構的東西裡面工作，而在真實的事情裡面發現它本身的意義。

王家衛：我覺得是沒有什麼實感的。

陳丹燕：我卻一直認為是有實感的。

王家衛：我覺得所有的傳記都沒有虛假，一個人只要在講述就是主觀。這個人的故事和另一個人寫出的東西是不一樣的。所有傳記的真實都好像是地平線。好像你在走近它，但實際上根本沒有這條線。就好像現在有人找你談談自己，你會選擇性地談，這不是說你不誠實。

陳丹燕：我說的真實，是離開所有主觀的角度，不管是我的，還是他的，或者是其他當事人的，在訪問當中會聽到各種各樣的聲音和角度，但在這些東西之間，還有一個生活，事實和故事自己的角度，我想，那就是真實的角度。找到了這個角度，大概可以留一些真相給本來毫不相干的讀者，讓他們可以體會。

王家衛：所以我覺得真實是不存在的，他的真實只是他的真實。

陳丹燕：每個人的表達中都有一些主觀，也有一些真相，那是浮在主觀中的碎片，小心地分辨，就有可能找到真實。

王家衛：這只是你的眞實，不是眞實本身。

陳丹燕：那你這樣說就沒有眞實了？但我想是有的，就像世界上總是會有眞理一樣。

王家衛：你的版本是寫人物在你眼中是什麼樣子，而不是他原來是什麼樣子。

陳丹燕：你覺得他本身是什麼樣子不重要？

王家衛：對整件事來說，你的看法是最重要的。不太有人寫傳記是自己走出來說話的。而你的故事裡有許多自己的經歷和觀感。

關於故事與創作者之間的空間

陳丹燕：是，但我沒有想到這是個傳記。

王家衛：是個故事。

陳丹燕：對，這不是個典型的傳記。是一個眞實故事，一個人。

王家衛：你寫《上海的金枝玉葉》的時候，把一個人當成一個英雄，一個偶像，就不可能有距離。

陳丹燕：對，我希望有距離，但當時做得不好。當時要是有距離就會寫得更好。但我當時非常維護戴西，誰如果說她一句不好，或是說你這個狀態不合適，不能客觀地表現一個人，我就會跳起來爭辯，聽不進去別人的話，當時瘋了。

王家衛：其實要有人寫你寫書的過程，還有趣得多。

陳丹燕：（笑）

王家衛：把你的傳記和你寫書的過程放在一起看，這個結構還要有意思。

陳丹燕：我想這可能可以說明很多問題，一個人突然癡迷是怎樣的狀態。

王家衛：原來戴西給你的東西不是這樣，但現在的版本是這樣，但我寧願相信是這樣。

陳丹燕：那本書的寫作過程是比較不冷靜的，我後來覺得，哎

《重慶森林》

呀,要是能往後推一推,等一等
可能會比較好一點。所以到姚姚
那本書的時候,就在找到真實上
面特別當心了。就怕又太激動。

王家衛:姚姚那本書你的起點
是什麼?

陳丹燕:她打動我,我想寫一
個普通的人,一個人這樣被命運
捉弄。她生活的時代是中國大動
盪的時代。我並不景仰姚姚,只
是想寫一個普通人在動盪大時代
裡的經歷。

王家衛:你從一開始就很同情
她,和《上海的金枝玉葉》不一
樣。

陳丹燕:我同情她,是真的,
有時忍不住要把自己放在她所處
的環境裡去體會。說到底,我還
是一個本色的作家,容易動感
情,也想找到和表達真相,克制
自己的感情。有時候真的很難。

王家衛:我覺得還是應該有一
點空間。

陳丹燕:那你覺得你的《花樣
年華》有空間嗎?很多人非常癡
迷於那些旗袍呀,和含蓄的故
事。

王家衛:這是每個人看的角
度,你可以不這樣看。

陳丹燕:還可以從什麼方面去
看?

王家衛:對這兩個人的愛情故
事就可以有不同的看法。好像我
最近出的一本書,這本書裡是對
這個電影的另外看法。這本書叫
《對檔》,對檔是郵票的名詞,就
是兩張郵票一樣的但相反著放在
一起。我戲裡的一些字幕都是從

那本書裡抽出來的。我想介紹劉以鬯的小說給觀眾知道。所以我跟梁朝偉說你就是一個反派，一個壞人，因為你看他有些表情很怪，所以我希望有不同的解釋。

陳丹燕：你的做法可能會更接近真實。

王家衛：你為什麼會對人物這麼投入？

陳丹燕：我也不曉得。

王家衛：有時候事情只給我們一個問題，沒有給我們答案，哪裡有什麼答案。

陳丹燕：你是不是覺得沒有答案的事情可以寫過程？也許是我在這裡所受的教育讓我們一直在尋找意義吧。尋找生活中的意義或有意義地生活，所以很習慣性要找那個意義。

王家衛：對我來說，找不找得到是沒有什麼大礙的。

陳丹燕：但生活中總有一些像結論的東西。

王家衛：這是一個努力方向。你經常會看到一些電影題目，從

來沒看過這部電影，你會覺得非常好奇，這也是個很好的小說題材，讓閱讀的人自己去想。

關於工作的方式

陳丹燕：你喜歡拍電影，是嗎？我覺得電影是需要合作的，相比之下，一個人做的事情，有更多自由發揮的空間。我去看過拍電影，演到中間，導演說停，就要重來，我真的覺得受不了，浪費太多時間。

王家衛：這和寫了一大堆東西，把它撕掉再重來不是一樣的嗎？我不喜歡排演，而喜歡直接演。

陳丹燕：我也不喜歡事先寫提綱。有些東西，是一定要放在心裡煮著的，像做湯一樣的，一次次地打開鍋蓋，一定會煮壞掉。煮到一定的時候，才可以拿出來。你在工作的時候返工多嗎？就是說如果發現走錯了，是走下去呢，還是回頭？

王家衛：走下去。

陳丹燕：不是寫了一大堆東西，把它撕掉重寫嗎？你也可以停了下來再拍的吧。

王家衛：這就像做人一樣，有時會說：「哎，我做錯了，但也只能這樣了。」

陳丹燕：但我會重新再寫。完全換一個角度，像一個新故事一樣。

王家衛：寫劇本可以。

陳丹燕：拍電影不可以？

王家衛：寫劇本有一個字錯了我都可以重新再寫，劇本注重的是詳細，但如果看劇本的時候注意很多燈光這樣的東西，反而看不出節奏。

陳丹燕：和寫作還是有很多相似的地方嗎？

王家衛：不一樣，寫東西我也寫過，拍電影我也拍過，我覺得是兩件不同的事。

陳丹燕：你寫小說嗎？

王家衛：寫過劇本。寫劇本的時候要先寫一個故事。

陳丹燕：那你是否覺得構思時候的東西和產出的東西常常很不像。

王家衛：我對產出的東西不明確，就像你在寫的時候，不會知道結果。

陳丹燕：我寫的時候，想的好像不是畫面，而是人心裡的一種感受。

王家衛：你寫書的時候不會想這個要找誰來演，但我會，我從一開始就知道它是部電影。

關於感動

王家衛：要想感動別人，先要感動自己。

陳丹燕：你會先感動自己嗎？

王家衛：我覺得在鏡頭面前看這個鏡頭剪得好不好，就是要看它是不是能打動你。我覺得每個人因為感動而哭了的原因都是不一樣的，我看電影的時候都會哭的，而且莫名其妙。笑大概可以猜到，哭卻不一定。

陳丹燕：如果有人說我看你的電影哭了，你會高興嗎？

王家衛：比聽別人說，看你的電影睡覺好一點。

陳丹燕：如果別人說看了我的書感動了，我會高興。

王家衛：通常我會把這個看成一個客氣的講法。

陳丹燕：你覺得是客氣？

王家衛：我希望是這樣。

陳丹燕：你希望是客氣而不是真的？

王家衛：真的也很尷尬。是不是，人家在你旁邊哭。

陳丹燕：你說得也對，直接面對讀者的感情，是讓人不知道怎麼辦才好。但我不太喜歡人家看我的書的時候，在不停地笑。聽上去有點蠢吧，我又不是寫相聲。

王家衛：笑也挺好嘛。不過你是想要人家哭，人家笑了，你是不高興。

陳丹燕：我希望他看了之後會有些感動，不一定要他哭，我希望他覺得有一點點難受。

王家衛：笑也挺好的呀，如果你拍的是喜劇。他看到你的電影笑了，這是你一個很大的成就。

陳丹燕：可是你拍的並不是喜劇。

關於王家衛的墨鏡

王家衛：其實看拍電影蠻好的，通常我們都不看這個過程。

陳丹燕：為什麼？

王家衛：就像你寫著一本書，

《重慶森林》

有人在旁邊看一樣。

陳丹燕：那是很可怕的一件事。我很怕在電腦上寫作的時候有人站在背後看。如果有人要讓你覺得噁心的話，就說：「我幫你唸出來。」要是我聽到別人聲情並茂地讀我的書，我會起雞皮疙瘩。

王家衛：我也是一樣的。

陳丹燕：可要是你如果參加首映式，你就必須和大家一起看。

王家衛：那我就睡覺，我總是戴著墨鏡大家都知道的。

陳丹燕：你戴墨鏡就為這個？

王家衛：墨鏡有很多用處。

陳丹燕：還有什麼呢？

王家衛：想睡覺就可以睡覺。

陳丹燕：還有呢？

王家衛：反正可以做很多事情，有自己的空間。

陳丹燕：我聽說陳毅當外交部長的時候，就一直戴著墨鏡，有兩個作用，一就是可以睡覺，特別是被時差搞得疲倦但睡覺又不禮貌的時候。二是當他特別討厭

什麼的時候眼睛會表現出來，戴著墨鏡，人家就看不出你的惡意。做外交部長是一定要很禮貌地待人，你呢？

王家衛：我沒聽說過外交部長一定不能有不滿意的表示。

陳丹燕：是不能隨便表達個人的感情，要是他表示憤怒，也是為國家利益，不是為所欲為。

王家衛：我主要是為了睡覺。

關於表達的目的

王家衛：我覺得一個人寫書或者做音樂電影作品，都是心裡有東西想要表達出來，至於表達出來之後有多少人能夠瞭解，那是另外一回事。

陳丹燕：假如我從小和你一起長大，我說一句話，你就明白是什麼意思。但如果不是一起長大，大概我要多說幾遍，要解釋，然後大家才能理解。我覺得有某種默契，共同的經歷，可以分享，這是一個作家在本土用母

語寫作時的樂趣和激勵。就像我們寫完一個東西之後，感動了我自己，至於感動了多少讀者，的確無法可以預期。但有時，還是在乎別人是否有共鳴，在乎是否喚醒了讀者自己的經驗，觸動他們的心。要是有，心裡會愉快。

王家衛：這是很危險的想法。你的東西和我的東西不一樣，你有寫東西要找一個人來告訴他自己的想法，而我是有些話要講。

陳丹燕：爲什麼要講出來呢？

王家衛：講出來就舒服了呀。

陳丹燕：即使沒有人聽你也要講出來嗎？講給自己聽的話，就不用寫下來了，心裡想想就可以了。要是沒有共鳴的話，我就不舒服了。

王家衛：許多人坐牢的時候也是沒有人聽的，也是要自己對自己講。不一定要有一個物件。

陳丹燕：表達是一種交流的願望。

王家衛：表達是一種自己的需要。

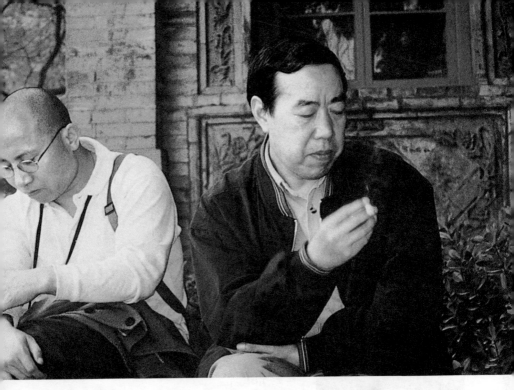

一方水土養一方人

賈平凹 VS. 邢慶仁

賈平凹

男，陝西丹鳳人，1952年2月21日生。現住在西安市城南。文學作品出版有《賈平凹文集》（十四卷）以及《廢都》、《高老莊》、《懷念狼》等。書畫作品有《賈平凹書畫集》、《賈平凹書「道德經」》、《賈平凹書人生格言》、《中國名畫家精品叢書‧賈平凹卷》、《賈平凹書畫研究》。

邢慶仁

1960年9月27日生。陝西大荔人，現住在西安市城北。主要作品有《玫瑰色回憶》、《鴿子》、《鶴場》等。出版有《邢慶仁畫集》、《水墨畫家邢慶仁》、《玫瑰園故事》（與賈平凹合著）、《好木之色》。

賈平凹：剛翻了雜誌，如果從親切度來說，我覺得還是黃苗子和王世襄的對話要好些。文人那習氣都在，而兩個老頭子說起來，話題又有意思，又有趣。不說那種很藝術的話，說家常話。老僧說的是家常話。

邢慶仁：他們的對話我也喜歡。這與個人的知識素養生命體驗有關。更與人的年齡層有關。一個三十歲的人是無法得知一個六十歲老人的心理。我是相信年齡會限制人。

賈平凹：我給你介紹一下，這是邢慶仁，職業畫家。他在全國七屆美展上得過一個金獎，樣子像不像一個和尚？他在陝西國畫院，有一個大畫室，我常去他那兒聊天作畫。去年九月份西部之行是一塊兒走的，一個縣一個縣的往西走。回來以後接觸就更多了，之前也熟，但交往不像現在這麼熟。他在城北，我在城南，坐車去，聊天、畫畫，就回來了。有這樣幾個感覺上能對應的

朋友在一塊兒，多好。西安不像北京、上海，能說話的人多，活動多。當然文學界也有好多朋友，時間長了，見面就是玩了，也不談文學，也不談藝術，搓麻將，吃飯，互相逗嘴罵一罵，或文壇上一些蠅營狗苟的了，就是這，以文會友，最後成了會友的時候絕對不說文了。現在與邢慶仁幾位還是以畫為友，見面還惦著畫，過兩年可能也不談畫了，人的交往都這樣，跟談戀愛一樣。當然嘍，不管是作家，藝術家，首先是人，然後才是文章和藝術。我見過許多很文學很藝術的人，一瞧他們的作品，我便不與他們為伍了。

邢慶仁：能與平凹西行是緣分了。因為我們都是居士。雖說他是一邊寫著一本關於絲路的書西行的，對他也不存在什麼壓力。只是再回頭吸些氧罷。西部地域遼闊，天是藍的，雲朵是白的。這比在西安城看見豎起的大廣告畫上的藍天白雲更遠大，更有吸

引力，更野腥味。我老覺得遠處雲山的影子裡一定還有著什麼東西的。我想希臘神話裡的歐羅巴是在這裡被劫走的。這裡有民族的那種浪漫色彩，有遠古的想像空間。當我們再趕到下一站火焰山下時，已是夕陽西下，忽然覺得那火焰山在昏黃的光線裡像無數裸體堆積而成的那種古銅色。一路上，我主要畫速寫再用文字加深記憶。

賈平凹：去年往西部走了一趟，感慨很多。正在寫個東西，當然不想寫成遊記式的，也不想寫日記式的，隨心所欲地寫，小說不是小說，散文不是散文，骨子裡把握原則，胡亂地寫。寫出來你看吧。人到這個年齡，快五十啦，寫文章已沒了章法，只寫生命裡的感受。散文寫到一定的程度，更接近雜文，當然不是現在所謂的那類雜文，林語堂、張愛玲、錢鍾書等後期的作品就是那樣。每次到新疆，也怪了，書法繪畫上就長勁，好像哪兒突然

開竅了，有頓悟的感覺，猛地一下子。那年到新疆，突然發現字寫得大氣起來，特別興奮，把當時用的那支筆也帶了回來。畫也是這樣，去年回來後格局就變了。不知是那裡的遼闊，還是環境蒼涼，給了你一種神祕的力量，給了你一種氣，你根本是無意識的，但你放開了。

邢慶仁：這一點你說得太好了。其實很多好的東西都是在嬉笑怒罵中。在外人看來是胡說八道，在文人眼裡卻是最高境界。

人一生下來是哪個品種就是哪個品種，讀者和作家的關係，如果誰靠誰都是靠不住的。迎合讀者肯定沒有好作品

賈平凹：現在這個時代是裝飾和設計的時代，形式當然是有意味，但只玩技巧性東西，一時新鮮，恐怕還不行吧，成不了大作品吧。作品會凸顯你自己，說到底也是個世界觀問題。它不是那

賈平凹作品

種現代宣傳使用的語言，無產階級呀，資產階級呀，而是做人的常識，後天性實用性的那種，比如對領導怎樣，對朋友怎樣，對家庭怎樣。你得有你的精神嘛。萬物一生下來是哪個品種就是哪個品種，雞吃東西是刨著吃，吃得少還會下蛋，狗吃得多，還吃肉，狗卻不會下蛋。品種是自己的東西，你是誰，你的環境、你的修養呀這一類。這次到西部，有一段路，和梵谷的畫像得很，當時也是個黃昏，天上流動著沈重的雲，兩邊是沙梁，沙梁上長著樹，是沙柳，黃的，然後走入一段野蘆葦地，野蘆葦半人多高，上面是白的蘆絮，白的像雪，下面是黃顏色的，然後路特別直特別遙遠，它從那兒拐過來時，你看著就來了感覺，但這種感覺用文字沒法表現出來。

邢慶仁：形式的產生，技巧的產生，是一個創作問題。在藝術中表達什麼與怎樣表達同屬藝術創作的兩個層面，合一便產生作品。但形式與技巧產生就在你自身素養及周圍環境。

賈平凹：說梵谷是瘋子，是天

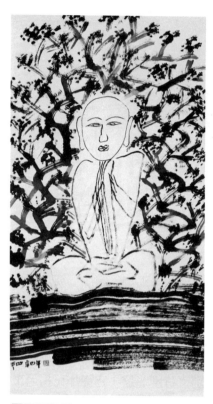

賈平凹作品

才，或許是，或許不是。我走了
西部那一段路，我想，梵谷是不
是有他的視覺環境？他見到了他
畫裡的那種東西。在西安我們見
到的陽光是灰色的，你在西安畫
油畫，色彩肯定是灰的。我到過
南方，水霧沈沈的，肯定畫不好

色彩，你對陽光的感覺就體會不
出來。在西部，在高原，陽光特
別亮，對色彩的感覺馬上就不一
樣了。這是環境決定的。本來我
不會攝影，這次拿了個傻瓜相
機，照出來一看，跟現在發行的
明信片一樣麼。我覺得繪畫和別
的藝術樣式一樣，你要形成你的
一種風格，肯定有你的性格、生
存狀況、學養，甚至身體等方面
因素來決定的。我學你，先研究
的是你是怎麼形成的，然後才能
決定哪些適合我，哪些不適合
我，我一切都不瞭解，把你的畫
拿來學你畫你，我就永遠傳達不
了自己的精神。

邢慶仁：現代藝術是個人化的
東西，透過個人感受完成的。作
品裡既有視覺的又有精神狀態
的。梵谷在當時是突顯這點的。
這裡指的個性化是自然形成的東
西，綜合了或調整了你自己。用
現在的話來說就是生命狀態，從
而也有了你的視覺經驗。角度、
色彩、形象或者方法。不是以往

固有的模式符號。這樣的藝術一定是鮮活的。

賈平凹：對。

邢慶仁：這種藝術的形成會與以往公認的價值標準、審美習慣不同，這也是很自然的。一般情況下，社會總是以一種規範作為標準，然後又形成習慣。社會習慣如同家庭生活習慣一樣，不同的習慣容易造成差異甚至衝突。藝術的起源不是為了藝術，而是人的一種行為方式在表達，交流視覺的聲音。行為的表達與交流這個過程形成了藝術自身的方式方法，觀念模式，流派風格及時尚。觀眾認可了是美的，反之便是醜的。「世界上或許從未真正有過藝術這種東西」。但真正的東西是存在過的，這便是人，人類生命與作品。

賈平凹：但是從另一個角度吧，每一次吸收外來的東西或者說新的文藝思潮進來，像地雷區一樣，總得有人先踩過去。如果沒有那些人在前頭犧牲掉，地雷區的路是開不出來的。所謂先驅，歷史上第一個起來造反的人，最後他當不了皇帝，原因就在這兒。我從不攻擊加害這些前衛呀，新潮呀，另類呀什麼的，我在後面窺視他們，關注著，研究著，他們犧牲了，我們從他們的屍體上前進。這樣說是不是殘酷啦？

邢慶仁：是很殘酷的。從文化的角度，它是靈魂的、精神的東西。而這些都屬於文人自身的東西，包括生活狀況，心理健康程度及作品的深刻性。如果放在意識形態下的社會背景裡，同樣無法逃避這種殘酷性。

賈平凹：拿文學來講，現在有一種社會潛意識的對文學的定勢，寫作的定勢，出版的定勢，閱讀的定勢。這就要命了。我有個觀點，讀者是要改造的，你不能去適應他。其實藝術家創作時從沒有想為讀者寫啥東西，起碼我沒那麼想。讀者和作家的關係，如果誰靠誰都是靠不住的。

迎合讀者肯定沒有好作品。現在的藝術家，看他的作品，聽他的宣言，也都在強調精神，可往往強調了描寫物件的個性呀，比如畫農民，是農村哪個地方的人，是農民中的哪一類，很逼真生動，最多達到這一點。真的把自己的想法通過農民表達出來，這種就不多了。啥叫現代意識，現代意識也就是全人類意識。還有大力強調時代精神。時代精神是存在的，但怎麼理解？在大的社會背景之下發生的事情，必然有這個背景的特點。現在所謂的時代精神，變成了一種政治需要下的結論。中國目前文學藝術很混亂，誰都可以出來，沒有權威了，沒有一個標準。到底什麼是好，什麼是壞，說不清。你要說這個是好的，肯定有人說這是壞的，你說東，肯定有人說西。有人完全以他個人的好惡來評判，當然他有這權利，但是非就糊塗了。

邢慶仁：藝術創作是一種個體勞動，首先是對自己負責，社會效果是客觀效應，是你無法預料和無法把握的。作品應該是真實的，最基本的是作者自身的真實。目前大畫家太多，名人也太多，水分也就大了。這種東西已經滲入到社會的各個角落了。

賈平凹：好多人並不認真看作品，很快翻一下，瞧個大概就完了。

邢慶仁：是的，作品往往就是這樣被攪亂了。對一件作品首先是看，得去欣賞，通過欣賞使人產生想像，產生看法。最終激發出新的創造。

生存的環境不一樣，生命體驗的東西就有區別，真正的藝術家是天生的，該有多大氣候，都是有定數的

賈平凹：現在這個世界，你承認也好，不承認也好，但它是個「美國的時代」，民族國家很不滿，但你無可奈何。在中國，即

邢慶仁作品

使不說上海，就說傳統文化最深厚的西安，你到大街上看看，人的服飾呀、語調、行為處處都有美國文化的影子。繪畫、音樂、文學、思維觀念、生活方式，不能不受它的影響。這種現象是不可逆轉了。問題是怎樣在自己母語的基礎上發展文學，或者說繪畫吧，怎樣在中國傳統基礎上發展繪畫？將來有沒有和西方抗爭的可能性？前不久，法國有個記者來採訪，他的夫人一塊來了，那夫人也是個藝術家，有些像我們說的行為藝術家，但也不完全是，可以說是觀念藝術。她說她目前喜歡跟蹤，比如在大街上看見一個人，她對他覺得有興趣，就暗中跟蹤。她沒有任何目的，只是好奇這個人要幹什麼。她跟蹤了一個月，用文字和照片記錄下來，出了一本書。法國人浪漫，容易出新玩意兒，這事對我

倒有啓發。在西安也常有跟蹤的，一般是小夥跟蹤漂亮的女孩。但最多穿過三條大街就不跟蹤了。要麼跟蹤的就是打劫者了。中國人不可能有法國人的那種好奇心。再一點，人家富有，得尋找些刺激的東西。咱現在還爲生存問題困擾。在中國的過渡期裡，不管文學還是藝術，生存危機是沒法擺脫的。二十一世紀更強調觀念的東西，內心的東西，強調是對的，世界都是這樣。但我覺得在這種大背景下，中國還必須有中國的特點。

邢慶仁：中國畢竟不是法國，咱有飯吃，還談藝術。西北有很多地方的農民考慮的是在哪兒能掙到一塊錢，買些化肥呀，給小孩交學費呀，讓這些人談什麼自我呀，現代呀，後現代呀？

賈平凹：生存的環境不一樣，生命體驗的東西就有區別。你站在樓梯第一臺階了，你可能理解第二臺階，但你絕對理解不了第九個臺階。當科長的可能想著什麼時候當處長、廳長，對於什麼時候當國家主席，他是做夢也不敢想的。

邢慶仁：西安的主要文化就是農民文化。農村的相對封閉及樸實在某種程度上也是一種誘惑。但農民同時又有狹隘與保守的一面，事實上已經影響了文化的發展。就生活與藝術的關係而言，我想，還原生活和表現生活還是有區別的。這尤其在國畫裡經常被搞混。現在說關於畫農民這個題材，因爲每個人的學養、心理素質不同，對農民的理解也各異。但大多是在做表面文章的。咦，你畫得比照片還像……我不那麼做了。

賈平凹：他對農村、對土地、對農民，完全還是老觀念。像以前的一些作品，雖然表現農村也很生動，但再生動，也不是把你自己的精神滲透進去，價值觀念完全是階級鬥爭分析法那一套，你沒有你自己。最多你水準高，刻劃人物更像一點、活一點，作

品優秀與否，只能在這方面評判。我們討厭政治概念化的作品，也討厭那些演繹哲理的作品。現在洋人的節日比中國傳統的節日熱鬧得多，過洋節都在街上過，過春節都在家裡過。

邢慶仁：過洋節成了潮流。就像最初把上廁所叫尿尿，慢慢發展為解手、方便、去衛生間，現在叫去洗手間。由說你長得好看發展為漂亮、靚、酷、酷呆了，到酷斃了。這就是時尚語彙。我覺著這些東西是在重複，容易膩煩。平安夜那晚南北大街禁止車輛通行，我的天，街上沒有秩序，行人在路燈下頭戴可怕的怪獸面具，有一張綠臉像是活鬼。害得我從南門外步行至北門外才攔了一輛車回家。我想，我們如此熱衷過洋節、用洋辭彙，可洋人看見我們的畫都不能理解了。他們看兵馬俑，他們要聽民歌，而我是不會唱民歌的。我告訴他們，有一個人唱民歌唱得最好，他是賈平凹，唱那曲「後院裡一

棵苦李子樹……」而且音域寬廣、深沈，並且有損配樂，《廢都》裡的那種。

賈平凹：外地人以為陝西就是陝北，不是的，陝西有陝南山地、關中平原、陝北高原，分三份，完全不一樣。在國內流行的是陝北民歌。陝北陝南有民歌，關中沒有民歌，關中有戲曲，就是秦腔。比較文明了才有戲，戲是從民歌慢慢發展形成的。

邢慶仁：我是喜歡西安這座城市的，特別是夜幕降臨時的那種憂愁。我上大學念書也是在西安城南的興國寺，我的藝術真正起步也是從這裡開始的。我的一幅畫《玫瑰色回憶》，就是那幅獲獎作品，表現的是關於陝北的故事。畫這幅畫的地方是在西安城北的龍首村。龍首村有唐大明宮遺址，如今站在那廢墟上像空穴來風，冥冥之中使你不得不承認它的存在，它曾經有過的輝煌。這裡已成為我藝術創作的玫瑰園。我可以自由想象，畫我心裡

想畫的那種畫。

賈平凹：這個城市對我的創作非常重要，我創作有兩塊根據地，一是故鄉商州，一是西安。當然有好多人批評說你生活在西安城，沒有寫出大都市的特點來。我說，西安這個地方，它不是上海，是傳統城市，以農業人口慢慢發展過來的城市。再者，我接觸的都是底層人，最多是中產階級吧。我生活的圈子是文學圈子，藝術圈子，有的領域我是不熟悉，比如管理層，金融層，產業層。存在的環境決定了你從事什麼，只能寫你熟悉的。所以，我凡是寫城市題材，都寫的是從農村到城市的那一部分精神漂泊者，或城市最底層的人人事事。我知道我的長處，也明白我的短處。你是麥子，種到哪裡都能出來，種到戈壁灘，你也可能發了芽，長那麼一尺高，結出果實。把你種到平原上，你可能長二尺高，結這麼長的穗。但起碼你長出的是麥子，不是玉米。在陝西這個地方做藝術家，有好處，你能瞭解中國社會最基本的東西，能得到傳統文化的薰陶。當然，相對接受新東西要北京、上海、深圳、廣州等地方慢些，現在是資訊社會，啥東西都可以很快過來，但還是沒有親身體驗好。我每年要去上海感受一下。但你要離開這個地方，你就沒有你了。一方水土養一方人，藝術也是這樣。

邢慶仁：因為生活環境的影響，使畫家都面臨著一個具體問題。一類是有點寫實能力又有一定市場的人口袋有錢，腰自然能挺得直，可他們對學術視而不見。另一類衝著藝術來的人，前衛一些，口袋沒錢。而有錢的畫家在新聞媒體裡頻頻亮相，領導接見，沒錢的畫家也就沒人宣傳，就是這樣尷尬的心態。

賈平凹：陝西在外省，不在中心，接受資訊慢一些，好處是可以獨立思考，能想好多東西。如果太處於資訊中心，老受人家影

響，容易沒判斷力。今天張三如何，大家都去看，明天又看李四的，整天忙於資訊交流了，就不過濾了，也異化了。在外省，有好處，能伸能退，能進去，能出來。

邢慶仁：對，你說的這個使我想起人們經常說的某某是山溝裡飛出來的金鳳凰，還有某某太可惜了，至今還窩在山溝裡無人知曉，問題是飛出來的那只鳳凰確實是鳳凰，可以與龍匹配，而沒有飛出來的就不是鳳凰，也許還是一隻雞。我相信真正的作家、藝術家是天生的，該有多大氣候，都是有定數的。

從字畫裡能看出人命運的富貧和貴賤，該考慮的

賈平凹：深入生活基本上是兩個方面，一是收集素材，另一點就是感情體驗。一般白天時感情體驗不是很深刻，常被一些假像掩蓋了，只有到夢裡，你能體驗好多真實的東西。有一般的感情體驗，又有生命的體驗。生命在什麼階段，體驗出的東西有質的不同。

邢慶仁：夢是沒有辦法說清楚的，夢像鳥的翅膀，夢像放大的孔，需要你把自己的東西放進去，放的越多也就越充實。在夢裡什麼事都可以做，找情人呀，做愛呀，像在白紙上作畫，純屬藝術心理，也是生活的一種真實，生活有間接與直接的兩種，就是這個道理。

賈平凹：我在二十歲時，基本上對外部世界啥也不知道，所以即使到西安，也鬧了好多笑話。從小有自卑心理。自卑的人呢都比較敏感，又常常傷感。出去後呆頭呆腦。有敬畏感。有時候我很討厭我自己，我時常發呆，靈魂出竅。我現在有個小孩，才四歲，你說你家多少電話號碼，她記下來就給你撥電話；她能操作錄影機。這孩子長大後絕對沒有我那麼自卑。她啥都知道，但不

馬原

小說家，遼寧錦州人。當過知青。畢業
於遼寧大學。去西藏七年。有著作多
種。戲劇、電影、散文和詩。

李小明

廣告人，現居四川成都。畢業於四川美
術學院油畫系。主要作品有太陽神形象
片，科龍電器形象片，太和服裝，萬達
幹紅等。

簡單與簡陋

李小明：在馬原的散文裡專門談過名牌的問題，他的小說從普通的角度來看都那麼難懂，但他還寫出了一些比較時尚的東西。寫一個朋友一身名牌，皮帶是什麼，衣服是什麼，我記得好像有這麼一件事兒。

馬原：是。其實有時候朋友在一塊，你說是做什麼的吧，職業特徵也不是太明顯。現在職業特徵混淆得比較厲害。

李小明：是啊，你馬原是寫小說的，但是乍看，五大三粗的。

馬原：我肯定是看來時最不像寫小說的了。尤其是在上海這樣的地方感覺就很奇怪，穿個短褲，穿個大拖鞋，鬍子拉碴的。出去吧，別人猜我的職業，一般猜得我也挺高興，都說我是教練，就是運動員。

李小明：你好像學過拳擊吧。

馬原：也不算學過，反正亂玩唄。叫我教練也不差。

李小明：你要是說自己是寫小說的，別人肯定說你是騙子。人有些時候如果不交談，不長時間的交談，很難瞭解。

馬原：你還好一點，你至少看上去是那種很悠閒很優雅的階層，不像我這樣，提防主要就是提防我們這樣的，一看就是壞人。

李小明：現在這個社會已經混亂了，做那一行的基本上從外表已經看不出來。

馬原：包括舉止言談都不太看得出來，大家碰到一起，然後看一個人是幹什麼的，甚至已經聊過一陣了，還是很難看出對方的職業。

李小明：特徵不是很明顯，如果太明顯那應該是剛入門，剛入門的人才喜歡把自己裝扮成某種很專業的樣子。

馬原：對，讓自己的著裝打扮符合自己的行業選擇。

李小明：現在廣告業裡的一些人，他要是一個策劃，就可能是

帝》，實際上演溥儀的這個演員演得很差，只是因爲用了很多人們不瞭解的東方東西，包括日本音樂家做的音樂又得了奧斯卡獎；這次又是華裔作曲家在奧斯卡得了最佳配樂獎，這些音樂是不是就是最好的？實際就是一種文化差異。就像有些產品要到中國市場，他要做一個形象廣告的話他也想用中國的節日比如春節，還有各種文化和產品搞在一起。

馬原：做萬寶路的時候我們還能理解，他只能做品牌廣告，不能做產品廣告。這是一個特例。

李小明：你比如說人頭馬的廣告語是「始終人頭馬」，人頭馬的形象是優雅精緻，對常人而言是一種可望不可及的生活，一種氣象，這倒是比較符合這種高級洋酒的內在品質。這種廣告就是國外和國內統一的。但很多東西都本土化了，比如聯合利華，他總是打明星牌，大量的大陸明星和港臺明星，中國的觀眾會非常

注意這些熟悉的面孔。

戴著鐐銬跳舞

李小明：我覺得學畫的很容易轉到設計行業，一個學畫的設計一個更抽象的東西，一個包裝或者一個海報，這以前也是繪畫裡的一種。而單純畫畫謀生是很艱難的，很少職業畫家能成功。大多數人要生存，還要面對那麼多的誘惑，要生存得高級一點，那肯定要想辦法賺錢。設計不一定完全是創作，它首先是完成別人的意圖，而創作性的繪畫應該完全是自己的。當然設計也不完全是別人委託，因爲有些設計極具創意。設計的手段並不重要，重要的是創意，他腦子裡對事情的看法。按照人家說的尺寸，簡單地設計繪圖，這是一種複製；而設計一個海報，你用哪一點來招攬人眼光，這就要你來考慮了。不是委託的人說你要畫一個人的頭，不是，你也許用一個眼睛，

也許用一個腳趾頭，實際是你在考慮，這裡頭還是有創作的。

馬原：創作肯定是有，但已經不是創作者來決定的、完全意義上的創作了。是由對方下達了創作的指令，透過你創作和你的經驗來完成他的指令。事實上是合作過程。

李小明：這就像你們作家寫某個專欄，專欄會要求文章內容，你和專欄的關係應該是合作關係。

馬原：前兩天《大都市》要我開個專欄，結果開來開去開不下去，他們的要求很死，這個專欄好像叫讀書吧，我也搞不太清楚，規定我讀書。但眼前我手頭沒有讀書的東西，正在忙別的事，我就突然發現，在他們委託我的，已經讓我覺得尷尬。我這段時間正好沒有把讀書和寫作結合起來，就像你有一個特別好的廣告，但你和你的廣告客戶之間說的不是同一件事，這就出現落差。

李小明：當然這是有區別的，畫畫的人他自由自在地畫一幅畫是沒有任何限制、任何前提的，完全是自由想像的，這樣原創的東西就特別地豐富，而且重要；當然設計就要為某一個東西而設計，這就有一個規則，就是說有一個前提，你不可以逾越這個前提，否則這個設計就不能稱之為設計，實際這就是有商業因素在裡面。

馬原：有嚴格的規定性在前，你在規定之下創作。你畫油畫，一定要用油畫顏料，用畫布，這也是一種限制，但跟在規定之下創作不一樣，我覺得這才是比較道地的戴著鐐銬跳舞。就像我寫了一輩子的稿，那我離開稿紙就是不會寫字；昨天來了個弄電腦的小伙子，我讓他留個名字，他說我字寫得不大好呵，他留名字在我的紙上，那上面都是我記的電話號碼之類的，他說，啊，再不好也比這個人的字好。那時我發現，我在方格裡寫字已經寫習

慣了，戴著鐐銬跳舞已經跳習慣了，離開這個方格我就不會寫字。

李小明：現在大多數的藝術創作都是戴著鐐銬跳舞，它有工具問題，比如音樂一定要借助於某種樂器來表現……

馬原：創作本身就是戴著鐐銬跳舞，但是這個舞是可以自由地去完成的，只不過有固定的限制，就像話劇一定在舞臺上。

李小明：實際上現在的鐐銬說重要有時候也不重要，比如……

馬原：鐐銬永遠都不重要。

李小明：對。現在一些行為、裝置等前衛藝術，發展到錄影、影像，借助所有能傳達資訊和行為的工具，這工具不是限制他，而是讓他利用，只要他有腦子就行了。他有靈感，他在腦子裡創作，說不定他今天用影像表達，明天就放棄了。他可能更想用他的意念做出一些驚天動地的事情。

馬原：但我剛才在想，在藝術的某些行業裡，某些領域會把人深深地囚在一個空間裡面，比如國畫，很少有國畫家在工具和方法上有巨大突破，哪怕很有創意的國畫家，尤其是那些大師們，像齊白石等，雖然都有自己的創造，甚至有獨一無二的貢獻，但他們的貢獻都是用改良的方式，在限制之中形成自己的創造。在藝術形式上做很大的革新革命的，大部分是學西畫的，我不知道是什麼原因，按理說西畫也有很多限制，比如畫布，油彩，但學西畫的很容易就走出鐐銬，你看現在做裝置，做行為藝術的，他們絕少出身於國畫，他們大部分學的是西畫。

李小明：原來我們在藝術學院學習的時候，還是前蘇聯的學院派教育，受文學影響很大。什麼叫藝術，以前國外定位繪畫只是在畫布上畫，至於藝術就很大了，還有很多的手段。以前我們根本不知道還有繪畫之外的手段可以表達自己的內心，但現在越

來越年輕的這些人到學校裡，可能老師也接受了各種不同的藝術傳達方式，教學生時就更開放了，學生就有更多資訊了。而且現在國際交流、展覽很多，所有的人就公開這些資訊。沒有做不到的，只有想不到的，你能想到一個手段就成立了。

馬原：但這些所謂的新手段實際上還是在互相仿襲，畢卡索弄一個牛頭，大家就用這個思路用其他東西在拼一個東西，這是抄襲。當然我不是說在畢卡索之前就沒有，比如我在西藏就看到很多很有趣的拼貼，用石子拼貼，用別的東西拼貼，畢卡索也不過是從民間取來這些方法，這些究竟對我們今天談到的創造多有幫助，我總是很懷疑。年輕的時候被大家叫作先鋒，現在我可能比誰都保守，有好多東西被人轟轟烈烈地反覆地說，我仍然覺得有些可疑。

李小明：絕對可疑。現在畫畫用的手段，包括不斷變化的方式，實際還是一種迎合。現在國外的威尼斯雙年展還有其他大的展覽，中國人出去以後，看到原來有這種表現方法，就接受了這種東西，回來趕快借鑑。很少有人思考他內心究竟需要什麼，自己的內心，自己面對日常生活能夠湧出什麼東西來。我們先不談什麼民族和本土，這些人想的究竟是不是功利思想，趕快接軌？我覺得藝術家只有少數還在思考，大多數都瘋了，今天弄一個裸體，明天弄一個生殖器，反正什麼東西刺激就弄什麼，至於這些東西和自己的生活方式和生活環境究竟有什麼關係，他不考慮。他更考慮的是突發的迎合，所以很多人苦思冥想今天或者明天我能得逞。當然也有少數人坐在那裡以不變應萬變，這種人會坐下來冷靜地思考，思考自己這樣做是否符合自己的生活方式和心態。對我來說，我無法做我不熟悉的事情的。

馬原：剛才我說的實際上和近

幾年我一直想的另外一件事情關係比較密切，我自己是寫小說的，我覺得小說已經進入死亡期，我稱小說是百足之蟲，不會一下子死得乾乾淨淨。我認為我們在說的現代藝術，也都在自己的死亡期當中，只不過這個死亡期會延長再延長。為什麼這麼說，我想詩歌實驗基本上起於二十世紀初，止於二十世紀末，在詩歌上拼命找出路，拼命找突破，這個過程事實上已經把詩歌放在了一個瀕死的情況之下。我現在感覺藝術也是這樣，現在藝術已經不是眾人的藝術，而是藝術家們的藝術，只有藝術家和媒體在搞，除了他們以外，人們根本就不感興趣，看看就覺得看不懂，不僅看不懂，經常大搖其頭，覺得可笑。

李小明：你說的這些藝術家們的藝術，大多數藝術家們也不懂。

馬原：我想這樣說，早年的藝術家，他們知道自己的藝術是和人民相通的，和人民的心是近的。我現在願意用人民這個詞，可能我年輕的時候很少用這個詞。他們不需要是看起來像一個藝術家，更可能是像一個普通人，這我們從傳統的藝術家的肖像畫和照片中可以看到。只有今天，做跟藝術有關的事，一定要弄成藝術家的怪樣子。比如前些年一說到馬原就想到那大個子、大鬍子，一說做廣告的李小明那就是長頭髮；今天我們把鬍子剃掉了，把頭髮剪短了，我們想得可能就簡單一點。因為我們都到這個年齡了，如果說時尚、潮流、內心的恐慌曾經影響過我們，那麼現在也不應該再影響了。如果一種存在自身感到了深刻的危機之後，就會拼命地尋找突破，尋找變化，表面上搞得轟轟烈烈，小說可以這樣寫，可以那樣寫，等小說各種各樣的形式都嘗試過以後，小說就會偃旗息鼓，當然這個時間會很長。就像我們剛才談的藝術一樣，藝術完

全不能心平氣和了，不能一幅畫是一幅畫，一個雕塑是一個雕塑了，什麼都要很誇張。我不太知道別人怎麼想，比如用一座山做了四個美國總統的雕塑之後，要說在雕塑人物方面還有什麼更好的辦法，已經沒有了。所以就變形，不停地變形，把眼睛畫到腦門上。然後我們還可以在另外意義上再看看，如果你已經把戕害自己的身體當作行為藝術，現在是很流行的。不僅在中國，在國外，戕害自己的身體，讓自己絕食，把自己鎖在籠子裡面，裸體，被圍觀的人摔番茄，咒罵都變成藝術了。那麼我就想說，那些和心距離近的藝術還有存在的空間嗎？我認為真的沒有什麼存在的空間了。包括現在的城市雕塑，我有一個朋友在做，他自己都說，說馬哥，做這些真的就是騙錢，這算什麼狗屁藝術。他說現在還年輕，一年接兩三百萬的生意，我差不多能賺上百分之五十，也許少一點，但我真正想做的就是好好的做些人像，假如可能的話，誰願意給我一些空間，我願意做一些稍微抽象一點的。但他拿給我看的，他在上海市也中標了好幾處，他說做這些東西就覺得臉紅。

李小明：我跟你還有些不同的看法，可能馬原也是人到中年了，要看順眼的東西。實際在藝術這個行當中，可能這個道理是對的，越繁榮越好。就像一大桌子菜，各式各樣的，有川菜、上海菜、廣東菜，什麼菜都有，但是每個人需要的只是一點點，他要按照自己的胃口選擇他所需要的那一點點東西，如果我們的選擇性很小，我們需要的東西就更難找到了。現在是個消費年代，包括藝術也是消費，很多人需要，那麼好，越繁榮越好。真的，假的，魚目混珠的都拿上來，我們消費者實際是按所需要的消費一點點。

馬原：當然，就像現在地球上有幾十億人，對我而言絕大多數

都不存在，對我來說有意義的就是這幾十個人，億分之一對我才有意義，其他人這一輩子可能都和我無關。

創造與成熟

馬原：我講一件比較有趣的事情。我們現在正在拍一個電影，我過來的時候，當時李小明借了一輛車，因為我的開車技術不是很好，所以不常用，我家在錦州，我從上海到錦州的路上，就莫名其妙地找不到行車執照了，但我們到錦州才發現行車執照不見了，我又要把車開到上海來，因為我們的拍攝檔期定得死死的，必須馬上趕來。在一千七百多公里的路上沒有行車執照是件很恐怖的事情，我們找了一個老司機，想盡辦法，我們儘量不離開高速公路，連夜兼程趕回上海，才敢從高速公路上下來，一輛異地的車，隨時可能被盤查。但我們現在又有了另外一輛車，

按道理在上海申請牌照不應該有太大的問題，因為我要在上海買房子，因為是公用住房賣給個人的，又要周旋，最後說車先開回去，那就是李小明開車，他開車的經驗非常豐富，但我們把車開回來的路上居然發生了一件完全不可能的事情，就是油箱蓋沒蓋上，一路上油就像水龍頭一樣嘩嘩地淌，一開始我們不知道，等我們知道的時候，我們都嚇壞了，怎麼會有這種事，像我們在電影中看過油箱漏油爆炸的那種情形。

李小明：氣溫有三十七八度，烈日曬得地面滾燙，周圍有因為紅燈停下來的車，車主都嚇壞了。當時稍微有一點火星車就炸掉了，若爆炸不只我們粉身碎骨，後面的車子也全都要爆炸，這就是一瞬間的事情，我們也不知道這一瞬間是怎樣度過的。當時車上有四個人，我兒子和我、馬原、還有一個主持人，我們都不知所措。

馬原：後來我們檢查油箱的蓋，蓋子就掩在上面，這個事情怎麼都無法理解。不怕人笑話，我們倆要去找廟燒香。這是一個非常莫名其妙的事件，冥冥之中有什麼力量來阻止我們用車，我只能這樣理解。我們現在外出就坐計程車了，這麼暗示你，你還要自己開車嗎？

李小明：剛才說一個人成熟了還會去求神這是兩碼事，一個人對命運的認識永遠不會成熟，這是另一種力量。成熟了是指對待人的禮貌呀，看待一個事情呀，生活方面的成熟。穿著呀，談話呀，可能會成熟，但實際上在認識生命或命運的時候，永遠不會成熟。如果成熟了，就絕對不會有什麼創作和什麼奇特的想法，什麼感悟也沒有，成熟的人不會胡思亂想，會胡思亂想的人才會有感悟，才會去做什麼事情，這些人絕對不成熟。

馬原：接人待物方面可能會成熟。成熟只是普通人的事情，不是創作人的事，從事創作的人不會真正成熟，我們這些人經常讓人覺得很天真，有些想法和說法經常讓人覺得又天真又可笑。

李小明：我們現在一起拍電影，是關於上海的，也是關於命運的，實際上是三個人不同命運的一件事情。我對馬原寫小說的方式特別感興趣，因為讀他的小說老覺得特別與眾不同，特別新奇，故事精彩，甚至連讀法都有些特殊。我們倆共同導演，但並沒有嚴格的分工，因為我還兼美術指導，馬原兼編劇。

馬原：企劃也是在一塊企劃。

李小明：運用我們的經驗和感受做這個電影，沒有迎合誰也不功利，只是自己好玩。資金是自己出一部分，找別人投資了一部分，是低成本，錢我們不敢太浪費。

馬原：說是為了好玩呢，這個話可能說大了，因為純粹為了好玩不可能做這麼大的一件事情。因為電影和寫作畢竟不一樣，很

多人以寫作的方式在網上鬧呀，玩呀，罵人呀，互相爭論，用嚴格意義上的玩來定義還是不準確，還都是喜歡、熱愛。而且我特別固執，我認為讀字的時代已經過去了，下一個時代是一個嶄新的讀圖時代，我願意逐漸以圖的方式展示我的創作。我一直有學畫的願望，但說來慚愧，我四十歲那年在《新民晚報》上寫過《不惑年學畫》，過去好幾年了，還是紙上談兵。我那個空間，就是那個七平方公尺多的大陽臺（一個封閉陽臺），原來設計就是要學畫畫的，因為那裡位置比較好，有三個窗，一大窗，一中窗，一小窗，光線比較好，空間也比較大，我準備在那裡支上畫架畫畫。想歸想，但總有這個事情那個事情出現。可能的話，日後我會更傾向用圖去創作，當然主要還是用活動的圖像。讀圖時代不是不需要文字，但文字創作會有逐漸式微的傾向。

李小明：說起來比較好笑，馬原還比較時尚，他嘗試學電腦，他做的是文字的東西，特別恪守他的生活方式，他的生活也很簡單、很節儉，做人也很誠懇，但他還是比較需要和這個時代一起前進。我也有點想不通，我的生活方式好像很時尚，開好車、住好房子，我的工作是很時尚的，但我所有生活剛好都不時尚的，生活內容不是時尚的，生活表面是時尚的，我喜歡我兩個孩子在我面前跑來跑去；另外呢，我不會電腦，我連開關都不知道在哪，做廣告的人不懂得電腦，這是一個天大的笑話。

馬原：他的長處其實是電影廣告。

李小明：其實我的生活內容極其簡單，極其刻板。我梳著小辮的時候看上去絕對是生活在很時尚的空間裡，但我收集古董家具，我所有的家具都是古董，屋子裡全是老東西，一點不時尚。在馬原房裡還能看到電腦、傳真機。

馬原：因為人活著不是別的，是時間，我想假如一個人要有效率地活在時間裡面，那麼在我內心我永遠不希望自己是一個落伍的人。儘管我現在是用鋼筆寫作，但我覺得電腦很重要。我的電腦是昨天剛買的，對我來說是不能再新的東西了，剛才你來之前，我正在上網。很多年前我家就有傳真機，我必須要用現代的東西服務我自己呀。現在有電腦了，我覺得這傳真機很笨。幾十萬字的東西電腦瞬間就可以傳過來，而傳真機要一張一張地傳，用了我很多電話費。

李小明：我有點恐懼這種方式，越來越恐懼，因為我對很多東西很陌生，我知道這個東西發生了，但是我不會掌握，我就有種恐懼感，可能慢慢地我就成了一個糟老頭，別人就說你這也不懂，那也不懂。這是一種對生活逐漸遠去的感覺吧。

人生不可能沒有遺憾，但可以

沒有根本遺憾

李小明：剛才說的比較有趣，就是以前紮著小辮，留著鬍子，認為自己是做某種職業的。現在都剪短頭髮，儘量穿沒有商標的衣服，儘量什麼都看不出來。這實際上也是一種包裝。表示一種覺悟了的、在某方面獲得了成功的人，實際這也是一種說法。現在你無論做什麼，都會給你套上一種說法，這個比較有趣。所以你還是怎麼做就怎麼做比較實際。

馬原：我留這個鬍子，是我一個做雕塑的朋友為我做的頭像，突然覺得自己像烈士一樣，做完這個雕像我就把鬍子剃掉了。我寧可被李小明說是要做一種姿態，畢竟我現在是老師，我希望在學校裡別人不注意看我，不特別議論我，除了我個子高一點，別的都不會引人矚目，這樣會舒服一點。

李小明：把長髮剪了，其他不

說，倒是方便，進門不用被盤查了，到哪兒不引人矚目了。最重要的就是洗起來方便了，以前不想洗，今天推明天，明天推後天，頭髮就像稻草似的。現在剪短了，每天洗澡的時候洗個頭，感覺很舒服。到了這種年齡就開始講究衛生了。

馬原：到了衛生境界了。說到底，我們從青年已經轉到中年。前幾年渾然不覺，最近包括你，都覺得自己像中年人了。

李小明：原來馬原話不是太多，簡單扼要，現在就囉嗦了。完了又丟三落四的，我覺得這是一個老年形象，而不是一個中年形象，儘管馬原不承認，但種種跡象表明，離健康青春遠去了。

馬原：我一直是丟三落四的。

李小明：任何人坐我的車都很提心吊膽的，我還有這種開快車的心態，不管怎樣我就想比，想超越前面的車，把它們甩在後面，說不出來。也不去想危險不危險，這是一種心態，只在這個

事情上保持年輕，其他全部都是退化，這也不知道是怎麼回事。你說我們在過去的年代，沒有廣告的年代，退回去二十年，那個年月多安靜呀，沒有那麼多的誘惑。我跟馬原經常談到這個問題，就是說我們是不是都有點瘋了，就是要發展，發展的另外一面就是地球越來越貧乏，人不可能到月亮上去挖東西，所有的發展都是向地球索取。看看美國建的那些大樓，帝國大廈，摩天大樓。昨天我帶孩子去看浦東，我就想，這些大樓有什麼用呢？雖然這些建築得了什麼建築獎，但這些鋼筋水泥都是從地球本身剝奪來的資源。我帶孩子去金茂大廈咖啡廳，我覺得很奇怪，我覺得聽音樂看風景很不真實，好像看東西還要花多少錢才能看。那個看起來也很滑稽，在空中看，實際上是遠離它，根本沒有感覺到它，生活不在其間，這是一個幻覺。現在人們全都生活在幻覺裡面。在成都我為了房子跑來跑

去，你說我有錢買煩惱。真的是煩惱。現在倡導的美國夢，就是大量的佔有，大量的消費，大量的發財，中國現在跟著美國跑，不像歐洲那麼平靜，也不像我們原來那麼平靜。

馬原：不是今天，近一百年全球都在說這個話，全球都在美國化。歐洲的價值觀和生活形態，已經和全球格格不入了。全球越來越美國化，都在拼命地賺錢。如果這個世界還有一個絕對的標誌，那就是錢。能賺到錢，這個人就是成功人士，他可以被請到中央電視臺，可以和國家領導人見面，可以有各種各樣的身份，以往在中國的社會這是不能想像的。過去的中國很保守，保守裡面有個很重要的內容就是重農抑商，重工抑商，工業的概念是近代的。在工人階級領導一切的年代，都要聽工人的；到了現在，一切都以錢來衡量，成功人士的標誌就是錢，尤其他的錢是合法得來的。今天最為人知的畫家是

陳逸飛，他的畫賣的錢多。毫無疑問的中國有很多好畫家，但沒有一個畫家能像陳逸飛那樣不停地遊走於各大媒體。

李小明：也許成了很多人想努力奮鬥的目標了。

馬原：在有些方面我想我們可能全是葉公。我弄這個房子的時候，我兒子當時蠻感慨，爸，我們家全部都是木的。因為我沒有用一點複合材料，全用木頭做的。表面上看我好像崇尚自然，事實上我是把自然裡美好的東西消耗掉；在一個家庭裡一下子消耗幾個立方米木材，你說我們不都是葉公嗎？這些木材在我房裡了，如果還在戶外，環境不是會好一些嗎？

李小明：你怎樣再把木材送回去呢？你不用，別人也會用。

馬原：不對。如果每個人都這麼想，就不必伐這麼多木材。需求可怕就可怕在由廣告推動這種消費狂熱，大量地消耗地球本身。你現在對廣告的反省就有點

像中央電視臺做公益廣告的那個伐木的全國勞模，他一輩子伐了多少棵樹，現在他就想種多少棵樹，不停地栽樹，像贖罪一樣。現在你能做什麼呀？

李小明：我拍了那麼多廣告，難道我能舉著牌子對人說，別買，這些都是陷阱。什麼都不能做。但我現在還沒有用這種反省的態度去看這個問題，因為我是在謀生麼，只不過現在我停下來了，我覺得人的閒情很重要，除了賺錢，還得活著。活著跟賺錢沒關係，如果生活是想做什麼就做什麼，只做心裡舒暢的事，不太可能賺到錢。我覺得現在活著很重要。很多人一生工作，樂在其中，但我覺得奮鬥的一生和我不適合，奮鬥一陣子可以，要停下來生活一段時間。因為人們活在這個世界上，有好多東西必須是要主動去體驗的，比如旅遊、享受。奮鬥是被動的，有些人把奮鬥當作一種生活方式，我覺得很可悲。

馬原：你混淆了一點。奮鬥有兩個方向，一個是為內心的，一個是為生計的。很多人把兩個合而為一，這樣，奮鬥就不可笑了。比如說我少年時著迷化學，想當化學家，後來我當了化學家，獲取專利，賺了錢。這樣我做的事情和生計和事業都是一致的，這就沒有你說的那種奮鬥的可笑了。

李小明：我指的是還停留在賺錢位置的。當然你奮鬥是真正對人類有意義的事業，比如環保、創造，這是值得的，這可能就是一種遠大的理想和抱負。如果僅僅是為了賺錢、消費，就沒多大意思了。

馬原：你有沒有可能徹底地從廣告人的位置上退下來，重新回到畫家的生活中來？

李小明：這不太好說。我知道這十來年從事廣告業，已經改變我。我原先對事物的敏感逐漸地訓練成另外一種敏銳。創作的敏銳消失了，商業的敏銳增強了。

這是最可怕的。人改變了初衷，一開始賺錢，是因為比較窘迫，希望能回頭對自己的專業有更大的幫助，可以更大自由度地創作、畫畫。十幾年來，為了初衷，改變了生活方式去做，後來你逐漸發現習慣這樣生活，不知不覺改變自己。我想說的是，為什麼我去年就撒手了呢？就是想試試自己的初衷還在不在。去年就在找這個東西，找來找去，我覺得很難找到。也許需要一段時間，也許永遠找不到，找不到就是我們要談論的問題。是不是很多原來有想法有潛質的藝術家非要用這種方法謀生？下海之類。

馬原：但實際上很多人畫賣得很好，可以靠這個生活。

李小明：但是我不認為畫賣得好是他的初衷。賣畫也受到利益的驅使，要做一點犧牲。大多數畫家的生活還很困難，還在拼命地試圖改變，這也是一個悲哀。藝術的價值是否要用商業的價值來衡量？梵谷、畢卡索就是以最高的畫價而聞名於世界。

馬原：今天梵谷在世界上的高知名度，一個重要的原因是他的畫價。從這個意義上講，梵谷的價值更取決於他的畫價。梵谷是個不錯的畫家，比梵谷畫得好是有的，但他們的畫不一定賣得好。

李小明：兩條路的選擇。走另一條路的風景就不知道了。

馬原：事實上可以不要有這種遺憾。為什麼呢？因為如果你在另外的領域裡已經取得了你所希冀的成功，我就可以用簡單的推理來證明你適合做這件事，你找到了你適合做的事情，是沒有遺憾的人生，或者說是較少遺憾的人生。如果你做廣告一再碰壁，在今天吃飯還成問題，那麼另外一條路可能才是適合你的。也許那條路也不適合你，當然各種可能都有。在這個意義上說你沒回去也許是對的，你回到原來的路上也許仍然一無所獲。你的腦袋還比較清楚，你看到那麼多同行

根本無法以畫畫為生的，絕大多數人都無法創作就能過好日子。那麼畫畫就是你最基本的一個修養和最基本的一個能力，那麼你去做廣告、平面、影視，你在這個領域取得了成功，你在業界取得了應有的尊重，你的人生肯定是沒有根本遺憾的，人生不可能沒有遺憾，但可以沒有根本遺憾。

形式的困境

舒巧 VS. 楊燕迪

舒巧

1933年出生於浙江慈溪。九歲隨父母進入蘇中根據地，1951年至1953年就讀於中央戲劇學院崔生喜舞蹈研究班（大專）。畢業後回上海。於上海歌劇院舞劇團任主要演員，飾有《小刀會》之周秀英，《寶蓮燈》之沈香，《后羿與嫦娥》之嫦娥，《牛郎織女》之織女及獨舞、領舞等。同時開始舞蹈和舞劇的創作。

主要作品：大型舞劇《奔月》、《岳飛》、《閃閃的紅星》、《長恨歌》、《畫皮》、《玉卿嫂》、《胭脂扣》、《黃土地》、《紅雪》、《停車暫借問》、《三毛》、《達賴六世》、《青春祭》等廿餘部及短篇舞蹈《劍舞》、《弓舞》等。

於香港《新晚報》做專欄作者寫作三年有餘。現為《文匯報》之《筆會》做專欄作者寫作散文。同時為刊物撰稿，如《電視。電影。文學》及《舞蹈》、《歌劇藝術》等。迄今已發表有廿幾萬字。

職稱：一級編導。1974年任上海歌舞團業務副團長。1986年被聘任為香港市政局轄下之《香港舞蹈團》藝術總監，連任四屆於1994年返滬。第五屆第六屆全國舞蹈家協會副主席。現任上海歌舞團名譽團長、全國舞蹈家協會顧問、全國文聯委員、香港舞蹈委員會顧問等職。

楊燕迪

1963年生。博士。現任上海音樂學院音樂學系教授（博導），系主任。當過「文藝兵」和音樂編輯。曾負笈英美。發表著譯約140萬字，內容涉及音樂學方法論、西方音樂史、音樂美學、歌劇研究、音樂分析、中國現當代音樂評論、表演藝術研究等多個專門領域。

每一個人都存在不同層次的心理需要，我們的社會恰恰在這個地方出了問題。

楊燕迪：你好像在音樂學院開過講座？

舒巧：前天晚上。不好意思，我的一個很大的弱點，就是不會拒絕。其實我不會講課，我向學生坦白，我不會說入門的課。不是說普及不夠高級，是因為舞蹈方面我很偏窄，不搞理論，也不搞教育；我講課和學生有時會吵起來，我說你們怎麼沒聽懂呢，最後我就走了。別人對我的評論是我是一個好的導演，但不是一個好的老師。

楊燕迪：那您是純藝術家型的，一般來說，典型的藝術家最好不要搞教育。在音樂史上，比較出色的，同時是大藝術家、又是好的教育家的，只有荀白克。他有兩個大弟子，特別出色，跟他完全不一樣；他又特別熱衷於教學，因為他自己是自學出來

的，所以他特別知道怎樣去教育學生。其他的，一般來說藝術家都很難是一個很好的老師，因為個性都比較強。

舒巧：我有時下定決心要講得慢一點，中間要有點空隙，一句話一句話地講清楚；前面大概半分鐘我可以做到這樣，後面我就感覺自己又一句趕一句了。回來我也很懊惱的。這可能也是職業特點，因為舞蹈一組動作出來以後，很多內容都在裡面了。思維融於形象，你讓我講這個形象我要講半天，但舞蹈動作一下子就表達完了。我們的思維方式要按語言的話，就是一句疊一句。

楊燕迪：語言是線型的，而舞蹈是立體式的，一下子在空間中展示。

舒巧：所以表達的時候覺得很困難，我看到學生也是眼睛瞪得很大，但我說話就是跳躍的，就像現在，我也是說著這個，腦子裡就想別的了。我的思考其實是線的，但是速度很快。而且我還

老嫌學生笨，怎麼就聽不懂呢？當然下來後就知道，講課應循序而進。

楊燕迪：有些東西語言不能表達，要不然要音樂幹什麼，要舞蹈幹什麼，都去說好了。我看到你那天在音樂學院講舞劇，那個標題是「舞劇的歷史」？很大的一個題目。

舒巧：是嗎？他們讓我隨便講講，我就講了一些初級的東西，比如在當前的中國舞臺上有幾種舞蹈⋯⋯現在很多人胡亂地把勁舞和迪斯可都說成現代舞，氣死我了。

楊燕迪：就像音樂一樣，很多人現在把市面上流行的音樂說成是現代音樂，我聽起來覺得很彆扭。學術層面上的現代音樂，應該指的是二十世紀音樂家創作的嚴肅音樂，如史特拉汶斯基、荀白克、巴爾陶克等，不是流行音樂的那一套，但是我發覺很多人都不理解，包括很多編輯，電臺和媒體的都有。

舒巧：連專業藝術院校登的招生、聘人廣告都會把勁舞（Rave Disco）、迪斯可之類的和現代舞混同。

楊燕迪：我想問一下，這算流行舞吧，流行舞和專業藝術舞蹈的關係是不是近似於音樂中嚴肅音樂和流行音樂的關係？

舒巧：流行舞蹈自娛、自我宣洩，是接近物和欲的。舞蹈界很大一個問題，是我們現在的理論隊伍⋯⋯我覺得舞蹈評論被媒體炒作取代，沒有真正的舞蹈評論。一門藝術沒有評論，沒有理論，它就沒有梳理也沒有引導了。

楊燕迪：您倒覺得不是創作本身的問題。

舒巧：我們創作的空間——不曉得音樂界怎麼樣，現在不是講環保講生存環境嗎？從我們舞蹈來說，藝術生存發展的空間是很渾濁的。為什麼我覺得理論評論重要呢？在社會的急劇轉型期，一方面錢，一方面權，創作在裡

面打滾，有理論有評論你就可以梳理清楚了。我剛從香港回來的時候不習慣，覺得怎麼能這樣呢？！娛樂是娛樂，藝術是藝術，在香港分得很清楚，全世界都是分得很清楚的。香港舞蹈團，舞者是不能去伴舞的，去伴舞馬上就會被炒了。我手下有過一個，還不是在香港伴舞，舞團放大假，她到上海來，正巧香港的李美鳳在上海開演唱會，她幫著排了伴舞，自己也上去亮了一亮。當時我在上海電視上看見了。到香港後，她來辭職，我有點心軟，說下不為例吧，我就當沒看見。她說不是啊，在香港也轉播了，經理看到了。那就辭職吧，你不辭別人也要辭你的。

楊燕迪：就是說藝術的審美品格和娛樂的商業媚俗，兩者之間是不能混淆的，是吧？

舒巧：包括我們編舞的時候，歌舞廳夜總會的東西，也是不可以帶到舞臺上、帶到正經的藝術舞蹈裡，否則你一定不會得到好的評論的。

楊燕迪：就是說藝術舞蹈，它自己的藝術語言、肢體語言是有嚴格規範的。

舒巧：現在想想，我們這裡，伴舞在舞蹈演員也是沒辦法的事，因為伴一個舞一百塊錢，而他們的工資才幾百塊錢。編導編一個伴舞是一千塊錢。我看過他們排那個舞，隨便嘩啦幾個動作，如果歌長，動作少了，編導說，跳慢一點。跳慢了，歌唱完了還沒跳完，演員問怎麼辦，編導說，就少跳兩個動作或跳快一點。就這麼對付。舞蹈演員伴歌星、伴雜技、伴魔術、伴戲曲，現在連交響樂也伴，評彈也伴。什麼都伴，就是沒有自己。

楊燕迪：這就是說您現在看下來，商業對舞蹈本身的壓力越來越厲害了？這些顯然全是商業帶來的，純粹就是金錢需要、市場需要。而且伴舞，我覺得它實際上有一種變相的很低俗的色情東西在裡面。真是莫名其妙，現在

什麼都要伴舞，其實無非就是要看人體和動作，非常低級。在國外我倒覺得有意思，它乾脆有色情場所，你要滿足你就去看色情舞，光明正大地去看，但與所謂藝術是截然分割的。我似乎沒見男的去伴舞，男的伴舞好像不大多。

舒巧：男的伴舞也有。

楊燕迪：我覺得在西方有很多，比如拉斯維加斯那裡，有專門的比較高級的娛樂舞蹈，他們叫show，場面很大，有好萊塢大片的意思。讓你刺激一下，蠻好看的，很賺錢。我們這裡有這個問題，好像藝術的功能太單一，其實應該有不同層次的文化或藝術。原來我們的藝術完全被意識形態化，後來商業沖過來，就一下子倒過去，在音樂上至少是很明顯的，純藝術很難生存。藝術本身的內在層次和結構沒有形成。你現在說的都是外部環境對舞蹈造成的壓力，那麼就內部而言呢？

舒巧：以《大紅燈籠高高掛》為例，首先他炒作炒得很有問題，說這個創作班子是集世界精英，法國的作曲——

楊燕迪：陳其鋼，確實是一流的。

舒巧：德國的編舞，實際就是我們大連的一個舞蹈編導，後來到德國去了；中國的導演，法國的服裝設計什麼的，說是集中了全世界的精英。其實創作是很個人的事情，不可以集中全世界精英的。而且我在想，你現在集中全世界精英了，將來再搞第二部舞劇，再炒作是不是要說請宇宙人了？這種炒作是很沒有道理的。創作是很個人的，是個性赤誠的展現，是非常樸素的一件事情。比如我現在若要搞一部舞劇，找一個合作者作曲家，那一定找一個最能理解、最能溝通的，不是說，把布希找來我就最偉大了。其二，一個舞劇，集中了皮影戲，京劇，行為藝術……芭蕾舞五百年前就是又說又唱又

雜技又默劇的，人家現在好不容易提煉出來，純了，你現在集中全世界的精英，將它推回五百年前，累不累呀。有人說，那還有一個「A-B-A1」，「正反正」，你怎麼看這個問題？一下子倒被問倒了。是的，事物經常是正反正，或者反正反。經過A經過B到A1。但要到的是「A1」，不是倒退到A。A1是一種螺旋式上升，那就必須搞清楚A搞清楚B，在這個基礎上才能到達A1。

楊燕迪：那麼舒老師您不喜歡這部戲的主要原因是動機不純，是不是？這個劇本身沒有把舞劇應該表現的東西展現出來？

舒巧：它其實講述了很簡單的一件事情——三姨太的不幸婚姻。表達得很淺，也不準確。這樣淺而不準確的表達不需要費這麼大的勁。

楊燕迪：這個我蠻贊同的。我曾在電視臺做樂評，我覺得當時張藝謀和陳其鋼——陳其鋼是另外一回事，他是作曲，也肯定有

想法的；但是張藝謀，舞劇顯然受他的風格影響還是蠻大的，我覺得他做這部戲主要用意是出於形式，主要從外在效果在考慮這個舞劇，我覺得這個戲如果有問題，最大的就在這裡。他不是真的想把這個故事從很獨特的角度好好講一下，或者是挖掘一下三姨太到底是什麼樣的心理感受，怎樣通過舞蹈語言把這個感受很獨特地展現給大家，不是。他的想法是怎麼來衝擊觀眾，讓你震一下。好，他想辦法，用紅啊，用燈籠，各種各樣，包括麻將，有些令人難以容忍。為什麼？獲取外在效果。這就很像好萊塢的大片。好萊塢大片根本不是為了講故事，故事是很無聊的，它是要讓觀眾掏錢，到電影院裡來，給你刺激一下，主要是外在的感官刺激。我覺得他這個舞劇，如果有致命的缺點，就在這裡，就是出發點。

舒巧：我覺得張藝謀有兩點失算，一，我承認很多觀眾需要感

官刺激，但這個舞劇，打打燈籠，穿穿牆，達不到刺激效果；還有，我自己不搞創作後，大部分時間坐在觀眾席裡看，我覺得，我們的創作者和臺上的表演者太不了解我們的觀眾，觀眾沒那麼傻，沒那麼蠢，搞那種噱頭並不能刺激觀眾。二，其實每一個人的情感需要都是多層面的，有時需要發洩，有時也需要觸及心靈的東西。而舞劇負責的正是觀眾心靈的那部分，給他撫慰、宣洩，給他一個梳理、慰貼，這是觀眾要看的。不同的藝術門類負責人的不同層面感情的心理需要。它搞錯了……

楊燕迪：按摩按錯地方了，本來應該在這裡，它卻按到另外的地方去了。

舒巧：另外的地方不舒服，可能你要去跳舞。現在流行講多元，但往往這個多元是豎著分的：年輕人、中年人、老年人是一種分法，有錢人沒錢人又是一種分法。但不管年輕人老年人，還應有一種橫的分法——每一個人有不同層次的心理需要。藝術不是有寶塔型分法嗎？最高層次的，普及的，介於這兩者之間的比如百老匯音樂，以滿足人的多層次的需要。

楊燕迪：我們的社會恰恰在這個地方出了問題。我們不了解人的藝術需要有多少個層次，整個藝術趨同的現象嚴重。目前的現狀是最低級的需求沒有，最高級的、展現藝術家個性力量的藝術也很少，不論音樂還是舞蹈，我們國家藝術還是比較中庸。在西方，它有經濟機制，靠財團和基金會，比如委託一個藝術家做一個作品，就給你錢，藝術家怎麼做那是他自己的事，你不能去干預他的，他有完全的自由，這樣藝術的多元化就比較健康。應該說在現在的商業社會，嚴肅藝術是一定要靠這種辦法支援的。嚴肅音樂觀眾本來就很少。首先古典音樂在整個市場占的比例很小，百分之八九十都是流行音樂

的市場，淘汰翻新很快；但那裡也有很多層次。昨天一個德國研究音樂社會學的人，我請他來講課。說在國外，他們研究為什麼這些年輕人要聽這種純粹感官性的音樂，顯然聽那種音樂，人是喪失意識的，他就是要有一種本能的、徹底的發洩，這是最低層面的，對人的生理健康都有害。當然流行音樂還有較高層次的，如rock'n'roll、western、鄉村歌曲等，這是中年人比較喜歡聽的，還有一種easy listening，完全輕鬆的。古典音樂主要是聽十九世紀以前的音樂，這種音樂比較悅耳，總的來說是建立在和諧的基礎上，以三和弦為基礎，音響講究諧和、平衡、符合人的正常的心理需要，這批人是靠近中老年的。還有一小部分就是先鋒音樂，現代音樂，我指的是二十世紀以後由作曲家所創作的藝術音樂，這個生存是最困難的。這裡有觀眾的問題，也有作曲家的問題，問題相當嚴重。我不知道舞蹈怎麼樣，藝術舞蹈和觀眾之間是否也存在一個很大的鴻溝？原來藝術家認為觀眾是落後的，藝術家總走在時代前頭，隨著時間的推移觀眾總會跟上來的，但現在看來這個問題沒有解決。這個鴻溝最大的時候是在五六十年代，那時先鋒音樂走在最前頭，非常不諧和，那音樂絕對是不好聽的，但是作曲家在語言上有探索，應該說推動音樂本身形式語言的發展，當然內容上也發展，它表現了原來根本不可能表現的、比如下意識的情感，非常緊張、非常難以言傳，原來古典音樂不能表現的，現代音樂可以表現了，包括噪音、汽笛聲、馬達聲都進入音樂了，但作曲家是嚴肅的，有嚴肅的創作目的。這種音樂在社會上很難生存。怎麼辦？在西方基本上靠基金。二次世界大戰以後，冷戰時期，社會主義國家的音樂趣味都比較保守，他們扶持傳統藝術，特別是前蘇聯，形式主義、資產階級絕

對不能要，要讓大眾聽得懂，在音樂風格上是控制的，不允許寫太前衛的音樂，所以比較有可聽性、悅耳的音樂都在社會主義國家；西方國家一窩蜂搞現代派，越難聽，越是誰也聽不懂，越說明你在政治上是正確的。這個問題一直沒解決，所以形成前衛音樂、嚴肅音樂創作和觀眾之間非常大的鴻溝，怎麼生存？在西方逐漸形成了一個機制，在歐洲基本上是靠國家，國家基金很厲害，扶持誰也不要聽的藝術，認為它是代表藝術前進方向的，按他們理解這是先進文化。這個機制就逐漸形成了。以前，作曲家的生存空間是有委託的，特別是在貝多芬以前，他的音樂絕對是有人要他寫的，有很穩定的贊助，而且是為一小部分人寫，一般來說是貴族，他很知道你要聽什麼，交流就比較暢通。但是十九世紀以後作曲家就變成所謂自由藝術家了，他就面對一個市場，這市場是不可預測、不可捉摸的，所以十九世紀就出現了所謂的庸俗音樂，包括嚴肅音樂裡也有，像那種歌劇改編曲、炫技的，專門賺取票房價值。作曲家和觀眾之間就有了距離，到了二十世紀，這個距離越來越大，就採取人為的贊助制度。像一些受過嚴肅音樂教育、受過二十世紀音樂訓練的人是可以聽這種音樂的，但中國沒有這種委託制度，所以作曲家很難生存。現在國內音樂界的音樂生活是不正常的，很多作曲家在利用中國的文化背景來為外國人寫作。作為對西方文化的補充，他們的音樂有意義，但對國內來說卻沒有意義。這和文學大同，我覺得文學在所有的藝術門類中還是比較健康的，因為作家是為中國讀者寫東西的。儘管純文學和流行文學之間也打架，但像張承志、史鐵生和王安憶還是有相當大的讀者群。他們的寫作顯然立足於當下的中國的環境，為中國的讀者寫作，音樂則完全不是這樣。像譚

盾，他哪裡是在為中國——他主要是在為西方觀眾寫，對中國國內音樂並沒有什麼太大的影響，國內音樂環境還是按照它原來的慣性在走。嚴肅的音樂創作進入九十年代似乎有些停滯不前，好一點的作曲家都到國外去了，像譚盾他們這一代人現在基本上都在國外了。包括瞿小松，他已經回來了，但他的委託基本上來自國外。他有些苦惱，在上海這個環境很難施展，很難得到支援。我覺得舞蹈的壓力可能更多來自商業的、把舞蹈庸俗化的壓力，而音樂根本就沒人理睬。壓力來自於它非常孤立，音樂界內都不關心。作曲家寫一個新作品，要花錢找人演奏的，但卻沒有多少人關心。

音樂是一種很危險的藝術，它很容易讓你倒向純形式，但舞蹈又比音樂危險多了。

舒巧：你講的前衛音樂我不大懂，對音樂史、作品我都知道得不多。我從自己創作的角度來理解，搞一個作品不外乎內容和形式，形式是為內容服務的，但是到一定的階段，固有的形式會對內容的表達有限制，這時就會有突破形式的願望。從舞劇來講，突破點有兩個，一個是語言，一個是結構……嘿，我覺得我這輩子很倒楣，我的創作史，差不多就是被批判史……。

楊燕迪：就是每次突破就遭到禁止。

舒巧：其實在所謂突破時也不會是有意的為突破而突破，是強烈表達願望的驅使而已。比如，在五六十年代民族舞蹈穿緊身褲是不行的，會被認為是不民族化。記得1980年時，我排「后羿射日」，原始人連褲子都不穿，更不會穿什麼燈籠褲了。當然不穿褲子不行，於是我們就穿緊身褲上臺了。哇，不得了啦，觀眾和領導的反應都很大——那恐怖形狀差不多我們是光屁股上臺

的……但，過不了幾年，東西南北中工農兵學商都是緊身褲了，大家就接受了。不過，這時候你若又想搞一點什麼，突破點什麼，比如穿著旗袍上臺，大家又覺得怪了……我與譚盾還是比較熟的，在香港聽過他的音樂，雖聽不大懂，但是我明白，他是在尋找。尋找的過程有時會出現很怪的別人不大接受的東西，但經過這個怪的階段，就好像一個男孩沒長成，很不帥的一個階段之後，小夥子就帥出來了。唉，我們搞創作常常會處在這個「男孩沒長成」階段。我不抗拒所謂「怪異」，是想人家別出心裁的東西搞多了，會給自己提供很多的參考。比如有的人專門玩桌子，也不跳舞；有人專門玩手腳架；有人專門玩一個大球；有人在球頂上跳舞；有人貼著玻璃板跳舞，很怪的。我跟青年編導說，你別去搞清楚他到底表現什麼，你覺得這個好玩，到時候需要你就拿來為你的表達所用，你用

時，可以跟當時他們用的意圖風馬牛不相及，但他為你開拓了方法。一種是自己做很古怪的事情，一種是看人家做，這些東西對藝術的發展，你別看它當時怪，是很有用的。

楊燕迪：這就是西方藝術的形成機制，他們認定這個道理。藝術形式探索不管怎麼樣，它是一種可能性，所以絕對不限制任何藝術形式的探索。這就是為什麼在那裡最前衛的藝術也能得到支援，而且你不先鋒還得不到支援。

舒巧：為什麼西方對先鋒藝術支援？因為他不急功近利？

楊燕迪：西方有這種概念，藝術只要是探索，特別是在形式上，他就認為是有積極意義的。但問題是確實有時也會走火入魔。西方至少在音樂上有這個問題，很多人是在考慮效果了。我一直認為現代音樂總體上有這個毛病——從外在效果來考慮藝術，但藝術最根本的，是藝術家

對人生的獨特體驗。所有重要的大作曲家都通過他們的音樂，提供了對世界對人生非常獨特的體驗。比如德步西，說他是印象主義，我覺得並不是很合適，德步西是潛意識的，他真正表現了原來傳統音樂中從來沒有過的用音樂來暗示人的潛意識的、非常微妙的心態變化，他的音樂中有這一點，他應該比一般的印象主義要高級，非常詩意，這詩意是語言層次下面的，絕對不可言說，你聽了音樂之後才能知道；他跟弗洛伊德是同時代人，他不一定懂弗洛伊德，但他有非常敏銳的聽覺，非常知道用聽覺的東西來暗示人在潛意識狀態中的心理流動，所以他就很獨特。所有大藝術家都如此，我自己並不喜歡德步西，不喜歡他那種風格，非常的法國味道，很細膩，有的時候甚至有點矯揉造作，但是我知道他的獨特視角在那裡，所以德步西的音樂絕對不是效果，儘管有非常美妙的效果，配器非常精緻，每一個樂器的使用都經過精雕細琢，但他是要暗示某種他想表達的人生體驗。現在很多的現代音樂就是這個問題，先鋒音樂聽來聽去是效果，我不知道作曲家通過這些效果要展現怎麼樣的獨特體驗。我覺得現代音樂對藝術家是一個更嚴峻的考驗，因為從語言手段上你能想到的所有花招都已經展現了，什麼鬼哭狼嚎、噪音，人類所能想像的所有音響現象現在都已進入音樂了，你要想在形式上，至少在語言意義上再想推進半步都是非常困難了，現在考驗的就是看你有沒有獨特的東西，這是不能騙人的。我覺得譚盾還沒有，他的音樂儘管音響效果非常豐富，他非常聰明，音響效果上的百般武藝玩得非常棒，但我到現在為止沒有聽出他的意念獨特，當然他的風格本身變化也非常快；陳其鋼有，但《大紅燈籠高高掛》這個作品不是他的典型，有拼貼的痕跡，因為有戲劇的壓力，他要表現一

大堆東西，包括京劇；他這個人是法國派的，對音響非常非常敏感，他這個人做人跟他的音樂很像的，比較低調，寫音樂非常細緻，非常考究，這是他的特點。一個好的藝術家有他一個獨特的世界，這個世界是他獨有的。有時不是找來的，是自然形成的。比如莫言就有他自己的東西。波蘭有一個詩人在得了諾貝爾文學獎之後很不高興，他說我的詩集本來只印三千冊，超過這個印數就是垃圾了，而得了獎就要多印，那我的藝術要遭殃。他只看重小圈子裡的看法。我當時看了這個消息很有些震動。中國得不得諾貝爾簡直是一個情結。又比如，陳凱歌的《霸王別姬》還不錯，而《荊軻刺秦王》就太糟糕了。你就感覺他的腦子亂了，藝術家最怕這個，不知道他想要什麼，他什麼都想要。他想通過那個電影說民族、說歷史、說氣質，什麼都想說，什麼都說得一塌糊塗，做作得無以復加，完全

失去了自我。我覺得中國的藝術家有時候還是缺乏一點宗教承諾，整個文化中沒有一種非常認死理的精神，這對藝術家是很不利的。有時候藝術家不能太聰明，聰明過度就不太可能有執著的立足點。十九世紀奧地利有個作曲家叫布魯克納，這人現在越來越受歡迎，最近演出率越來越高，而原來認為他只是個小作曲家。他一輩子就寫一個模式的交響曲，很絕的，這個人絕對信上帝，他的交響曲直接從貝多芬胎脫而來，他把一種模式的交響曲寫了九遍，寫了九部交響曲，是一個模子倒出來的，但是越寫越好。執著地去做，現在越來越多的人喜歡他了，就覺得他很深。我覺得好的藝術家都要有這個點，這個點是最重要的，怎麼去找呢，確實需要天才，包括要有修養，很多。像魯迅，他對人性陰暗面的刻骨認識和剖析，絕對是他獨有的，別人不能替代；王安憶也有。我覺得看一個藝術家

最好還要看有沒有這個東西，而現代音樂很多危機就在這裡。我有些音樂朋友，大家一起聽一個作品，他們馬上會說這個效果是怎麼來的，是用什麼東西搞出來的，是用鑼敲的，還是棒槌的，他的注意力立刻就被外在的東西吸引了，不去聽裡頭表達了什麼。可能是因為音樂特別形式，我覺得音樂界的整個人文涵養非常不夠，比文學界是差一大截。對文學家來說，文字元號本身就是有思想的，沒有思想你什麼也寫不出來，而音樂卻可以沒有思想，玩音響還可以玩得不錯，但是到最後是騙不了人的，音樂畢竟是藝術，要表達東西。我自己對音樂的認識也有一個過程，在八十年代我是純形式主義者，因為以前藝術完全被意識形態化了，藝術承載了它不能也不應該承載的內容，特別功利。後來向西方開放以後，又完全倒向形式主義，音樂徹底沒有內容，音樂就是純形式，因為音樂有這個傳統，就是形式，講究微妙的對比、平衡，不講內容。我有一陣子是形式主義狂熱的信徒，特別反感音樂有內容，有內容就是意識形態。我還特別反對音樂有標題，音樂就是要沒有標題，作品多少號就可以了。但進入1990年代以後，我覺得自己變了，我覺得藝術最根本的還是內容。最最感動我的還是音樂的人文內涵，不是形式。但音樂是一個很危險的藝術，它很容易讓你倒向純形式。

舒巧：舞蹈比音樂危險多了。說要垮，最容易垮的是舞蹈，因為文學吧，你再差的文章總得說點什麼吧，你也不能錯別字連篇吧；舞蹈比音樂還能唬人，只要穿一件好看的衣服，上去晃蕩晃蕩也就可以了。現在很多都這樣晃蕩晃蕩的。有的舞員沒有好的舞蹈可跳就晃蕩晃蕩，然而幾年之後，原來好多東西就晃蕩掉了，素質、氣質、技巧都有問題了。編導也很苦的，有各種各樣

的壓力，所以我們很容易被消耗掉。

楊燕迪：我現在確實感覺到中國藝術各門類中音樂舞蹈最弱，舞蹈好像更弱一些，從事的人也比較少，不像音樂還有一些。但是在國外，比如在紐約，因為藝術家太多了，出色的人非常多，那個文化真的是一個大海。而在中國，碰來碰去，圈子裡就這點人，這不行的。文化還是需要量，非常大的量。我們現在都誤解，好像貝多芬是塔尖，其實他周圍有多少人哪，那真是個黃金時期，土壤非常豐腴，才能冒出那麼一個大人物來。這就是在國內文學為什麼比較好的原因，因為做文學人多，誰都識字，大家都關心，我也是文學愛好者，會愛好一輩子的。關心的人多，看的人多，才有可能出現出一些比較好的藝術家。當然藝術家首先要有自己獨特的東西，但如果沒有一個很好的基礎，不在藝術非常豐腴的環境裡泡，不可能有那

個東西。中國的音樂環境不太好，關心音樂的人少啊，關心舞蹈的人可能也不多，喜歡音樂的人也不夠多。

舒巧：但有個奇怪的現象，在表演舞臺上，就數音樂和舞蹈最熱鬧，還有就是小品。

漢民族確實好像把所有的精神能力都用到文字上去了，所以造成了我們的音樂環境比較差。

楊燕迪：我想知道一下，因為我在美國紐約時強烈地感覺到，舞蹈確實是他們文化中一個很重要的力量，演出很多，而且一代一代地有人出來。中國能理出一條路嗎？

舒巧：也有人在開這條路，但我們有很多的問題。我因為是做舞劇的，感覺我們被很嚴重地誤解，其實「芭蕾」兩字翻譯過來就是舞劇，芭蕾發展了好幾百年，而中國舞劇的歷史最多也就

是五十年。說是民族化，其實拿了很多人家芭蕾的東西，但又不徹底地去做。現在變成好像有中國舞劇和芭蕾舞劇兩個劇種。十幾年前我忽然醒悟過一次，我說其實不要分中國舞劇和芭蕾舞劇了，舞劇就是舞劇。我們現在的所謂中國舞劇就剩那半寸腳尖沒拿過來，其他都拿過來了。

楊燕迪：這個站不站腳尖就表示著是不是民族化？

舒巧：對了。其實很多方面已經分不出中國舞劇和芭蕾舞劇了。芭蕾舞劇界成天在發愁民族化如何建立中國學派芭蕾的問題，張藝謀走個「徹底民族化」弄得和京劇一樣。而所謂的中國舞劇，就差這麼一點點，就是咬住不穿腳尖鞋。唉，立腳尖是科學的。但因為有各地的舞蹈學院，有那麼多中國舞教師、教材，他們損我：你說得倒輕巧，這麼一句話，不是要讓一大批的人失業了嗎？中國舞系要取消了？民間舞系也要取消了？然

後，芭蕾舞教員也有問題了，因為芭蕾舞教師他不會民族的東西呀。這是一個很現實很複雜的問題。

楊燕迪：這是觀念上的誤導。反不過來了。

舒巧：不知道哪年哪月才能反過來。不過我也想得通的，經濟、制度、政策這些大問題都需要實驗，舞蹈麼，實驗實驗，倒過來反過去的有什麼關係？

楊燕迪：問題是代價太大了，五十年就這樣實驗掉了，幾代人的生命。那麼中國的民族舞蹈它本身的傳統深厚不深厚呢？

舒巧：不深厚。

楊燕迪：這就是問題。這個問題和音樂的問題完全一樣，所以就造成了很多的困境。文學上因為有很深厚的古典傳統，哪怕他並不去讀古詩，也會被滲透。我覺得中國不是一個能歌善舞的民族，除了少數民族，漢民族這方面是缺乏的，它就沒有一個傳統。西方的東西一過來，沖得一

塌糊塗，然後就很難融合。

舒巧：然後你又堅持民族化，一刻不停地堅持。

楊燕迪：音樂上是很大問題，因為我們現在的整個音樂術語和教育傳統全部是西方的，節奏、音高都是西方的概念，最基本的語彙都是西方的。所以我很關心舞蹈在中國文化傳統中是什麼地位，我指的是在古典傳統中。

舒巧：我學舞蹈的時候是沒有舞蹈可學的。我們是從崑曲京劇裡學。研究舞蹈史的人講，唐朝以後舞蹈根本就斷層了，有了戲曲以後，中國舞蹈整個被吸收到戲曲裡去了。我們從戲曲裡再學出來，按照芭蕾的辦法，弄成一二三四五六七八的組合，當時那些教我們的崑曲名角對我們弄出這樣的組合很反感，說，毫無韻律感。我們就是這麼過來的。我們就是鼻祖了，這是五十年代的事情。跟他們吵民族化問題時，我就指著自己的鼻子說，鼻祖都還沒死呢，歷史就這麼短。

楊燕迪：這個傳統很薄。所以我們的民樂比較艱難。像附中拉二胡的，他進附小拉這幾個曲子，進附中還是這幾個曲子，大學還是，就是這些曲子，很快就會全拉完了，特別是小的樂器。但像鋼琴，你就是彈一輩子也彈不完，曲目量太大了。中國的音樂在中國的文化大體系中是非常小的因數。這是我個人的看法，可能非常偏頗。

舒巧：我們舞蹈也是。說是說舞蹈藝術淵源流長，什麼公孫大娘舞劍等等，卻連那個「劍」是劍還是綢子都難以認定。搞舞蹈史的人，從詩裡面去挖，去看篆刻、壁畫，我們搞實踐的人都不怎麼相信。因為舞蹈的生命和音樂一樣，是在動的當中的，它不是雕塑，你怎麼形成這個動……

楊燕迪：中國的文學和美術是有很長的傳統的，深厚到後人很難超越的地步。像國畫的困境就是因為傳統太厲害了。

舒巧：可能是因為它們好記

載。

楊燕迪：我覺得不是記載的問題，記載是一個結果。因為重要才記載，沒記載是因為不重要。什麼東西文字記載說它失傳了，我都不太相信。我覺得它肯定有內在原因，該死亡了，或者沒長成。而且漢民族確實好像把所有的精神能力都用到文字上去了，所以造成了我們的音樂環境比較差。在國外，尤其德奧這樣的國家，如果一個人不懂音樂根本不可能是一個有教養的人；但在中國則不然，比如魯迅，他根本不懂音樂，在他的文字裡面音樂這個概念似乎都沒有出現過。你從中就可以看到音樂在中國文化人的精神建構中的地位。他可以完全不懂音樂，但他作為一個中國的文化人是成立的。在西方這幾乎是不可能的。你想到德國文化，首先想到哲學，第二就是音樂。在中國搞音樂是孤立的，反正你們是小圈子、象牙塔，而且現在音樂學院裡學的百分之八十都是西方音樂。我有點悲觀，對中國音樂不是特別看好，我現在越來越感到中國音樂的問題是它的外在環境不好。像前不久在大劇院演出的俄羅斯鋼琴家烏戈爾斯基（Ugorski），這種人根本不可能在中國出現。他五十歲才出名，說明他五十歲之前已經很好了。但他可以不出名，就呆在那兒練琴，說明他那個音樂環境是汪洋大海。如果中國音樂要有起色，恐怕還得很多代人不斷地努力，使我們的音樂社會環境變得越來越優良了以後，才可能有真的東西出來。現在土壤還是太貧瘠了，在音樂學院你就感覺它是與社會隔絕的，學音樂的人也是跟社會隔絕的。你看學音樂的人文化素質普遍不好，他花了太多的時間去搞技術、練手指頭，從小要練童子功，這一點跟舞蹈一樣。

舒巧：作曲系是不是好一點？

楊燕迪：當然好一些，因為從事創作。但現在出的問題依然是

文化的素質問題，最後要上去很顯然是底蘊到底怎麼樣。當然有天才，但是還要有環境。我現在越來越覺得倒好像不是音樂內部的問題了，主要是外在的環境這樣貧弱，不可能出現大量的優秀人才。像傅聰這種音樂家在中國是奇怪的，很孤立，他家有那麼好的文化環境，所以使他能成為一個真正的藝術家，他不是個簡單的表演家。傅聰，聽他的音樂會不如聽他辦講座，他的琴聲有時是有缺陷的，年紀大了，力不從心，但他的修養還在，他在音樂學院的講座我每次都去聽，那簡直是文化的享受。

創作完全應該是個人創作，作者心靈通過作品載體傳遞給觀眾

舒巧：你剛才說，我們音樂舞蹈特別弱，但是很奇怪，舞臺上最熱鬧的是音樂舞蹈，這個現象我都沒想清楚；全民學音樂，全民學舞蹈，但是音樂界舞蹈界像破土的芽長不高的樣子，當中什麼問題，理論家真應該研究研究。

楊燕迪：音樂界現在太沈悶，沒有什麼反饋，也沒什麼意見。

舒巧：舞蹈界也沈悶。可能音樂和舞蹈有一點相同的，比如搞音樂搞作曲的，他的語言和文字的表述能力差。有時候我們幹著急，講不出來，我想他們作曲的人也會有這個問題。寫一個曲子比闡述它還要痛快一些。

楊燕迪：像巴哈、貝多芬、布拉姆斯也不是理論家，不是用文字來闡述他們的思想。但問題是有另一種人，像華格納是大理論家，他能用文字清晰地闡述他的喜好，李斯特也是，也有這樣的人，屬於知識份子型的，對重大問題很敏感，有理論的頭腦和前瞻性，知道它這個藝術該往哪裡去。

舒巧：但是我們現在吧，就藝術來談藝術，還好辦一點；現在

藝術和經濟和社會轉型都攪在一起，這樣剖析就非常累了。所以在香港還好一些，就藝術論藝術，作為編導的創作就是和觀眾直接的關係，你只要了解觀眾，觀眾也了解你，創作者通過自己作品跟觀眾溝通。我開始去很不習慣的，語言都不通，但是你生活在這個社會裡，你身上的每一個毛孔，都會感受到這個氣息的，很快會溝通的，就是這個關係。現在關係已經成為「學」了，這個時候就弄不懂了。

楊燕迪：主要還是我們這兒藝術沒有按照藝術規律辦事，價值就搞混掉了。

舒巧：我們和觀眾的關係有一個是服務於觀眾，還有一個是要引領觀眾。現在有一個很大的問題，我們做什麼都沒有長遠的想法，基礎工程要慢慢的，像蓋房子一樣，從打地基開始，現在不打地基，先把樓頂就蓋起來了，懸空的。現在猛一看，一個半小時，能看到燈光變化和服裝，也

行啊，但你打不打算有第二部舞劇，第三部第四部？老是紅燈開完開綠燈，綠燈開完開藍燈，三次一看就沒有了，觀眾來看你的戲，最要看的、最豐富的是人物的性格和他內心的千般起伏，這是很普及很起碼的一個常識。

楊燕迪：顯然這些舞劇都不是出於藝術的目的，問題就在這裡。《金舞銀飾》我實在是不喜歡，那馬上讓我想起拉斯維加斯，就是那種show，顯然不是舞蹈的代表，很顯然又是外在的東西。問題是你成天給觀眾看這個，他價值觀就混亂了。他不知道什麼是好的。

舒巧：對的，觀眾是要引導的。

楊燕迪：大劇院裡真正好的歌劇沒人去看。在西方，媒體基本上是獨立的，它請專欄作家，這塊就包給你了。給你錢給你票，你一個星期給我兩篇文章。評論家向自己負責，我覺得怎麼樣就怎麼樣。相對來說，我覺得文學

還是比較健康，人多啊，有自己的聲音。表演藝術相比不太自由，創作者無法直接面對觀眾，需要透過表演面對觀眾，這樣就有錢的問題。作家比較自由。

舒巧：錢其實不是主要問題。是你想著錢去搞藝術就有問題了。錢並不影響藝術，如果滿腦子都是錢，錢就影響你的藝術了。現在搞藝術也有想像不到的問題。說實話，一個創作者要到四十多歲五十歲以後慢慢才成熟。

楊燕迪：按您的觀點，就舞劇而論，新中國以後的舞劇能留下來的有哪些？

舒巧：現在嚴格講起來，我們的舞劇創作水平，除了那個腳尖以外，在國際上應該是比他們深的，或者應該說是相當的。但是環境不太好，也是一個文化底蘊的問題。外國搞來搞去，現代版的灰姑娘，當然也有從莎士比亞排到托爾斯泰，排到大仲馬、梅里美，也是排得很深，我們的舞劇創作也排得很深。

楊燕迪：在我的概念裡，好像沒有這樣經典的舞劇，藝術一定要有經典作品的概念，它要有傳統，我們知道什麼是最好。一步一步，看得出藝術在向前走。

舒巧：舞蹈跟作曲還有很大的不同，我們國家的傳統是集體創作。其實創作完全應該是個人創作，作者心靈通過作品傳遞給觀眾。你一個大班子，那麼多心靈自己互相都溝通不了，你還跟觀眾溝通什麼？風格就是創作個性，所謂傳統所謂經典，一定要有獨特的創作個性，各方面得到很好的體現；還有一個外部環境，市場運作問題，與觀眾的關係，然後你的經典才能夠成立。現在我常常不好意思，他們介紹我說，這是《小刀會》演員。五十年代的事了。

楊燕迪：不過《小刀會》是經典啊，我們都知道的。

舒巧：可悲啊！《小刀會》就好像小孩剛生出來，是嬰兒，滿

臉皺紋，我們現在已長成少女了。八十年代就為這事情吵過，當時也被批判，我的論點是反民族化。其實《小刀會》是上海的第一部舞劇，北京的第一部舞劇是《寶蓮燈》，其實兩部都非常的幼稚、粗糙，在那個時代確實是起了那個時代的作用，但你不得不承認它，幼稚、膚淺。現在每次還這樣介紹我，很難為情，悲哀呀。

楊燕迪：八十年代還是出了很多舞劇的。

舒巧：「四人幫」粉碎後的八十年代這段是黃金時期。他們說我的運氣是全舞蹈界最好的，1983年去香港，一直到1997年回來，在那裡安安靜靜、舒舒服服地排了十部舞劇。

楊燕迪：香港舞劇沒在大陸演過？

舒巧：香港也有問題，我也跟他們吵過。我說你們英國這個「僵死伯爵」——我們一年要排六個舞劇，六個演出季，要有五個新的。我問這是不是三百年前訂的規則，就不能改？香港是英國式的，僵化的，但它有個好處，你喊他僵死伯爵他不生氣。這僵死伯爵同志是這樣，到海外演出，我說加上「中國」兩字，「中國香港」可能市場要好一些，他們說「中國」兩個字不能加，加的話就要寫公文，然後中英文對照，要一層一層的批下來，不知道要多少年，他們的經理不願做這件事。還規定海外演出不能多，為本港人服務，我把他們的政策叫「守株待兔」，就在文化中心大劇院換節目，而不是拿節目去巡演。在固定的地方換節目，對編導來講很好，因為可以練兵，可以排新節目，一年可以排兩部舞劇。不是可以，是必須。國內說，一年可以排兩部？有什麼不可以，半年一部。這樣很好玩的，到後來遊戲意識特別強，很輕鬆，和觀眾也很熟悉，不是說認識哪個人，所謂熟悉是知道你的反應，很順溜。好

處是這個。但從團來講是不利，新節目要形成影響來，他不去巡演，就沒辦法。一年花好幾千萬的錢製作，那佈景都沒有地方放，開始放在殯儀館，放不下了然後就扔掉。服裝體積比較小，堆在倉庫裡堆到發霉。

楊燕迪：這是生產過剩。西方國家總的來說是過剩的危機。

舒巧：香港的遊戲規則非常清楚的。我講一個笑話，那是我剛剛去的時候，在香港演出是星期五星期六最好，票房最好；我們一年定一次計畫，有一次定了以後變成星期五星期六走台，星期天星期一演出了，我發脾氣跟經理說，怎麼搞的！怎麼變成這樣呢？他說，去年開會你怎麼不早說？我們一年就開一次會，一次就半小時，一年計畫就全定了，公佈出去，不能動了。我當時覺得很委屈，我一個總監居然還要知道明年的幾號是星期幾？講完就明白了，翻一翻日曆就知道了嘛？很簡單。後來我就再也不犯

這樣的傻事了。就這樣的有序，所以你做事非常清晰，也不累，知道什麼時候幹什麼。於是在那裡看書也最多，每年要創作兩部舞劇，另外要監督四台，有的是客座，有的是重演；然後還有大把時間看小說，每天電影電視也不耽誤，還有多餘時間，玩game打到頂級。非常有序，就非常有效率。閒來無事，把瓊瑤倪匡都看完了。可是回來以後好幾年排一個舞劇，還忙得很。三年早知道，你要知道明年的幾月幾號幹什麼，做事情才俐落呢。在這兒是明天做什麼都不知道。

楊燕迪：中國比較缺乏計劃性。香港是西方化管理，叫所謂數目字管理。歷史學家黃仁宇說，中國整個封建社會原來就沒有數目字管理，非常理性化的管理。中國不大理性化，憑感覺。對社會、運作而言是需要理性的。

舒巧：我那時嫌他們太理性，太機械。有的時候你想更動一

舞劇《奔月》　1980年

下，不行，就得這樣！文化中心大劇院演四場，賣票情況很好是吧，加一場，不行的，明年再重演吧。要等到明年黃瓜菜涼。票房不好，要減一場吧，也不行。倒是死也有死的可愛。

楊燕迪：對於整個運作機制而言，一定是這樣好。人可能會有一段時候不太舒服，但運轉起來人也就輕鬆了。

舒巧：總體來說人也舒服的。

楊燕迪：上海在全國也算管理最西方化的城市了，但還是不行。中國這個民族有些問題，不太守規矩。

舒巧：這裡排練一個節目，說是七一拿出來，七一拿不出十一，十一拿不出可以年底，年底不行元旦，元旦不行還有明年五一……

楊燕迪：西文有一個詞叫deadline，死線，就是哪一天要

拿出來的，絕對不能耽誤。

楊燕迪：這樣他一定交得出來的，很怪，一定行的。否則他反而交不出來。

現代舞並不現代，也有一百多年的歷史了，是相對於古典芭蕾而言。上世紀五六十年代，現代舞就已經和現代芭蕾合流

楊燕迪：那個時候我不是形式主義的狂熱分子嗎，那時我接觸到巴蘭欽，喜歡得不得了，他就是純形式的，而且他因為特別懂音樂，他就等於照抄音樂編舞。巴哈雙小提琴協奏曲，舞蹈的組合方式跟音樂的織體形式完全契合，所以懂音樂的人看那個舞蹈特別舒服。兩個小提琴就有兩個獨舞，然後一個群體就有群舞，兩個小提琴做模仿，舞蹈也模仿。感覺他用肢體語言再造了音樂，看了很舒服，再加巴哈的音樂純粹抽象的，就是一種很抽象的情緒，我特別喜歡。

舒巧：在香港的時候可以從容研究這個問題。巴蘭欽對芭蕾來講是一個里程碑式的人，從古典芭蕾到音樂芭蕾。我們現在搞舞劇，群舞的方法，就是巴蘭欽的方法。但他有他的侷限，你不能多看，我到巴蘭欽那個團，他們給我看全部的錄影帶，看得我都要睡著的啦。

楊燕迪：一樣，純粹形式，他形式感特別強。

舒巧：看五個六個還新鮮，二十幾個你受得了啊！我記得看的時候，他的助手在我兩邊，一邊一個，我卻直打瞌睡。所以我們搞舞劇的人都認為，最遼闊的天地是寫人，變化特別多，我們可以用巴蘭欽的方法來編，尤其是編織群舞。你講的鮑羅泰羅，他們也有他們的侷限，當然他們看我們也有侷限，舞劇麻煩死了。他表現比較扭曲的東西特別好，很尖銳；但他表現抒情的東西時，覺得挺笨的，這是他的語言限制。

楊燕迪：您這些舞劇作品音樂都是委約的嗎？

舒巧：葉小綱、譚盾都幫我寫過。還有許舒亞等。

楊燕迪：那你為中國音樂史作貢獻了，這些都是原創作品啊。我們聽也沒聽過。二十世紀音樂史上好多重要作品都是舞劇作品。史特拉汶斯基的《春之祭》最出名了，原來就是舞劇，他早期的三部重要舞劇都是委託的，所以佳吉列夫作為一個經營者為現代音樂作了很大貢獻。因為他委託了好多人，包括拉威爾等人。

舒巧：譚盾當時寫舞劇《黃土地》的時候寫得不錯，在香港演的。1986年寫的。

楊燕迪：那時他剛出國。

舒巧：我們也帶到北京演過。跟現在風格完全不一樣。葉小綱他們寫舞劇音樂我是知道的，他們有幾段有光彩的，有的地方就不弄了。糊弄就糊弄了，反正沒關係。人家一部交響樂才四十五分鐘，要他堅持九十分鐘。

楊燕迪：不一樣，舞劇還是一段一段的，有些音樂可以重複，而交響樂是連貫的。

舒巧：沒有，我們的音樂也是連貫發展。我最不喜歡的是主題跟著主人翁出來。

楊燕迪：你覺得編舞受限制了？

舒巧：一是很限制，一是很難聽。前兩天看那個老電影，那個人物要出來了，主題就出來了，好討厭。

楊燕迪：在歌劇中也不是這樣。華格納是這樣，但他的音樂技術非常好，千變萬化，所以他用得非常妙。他有主導動機的，代表一個人，代表一個情境，隨著人物情境變化一直在發展，他用交響曲的藝術在寫歌劇，非常富有藝術性。這是他弄的，但問題是到才能較小的作家手裡就壞了。他很有才能，用得非常好。音樂界現在特別喜歡歌劇，想搞音樂劇，我覺得會很困難。音樂

劇太專業了，國外整個音樂劇的操作高度專業化。就像你說的伴舞有模式，音樂劇也有模式，但是高度發達的。它是匠氣的，但它是精工細做的，就像好萊塢那些電影，那個故事都是套路，但細節做得非常好，懸念設計。你哪兒癢，我就給你往哪兒搔，設計得非常好。所以大家都不給好萊塢好的評價，但是好萊塢就是打遍全世界。像百老匯的音樂劇，就是音樂上的好萊塢模式，他的音樂都很好聽，總有兩三首歌曲讓你聽完就不忘了，專門投你所好，故事很迷人，但沒有什麼深刻的意義，這也表現了藝術分層。你要追求純音樂那是你的事情。

舒巧：國內現在對音樂劇的認識也有些偏差，以爲這是最高形式了。

楊燕迪：那完全是誤解。是音樂戲劇的最高形式？錯了。你能說好萊塢是電影的最高峰嗎？

舒巧：國際接軌，現代，現代化，現代舞，現代主義，這些概念都被混淆了。現代舞並不現代，也有一百多年的歷史了，是相對於古典芭蕾而言。上世紀五六十年代，現代舞就已經和現代芭蕾合流。

楊燕迪：像巴蘭欽那個算不算，他還屬於芭蕾？

舒巧：他是新古典。音樂芭蕾。

楊燕迪：我覺得有些經典的國外的作品要演呀。才有教育意義。

舒巧：中國還有一個怪現象，永遠的《天鵝湖》。

楊燕迪：也不能成天看《天鵝湖》。

舒巧：上次來的那個《巴黎聖母院》票賣不出去，上海人不知道怎麼回事，特別喜歡看《天鵝湖》，《天鵝湖》已經不曉得多少版本了。我都看過全部是男的演出，還有男女合演的，但男的是雄天鵝……各種各樣的《天鵝湖》版本。《天鵝湖》可以看，

但不能只會看《天鵝湖》。你仔細想，《天鵝湖》是美，但淺顯，善戰勝惡，一個妖怪，王子公主。人家現在的芭蕾舞已經發展到很深的程度了。

楊燕迪：我好像聽說，但沒看過，比如《奧涅金》。

舒巧：七十年代的，《奧涅金》很好啊。

楊燕迪：什麼音樂，柴可夫斯基的音樂？

舒巧：柴可夫斯基的音樂剪輯，重新編的。比歌劇好啊。

楊燕迪：柴可夫斯基的這個歌劇原來就有問題，它並不是一個很優秀的藝術品。

舒巧：我直覺比普希金長詩本身都痛快。因為長詩沒辦法，要講很久，比如娜塔莎對奧涅金講，我其實心裡還是很愛你，但是現在很恨你，繞來繞去講，詩要有幾十行都不止，而舞蹈幾個動作就表達了，愛恨交織，要他走，實際真的捨不得他走。你要是詩裡寫真是很麻煩，包括電影話劇，那都是很難的，你走，又捨不得你走，煩不煩啊！舞劇裡一個動作就全表現了（舒巧起身做了一個動作）。舞蹈語言有個最大的特點就是它有很多意義，音樂也是這樣吧？

楊燕迪：對。

舒巧：因為它的模糊性因此它多義，給觀眾許多想像的空間和餘地。所以你是從感情上明白的，不是從理論上明白的。像契訶夫的《脖子上的安娜》，那個小公務員一出來，幾步路一走，就知道這個人是何許人也，那種為拍上司的馬屁、不惜把老婆安娜去換了脖子上的安娜。好的舞劇它的直觀效果賽過文字的，是很有表現力的。像那個《奧涅金》，在上海演過，奧涅金一出場，一副多餘的人的樣子，看破紅塵，但是又很瀟灑，很倜儻，那個無聊勁，幾步路就出來了，形容要形容半天。

國家圖書館出版品預行編目資料

面對面與藝術發生關係／《藝術世界》編輯部
著.—臺北市：高談文化，2004〔民93〕
　　　面；　公分
　　　ISBN　986-7542-38-X（平裝）
　　　1.藝術 – 論文，講詞等

855　　　　　　　　　　　　　　　93008817

高談藝術館03
面對面與藝術發生關係

作　者：《藝術世界》編輯部
發行人：賴任辰
總編輯：許麗雯
主　編：劉綺文
編　輯：李依蓉
企　劃：張燕宜
行　政：楊伯江
出　版：高談文化事業有限公司
地　址：台北市信義路六段76巷2弄24號1樓
電　話：（02）2726-0677
傳　真：（02）2759-4681
http://www.cultuspeak.com.tw
E-Mail：cultuspeak@cultuspeak.com.tw
郵撥帳號：19282592高談文化事業有限公司
製　版：菘展製版　（02）2221-8519
印　刷：松霖印刷　（02）2240-5000
總經銷：成信文化事業股份公司
　　　　　電話：（02）2249-6108
　　　　　傳真：（02）2249-6103
行政院新聞局出版事業登記證局版臺省業字第890號
Copyright(c)2004 CULTUSPEAK PUBLISHING CO., LTD.
All Rights Reserved. 著作權所有·翻印必究
中文繁體字版由上海文藝出版社授權出版
本書文字非經同意，不得轉載或公開播放
獨家版權(c)2004高談文化事業有限公司
2004年6月出版
定價：新台幣320元整